釋放音樂魂
西方古典音樂導賞之旅

孟皓珣　著

商務印書館

釋放音樂魂 —— 西方古典音樂導賞之旅

作　　者：孟皓珣

責任編輯：蔡枳音

封面設計：涂　慧

出　　版：商務印書館 (香港) 有限公司
　　　　　香港筲箕灣耀興道 3 號東滙廣場 8 樓
　　　　　http://www.commercialpress.com.hk

發　　行：香港聯合書刊物流有限公司
　　　　　香港新界大埔汀麗路 36 號中華商務印刷大廈 3 字樓

印　　刷：中華商務彩色印刷有限公司
　　　　　香港新界大埔汀麗路 36 號中華商務印刷大廈 14 字樓

版　　次：2017 年 6 月第 1 版第 1 次印刷
　　　　　© 2017 商務印書館 (香港) 有限公司
　　　　　ISBN 978 962 07 5717 4
　　　　　Printed in Hong Kong

序一

我很高興且榮幸能夠為這本重要的著作寫序。近年音樂對人類潛在的廣泛效益受到全球人士的熱切關注，研究指出持續的音樂體驗能支援社交、情緒、認知及體能等多方面的發展。然而，為了理解這些近期的科學發現，我們必須同時了解這種藝術形式本來的性質。

這種被稱為西方古典音樂或"高雅藝術"音樂的傳統藝術已經有幾千年的歷史。無論是在發達國家或發展中國家，古典音樂在世界各地也越趨普遍。例如自 19 世紀後期開始，中國就對西方古典音樂有着悠久的研究傳統，而國際上許多著名的專業音樂家亦是畢業於中國高等音樂教育的。

此本新書不但介紹了西方古典音樂的傳統、起源、成長與發展，亦談及西方古典音樂的關鍵設計者與實踐者，還探討西方古典音樂為今昔帶來的影響，並且進一步講述其在現代社會日常生活和消閒等各方面的廣泛應用。

孟皓珣博士是國際上首屈一指研究音樂發展的學者之一。孟博士除了擁有音樂心理學的豐富知識和清楚了解音樂如何作為一種藝術形式外，她更掌握音樂於人類發展的文化意義，因此是撰寫此書最適合的人選。此書為讀者提供了一個重要橋樑以認識不同方面的西方古典音樂，而且此書就如孟博士以往的作品一樣，既淺白易明卻又不失學術風格。我在此強烈推薦這本新書給大家！

格雷厄姆・韋爾奇教授
倫敦大學學院
國際音樂教育學會主席
（President of the International Society for Music Education, ISME,2008-14）
教育、音樂和心理學研究學會主席
（Chair of the Society for Education, Music and Psychology Research, SEMPRE）

It is a great pleasure and honour to be asked to write a brief foreword for this important book. There is enormous recent global interest in music and its potential to provide wider benefits for music makers. Sustained experience of music-as an active process-is reported to support many different aspects of our development, bringing social, emotional, cognitive and physical benefits. Yet, in order to make sense of such recent scientific findings it is important also to understand the nature of the art form that is being experienced. One important artistic tradition, termed Western classical music or "high art" music, has existed for millennia and is practised in all parts of the developed and developing world. For example, there is a long tradition in China since the late 19th century for the study of Western classical music and this has resulted in many of the world's finest professional musicians being graduates of Chinese higher music education. This new book by Esther Mang provides insights into the Western classical music tradition, its origins, its growth and development, its key designers and practitioners, as well as understandings of its power and significance, and in how modern society makes use of and draws on this musical tradition in many aspects of daily life and leisure. The author is highly regarded internationally as one of the world's premier scholars of musical development and she is ideally placed to author such a text, not least because of her deep understanding of the psychology of music and music's cultural significance in human development, as well as of music as an art form. The book provides an important bridge for the reader between different aspects of Western classical music and is written, in her usual style, in a highly accessible yet scholarly manner. I commend this new book to you!

Professor Graham F Welch
University College London

序二

古典音樂一向予人"門檻很高"、"難以接觸"和"嚴肅"的印象,不過最近大眾好像對古典音樂完全改觀了。由於以古典音樂為題材的動漫成為大熱,所以它現在已迅速成了大家日常生活中不可分割的一部分。在日本,不但電視和廣播的音樂節目變得比較"柔和",連在地下鐵月台、百貨公司、購物商場等地方內舉辦的音樂會也越見普及了,由此可見,現在任何人都可以隨時隨地享受古典音樂。隨着廣告歌曲、電影和電視劇逐漸多用古典音樂,在不知不覺間就連iTunes 的"最喜愛的音樂"清單也越來越容易找到古典音樂。儘管如此,相比起流行音樂,卻沒有太多人會有信心地自認為"懂得"古典音樂吧。

孟皓珣博士撰寫此書,正是為不太了解古典音樂的人作為對象。它不但拆解了古典音樂的理論、歷史、風格、價值等迷思,同時亦以學術的背景剖析了各種有趣的主題,包括古典音樂的歷史變遷、莫札特效應的影響、音樂對大腦的作用、電影音樂和音樂劇所帶來的效果等等。然而,這本書並不止於此,孟博士嘗試於此書探索音樂認知心理學和認知科學的知識,並古典音樂跨學科的內容。為甚麼我們會對古典音樂着迷呢?我們應該如何享受古典音樂?古典音樂究竟是甚麼?我們又應該如何理解和學習古典音樂呢?這本書將會仔細地解答各式各樣的問題,並且具體地分析應該怎樣看待個別的古典音樂作品。

孟皓珣博士多年來專注研究音樂認知心理學,研究對象由嬰幼兒到成人,範圍廣泛。然而,此書從理論和實踐方面入手,以簡單易明的手法把孟博士累積多年的研究跟不同層面的讀者分享。此書以嶄新的角度探討古典音樂的世界,對於音樂教學和學習上均具有重要意義。

音樂不單是聲學的現象，它亦是結合人與人之間一種社會和文化的交流。音樂所能傳遞的訊息遠遠超越了文字和言語，人與人之間以音樂作為橋樑的溝通，有時會為大家帶來難以言喻的悸動和興奮，這種非語言能代替的感動，遠遠超越了時間和空間。

此書除了適合正在進行研究音樂心理學和音樂教育學的讀者外，對所有音樂愛好者而言，更是一本不可多得且全面的指南書。我深信這本富有啟發性的著作，將會帶領大家探索古典音樂的"奧秘"。

<div align="right">

小川容子教授

岡山大學教育學研究科

日本音樂教育學會會長（President of JSME, 2014-18）

國際音樂教育學會研究委員會專員（ISME Research Commissioner, 2004-10）

日本學術會議連攜會員（Associate Member of the Science Council of Japan, 2011-17）

</div>

クラシック音楽につきまとう"敷居の高い""手の届かない""堅苦しい"イメージは，最近ずいぶん払拭されてきたように思います。クラシックを題材にしたアニメやコミックのヒットにより，クラシックは一気に身近なものになりました。テレビやラジオの音楽番組は"柔らかく"なり，駅のコンコース，デパートやショッピングモール内で演奏されるコンサートの頻度が多くなり，私たちはとても気軽にクラシックを楽しむようになりました。CMソングや映画，ドラマでもクラシックは多用されていますから，iPodの"お気に入りの音楽"の中には，気づかない間にたくさんのクラシック音楽がストックされていることでしょう。しかし，にも関わらず，ポピュラー音楽に比べてクラシック音楽を"知っている"と自信を持って答えられる人は，まだまだ少ないのではないでしょうか。

エスター・マング博士が執筆したこの本は，そうした人達のために書かれたものです。音楽の理論，歴史，様式，価値といったクラシック音楽を支えている秘密を解き明かしてくれます。学際的な文脈に則ってクラシック音楽の歴史的変遷をひも解きつつ，モ

ーツァルト効果，音楽が脳に与える影響，映画音楽やミュージカルで音楽が果たす役割等，興味深いテーマも扱っています。

しかし，それだけではありません。エスター・マング博士が本書で試みているのは，音楽認知心理学や認知科学の知見をもとにした，クラシック音楽に関する科学的な問いかけです。私達はどうしてクラシック音楽に魅かれるのか。どのように聴けばクラシック音楽をもっと楽しめるのか。クラシック音楽とはそもそも何なのか。クラシック音楽をどのように研究すればよいのか・・・。これらのさまざまな問いを通して，具体的なクラシック音楽の個々の作品達とどう対峙すればよいのかを，丁寧に解きほぐしてくれます。

エスター・マング博士は，これまで長年にわたって，乳幼児から大人までの幅広い年齢層を対象に音楽認知心理学研究をおこなっていますが，本書では，理論と実践の往還を通して繰り広げられた彼女の奮闘の道筋を，随所に読み取ることができます。クラシック音楽の世界を探るための彼女の斬新な切り口は，音楽教育の学びや教えに重要な示唆をもたらしてくれるでしょう。

音楽は単なる音響学的な現象ではありません。人と人を社会的・文化的に結びつけるコミュニケーションです。音楽は，文字や言葉を超え"それ以上"のものを伝えることができます。人と人の間に音楽を入れたコミュニケーションにより，鳥肌がたったり，思わず声を詰まらせたり，胸に熱いものがこみ上げてきたりといった，言葉に置き換えられない感動を共有し，時間や空間を超えた世界に思いを馳せることができます。

本書が，音楽心理学や音楽教育学を研究する学生はもとより，音楽を愛好するすべての人にとって良き指南書となり，クラシック音楽の"神秘"へ，新たな光を投げかけてくれることを心より願ってやみません。

<div align="right">

小川容子

岡山大学教育学研究科教授

</div>

序三

學習藝術的時候，最重要的是要先了解一下它的意義何在。如果我們學習某些東西的目的只是單純地為學習，而不去理解箇中含義的話，我們是不可能有效且積極主動地學習的；特別是音樂教育為人類發展帶來了各種各樣的影響，它不僅可以陶冶性情，而且對音樂以外的各種成長和發展都很有幫助。因此為了學習音樂，我們就必須先理解學習音樂所能得到的多方面意義。

此書不僅從正面講述了學習音樂的意義，它還不分界限地把這個訊息傳達給各階層的讀者以至初學者等，故現今音樂已經成為了許多國家的校本必修課程。此外，音樂在日常生活中已經是無處不在，而音樂教育亦不再只是屬於小眾的事情了。不過對大部分正在學習音樂的人士而言，他們至今仍然未能清楚說明音樂學習的意義。在這個層面上，我認為此書毫無疑問必定是要擁有的著作。

為了探討學習音樂的意義，我們必須綜合考慮到所有音樂涉及到各個領域的知識。從一直以來進行的音樂理論研究和歷史研究，至分析人類音樂行為的音樂心理學和音樂社會學等，可見有關音樂的研究是十分廣泛的。隨着這些研究漸趨成熟，發表研究成果的著作，從入門書到專門學術書都越來越多；藉着這些著作的出版，我們可以從中歸納出學習音樂根本的意義。這些多元化的研究範疇帶來與音樂息息相關的知識，它們有着密切的聯繫。若能融會貫通的話，領域之間可雙互理解，學習音樂的目的就變得顯然易見了。

直到目前，將多方面的音樂知識串連起來，並拆解學習音樂的意義這個任務，大都依靠音樂的學習者本身。然而，把音樂各種知識的相關性，以及學習音樂意義的思考方法仔細說明，應該是音樂教育研究者的職責之一吧！有見及此，孟皓珣博士以學習音樂的意義根源為前提，綜合了音樂學、音樂心理學、音樂美學等知識；再於其

後的章節中談及了器樂和聲樂帶來的音樂表現。此書從文藝復興時期到近現代的音樂風格上的變遷，以及源於西方古典音樂的電影音樂和音樂劇的特徵等作出了詳細介紹。讀者在理解了學習音樂的意義後，通過閱讀後續章節便更能進一步掌握對音樂的學習。

可是對於許多人來說，西方古典音樂的親切感並不能媲美流行音樂。其中一個重要原因，是事實上的確"難解"。西方古典音樂是經過精雕細琢而成的，如果大家沒有留心地傾聽它的結構，絕對是難以理解樂曲的意義。此外，每首作品都是由該音樂時代的文化特色和作曲家的想法緊密地相連組成的，因此音樂歷史的知識也會影響到聽眾能否深刻理解音樂。基於這些概念，此書以簡單易明的手法介紹了各種音樂風格的樂曲構造、歷史背景及作曲家，而且指出了西方古典音樂美學的精髓所在。

人類本來就應該要終身學習，而音樂的學習對人類的終身學習很有幫助。因此，此書將是各位一個寶貴的路標，支持着大家的音樂學習旅程。

水戶博道教授
明治學院大學心理學部
國際音樂教育學會研究委員會專員
（ISME Research Commissioner, 2004-10）
國際音樂教育學會及日本音樂教育學會理事會成員
（Commissioner of ISME 2010-12 & JSME, 2012-16）

学問や芸術を学んでいく上で最も重要な点の一つは、それを学ぶ意味がどこにあるのかをまず理解することであろう。あるものを学んでいく場合、それを学ぶ目的、そして、学んだことによる成果を理解することなしに、効果的で自主的な学びは生まれない。特に、音楽教育は、人間の発達に多様な影響をもたらし、音楽学習は美的な情操を養うだけでなく、音楽以外のさまざまな成長や発達を助けていく。音楽を学習するためには、このような多岐にわたる音楽学習の意味を理解するところから始めなくてはならないのである。

本書は、音楽学習の意味に真正面から向き合い、しかも、それを限られた人々ではなく、音楽の初心者を含めた広範囲の人々に発信している。今日、音楽は多くの国々で学校教育の必須の教科となっている。また、日常生活においても音楽はユビキタスな存在であり、音楽教育は、もはや特定の人だけのものではない。しかし、音楽が多くの人によって学ばれるようになる一方で、音楽学習の意味については、未だきちんとした説明が学習者に行われていないのが現状のようにみえる。こうした意味で、本書は、今日的な必然性を持った著作であるといえる。

音楽の学習の意味を考えていくには、音楽にかかわるさまざまな領域の知識を総合的に検討していく必要がある。音楽に関する研究は、従来から行われてきた音楽の理論的研究や歴史的研究から、人間の音楽行動を科学的に説明しようとした音楽心理学や音楽社会学などの研究まで多岐にわたる。そして、これらの研究の進展はめざましく、その成果は、多くの著作として、入門書から専門的なものまで数多く出版されている。

こうした研究成果は、音楽学習の根源的な意味を導き出してくれる多くの答えを持っている。しかし、さまざまな研究領域における音楽に関する知見は、それぞれが相互的に関連させていって初めて音楽の学習の意味を鮮明に浮かび上がらせることができると言えるだろう。さまざまな音楽的知識は密接につながっており、一つの領域の理解が他の領域の理解を助け、そこから音楽の本質が見えてくるのである。

こうした多方面の音楽的知識を関連的につなぎ、音楽を学習する意味を紐解いていく作業は、これまで、音楽の学習者にゆだねられてきたといえる。しかし、音楽にかかわる多様な知識の関連性を明示し、音楽学習の意味について一つの考え方を示すことは、音楽教育研究者の一つの責務と言えるだろう。本書の著者は、音楽学、音楽心理学、音楽美学等の知見を総合的に検討し、音楽を学習することの根本的な意味をその冒頭において明示している。そして、その明確な考えに基づき、続く章において、器楽や声楽における音楽表現、ルネサンスから近現代にわたるまでの音楽様式の変遷、さらに、西洋クラシック音楽から派生していった映画音楽やミュージカルの特徴などについても詳述している。読者は、冒頭において示された音楽学習の意味を、続く章の具体的な学習によって、さらに深化していくことができるであろう。

残念ながら、西洋クラシック音楽は、多くの人々にとってポピュラー音楽に匹敵するような親しみをもって聴取されているとは言えない。その大きな原因の一つに、西洋クラシック音楽は〝難解〟であるという理由があるのは事実である。西洋クラシック音楽は、細密に磨き上げられた構造によって成り立っており、それを構造的に聴きとることなしに、楽曲の意味を理解することはできない。また、それぞれの楽曲は、それが作曲された時代の文化的特徴や作曲者の考えと密接につながっており、こうした音楽史的な知識も、楽曲の深い理解につながっていくのである。本書は、こうした考えに基づいて、さまざまな様式の音楽の楽曲構造、時代背景、作曲家などを平易な表現で解説し、西洋クラシック音楽の美的真髄を鑑賞できるようになることを目指している。

人間とは生涯にわたって発達していくものである。そして、音楽学習は、人間の生涯発達の大きな一助となるものである。本書は生涯にわたって音楽学習を続けていくための貴重な道しるべとなる一冊である。

水戸博道
明治学院大学心理学部教授

自序

"假如我不是一個物理學家，我可能會成為一名音樂家，並住在我的音樂浮想中。我從音樂看我的一生……我生命的最大喜樂來自音樂。"

——愛因斯坦（Viereck, 1929）

愛因斯坦對音樂的熱愛不止於聆聽欣賞，或業餘演奏。據說，被問及究竟如何發現相對論，愛因斯坦曾解釋是從音樂而來的："這來自我的直覺（intuition），而音樂是那直覺的原動力。我的父母讓我從六歲開始學習小提琴，我的新發現是音樂感知（musical perception）的結果。" [1]

本書旨在介紹西方古典音樂作為學習及享受音樂的寶貴資源，引領讀者走向更豐盛的音樂經驗。然而，古典音樂藝術是需要通過感知、探索及學習才能認識的，故有很多古典音樂書籍提供了音樂作為信息的資源，此類書被統稱為工具書，多用作教學參考資料；另外一類古典音樂書籍以敍述形式，介紹作曲家生平故事及客觀地描述作品。為彌補以上兩大類有關古典音樂書籍不足之斷層，本書着重以深入淺出方式，介紹在西方古典音樂認知上必須了解的議題，將信息的關鍵有系統分析歸納，使無論音樂愛好者、音樂專科學生、關注音樂訓練的家長、音樂教師等各界別的相關者，都能得到建設性的啟發。

本書的主要特徵和優點：

* 介紹最新的音樂研究議題及結果，例如提供"莫札特效應的迷思"及"音樂是否可訓練右腦"等都市傳說的正確科學驗證。

1 Suzuki, 1969.

- 分析及統整西方古典音樂的重要時期發展，提供時代背景、當代科學與藝術發展及社會的生活模式等資訊，以輔助讀者更全面認識及理解。

- 透過充足的總結圖表闡釋內容，包括：
 — 概述年代大事的時間軸
 — 音樂風格精要解讀
 — 曲式概要例表
 — 主要作曲家與其作品概要
 — 主要樂派對照表

- 附有導論曲目介紹具代表性的重要音樂作品，兼備樂曲主題及音樂連結，方便深入聆聽及自習。

- 趣味橫生的音樂家軼事，展現出他們的生活面貌及真性情，也可從而加深理解時人時事。

- 利用豐富多彩的插圖作輔助，藉此更清晰闡釋歷史內容及音樂概念。

- 每章均附參考資料及延伸閱讀建議，可隨意用作跟進學習或進深研究。

- 積極利用互聯網提供的教育及參考資源，附有關內容的官方網站連結。

目錄

1

為甚麼要學習
古典音樂？

學習及欣賞西方古典音樂，從來都不是輕而易舉的事情，因它不像流行音樂般簡易普及。以現代常用語來說，西方古典音樂並不及流行音樂 user-friendly（方便用家）；相反，學習及欣賞西方古典音樂可能是困難重重、充滿考驗、叫人迷惘，甚至感到困惑。總括來說，學習西方古典音樂難免會對連串問題感到有點惆悵：

- 甚麼是西方古典音樂？
- 西方古典音樂的價值何在？
- 為甚麼要學習西方古典音樂？

本書的首章旨在探討有關學習西方古典音樂的基要問題，因為提問是尋求知識的起步點。音樂學習不單是感性的發展，更重要是從理性出發的認知訓練。這正說明了西方古典音樂是屬於"知識型"的藝術範疇，即若要充分投入西方古典音樂，無論是主動（創作、演奏）或是被動的角色（聽眾、欣賞者）都需要具備相當程度的訓練，這包括正規（例如器學訓練或修讀音樂課程）及非規範化，從累積而來的自學經驗。

牛頓的蘋果

世界上最著名的一棵蘋果樹，相信是在劍橋大學三一學院的大門外，牛頓（Sir Isaac Newton）當年屋旁的那一棵。牛頓那

"牛頓的蘋果"
與蘋果公司

著名的問題"為甚麼蘋果總會垂直地落在地上？"展示了他研究萬有引力定律的起點。

可能不甚為人知的是"牛頓的蘋果"其實是蘋果公司（Apple Inc.）於 1976 年發表的第一個元祖標誌。

全球暢銷的 iPhone 流動電話及 iPad 平板電腦的原型，原來都是來自蘋果公司在 1987 年開發、取名 "蘋果牛頓"（Apple Newton）的個人數位助理平台。無獨有偶，20 世紀最偉大的物理學家愛因斯坦（Albert Einstein），也將牛頓的照片掛在他的書房牆上。"牛頓蘋果" 的啟示是從提問而引發創意的思維方式，而提問就是思考的基礎及行為的依據。所以研究問題（research question）正是西方學術研究的出發點；是尋求自然科學和社會科學知識論點的第一步，也是說提問是發掘知識與創造之源。

可能大多數人會認為學習及欣賞音樂並不需要 "牛頓蘋果" 式的提問吧。音樂對於絕大部分人來說就只有演奏和聆聽，再深入一點也只不過是情感的交流而已，總用不上甚麼思維方式。這偏見正是為何西方古典音樂，似乎成為只是少部分人關心的文化藝術，又或是被認為令人有點 "高不可攀" 或 "高處不勝寒" 的學科。有許多人年幼時雖然努力不懈地耕耘苦練音樂，但因為對古典音樂有許多誤解，缺乏對追求目標的認知，所以隨着時間流逝便失去動力，最終選擇放棄。

學習音樂最重大的考驗就是 "為甚麼"。就讓這書以 "牛頓蘋果" 式的好奇態度來討論及解釋西方古典音樂的基要問題吧。

甚麼是西方古典音樂？

古希臘藝術被視為西方藝術的主要源頭。英語的 "Music"（音樂）一詞，源自希臘文 μουσική（*mousike*；"art of the Muses"，繆斯）。繆斯是希臘神話中九位藝術女神的統稱，祂們掌管人類靈感、創意、詩歌等各種藝術知識，是文學、舞蹈和音樂的人格化身。柏拉圖（Plato）和畢達哥拉斯（Pythagoras）都歸納哲學為藝術（μουσική）的一部分，而希羅多德（Herodotus）則將他寫的散文作品《歷史》（*Histories*）—— 西方文學史上第一部完整流

傳下來的書 —— 每卷都以不同的繆斯來命名。英語 "Museum"
（博物館）一詞，原指 "繆斯的崇拜地"。在公元前三世紀所
建造、全盛時期藏書量達 70 萬卷的亞歷山大圖書館（Royal
Library of Alexandria），則選址建在埃及亞歷山大大帝墓旁的一
個繆斯寺廟，這些不單反映了藝術在希臘人心中的崇高地位，
也證明音樂在古希臘是知識的關鍵，而非現代人普遍認為，只
在休閒時作為點綴生活的文娛活動。

《藝術與繆斯女神
們 》（*Arts and the
Muses*）由夏凡納
（Pierre Puvis de
Chavannes）所畫。
畫中繆斯九姊妹與
古代的三位繆斯
在帕拉索斯山上聚
會，討論科學、詩
歌和音樂。

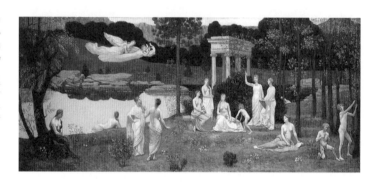

　　倖存紀錄最早關於西方音樂的研究著作，為生於約公元前
約 570 年的畢達哥拉斯（Pythagoras）的作品。他是古希臘帶有
神秘主義的哲學家，他融合了哲學和數學知識來研究樂律。在
其著作《天體音樂》（*Musica Universalis*）提出音程（interval）是
按弦的長度相對比例計算產生，而由這些簡單的數值比例，得出
的聲音頻率便會形成和諧的音律。此定律稱為 "五度相生律"，
又稱畢氏調律（Pythagorean Tuning）。

五度相生律圖解

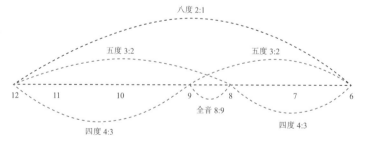

　　畢達哥拉斯比喻音樂像宇宙天體一樣，存在自然的軌道和

規律，因而成就和諧恆久不變的完美基礎。這個以天體比喻和諧音樂的論點，不僅可通過數學計算表現出來，比例規律這論點還貫穿於整個藝術與大自然定律之中。這個思想被崇拜數學奧秘的柏拉圖（Plato）發揚光大，為數學比例及幾何理論可以解釋世界上一切事物和真理，例如"黃金分割律"（Golden Ratio）的規則，辯證了柏拉圖的論點；認為美就是和諧與合乎比例，即以數字的比例關係組成的任何事物，都可掌握其內部關係的和諧與均衡。

亞里士多塞諾斯（Aristoxenus of Tarentum）於約公元前 300 年的音樂論文《和諧的元素》（*Elementa Harmonica*），為倖存紀錄古希臘音樂理論的最早來源，也被喻為音樂學的始祖。他推翻了畢達哥拉斯數學比率判斷來推算音階，反對以宇宙論或道德價值觀來註釋音樂，認為應當使用聽覺來釐定音律及和聲。他的倖存作品有《和聲學原理》和《韻律原理》。

波愛修斯（Boethius）的《論音樂》（*De Institutione Musica*）一書，是在公元 6 世紀寫成的，15 世紀印刷術發明後，成為第一本面世的古希臘主要音樂論文著作。它總結了古希臘數學和音樂的思想，並討論柏拉圖的音樂與社會之間的概念。波愛修斯把音樂分成三類：

- *Musicamundana* 天體音樂論，即音樂為結合數學、宗教的哲學概念
- *Musicahumana* 音樂與人體和靈魂的和諧共存
- *Musicainstrumentalis* 音樂的演奏

波愛修斯的其他著作包括在中世紀和文藝復興時期稱為四藝的研究學科——算術、幾何、天文、音樂——中影響深遠。縱使古代西方對於音樂的概念與現代大相逕庭，值得留意的是波愛修斯在他的《論音樂》一書提出一個頗為人性化的按語：

"音樂是那麼自然地與我們連成一體，即使我們要與它脫離也不成。"（Music is so naturally united with us that we cannot be free from it even if we so desired.）

西方古典音樂的價值何在？

近年流傳兩個有關音樂的迷思："莫札特效應"和"音樂訓練幫助開發右腦"。在效益主義當道下，它們似乎已輾轉變成了學習音樂的價值。這些都市傳說 (urban legend) 往往能夠迅速傳播並深入民心，其實只是以"科學研究"包裝，加上傳媒報道的所謂"專家"認可及名人追捧，羣眾自然盲目地追隨流行趨勢。這種現象英文慣用語稱為"jump on the bandwagon"，即"支持流行的取向"的心態，也就是所謂的"羊羣效應"。"莫札特效應"和"音樂訓練幫助開發右腦"可算是完美的例子。

迷思一："莫札特效應"

這是聲稱嬰兒聆聽莫札特的音樂可變得更聰明的傳說。為甚麼只是莫札特的音樂，而不是貝多芬或其他重要作曲家的作品呢？這個"效應"有科學驗證嗎？

這傳說源於 1993 年，《自然》雜誌 (*Nature*) 報道加州大學的心理學家發現，大學生聆聽莫札特的《D 大調雙鋼琴奏鳴曲》(KV 448) 後，在認知測試中空間處理的部分成績得到提升。《紐約時報》(*The New York Times*) 隨即轉載為："大學生聆聽莫札特音樂後，在美國學術能力測驗 (Scholastic Aptitude Test, SAT) 取得更佳成績。"自此，莫札特音樂被包裝為提高孩子智力的靈丹妙藥；更甚的是，令美國佐治亞州州長澤爾‧米勒 (Zell Miller) 在 1998 年頒佈了一項法案，確保每位新生兒的母親獲得免費的古典音樂光碟。同年，美國佛羅里達州的州政府亦通過了一項法案，要求國家資助的日間托兒中心，每天都要播放古典音樂至少一個小時。

近 20 年來，有大量圍繞聽古典音樂能否提升智能的討論。其中，維也納大學在 2010 年發表的研究規模最大，是最全面的匯總分析。它涵蓋了近 40 個研究論文，研究對象超過 3,000 人。其發表在美國學術期刊《智力》(*Intelligence*) 的研究報告結果

是：沒有證據支持聆聽莫札特的音樂能有增強認知能力的效果，亦即是明確地否定了所謂"莫札特效應"的存在。

迷思二："音樂訓練幫助開發右腦"

這是另一個在近年流傳甚廣的都市傳說。由於似乎涉及神經科學，所以甚囂塵上，叫普通人不敢隨意挑戰它的權威及真確性。"音樂訓練幫助開發右腦"這說法最大的謬誤，就是以為左右腦是完全獨立分工運作的。

在 20 世紀 50 年代隨着神經技術的改進，獲得 1981 年諾貝爾生理醫學獎的斯佩里（Roger Sperry）進行了突破性的分裂大腦實驗（the split brain experiment），研究將負責連接左右腦的胼胝體（corpuscallosum）切除後所產生的影響，以及大腦兩半球分別的特定功能。流行心理學常引用的一些標籤，例如左腦掌管"邏輯思維"，右腦專門進行"創意想像"的工作；又或左撇子是創造性的，富有藝術和情感；右撇子是典型的邏輯及分析型的性格特質。其實，分裂腦實驗或腦功能側化（lateralization of brain function）能觀察兩個腦半球各自獨立、不相互牽制時的運作情形。一般人的大腦兩個半球是連在一起的，既相互交流，也相互抑制及牽制，不可能做到訓練右腦而不同時也刺激了左腦。

正如在 19 世紀曾風靡一時的顱相學（Phrenology）一樣，"左腦負責邏輯思維；右腦負責藝術意念"的說法，是將複雜的課題過分簡陋化的謬誤。音樂一直被認為是一種偏重右腦的活動，因為已知創造力是較依賴右腦作業的。可是近年腦成像研究顯示，音樂其實同時涉及大腦兩個半球，雖然對於沒有音樂訓練的普通人而言，他們對音樂所產生的大多數反應確實較多倚重右側大腦。

19 世紀法國印象派音樂家拉威爾（Maurice Ravel）在晚年患有不知名的疾病，影響了他的左腦運作，令他不能說話及執行複雜的任務，也無法閱讀及書寫。在他離世前的幾年間也失去了所有執行音樂任務包括作曲的能力。相反，俄羅斯作曲家舍巴林

始於 1796 年的顱相
學認為，人的心理
與特質是受頭顱形
狀影響。顱相學於
1840 年代被確定為
偽科學。

（Vissarion Shebalin）和英國作曲家布里頓（Benjamin Britten）因經
歷了左腦中風而令他們失去口語能力，但卻能繼續寫作音樂作品。

　　近年有很多研究確認了長期接受古典音樂訓練，是刺激了
左腦的發展而並非右腦的。原因是具備堅實音樂基礎的人，會
深入分析音樂細緻的結構，運用邏輯去預測演奏者將會作出怎
樣的演繹，也會比較自己或其他演奏者的異同。可是一個沒有
正規音樂訓練的聽眾，多數是以較整體性的觀感來感受音樂帶
來的意境。

　　由此可見，音樂是因人的不同經歷而產生不一樣的效應。
我們接收到的音樂是受到個人性格、知識和生活經驗所影響。
擁有很少或根本未曾接受過音樂訓練的人（即代表了絕大多數的
聽眾），他們感知的音樂，與實際創作該首音樂的作曲家及演繹
者是截然不同的，所以不同的大腦即使處理相同聽覺訊息也存
在多種不同的方式。總括來說，長期的音樂訓練改變了普通人
慣常以右腦來處理音樂的方式，叫人較偏重以左腦來作出更細
緻複雜的分析。

為甚麼要學習西方古典音樂？

音樂藝術可以讓我們更深入了解人類各方面的狀態。它涉及不只於科學、文化、社會、宗教等領域。所以音樂藝術可作為教育、灌輸及傳播文化的工具，也是宣洩情感和表達思緒的媒介。它既可以昇華道德、聚焦民眾，也可衝破語言及時間空間的界限，實現藝術的整體價值。但藝術的價值其實是超出了個人的主觀；藝術的價值在於它能引證及定義了人類的獨有價值。特別的是它的"價值"亦在乎在不同背景下，藝術的定義與該實踐藝術者的關係。藝術似乎擁有一種特殊的美學持續活動能力，在許多情況下，它的活動能力超出其被創造的那一刻，以至能被延續欣賞及活化至幾百年甚至上千年。這特點辨識了流行音樂與被界定為藝術的音樂，因此，被延續欣賞及活化的音樂，往往被前置為有較高的藝術及美學性。

音樂訓練與大腦演進

聽音樂時，首先涉及大腦皮質結構（subcortical structures）包括耳蝸核（cochlear nuclei）、腦幹（brain stem）和小腦（cerebellum）。然後，它向上移動到大腦的兩側聽覺皮層（auditory cortex）。當你聽音樂時，也涉及大腦中的記憶處理中心，如海馬體（hippocampus）和額葉（frontal lobe）最底下的部位。若你有伴隨着音樂打拍子的習慣，那麼小腦也會參與其中。若你也有視譜的話，那便需要運用視覺皮層（visual cortex）來讀取音樂符號。而當你聆聽或回憶歌詞時又會涉及位於顳葉（temporal lobe）和額葉的語言處理中心。

在進行音樂演奏時，大腦額葉負責規劃演出的細節。同時，運動和感覺皮層（motor and sensory cortex）也被啟動來控制大小肌肉及手眼協調。因為演奏音樂需要控制肢體動作、統籌觸覺和聽覺信息，有研究證明大多數擁有專業音樂訓練的人，比一般人擁有更優越的雙手運用能力。科學家發現擁有正規及長期

音樂訓練的人的大腦胼胝體，即用來連接左、右大腦兩個運動皮層區的纖維，較沒正規及長期音樂訓練的人更濃密和粗壯，證明音樂訓練增強了左、右腦的網絡互連性。

科學家發現受過音樂訓練的人在聽覺意象（auditory imagery）任務有更佳的表現。從上文所見，長時間接受有系統的正規音樂訓練，即需要進行視譜來演奏或歌唱，加上專注聆聽及分析等積極參與音樂的過程，是必然會為大腦提供全方位式的刺激。

由此可見，有系統地進行正規音樂訓練及累積多年的持續練習，能令大腦的專注網絡（attention network）得到莫大的裨益。原因是練習音樂會不斷進行聽覺和視覺的培訓，要求清晰細緻，需要受訓者全神貫注，持續處理及歸納各種大量而不同的感知訊息。

音樂治癒

音樂會觸及大腦的許多地域，因為音樂能喚起情感，觸動心靈，所以能夠吸引人，叫人喜歡。哲學家尼采（Friedrich Nietzsche）曾說：“我們用肌肉來聆聽音樂。”這話並非不盡不實。我們都可曾隨音樂踏腳，“打拍子”，又或會伴隨旋律哼唱，聽到旋律抑揚頓挫的感覺又會影響我們的面部表情。然而，這一切都發生在我們漫不經心時，情不自禁地對音樂產生共鳴。我們的肢體律動往往隨着節奏及旋律起伏作出相應的變化，在不知不覺中表達了個人的情緒。

斯托（Anthony Storr）在其著作《孤獨的聆賞者：音樂、腦、身體》（*Music and the Mind*）中強調，音樂在所有社會中的主要功能是匯聚民眾，緊扣集體意志。原始時代人們圍在一起唱歌跳舞，音樂的作用在今天則演變成多數一個人被動地聆聽音樂，透過去演唱會、教堂或音樂節，以尋求集體享受音樂的興奮和感動。

音樂的節奏及律動可能具有特別強的啟動力，令音樂可以達到治療的效益。柏金遜症（Parkinson's Disease）患者的肢體運動趨向失去控制適度的快慢調節，甚至有時僵化生硬。可是若

患者接觸到重複有序的節奏和音樂，他們往往能放鬆生硬的肢體，甚至可重拾筋骨活動自如。晚年時患有柏金遜症的美國傑出作曲及鋼琴家盧卡斯・福斯（Lukas Foss），坐在鋼琴前便會無法控制地顫動肢體，要不然就全身僵化。但在他開始彈奏蕭邦的《夜曲》時，卻可以精準地控制彈出細緻、優美和典雅的旋律，可是在音樂結束時他卻又回復肢體顫動和僵化的狀態。

音樂對於那些有運動障礙（motor disorder）、失去控制肢體能力的患者極其重要。患有腦炎後柏金遜綜合症（Post-encephalitic Parkinsonism）患者普遍會四肢緊縮在一起，亦常抽搐，連舌頭也可能收縮至說話不清。但當音樂奏起來，患者便隨即放鬆起來，所有緊縮阻塞的現象就會消失，更可自然流暢地運動，甚至跳舞，四肢彷彿被釋放，於是他們往往都會露出開懷的笑臉。有抽動穢語綜合症（Tourette syndrome）的患者，每當他們收聽或演奏音樂時，便可以受一些特定的音樂節奏驅動，達致放鬆及控制抽動的狀態。

音樂的蓬勃感染力能緊扣情緒變化。我們需要音樂，因為它能夠打動我們，激發豐富多彩的感覺和情緒。在治療上，這種力量是非常驚人的。自閉症（Autism）、額葉綜合症（Frontal Lobe Syndrome）、阿爾茨海默氏症（Alzheimer's Disease）或其他腦退化病情的患者，這些患者即使無法與常人一般去接收或是無法以語言回應，但仍然可以深刻地被音樂感動，並重新提升認知及專注能力。當暴露於音樂的那一會兒，尤其是熟悉的音樂，可能會喚起他們的回憶心態，可以短暫地帶他們回到往日生活的光景。

我們對於陌生的音樂也可以被深刻地感動，甚至產生共鳴。我們都曾經聽到音樂在不自覺地掉下淚水，或許不知道它是喜悅還是悲傷，但突然感覺到壯麗，或是一種孤寂的優美。威廉斯綜合症（Williams Syndrome）的患者有嚴重的視覺和認知缺陷，但他們往往擁有音樂天資，對於音樂有着比常人特別敏感的情緒和反應。他們很容易為傷感的音樂流淚；為興奮的音樂激動。

大腦神經學家薩克斯（Oliver Sacks）是巴哈音樂的愛好者，他分享了從其專業生涯中遇到的無數以音樂幫助患者的真實個案，並被收錄成臨床軼事，出版成書暢銷全球，其中亦不乏將患者的故事改拍成電影，最為樂道是《無語問蒼天》（*Awakenings*, 1990），獲提名角逐三項奧斯卡獎。可見音樂在治療與健康教育方面的效果日漸受到注目。

總結

本書與讀者分享的音樂，不只是忙裏偷閒的文化活動，也不只是消遣作樂時作點綴的背景音樂；音樂更不是附庸風雅，為了自我包裝成有點文化修養，作為添飾品味的工具。

自古希臘時代音樂已被公認為知識的力量，與數學思想結合，追求規律平衡的和諧之道。因此，音樂在西方一直被用作闡述宗教及社會之間的哲學概念。時至文藝復興時期成為包括算術、幾何和天文的四藝研究學科；再經過 17 至 20 世紀西歐的音樂成為追求完美境界的精緻創作，演繹臻於高雅細膩。由此可見，西方古典音樂在過去掌握着人類追求文明及文化思潮的重要歷程。

近十多年來，研究大腦的科技得到大躍進，為音樂帶來一股新衝擊，令音樂獲得許多出人意料的重要發現。原來在大腦中並沒有特定用來處理音樂訊息的地方；相反，音樂需要用盡大腦分佈於廣泛不同的區域來分工處理，說明了音樂是一種人類行為中較為複雜的意識形態，並且是多元化及多變的。因此近年音樂的思維及技能表現，涉及了廣泛的大腦研究題材，包括：言語表達、邏輯思維、情感溝通、記憶和讀寫處理、幼兒發展、文化語言差異、創造和想像力、學習模式、感知處理等繁多的研究，也常引入音樂測試來收集數據。音樂與神經科學表面上看似大相逕庭，卻在近年成為密切的研究夥伴。

在我們日常生活的層面而言，音樂或多或少也掌管着我們的心靈健康，讓我們活得更多姿多彩。在現今社會，很難想像

有從未受音樂感動的人；也很難想像沒有兒歌、校歌、國歌、流行曲、宗教和節日歌曲會是怎麼樣的文化生活；電影若沒有配樂仍能感染人嗎？廣告沒有配樂仍能宣傳商品嗎？悲傷時沒有音樂哪有淚水？快樂時沒有音樂哪有欣喜？

西方古典樂期與中外歷史時間軸

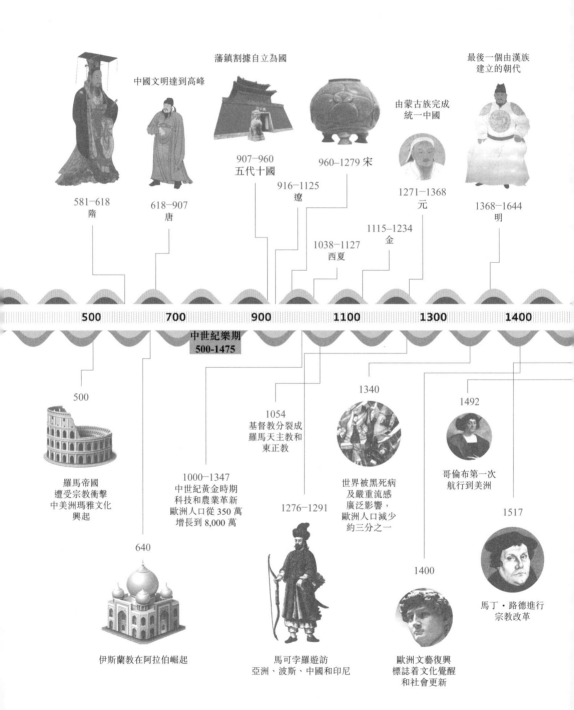

藩鎮割據自立為國

中國文明達到高峰

最後一個由漢族
建立的朝代

由蒙古族完成
統一中國

907–960
五代十國

960–1279 宋

916–1125
遼

1271–1368
元

1368–1644
明

581–618
隋

618–907
唐

1038–1127
西夏

1115–1234
金

500 700 900 1100 1300 1400

中世紀樂期
500–1475

500

1054
基督教分裂成
羅馬天主教和
東正教

1340

1492

羅馬帝國
遭受宗教衝擊
中美洲瑪雅文化
興起

1000–1347
中世紀黃金時期
科技和農業革新
歐洲人口從 350 萬
增長到 8,000 萬

1276–1291

世界被黑死病
及嚴重流感
廣泛影響，
歐洲人口減少
約三分之一

哥倫布第一次
航行到美洲

1517

640

1400

馬丁‧路德進行
宗教改革

伊斯蘭教在阿拉伯崛起

馬可孛羅遊訪
亞洲、波斯、中國和印尼

歐洲文藝復興
標誌着文化覺醒
和社會更新

中國

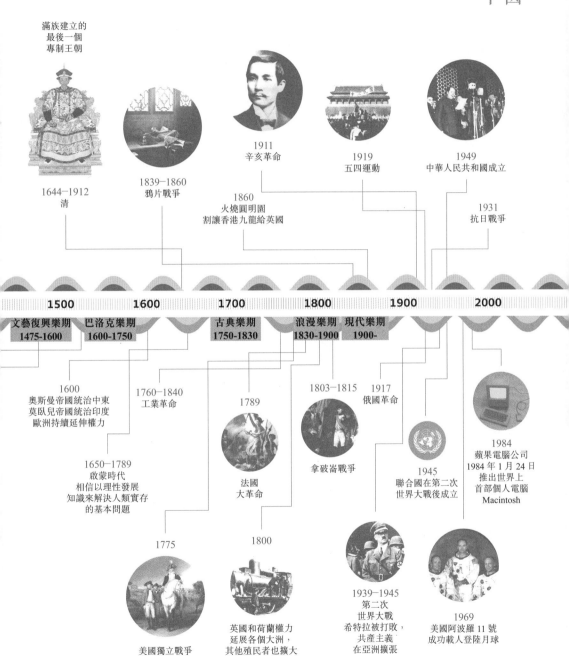

滿族建立的
最後一個
專制王朝

1644-1912
清

1839-1860
鴉片戰爭

1911
辛亥革命

1860
火燒圓明園
割讓香港九龍給英國

1919
五四運動

1949
中華人民共和國成立

1931
抗日戰爭

| 1500 | 1600 | 1700 | 1800 | 1900 | 2000 |

文藝復興樂期
1475-1600

巴洛克樂期
1600-1750

古典樂期
1750-1830

浪漫樂期
1830-1900

現代樂期
1900-

1600
奧斯曼帝國統治中東
莫臥兒帝國統治印度
歐洲持續延伸權力

1760-1840
工業革命

1789
法國
大革命

1803-1815
拿破崙戰爭

1917
俄國革命

1984
蘋果電腦公司
1984 年 1 月 24 日
推出世界上
首部個人電腦
Macintosh

1650-1789
啟蒙時代
相信以理性發展
知識來解決人類實存
的基本問題

1945
聯合國在第二次
世界大戰後成立

1775
美國獨立戰爭

1800
英國和荷蘭權力
延展各個大洲，
其他殖民者也擴大

1939-1945
第二次
世界大戰
希特拉被打敗，
共產主義
在亞洲擴張

1969
美國阿波羅 11 號
成功載人登陸月球

其他歐亞國家

2

音樂的基礎概念及表達元素

音樂的形式和風格極為廣泛，跟其他人類文化產物和行為一樣，受文明進程和不同歷史時期等因素影響。一般而言，被歸納為西方"古典音樂"的藝術形式，都擁有共通的元素和結構特色。此章旨在介紹古典音樂的基礎概念，深入淺出及概括地闡釋古典音樂的表達方式和元素。

　　法國印象派作曲家德布西（Claude Debussy）曾說："藝術作品確立規則；規則卻不能成就藝術作品。（Works of art make rules; rules do not make works of art.）[1]"古典音樂最典型元素是"百變"，但這百變的基礎是有紀律和規律性的變化，簡單來說就是運用重複和對比（repetition & contrast）的方式進行。

重複和對比

　　若以音樂傳遞訊息，必須重複及明顯地呈現在聽眾前，才能讓人聽到音樂。英文動詞"Listen"譯作"聽"，"Hear"則譯作"聽到"。有正常聽覺的人都可聽（listen），但古典音樂要求聽眾不僅是聽，還要聽得到（hear），甚至要聽得明白，聽得陶醉、激動和有共鳴。作曲家花盡心思透過古典音樂向聽眾傳遞訊息，期望聽眾能自然地用聽覺接收聲音的訊號。"Audiation"一詞就是美國音樂教育家戈登（Edwin Gordon）所指的一種擁有豐富音樂認知的聆聽方式，即聽眾對音樂有深切堅實的理解，甚至能從不熟悉的音樂和聲音模式中進行認知性的預測。戈登認為音樂教育的最終目的在於訓練 Audiation。

　　為何可以在不熟悉的音樂和聲音模式中進行認知性的預測呢？那正是因為音樂是運用重複和對比的方式進行，聽眾越是有經驗或經過訓練，就越能自然地透過已有的認知，來聆聽音

1 Paynter, 1992.

樂和分辨聲音模式（music and sound patterns），令重複和對比的潛在結構顯而易見。這樣，作曲家讓聽眾趣味益然，聽眾又彷彿能洞察作曲家的心跡，令音樂發揮更深刻動人的感染力。由此可知，重複和對比雖是最簡單技巧，卻是音樂的核心表達概念。

《生日歌》（*Happy Birthday*），就是充分運用重複和對比而寫成的。根據《健力士世界紀錄》，是英語歌曲中最為人熟悉的一首。

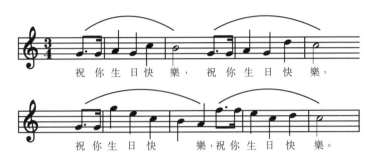

祝 你 生 日 快 樂， 祝 你 生 日 快 樂，

祝 你 生 日 快 樂，祝 你 生 日 快 樂。

從以上譜例可見，《生日歌》的基本樂句共四次連續重複，但由於加入了分明的對比，不僅沒有笨拙囉嗦的感覺，反而簡單易記，給人留下有趣味的深刻印象。"重複和對比"讓這首簡單的歌曲廣受歡迎，至少有 18 種語言譯本流通。在此章會透過《生日歌》作詳細分析，把音樂的基礎概念及表達元素逐一介紹。

一些常見的音樂對比如下：

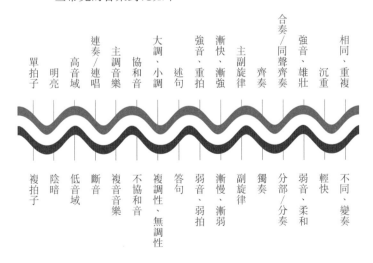

旋律與音高

　　旋律包含了音高與節奏，是歌曲的靈魂。《生日歌》的歌詞其實只有一句，卻重複了四次；旋律逐漸向上遞升，在第三句再來一個向着高音爬升而成為全曲的焦點。一般演繹多在這個高潮位代入生日者的名字，最後第四句便從高潮向下返回到主音（音階之第一度音）。

　　旋律可以被描述為：

　　平滑相連（conjunct）：音與音之間相近或僅連續，容易演奏及掌握音準。

　　間斷分離（disjunct）：音與音之間距離較遠，較難掌握音準或調性。

　　一般常見的旋律都是由平滑相連與間斷分離兩種均衡分佈的音高動態而組成。以下的旋律圖解說明了音高佈局在《生日歌》的作用，亦展示這首歌曲如何應用了兩種旋律形式，"相連與分離"及"重複和對比"的基本原則。

《生日歌》的音高佈局

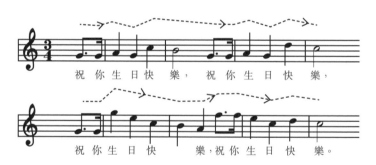

節奏與律動

　　節奏是在音樂中的時間元素，最常見於人們聽音樂時，用腳踝輕輕地打拍子來自然回應節奏的動感。這種身體配合音樂

節奏作出的相應自然律動，似乎是與生俱來的，即使沒有接受過正統音樂訓練的人，也會隨着音樂的動感而讓身體作出相應的律動，年紀很少的幼兒尤其會自然流露這種音樂感。

音樂中的節奏常常比喻為脈衝（pulse），好比人類心臟的跳動。節奏可以呈現規則或不規則的脈衝模式，是由強與弱的旋律和節拍調和引起的律動。

常見有關節奏的元素如下：

- **持續時間（duration）**：個別的聲音或持續休止的時間，而長短則以記譜法比例式作記錄。如♩是♪的一半長度；♪是♩的四分之一長度。

- **速度（tempo）**：整體樂曲進行的速度快慢，通常古典音樂描述速度的用詞如：快板（allegro）、慢板（adagio）等。

- **BPM**：較準確的速度示標為每分鐘分成多少等份（beats per minute）。若♩= 60，即每一基本拍子為一秒（1 beat = 1 second）。若♩=120，即將每分鐘分成 120 等份，亦即每半秒為一拍（1 beat = 1/2 second）。自節拍器於 19 世紀上半葉被發明後，作曲家漸較着重注明音樂的準確速度。貝多芬是較早期使用節拍器的作曲家之一，他的九首交響樂均以節拍器註明速度。

基本速度標記例表

意大利文速度詞	←————更快			更慢————→		
	Adagio	Andante	Moderato	Allegro	Vivace	Presto
	慢板	行板	中板	快板	活潑	急板
每分鐘等份	66-76	76-108	90-115	120-168	140	168-200

- **節拍（meter）**：在音樂片段以強和弱節拍循環編組的節奏組織，好像詩詞的行數和輕重音節數目的韻律組織。大部分的音樂節奏都以清晰、規律性、有組織性地重複

出現，所以樂段較多呈現系統性的拍子，例如二拍子是一重一輕的節奏型；三拍子是重輕輕－重輕輕的節奏型。古典音樂大部分律動都有明確的輕重和長短規則性。以下的《生日歌》譜例可見速度指示用詞（a）；速度示標（b）；及歌詞的長短時間（c）。

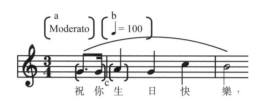

- **強弱力度（dynamics）**：用來表示一些特定音樂段落或個別音符，在演奏時的相對強弱程度動態。古典音樂往往用意大利文術語來描述動態的相對強弱度：

基本強弱力度標記例表

意大利文 強弱度詞	←	更弱		更強		→
	pianissimo	piano	mezzo piano	mezzo forte	forte	fortissimo
	pp	p	mp	mf	f	ff
	很柔弱	安靜	中度安靜	中度強	強	很強大

音樂的織體

音樂的質感稱為織體（texture），呈現複雜多變的形態，對外更會隨不同的樂期和曲式，發展出不同的風格。主要有三大類別：

- **單音音樂（monophony）：**沒有和弦的單旋律線（unison）

只有旋律獨立地呈現出來，沒有和聲、伴奏或伴唱。例如在一般生日會唱《生日歌》慶祝時，不管是否多人集體齊唱，在大部分的情況下都沒有樂器伴奏或多聲部和聲伴唱的，所以屬於單旋律線織體的單音音樂。

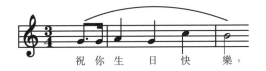

單音旋律的
《生日歌》

- **主調音樂（homophony）：**像木塊部件般的和弦（block harmony）

這是現代生活上最常見的織體。絕大部分流行歌曲都配上不同的樂器伴奏，如鋼琴、結他、鼓組或低音大提琴等。它們的共通點是突出旋律，以其他樂器為輔助襯托，所以是主旋律加上伴奏的主調音樂。

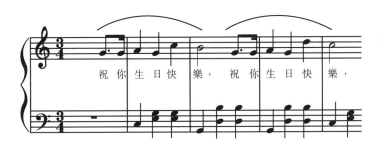

主調旋律配上伴奏
的《生日歌》

- **複音音樂（polyphony）：**圍繞多旋律線編織的和聲（weaving harmony）

複音音樂常見於嚴肅風格的宗教古典音樂曲式，也多用在樂器曲式盛行的巴洛克樂期，而在古典音樂發展進程上亦相當重要。當作曲家要精心創作大型樂章時，便往往需要利用複音音樂的聲部作交錯發展，來營造綿綿不斷的多層次樂句和交織有道的和聲等各種效果。複音音樂的多旋律線織體也可以作為樂曲的架構，創作出精緻的獨奏曲來炫耀鍵盤樂器演奏大師的神乎其技。

複音多旋律線的《生日歌》

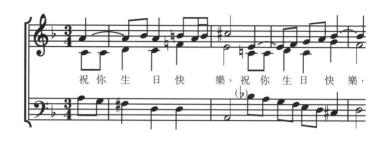

祝 你 生 日 快 樂，祝 你 生 日 快 樂，

和弦與對位法

和弦（chord）是指兩個或更多不同音高組合在一起。和弦的標記方式有很多種：巴洛克音樂經常以數字低音來標記和弦（如：$\frac{6}{4}$、$\frac{5}{3}$）；古典音樂經常以羅馬數字來標記和弦（I; IV; V; ii; vi）；而爵士樂和流行音樂則經常以音名的英文字母來標記和弦（Am; G7; Cm7）。

用數字低音標記和弦的《生日歌》

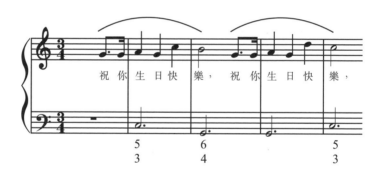

祝 你 生 日 快 樂， 祝 你 生 日 快 樂，

用羅馬數字標記和弦的《生日歌》

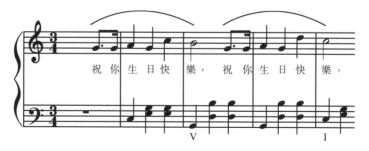

祝 你 生 日 快 樂， 祝 你 生 日 快 樂，

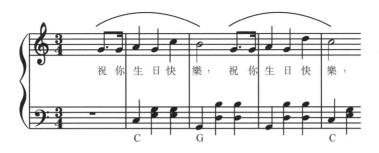

對位法（counterpoint）：音與音之間的和弦，也是旋律之間的相互關係。它是以兩條或以上的旋律交織，又或由多層次的旋律交織而成的和弦。和聲是縱向產生的，而對位則是橫向產生的關係。

對位法主要是古典音樂史的中世紀時期（公元 800-1430）和文藝復興樂期（1430-1600）複音音樂的作曲技巧。和弦卻在巴洛克（17 世紀）發源，直至古典及浪漫樂期（18 及 19 世紀）的主調音樂時期最為盛行。至於現代的流行音樂，則極大部分以簡單和重複性的和弦為創作骨幹。

和弦的進行和動態會形成兩種相對的效果：

協和（consonance）：穩定、平靜、正面的和聲

不協和（dissonance）：不穩定、有張力或有衝突的和聲

和聲的功能體系，就是通過以上兩極相對效果的交替，以產生對比作用來營造氣氛和處理情感的設置，造成變化多端的情緒。常見的典型例子是以不協和的和聲產生緊張、衝突、不安穩或甚至達到矛盾與高潮，再以協和的和聲釋放緊張、緩和激動和不安穩的氣氛情緒。

音色

音色（tone colour）就是不同的人聲或樂器組合而成的音響特色。通過音色的對比和變化，可以協助和聲營造豐富的音樂

表現力。這常見於電影配樂，作曲家可根據不同的文化風格設置既定的印象標示，例如輕柔的弦樂合奏營造優美閒暇氣氛；急速突然的定音鼓加上銅管樂營造緊張又隆重、充滿期待的場景；輕快的高音木管樂器營造小鳥飛翔或高雅悠然自得的抒情氣氛等等。巧妙的音色組合及編配，成了作曲家的調色板，讓獨特的音色和調性喚起變化多端的色彩與情緒。

調性

調性（tonality）的設置和鋪排可説是決定了樂曲的整體格局和氣氛與情感的起伏。西方音樂最常用的是大調（major）及小調（minor）24 式，即 C、D、E、F、G、A、B 七個不同的音名，和其音與音之間的半音程距離組成的 12 音階，各自能成為一個調的主音。每個音階衍生成 12 個大調與 12 個小調，便是合共 24 個大小調。

調性音樂（tonal music）

總括來説，西方音樂從巴洛克、古典時代到浪漫樂派的樂曲、傳統音樂、民間音樂以及現代的流行音樂，都是屬於調性音樂。調性音樂中最重要的基礎是主音（tonic），樂曲建基於主音或主和弦，全曲結束時必須返回主音或主和弦，完滿地回歸主音調（home key）。調性音樂因具有強烈的方向感，便帶來"有始有終"的格局概念。

調性音樂的普及一般都歸功於 1722 年巴哈發表《平均律鍵盤曲集》（*Das Wohltemperierte Klavier,* BWV 846 – 893），示範了全部 24 個大小調上的巧妙旋律及和聲配合創作。五度圈（circle of fifths）不單顯示了 12 個音階之間相應的調號（key signature）和相關聯的大小調式，它也可用作圖示調性音樂，通過在五度音程圈上的相鄰音階之間移動來變化調制（modulation）。

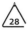

調式音樂（modal music）

　　調式音樂的出現比調性音樂更早。簡單來説，在巴哈之前的西方音樂創作都普遍使用全音階，即不一定是大調或小調，也不使用功能和聲（functional harmony）。調式音樂通常指八種中世紀羅馬教會統治歐洲時期的"教會調式"（church modes）。這些調式的音調中心稱為"結束音"（final）。現代兩種最常見用於流行音樂和爵士樂的調式是多里安調式（dorian mode）和米索利地安調式（mixolydian mode）。

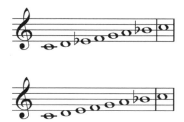

多里安調式

米索利地安調式

無調性音樂（atonality）

20 世紀初崛起的印象樂派作曲家尋求更豐富的音調創作空間，嘗試採用大量沒有調和的不協調和聲對位法，加入七和弦的平移、全音階及一些非傳統西方調式。直至 1923 年荀白克（Arnold Schönberg）發表的 12 音列（twelve tone series），刻意將平均律下的 12 個半音置設成為同等重要性作排列，音與音之間沒有預設像五度圈彼此間的關係，所以達到完全挑戰調性音樂的傳統和聲學規範。

音樂記譜法的歷史

早期音樂記譜法

在 9 世紀出現的紐碼譜（Neume）是西方最早的記譜方法。在文字上標示的自由曲線，概括地提示了音樂的高低起伏形態。可是仍未有詳細記載準確的音高，因此只能為已熟悉歌曲的演唱者給予有限度的記憶輔助。

10 世紀音樂理論家桂多・達賴左（Guido d'Arezzo）制訂的手示音階圖（又稱桂多之手，guidonian hand），原來用作教授視唱練習及讀譜技巧，並提供半音階列序（ut – re – mi – fa – sol – la）位置的視覺提示。這"桂多之手"後來被轉載在眾多中世紀的論文，不僅加上了 Ti（Si）的音符，還用四條線來標示更多準確的音符位置。

自 13 世紀末期採用了改良的有量記譜法（mensural notation），節奏的準確持續時間可以更有系統地表達，故成為文藝復興時期複音音樂的標準形式。有量記譜法沿用了三百多年，不斷演進至 17 世紀初成為現代的五線譜（five line staff）。

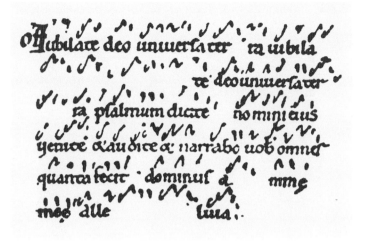

奧克岡（Johannes Ockeghem）作品 *Missaprolationum* 首段

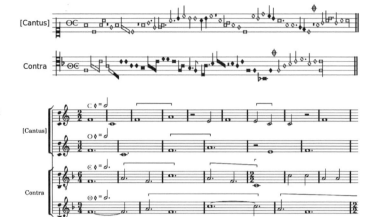

眼簾音樂

　　文藝復興時期又流行了一種音樂稱為眼簾音樂（德文 Augenmusik），它以圖像表達文字內容、旋律等，但最終演繹效果則取決於作曲家、表演者及聽眾三方的互動。它的關鍵在於以該樂曲最明顯的特徵作為線索，取代傳統狹義的音樂記譜法。若要解謎便要充分理解作曲家創作的意念及基礎，才可掌握演繹的要點及神髓，再將其音樂訊息傳遞到聽眾。

　　一些現代的實驗音樂作曲家認為因循傳統的記譜法，並不能自由地表達個人獨特的創作意念，因此他們常需要創造新的表達形態，用來闡述預想中的樂曲效果和演奏模式。所以眼簾音樂能發展至現代，成為多姿多彩的圖像記譜法。

音樂記譜法的發展

　　現代音樂記譜法源自歐洲 17 世紀初古典樂期，現在已被廣泛應用在世界上不同的音樂風格和表演形式上。印刷的普及令古典音樂記譜法規範化，樂譜印刷本可準確記錄作曲家的作品外，又有促進音樂研究和分析的作用。隨着各式電腦音樂軟件的普及，傳統平面印刷的記譜法已演變為充滿創意的記錄方式。

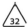

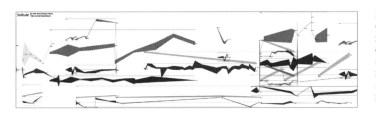

演繹音樂也漸趨綜合視聽形態，所以需要以相對應的創新形式
來表達指令。以下的導論曲目選錄了一些近年創新的視聽形態
音樂記譜法。

 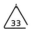

音樂標題

‖: Artikulation

作曲家

捷爾吉（György Ligeti）

互聯網連結

https://www.youtube.com/watch?v=71hNl_
skTZQ&index=5&list=PLK9MvHTli_aTr8wUWAQerfbAcspu1o7aV

上傳者

Donald Craig

音樂標題

‖: Volumina

作曲家

捷爾吉（György Ligeti）

互聯網連結

https://www.youtube.com/
watch?v=wbLcI9-Js0U

上傳者

Franz Danksagmüller

音樂標題

‖: Threnody

作曲家

潘德列茨基（Krzysztof
Penderecki）

互聯網連結

https://www.youtube.com/
watch?v=HilGthRhwP8

上傳者

gerubach

音樂標題

‖· Memphis Stomp: Color Wheel Theory, Music Circle of
‖· Fifths (5ths)

作曲家

格魯辛（Dave Grusin）

互聯網連結
https://www.youtube.com/watch?v=TB0Vq4ygyOI

上傳者
Color Wheel Music Theory

音樂標題
‖: Sequenza III

作曲家
貝里奧（Luciano Berio）

互聯網連結
https://www.youtube.com/watch?v=DGovCafPQAE

上傳者
Nick Redfern

音樂標題
‖: The Longest Song in the World: Humpback whale song visualization

作曲家
奧利維洛（Pauline Oliveros）、希爾（Timothy Hill）及羅森堡（David Rothenberg）

互聯網連結
https://www.youtube.com/watch?v=NXaxWKzTaRc

上傳者
Michael Deal

音樂標題
‖: Giant Steps

作曲家
柯川（John Coltrane）

互聯網連結
https://www.youtube.com/watch?v=2kotK9FNEYU

上傳者
dancohen

音樂標題
Minimini on Milan

作曲家
華薩（Petr Wajsar）

互聯網連結
https://www.youtube.com/
watch?v=0Jp9N72-SKU

上傳者
wajsar

音樂標題
Typornamento

作曲家
艾雲（Acher Ivan）

互聯網連結
https://www.youtube.com/
watch?v=FI5Y50wMxOY

上傳者
Acher Ivan

音樂標題
SYN-Phon

作曲家
SYN

互聯網連結
https://www.youtube.com/
watch?v=oVtX_CD3jaY

上傳者
Александр Рытов

音樂標題
Four Score - Graphic Scores

作曲家
洛克（Paul Rucker）

互聯網連結
https://www.youtube.com/
watch?v=9hLG0xrhSoc

上傳者
Paul Rucker

音樂標題
‖: Trisola

作曲家
比絲（John E. Zammit
Pace）

互聯網連結
https://www.youtube.com/
watch?v=aFKreBydzpM

上傳者
John E. Zammit Pace

音樂標題
‖: Six Graphic Scores
(ver. 1)

作曲家
特斯基（John Teske）

互聯網連結
https://www.youtube.com/
watch?v=bE7wrqxK-Ks

上傳者
incipitsify

音樂標題
‖: Experiment for
Animated Graphic
Score

作曲家
吉田悠（Yoshida Haruka）

互聯網連結
https://www.youtube.com/
watch?v=OgHWlP3pXK8

上傳者
Staff ORE

3

器樂與聲樂

古典音樂的創作和演繹在大多數情況下是分開進行的，即作曲家以樂譜記錄了創作，再由樂器或聲樂家依據樂譜的標示演繹出來。最有趣的是創作與演繹兩者，可以有不同長短的時間分隔；尤其是古典音樂的創作和演繹常分隔幾百年之久。此外，樂器、樂團、聲音的分部和配搭，再結合不同時代和個別演奏者的風格，足以產生千變萬化的效果。

樂器的分類法及演變

發聲方式

　　最早出現系統式的樂器分類法由德國學者薩克斯（Curt Sachs）及奧地利學者霍恩博斯特爾（Erich Moritz von Hornbostel）在 1914 年《民族學雜誌》發表。霍恩博斯特爾－薩克斯分類法（Hornbostel-Sachs）是將樂器以發聲方式區分，此分類法沿用至今，共分為以下四大類。

類別	聲響原理	樂器
體鳴樂器 （Idiophones）	樂器本身震動	棒、板類震動 而產生聲音
膜鳴樂器 （Membranophones）	有張力的膜被外來 的動力敲擊	各種類的鼓
弦鳴樂器 （Chordophones）	弦線震動	弦樂器和有弦線的 鍵盤樂器
氣鳴樂器 （Aerophones）	空氣震動	吹管樂器和小部分借助風的 流動而發聲的敲擊樂器

後來於 1940 年代新增第五類：

電鳴樂器 （Electrophones）	借助電源能量或 電子數碼制式	以電子或數碼 驅動的樂器

音域分類

　　現代管弦樂器經常以其音域高低而被劃分歸類。此觀念乃是基於創作樂曲時需以適當配器表達不同的音域，在一個樂團合奏的設置下，這是非常有效的分類法。管弦樂器四聲部的架構如下：

樂器聲部	樂器
女高音部	短笛、長笛、小提琴、高音薩克斯管、小號、單簧管、雙簧管
女中音部	中音薩克斯管、圓號（常稱法國號）、英國管、中提琴、中音號
男高音部	長號、次中音薩克斯管、結他、高音鼓
男中音部	巴松管、低音薩克斯管、低音單簧管、大提琴、中音號、低音號
男低音部	低音提琴、低音結他、低音薩克斯管、大號、低音鼓

樂器的演進歷史

　　常見用於演奏西方古典音樂的現代樂器，其實並非全部源自歐洲，而是經千百年來由世界各地匯聚，經同化或改良等各種發展才建立特定的標準。在古典音樂史上，透過中世紀教廷、皇室及活躍於民間的音樂活動，促使樂器需求上升。所以在文藝復興時期，樂器種類日趨豐富。至巴洛克時期由於十二平均律（equal temperament）被釐定，令樂器調音技術得到大躍進，同時管弦樂團的骨幹樂器均已完善。由於浪漫主義時期對音響效果有更細緻的要求，加上樂器製造科技進步，所以陸續有新樂器發明，以致在這樂期產生現代標準化的西方管弦樂團。

中世紀及文藝復興時期的樂器

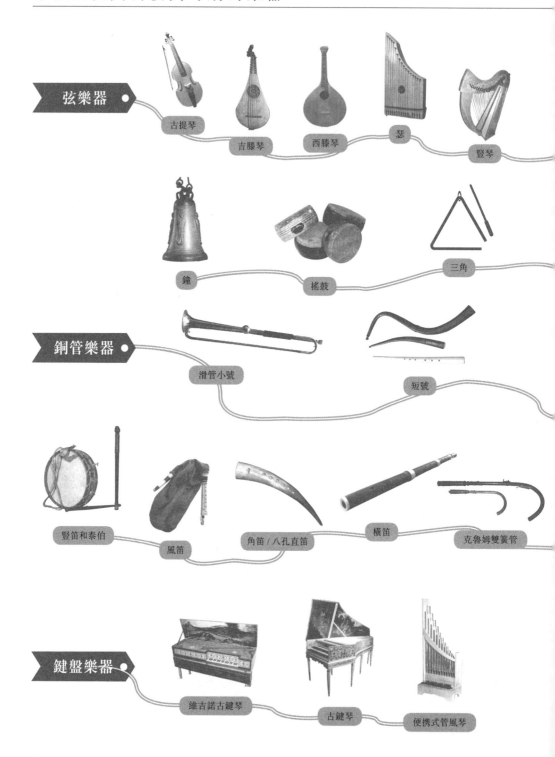

弦樂器

古提琴　吉膝琴　西膝琴　瑟　豎琴

鐘　搖鼓　三角

銅管樂器

滑管小號　短號

豎笛和泰伯　風笛　角笛/八孔直笛　橫笛　克魯姆雙簧管

鍵盤樂器

維吉諾古鍵琴　古鍵琴　便携式管風琴

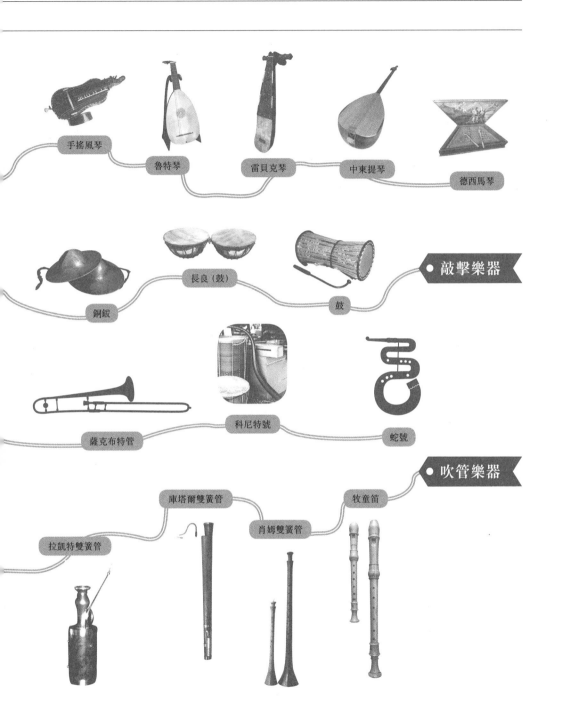

手搖風琴

魯特琴

雷貝克琴

中東提琴

德西馬琴

銅鈸

長良（鼓）

鼓

● 敲擊樂器

薩克布特管

科尼特號

蛇號

● 吹管樂器

庫塔爾雙簧管

牧童笛

肖姆雙簧管

拉凱特雙簧管

　　樂團（Orchestra）一詞源自古希臘，它的字面意思是"跳舞的地方"。樂團是設在舞台的前端，它是一個平坦和圓形的場地，是安頓合唱和樂器演奏者的空間。

　　11世紀開始出現相同樂器的組合，例如弦樂、木管樂等合奏形式，它們以相同色調和八度的差異組成聲部演奏樂曲。到了16世紀後期，由於作曲家開始為舞蹈交際活動編寫器樂組曲作伴奏，因此現代樂團的組合觀念才真正開始。在17世紀初歌劇的出現，對音樂伴奏組合曲目的需求更大，遂成為發展管弦樂演奏的雛形。

巴洛克及古典主義時期的樂團規模

時期	典型羣組編制				
	弦樂器	木管樂器	銅管樂器	敲擊樂器	鍵盤樂器
巴洛克	8-10 小提琴 I 4-6 小提琴 II 4-6 中提琴 4-6 大提琴 2-4 低音大提琴	2 長笛 2 雙簧管 2 巴松管	2 號角 2 自然號	2 定音鼓 （1人演奏）	1 古鍵琴
古典主義	12 小提琴 I 10 小提琴 II 8 中提琴 8 大提琴 6 低音大提琴	2 長笛 2 雙簧管 2 單簧管 2 巴松管	2 法國號 2 小號	1 定音鼓 （1人演奏）	

　　18世紀後期出現的曼海姆樂團（Mannheim Orchestra），是當時相當罕見的大型樂團。捷克作曲家及小提琴家斯塔米茨（Johann Stamitz）在曼海姆樂團期間，創作了大量的交響曲、協奏曲和室內樂。它們的旋律優雅易唱，節奏明快，配合鮮明的力度對比，加上清晰簡潔的規劃和聲，結果為維也納古典樂派開創了流芳百世的"古典風格"。

浪漫主義時期的樂團規模

典型羣組編制

時期	弦樂器	木管樂器	銅管樂器	敲擊樂器	鍵盤樂器
浪漫主義早期	1 豎琴 14 小提琴 I 12 小提琴 II 10 中提琴 8 大提琴 6 低音大提琴	1 短笛 2 長笛 2 雙簧管 1 英國管 2 單簧管 1 低音單簧管 2 巴松管 1 低音巴松管	4 法國號 2 小號 3 伸縮號 1 低音號	2 定音鼓 1 小鼓 1 大鼓 1 銅鈸 1 三角 1 搖鼓 1 鋼片琴	
浪漫主義晚期	2 豎琴 16 小提琴 I 14 小提琴 II 12 中提琴 10 大提琴 8 低音大提琴	1 短笛 3-4 長笛 3-4 雙簧管 (1 英國管) 3-4 單簧管 (Bb,A,Eb,D 調) (1 低音單簧管) 3-4 巴松管 (0-1 低音巴松管)	4-10 法國號 3-8 小號 (F, C, Bb 調) 3-5 伸縮號 (2-3 中音，1 低音) 1-2 低音號 (0-4 華格納低音號－2 中音，2 低音)	4 或 以上定音鼓 1 小鼓 1 大鼓 1 銅鈸 1 鑼 1 三角 1 搖鼓 1 鋼片琴 1 木琴 1 管鐘琴	1 鋼琴 1 鐘琴

　　19 世紀後期，德國歌劇作曲家華格納（Richard Wagner）的拜羅伊特節日樂團（The Bayreuth Festival Orchestra），擴展了管弦樂團的規模至史無前例般龐大。華格納的作品要求舞台要有破格性的規模和精細複雜的演奏法（尤其弦樂的弓法），例如歌劇《萊茵的黃金》（*Das Rheingold*）需要六部豎琴之多。因此，這階段的管弦樂組成革命，深深影響了接下來 80 年的古典音樂配器法和管弦樂團的編制。

　　20 世紀的作曲家對管弦樂團的音響效果，往往比過去任何時代要求更宏偉。馬勒（Gustav Mahler）於 1907 年創作的《降 E 大調第八號交響曲》（*Symphony No. 8 in E-flat major*）規模空前壯觀。全曲的演奏時間為 80 分鐘，採用了包括管風琴的超大編制管弦樂團，同時再加上男、女聲及童聲合唱團。根據記錄，馬勒首演時共動用了各 250 人的雙合唱團、350 人的童聲合唱

團、8 名獨唱者及 146 名樂器演奏家，合計共 1,004 人，是不折不扣的"千人交響曲"（Symphony for a Thousand）。值得注意的是早年馬勒專注指揮生涯，視作曲僅為他的"課餘時間活動"，不過這正好解釋為何馬勒後來在交響樂團編制的突破性發展。

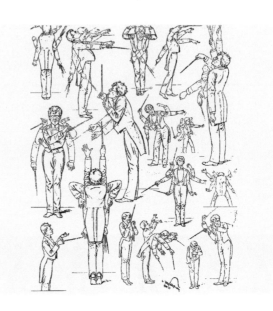

1901 年德國幽默雜誌 *Fliegende Blätter* 畫家筆下馬勒的指揮風格。

1914 年奧地利剪影藝術家 Otto Böhler 的馬勒剪影畫。

現代的樂團規模

典型羣組編制

弦樂器	木管樂器	銅管樂器	敲擊樂器	鍵盤樂器
1-2 豎琴 16 小提琴 I 14 小提琴 II 12 中提琴 10 大提琴 8 低音提琴	2-4 長笛（需要時包括 1 短笛） 2-4 雙簧管（需要時包括 1 英國管） 2-4 單簧管（需要時包括 1 低音單簧管） 2-4 巴松管（需要時包括 1 低音巴松管） 1 或以上薩克管	4-8 法國號（F 調） 3-6 小號（C, Bb 調） 3-6 伸縮號（1-2 低音伸縮號） 1-2 低音號（1 或以上次低音號角）	2 定音鼓 1 小鼓 1 中音鼓 1 大鼓 1 銅鈸 1 鑼 1 三角 1 響木 1 搖鼓 1 鋼片琴 1 木琴 1 顫音鋼片琴 1 管鐘琴 1 馬林巴琴 （1 套鼓）	1 鋼琴 1 鐘琴 （1 管風琴）

聲樂的基本及演變

發聲原理

　　能將呼吸變為說話或歌唱，全賴一組位於喉部內包含九塊軟骨的聲帶（vocal fold）。聲帶並非一條長長的帶子，而是由兩片皺褶狀的黏膜組成；由於該位置較少血管分佈所以呈白色。喉嚨發聲部分結構複雜且精細，主要是利用軟骨之間的彈性膜及韌帶相連接，並透過肌肉與黏膜互相收緊放鬆配合來控制。聲帶之間的空間則稱為聲門（glottis），當吸入空氣時聲門打開，憋着呼吸時聲門合上；當講話或唱歌時聲門則輕輕關閉。聲帶振盪時把從肺流經縫隙的空氣增加壓力而發聲（稱為柏努利定律 Bernoulli's Principle），但聲音的高低是藉着改變聲帶張力及長

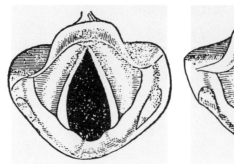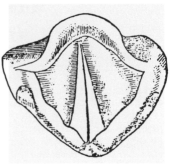

吸氣時聲門打開（左）

說話或歌唱時聲帶
輕輕合上並振盪
（右）

短來控制。通過迷走神經控制肌肉層來影響聲帶內的張力，肌肉的鬆緊可用來調節聲門大小。聲門變小時，聲帶的張力變大，於是產生頻率較高的聲音。

音程

一個人的語音音程由聲帶的諧振頻率（resonant frequency）來確定。就成人而言，男性的聲帶較女性的粗厚及寬闊，因此男性語音的基調振頻較女性低沉。男性平均頻率約 125 赫茲（Hz），即科學音調記號法（scientific pitch notation）中的 B2 音；女性約 210 赫茲，即 G#3 音；兒童則平均在 300 赫茲，即 D4 音以上。但年紀越小，聲帶越幼嫩，語音平均音程越高。

音域

簡單來說，音域是一個歌手從可發聲的最低至最高的音程。可是，有意義的音域定義需要兼顧它在音樂上實際的作用。在聲樂上的音域是一個歌手可以"用於音樂上"的總跨度，而非單只勉強擠出來，缺乏音樂感的聲音。

下圖展示出常見聲部的兩種音域：普通音域泛指古典音樂聲樂作品常用的音高範圍；歌劇音域泛指常用於歌劇作品的音高範圍。

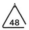

聲部音域分類圖

聲部音域分類圖表

聲樂的類型

聲樂類型（vocal type）是指某種獨特的歌唱聲音，主要取決於其音色（vocal timbre）及聲帶於正常和自然的情況下可唱的音域（tessitura），再加上一系列發聲的特質，包括聲音的

重量感（vocal weight）、音域及音色的交替點（vocal transition points）、物理特性（physical characteristics）、語音平均音高（speech level）、科學檢測（scientific testing）和發聲共鳴區（vocal registration）等因素考慮結合起來作出的聲音歸類。所以是對聲音一個整體的評估，而非單純以音域作為釐定聲樂的類型。

聲音發育期

　　青春期是兒童變為成人的必經階段，也正是身體處於急促發育的階段。這時期頭骨、口腔、氣管及聲帶等身體部分的生長，令聲音經歷前所未有的劇變，讓發聲的力度、音高、節奏控制、音色的穩定等各方面均受到考驗；尤其有歌唱習慣的青少年，因未能掌握自己的聲音變化，容易感到困擾和無助。女性的青春期約由 10 至 14 歲之間，男性則在 12 至 17 歲之間。一般來説，男性會首先失去大部分的音域，然後整體音域收窄並向下移，直至"新建男中音"出現後便漸漸穩定下來。

　　女性的聲音發育較為溫和漸進，造成的影響亦較男性少，所以若不是常有唱歌的習慣，一般的女性甚至未必能察覺到。雖然青春期聲音變化是常規，但每人的發展進程和受影響的幅度卻不盡相同。歸納谷斯（Cooksey, 1999）及傑高（Gackle, 2006）的研究，得出以下各階段的聲音發育期音域變化參考圖：

男聲

女聲

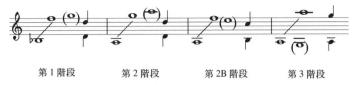

第 1 階段　　　第 2 階段　　　第 2B 階段　　　第 3 階段

(註：〇＝潛在音域；♩＝常用音域)

閹伶歌手的嗓音

最後需要介紹的聲音類別十分罕見，但卻在西方古典音樂中，尤其歌劇的發展扮演十分關鍵的角色。閹伶 (Castrato) 是 16 至 18 世紀期間，歐洲的一種獨特的聲樂藝人。他們為了保持童聲那清澈通透的音色，不惜被特意安排 (或坦白說是被迫) 在童年時接受閹割手術，以便培訓成擁有特殊嗓音的男性女高音或男性女低音。這種出自封建社會罔顧人權的扭曲行為，在現今世代實在駭人聽聞。然而，由於在 19 世紀以前歐洲婦女被嚴禁在教堂演唱，所以只能全部由男性替代女性演唱宗教歌曲的女聲部。初期的歌劇也奉行男性女高音，有賴這些男歌手不受青春期變聲影響，嗓音永遠保持清澈，但卻擁有成年人的成熟呼吸系統，又有靈活熟練的歌唱技巧，加上多年的豐富音樂經驗及對樂曲的專業理解和訓練，因此能演唱極困難複雜的聲樂段落，可說是完美的歌唱家典範。所以，閹伶歌手在 17 及 18 世紀盛極一時。據說，在意大利歌劇全盛時期，每年有高達五千名男性歌者加入這獨特的音樂行業。18 世紀後期，因歐洲經歷法國大革命的洗禮，人權意識抬頭，閹伶便逐漸消失。

布羅斯基 (Carlo Maria Broschi) 藝名法里內利 (Farinelli)，為 18 世紀意大利最著名的閹伶。1733 年他在倫敦演唱，被譽為 "一個上帝、一個法里內利" (One God, One Farinelli)。他在西班牙宮廷獻唱長達 22 年，其歌唱技術出神入化，能自然流暢地克服由男高音至女高音的所有共鳴區。1759 年，法里內利在 32 歲退休。他的生平事跡被改編成電影《魅影魔

閹伶布羅斯基（法里內利）的肖像

聲》（*Farinelli*），於 1994 年上演。2006 年法里內利的遺體從切爾托薩公墓被挖出，科學家利用各種現代科技，包括電腦掃描和脫氧核糖核酸（DNA）取樣，以他的遺體研究閹伶的生活方式、習慣、可能的疾病，以及閹伶的生理學。1998 年意大利博洛尼亞（Bologna）成立的法里內利研究中心（Centro Studi Farinelli），對這位絕代歌唱家的藝術成就進行研究及作出表揚。

學習樂器與聲樂的議題

人人都可以唱歌

　　雖然有些人擁有一副令人羨慕的好嗓子，但是沒有人真正是"音盲"，不可以唱歌的。唱歌需要有一定的技巧和經驗，叫唱歌者感覺自然和自信。基本上若可以正常說話，有正常的聽覺，而腦部沒有特殊的創傷，那人便一定可以唱歌。雖然我們都擁有唱歌的本能，但有賴既定的一組肌肉配合呼吸和聽覺來執行。就好像擁有一部名貴鋼琴，也需要花時間去學習和鍛鍊，不然那部鋼琴便變成一件家俬而矣。幼兒在兩歲左右最愛唱歌，若有豐富及持續的刺激（stimulation），即成長的環境有很多不同音樂經驗作為音樂輸入（musical input），也有機會以唱歌作為音樂輸出（musical output），那麼自然地不單止可以唱歌，還可以掌握音準，享受唱歌。

音準可以後天培育

　　音高的掌握是培養音準的一種技巧。有正常的聽覺，就好

像擁有正常的嗓子，是成功的"本錢"和硬件（hardware），需要"經驗"這個軟件才可發揮。有正常的聽覺和可說話的嗓子，都必須配合音樂的行為，即唱、聽、彈奏、觀賞等不同渠道的刺激來累積經驗。音準的訓練更需要反饋信息（feedback），才能知道自己所唱或所彈的是否準確。若有老師或同學的互動，或利用儀器，例如調音器便能清楚音準是否達標；也可以把自己所唱或彈奏的錄音，然後播放作自我評估，甚至多參考專業的演奏，便能分辨準確的音高及優良的音色。此外，多點專注而恆久的聆聽，亦可培養敏銳的聽力。正統的音樂訓練就有一門名為"練耳"或"聽力訓練"（aural perception）的學科。由此可見，音準如節奏感一樣，是可經後天努力而提升技巧的。

先天及後天因素

音樂成就的高低，從研究發現遺傳因素的影響約佔 40 至 45%。這數據跟智力的遺傳因素及成長的社會文化環境因素皆相近，亦即說明音樂的發展像智力的發展一樣，同時受社會文化和遺傳的影響；而遺傳和環境兩者關係是相輔相成的，因此無法判斷哪種因素對音樂或智力有決定性的影響。我們無法改變先天的條件（遺傳），但後天的環境因素卻是可以自我操控的。這樣看來，所謂"天時、地利、人和"在音樂成就方面是關鍵的元素。翻查以往傑出音樂家創作的泉源和演奏家音樂造詣的成因，總離不開童年的經歷、家庭的感染、遇上良師或有影響力的朋友、擁有被愛和有需要付出愛的對象、受到認同和讚賞……無論是幸福快樂或荊棘滿途，恐怕豐富多彩的人生經驗，都成為有助音樂成就的後天因素呢！

音樂典範的重要性

在學習音樂的過程中，典範（model）有舉足輕重的影響。在語音發聲方面，兒童被發現從語言環境中汲取了口音及抑揚頓挫的發聲習慣。在聲樂方面，兒童卻被發現模仿了他們身邊

的歌唱典範（vocal model），並在不知不覺中把收集到的歌唱音色（tone colour）及慣性的用聲音域，無意識地變為自己的歌唱習慣。因此，若目標是培育兒童唱歌的正確技巧，便要多留意兒童所接收的歌唱典範是否理想的模仿對象。若是接受聲樂或樂器訓練的學生，便要為他們提供最高音樂修養的典範，讓他們有高尚的學習目標。音樂修養不單包括演奏技巧，更重要是音樂感和演繹作品的精髓，以至個人的投入程度。在音樂成長中除了有賴良師教導，更需要典範的引導。例如要訓練合唱團，便要充分地為團員提供欣賞合唱音樂的機會，篩選最高水平的合唱作品及演出，使團員累積欣賞經驗，從而建立欣賞能力，慣性地、或無意識地仿效了那富音樂感，優良細緻，又有感染力的合唱典範。這肯定較長期在練習室內，只接收指揮的訓練，努力練習達到指揮口述的要求來得更全面和更有意義。同樣，學習樂器也需要最優秀的典範；然而，學習的對象不能只集中在一個或數個，因為古典音樂經典作品每首起碼有超過幾十個，甚至上百個著名的演奏錄音版本，所以在學習過程中，若多努力搜集資訊，一定能從中找到很多有參考價值的優秀典範。

音樂的能力傾向

在職場上許多僱主都希望能預計應徵者的潛能和能力傾向（aptitude），以致可以為公司培育出最有價值的人力資源，這正是招募新人最重要的一環。求職者已有職業的相關資歷（achievement）當然理想，但若能招攬有潛能和能力傾向的員工，便好像找到一塊可琢磨成寶玉的石頭一樣珍貴。所以，站在老師和家長的觀點，着眼發掘和發展兒童、年青人在音樂上的能力傾向，比追求他們音樂的資歷來得更重要和有意義。近年在亞洲興起所謂 "贏在起跑線" 的說法，往往是指追求在最短的時間獲得最突出的資歷。這種對教育無知及不尊重的心態，恐怕只為急功近利者造就了無限商機，甚至令下一代逐漸缺乏學習動力。那麼音樂的能力傾向如何發掘呢？好奇心和興趣驅

使人去探索，繼而帶來經驗和體會，因此必先多接觸音樂，提高學習興趣，再培養學習動力，然後便可以跟據觀察、理解、溝通，甚至測試等多方求證。到此階段，學生在聲樂或樂器上的能力傾向相信已顯而易見，此時，那邊只顧"贏在起跑線"的孩子，或許已考獲多張音樂證書，及後卻選擇完全放棄音樂，試問放棄了的孩子又怎會是"贏家"呢？

樂器與聲樂的趣聞

演出時間極長的歌劇

德國作曲家華格納（Wagner）的《紐倫堡的名歌手》（*Die Meistersinger von Nürnberg*），在公開上演歌劇的記錄中演出時間是最長的。在 1968 年 8 月 24 日和 9 月 19 日之間上演的常規版本達 5 小時 15 分鐘。可是，還有一部較少為普遍觀眾認識的歌劇《史達林的生命與時光》（*The Life and Times of Joseph Stalin*），它於 1973 年 12 月 14 至 15 日在美國布魯克林音樂學院上演的版本，竟然長達 13 小時 25 分鐘！這其實不足為奇，因為它的劇作家羅伯·威爾森（Robert Wilson）另外一部作品《佛洛依德的生命與時光》（*The Life and Times of Sigmund Freud*）也長達 12 小時。

短小精幹的音樂作品

最短的古典音樂作品是貝多芬的《鋼琴小品》（*Bagatelle*）（作品 119 第 10 首 A 大調 Allegramente）只有 13 秒長。美國鋼琴家寇瓦謝維契（Stephen Kovacevich）甚至只用了 9 秒來奏完全曲。貝多芬另一首於 1819 年創作的宗教歌曲《魔鬼抓住你！上帝保護你！》（*Hol' euch der Teufel! B'hüt' euch Gott!*）WoO.173 亦只有 12 秒長。

最短的現代作品名為《Alephs》，長度近乎零，是出自美國
實驗／前衛搖滾樂隊 Bull of Heaven。這張專輯只可以從他們的
網站下載欣賞，因為全曲包括了 100 萬首"歌曲"，而每首竟只
長 1 秒。

人聲傳送千里

究竟人聲可以傳多遠呢？在戶外範圍的靜止空氣中，男性
的聲音平均可傳至 180 米。但記錄中在最佳的聲響設置條件下，
人的聲音可傳達至夜間平靜水面的 17 公里以外。

最貴的樂器

史上最貴的樂器賣多少錢？記錄中最高價拍賣的樂器是名
為"Lady Blunt"的斯特拉迪瓦里（Stradivarius）小提琴。它在
2011 年 6 月 20 日在英國倫敦成功售出價為 1,590 萬美元。該次
拍賣由日本音樂基金會主辦，將這在 1721 年製造的小提琴拍賣
收益，作為日本東北部地震和海嘯救濟基金。這部小提琴可謂
"極品之中的極品"，因為它正值斯特拉迪瓦里小提琴於 1700 年
至 1725 年黃金時期的出品，而且被公認為現今保存得最好的兩
部斯特拉迪瓦里小提琴的其中一部。據說其狀況如 18 世紀新
造的一樣優良。另一部有顯赫身分的斯特拉迪瓦里小提琴，是
於 1697 年製造的"Molitor"。一度傳言曾屬於拿破崙，所以在
2010 年拍賣價為 360 萬美元，是當時的世界紀錄。

天才神童

陳美（Vanessa-Mae）於 1989 年 10 歲時與倫敦愛樂樂團在
德國作出道首演，11 歲成為英國皇家音樂學院有史以來最年輕
的學生。她被院長描述為"真正像莫札特和孟德爾遜般的天才神
童"。陳美是最年輕的小提琴獨奏錄音記錄保持者。1991 年 1
月 1 日，當時只有 13 歲便在英國錄製柴可夫斯基的 D 大調小提
琴協奏曲作品 35 和貝多芬的大調小提琴協奏曲作品 61。14 歲

時已灌錄了 3 張唱片。在 1997 年的專輯《中國女孩：古典專輯 2》中，包含據說是由她為標誌着香港回歸中國大陸而創作的《回歸序曲》。

全球音域最廣

擁有人類最廣音域的紀錄保持者為美國密蘇里州的提姆・史托姆斯（Tim Storms）。他在 2008 年被認證其音域是 0.7973 Hz － 807.3 Hz（由 G/G#-5 至 G/G#5）共 10 個八度。史當斯亦是可唱最低音的紀錄保持者。女性音域的紀錄保持者為巴西女子布朗（Georgia Brown）。她擁有 8 個八度音域，從 G2 延伸到 G10。於 2004 年 8 月 18 日通過使用鋼琴、小提琴和電子琴的音樂專家驗證，她可唱到最高音符為 G10。不過如此高音在技術上來說，只可視為頻率，不可能是一個音符了。

最大型的樂團和合唱團

2013 年 7 月 13 日在澳洲布里斯班舉行的昆士蘭音樂節，刷新了最大管弦樂團的紀錄。當時共有 7,224 位音樂家合奏一首拼湊 *Waltzing Matilda*、*Ode to Joy* 及 *We Will Rock You* 歷時約 6 分鐘的樂曲。

紀錄中世界上最大型的合唱團由 121,440 人在印度組成。2011 年 1 月 30 日，在 2,429 名助理的協助下，合唱團齊聲演唱了超過 5 分鐘。

遠古的樂器

已知最古老的樂器是歐洲舊石器時代晚期的骨笛，它來自德國南部的一個洞穴，由鳥骨和長毛象的象牙製成，為早期佔領歐洲的現代人類既有的音樂文化傳統的證據。科學家以放射性碳定年法（radiocarbon dating）確定其為 42,000 至 43,000 年前的樂器。

最大型的錄音作品集

古典音樂最大型的 CD 光碟盒集是由索尼音樂（Sony Music）出版的一套共 142 張的獨奏樂曲光碟。這榮譽是由美籍波蘭裔猶太鋼琴演奏家魯賓斯坦（Arthur Rubinstein）在 2011 年 11 月 7 日所創造。魯賓斯坦是 20 世紀 "藝術生命" 最長的鋼琴家之一，常被世人尊稱為 "魯賓斯坦大師"（Maestro Rubinstein）。由於納粹在二戰期間殺害了他的家人，自此他拒絕在德國演出。1976 年於 89 歲高齡，在倫敦舉辦了告別獨奏音樂會。

炫技的高音作品

古典音樂的作品中要求唱出最高的音，為莫札特的音樂會詠嘆調《特薩利亞的臣民們！》（*Popoli di Tessaglia!*, K.316）。此曲採用了 G6 的音高，超出了當時 18 世紀普遍最高音為 F6 的標準，它當然有其趣味性的背景。這是莫札特為一位出色的花腔女高音阿羅伊齊亞・韋伯（Aloysia Weber）而寫的。據說，其實莫札特的初戀對象為阿羅伊齊亞，但未獲家長祝福，而終於與她的妹妹康絲坦絲（Constanze Weber）結婚。莫札特的歌劇《魔笛》（*Magic Flute*）中兩首花腔女高音詠嘆調〈我的心燃燒着地獄般的仇恨〉（*Der Hölle Rache kocht in meinem Herzen*）及〈噢，別害怕，我親愛的孩子〉（*O zittre nicht, mein lieber Sohn*）都是為阿羅伊齊亞而寫的。這兩曲均要求高音為 F6，以展現她的才華，結果阿羅伊齊亞的首演風靡一時，為《魔笛》立下不少汗馬之功。

最低音的古典歌劇

古典音樂獨唱樂曲中最低音的出處，來自莫札特歌劇《後宮誘逃》（*Die Entführung aus dem Serail*）中 Osmin 的第二首詠嘆調。記錄中的最低音為 D2（即中央 D 以下八度），可見當時的古典歌劇已有清楚的記譜形式註明。其他擁有相約低音的曲目有：

作曲家	最低音	曲目
伯恩斯坦 （Leonard Bernstein）	可自選 B1	歌劇院版本的《老實人》 （Candide）
格里戈里耶維奇 （Pavel Chesnokov）	低音獨唱，但不同版本 的編曲要求 G1 或 B♭1	《不要在我的晚年拒絕 我》（Do not cast me off in my old age）
馬勒（Gustav Mahler）	低音獨 C♯2	《第八交響曲》（Symphony No. 8）
米萊（Paul Mealor）	低音獨唱 E1	《詩篇第 130 篇》 （De Profundis）

最低音的合唱作品

古典音樂合唱作品中最低音的曲目，是來自馬勒的《第八交響曲 —— 復活》（Resurrection-Symphony No. 8）第 1457 小節的 Chorus Mysticus，和拉赫曼尼諾夫（Sergei Rachmaninoff）的《晚禱》（Vespers）。這兩首樂曲均要求 B♭1 音。而丹麥作曲家 Frederik Magle 的交響組曲《如歌》（Cantabile）和高大宜（Zoltán Kodály）的《匈牙利詩篇》（Psalmus hungaricus）兩首樂曲均要求 A1 音。

最頑皮的古典音樂作品

貝多芬最頑皮的作品是為好友小提琴家舒潘齊（Ignaz Schuppanzigh）寫的惡作劇《胖子的讚歌》（Lob auf den Dicken），WoO 100。這首短歌鬼馬佻皮，歌詞通俗不羈，但是從藝術角度來說，這首合唱團和三男聲獨唱的小品一絲不苟，完全是典型的古典主義風格。

小提琴家舒潘齊是貝多芬的老師、摯友和崇拜者，於當年為許多貝多芬弦樂四重奏作首演。據說舒潘齊年輕時頗為英俊，但在成年後漸變得嚴重肥胖。傳聞他的手指甚至由於長了太多肉，臃腫得無法合起來以致影響拉琴的音準。舒潘齊曾拖了貝

多芬到妓院，叫貝多芬大怒；又經常抱怨要爬四層樓才可到貝多芬的公寓。於是貝多芬回敬他一首《胖子的讚歌》。貝多芬又戲稱舒潘齊為法斯塔夫爵士（Sir John Falstaff），即莎士比亞筆下臭名遠播、體型臃腫的老饕，又為這位忠心的摯友寫了《小法斯塔夫，讓我們看看你！》（*Falstafferel, lass dichsehen!*），WoO 184。

原文（德文）	中譯
Schuppanzigh ist ein Lump.	舒潘齊是個壞蛋
Wer kennt ihn nicht,	誰不認識他
den dicken Sauermagen,	那肥胖的酸肚腩
den aufgeblasnen Eselskopf?	那膨脹了的驢頭？
O Lump Schuppanzigh,	噢流氓舒潘齊
o Esel Schuppanzigh,	噢驢子舒潘齊
wir stimmen alle ein,	我們一致認為
du bist der größte Esel,	你是最偉大的驢子（你的屁股最大）
o Esel, hi hi ha.	噢驢子，嘻嘻哈。

莫札特有一首作品表面上雜亂無章，這首《嬉遊曲》（*A Musical Joke*, K 522）正好展示了大師級的天才，如何巧妙地運用了一些 "錯音"，使整部作品充滿着不和諧，描繪那些喋喋不休、只顧修飾造作，卻又眼高手低的劣作。雖然此曲被喻為是莫札特故意影射那些庸俗無能的作品，可是卻又充滿創意，包括：

- 不對稱的樂句，在第一樂章開始不是由四小節樂句組成。
- 在必需採用下屬和弦（subdominant chords）的地方，"錯" 用了副屬和弦（secondary dominants）。
- 雙號角用上不和諧的二部；一般應用是齊奏或以二部和弦合奏。
- 小提琴在高音域用上全音音階；古典主義時期一般應用大或小調的音階。
- 在最後一個樂章用上一個錯漏百出的賦格式樂段，諷刺

未能掌握該曲式的"新手"。

- 這作品為已知最早採用多調性（polytonality）的例子，作用在結尾時營造徹底崩潰的大混亂，滑稽地模仿拙劣作品那不可收拾的局面。

浪漫主義時期漫畫家筆下的音樂世界

18 世紀末的平板印刷技術讓插畫藝術綻放異彩。這個時代的插畫家如威廉・布萊克（William Blake）善用浮雕蝕刻的媒介，助長了一種以誇張甚或扭曲的手法繪製插圖。諷刺畫（caricature）是利用某些特徵簡單化地誇張一個人物的描繪，通常這種輕鬆的插畫法是用來嘲弄社會中的名人和熱門話題。

由於中產階級崛起，音樂演奏及出版事業興盛，此時在古典音樂藝術家圈子的著名人物，常成為公眾議論的對象。很多"出位"的雜誌常以才華橫溢的演奏家及作曲家作為封面人物，用諷刺畫介紹他們新作以引起公眾的迴響。其中代表作例如創立於 1841 年的英國幽默雜誌 *PUNCH*，在 19 世紀 40 至 60 年代，採用很高水平的漫畫插圖，見證了插畫潮流逐步轉變。*PUNCH* 更是最早提出以現代術語"漫畫"（cartoon）一詞取代"caricature"作為一個幽默的插圖媒介。當代類似的雜誌如《巴黎雜誌》（*Le Voleur*）也意識到，優質的插圖有利銷售。

細味這些在 170 多年前創作的雛形漫畫，有助我們掌握在傳統音樂書本找不到的當代傳媒眼中的古典音樂世界。可見音樂家們的作品風格，以至他們的私生活都廣受關注。這些諷刺畫趣味橫生之餘，卻又讓人感受到音樂家們當年所承擔的輿論壓力。

韓德爾（George
Frideric Handel）
在演奏風琴的諷
刺畫。畫家為韓德
爾的好友 Joseph
Goupy（1754）（左
圖）

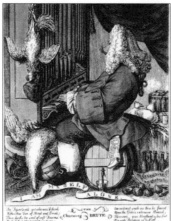

貝多芬的諷刺畫（J.
P. Lyser, 1815）（右
圖）

法國輕歌劇作曲家
奧芬巴哈（Jacques
Offenbach）， 亦
是出色的大提琴手
（Nadar, 1833）（左
圖）

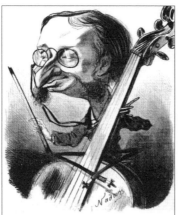

小提琴家柏加尼尼
（Niccolò Paganini）
的演出宣傳海報
（1831）（右圖）

李斯特（Franz Liszt）
演奏鋼琴漫畫（Al
Bertrand, 1845）
（左圖）

白遼士（Hector
Berlioz）指揮百人
大合唱的諷刺畫
（*Journal pour rire*,
1850）（右圖）

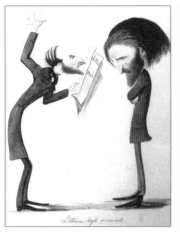

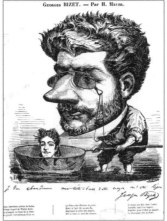

威爾第（Giuseppe Verdi）的歌劇《假面舞會》（Un Ballo in Maschera）被政府要求修改政治敏感的情節（Melchiorre Delfico, 1857-58）（左圖）

題為 "比才（Georges Bizet）和他的世界"，諷刺作曲家坎坷的生涯（雜誌 Diogène 的封面，1863）（右圖）

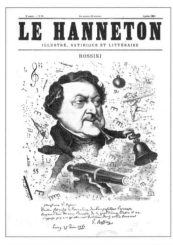

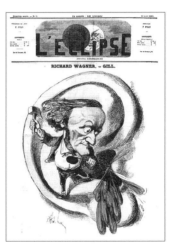

意大利作曲家羅西尼（Gioachino Rossini）的諷刺畫（Le Hanneton, 1867）（左圖）

華格納（Richard Wagner）的音樂是震耳的（法國雜誌 L'Éclipse 的封面，1869）（右圖）

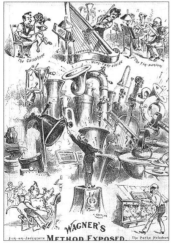

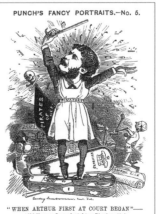

《華格納作曲法大解究》（Wagner's Method Exposed）假想華格納創作的諷刺畫（雜誌 Puck 封底，1877）（左圖）

英國作曲家沙利文（Arthur Sullivan）的輕歌劇成為諷刺對象（Punch, 1880）（右圖）

首位國際知名的加
拿大女高音阿爾巴
尼（Emma Albani）
（*Punch*, 1881）（左
圖）

法國作曲家古諾
（Charles Gounod）
的諷刺畫（*Punch*,
1882）（右圖）

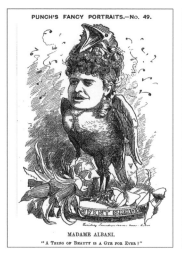

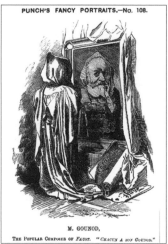

法國作曲家白遼士
的諷刺畫（畫家及
年份不詳）（左圖）

意大利著名男高
音卡羅素（Enrico
Caruso）自畫在
《卡門》（*Carmen*）
裏當男主角的造型
（1904）（右圖）

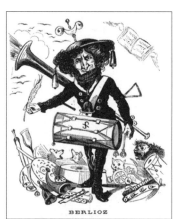

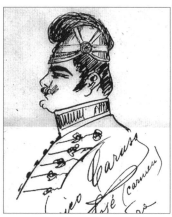

諷刺施特勞斯
（Richard Strauss）
《莎樂美》（*Salome*）
歌劇故事中充滿色
情和謀殺暴力元素
（1905）（左圖）

蘇利文（Arthur
Sullivan）反駁看
不起輕歌劇的英國
皇家音樂學院院長
（Entr'acte Annual,
1898）（右圖）

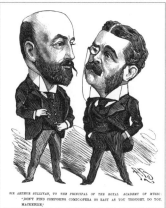

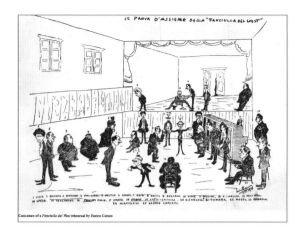

採排普契尼（Giacomo Puccini）《西部女郎》（*La Fanciulla del West*）的世界首演，男高音卡羅素的諷刺畫（1910）

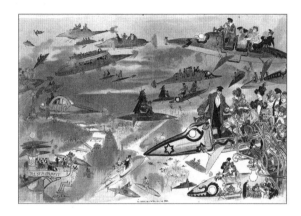

《在 2000 年歌劇的一夜》（*A night at the opera in the year 2000*）漫畫家憧憬未來歌劇完場後觀眾散去時巴黎上空的繁忙情景（Albert Robida, 1882）

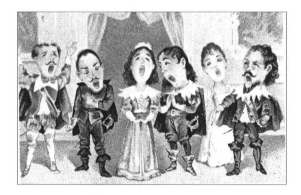

描繪意大利作曲家董尼采悌（Gaetano Donizetti）歌劇《拉美莫爾的露琪亞》（*Lucia di Lammermoor*）中著名的 "露西亞六重唱"（Lucia Sextet）（1900）

4

中世紀與
文藝復興時期

公元 5 至 15 世紀的歐洲被喻為處於中世紀時期（Middle Ages 或 Medieval Period）。由於初期人口減少及城市衰落，加上封建割據及頻繁的戰爭，令歐洲人民生活艱苦，故又稱作"黑暗時代"，是文明史上發展較緩慢的時期。到了中期，雖然經濟隨着農業科技開始進步，加上 950 年至 1150 年的歐洲暖化，造成農業增產及人口劇增。可是，人類歷史上最嚴重的瘟疫之一黑死病（Black death）在 1346 年至 1353 年間蔓延，歐洲人口於是又減少了三分之一。

14 至 17 世紀的文藝復興（Renaissance）運動，被認為是中世紀從"黑暗時代"過渡至近代的重要關鍵時期。文藝復興的人文精神主義，崇尚以人為本的現世生活質量。15 世紀末到 16 世紀初大航海時代，促進了東西方之間的文化和貿易交流，推動了世界文明的匯合，因此文藝復興常被認為是現代科學和知識發展的開端。

中世紀的象牙雕刻藝術作品

封建制度之下的中世紀生活縮影（畫家 Hans Memling 作品 *Advent and Triumph of Christ*）

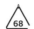

中世紀與文藝復興時期的社會

　　在封建制度下，土地擁有權賦予中世紀貴族們擁有較高的社會地位及較大的權力，社會意識形態及人民生活被宗教思想深深佔據着。直至 11 世紀持續近二百年的十字軍東征，把一些東方世界的生活方式和新產品帶回歐洲。這些新事物深深啟發及提升了歐洲科技，加上在德國宗教改革後，源於意大利佛羅倫斯的文藝復興運動在 14-15 世紀擴展至歐洲各國。此時出現的人文主義（Humanism）以理性及邏輯思想為基礎，崇尚仁慈

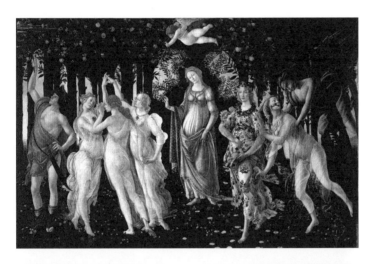

文藝復興著名畫家波提切利（Botticelli）以透視技巧描繪人體美的名畫 *Primavera*（上）及 *The Birth of Venus*（下）

博愛，有熱切的求知慾和以人為本的價值觀，令這時期湧現許
多哲學家、文學家、藝術家和科學家，例如提出太陽為宇宙中
心的天文學家哥白尼（Nicolaus Copernicus）、歐洲科學革命中的
重要人物伽利略（Galileo Galilei）、文學家及意大利語之父但丁
（Durante degli Alighieri）及舉世聞名的劇作家莎士比亞（William
Shakespeare）等等。

中世紀與文藝復興時期的藝術

　　由於中世紀的歐洲藝術發展受到教會的贊助，所以教堂建
築物氣派宏偉，而藝術作品也旨在宣揚教義和"圖解聖經"。
直至文藝復興時期唯美主義發展蓬勃，藝術家開始採用比例定
律、解剖學及透視技巧來呈現三度空間的實體。文藝復興時代
人材輩出，尤其被譽為"文藝復興三傑"的達文西（Leonardo da
Vinci）、米高安哲羅（Michelangelo di Lodovico Buonarroti Simoni）
和拉斐爾（Raffaello Sanzio），令這時期的作品在西方美術史上
佔重要的地位。

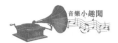

最節儉的富有歌唱家和作曲家

　　迪拿路爾（Pierre de la Rue）為文藝復興時期最有影響力
的一位荷蘭複音作曲家及歌唱家。由於他是男高音，所以他
全部作品均為聲樂體裁。可是，他以喜愛撰寫低音聲部見稱，
經常採用低音譜號以下的 C2 和 Bb2 音，即常用男低音的音域
下限。迪拿路爾最著名的作品為安魂曲（Requiem, "Missa pro
defunctis"），是文藝復興時期倖存最早的安魂曲作品，強調流暢
旋律及低沉渾厚的低音聲部，亦是最早將四聲部標準架構擴充

至六聲部的作曲家之一。

　　對於一個文藝復興時期為非貴族身分且被喻為節儉的迪拿路爾來說，他逝世時留下可觀的財產成為一時佳話。他的遺囑細節包括將其可觀的俸祿積蓄分贈給親戚、合唱團和慈善機構。他也安排了在去世後的一個月每天均獻唱安魂曲，更在不同教堂安排 300 多場獻唱安魂曲。

中世紀與文藝復興時期音樂時間軸

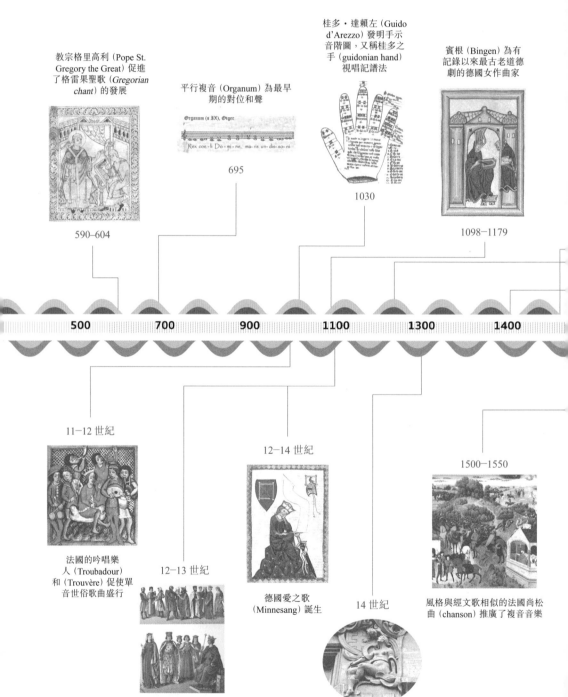

教宗格里高利（Pope St. Gregory the Great）促進了格雷果聖歌（Gregorian chant）的發展

平行複音（Organum）為最早期的對位和聲

桂多‧達賴左（Guido d'Arezzo）發明手示音階圖，又稱桂多之手（guidonian hand）視唱記譜法

賓根（Bingen）為有記錄以來最古老道德劇的德國女作曲家

695

1030

590–604

1098–1179

500　　700　　900　　1100　　1300　　1400

11–12 世紀

法國的吟唱樂人（Troubadour）和（Trouvère）促使單音世俗歌曲盛行

12–13 世紀

果利亞德（Goliards）通過歌曲和詩歌表演，諷刺當代宗教的矛盾

12–14 世紀

德國愛之歌（Minnesang）誕生

14 世紀

新藝術時期（Ars nova）追求更複雜和細緻的俗樂

1500–1550

風格與經文歌相似的法國尚松曲（chanson）推廣了複音音樂

巴黎聖母院（Notre
Dame school）的複調音
樂首現節奏記譜符號

古藝術時期（Ars antiqua）
開發了經文歌（Motet）

1250

1250

杜飛（Du Fay）為文
藝復興過渡期作曲家

1400—1474

格雷果聖歌的旋
律被用作固定主
題（cantus firmus）

1450—1550

天主教反革命運動，通過
特倫托會議（The Council
of Trent）推廣宗教音樂

1550

```
1500      1600      1700      1800      1900      2000
```

1500—1620

1517

四至六聲部的意大利牧歌
（madrigal）成為盛極一時
的世俗歌曲

1570—1610

蒙特威爾第（Claudio
Monteverdi）為巴洛
克過渡期作曲家

1525—1594

1601

馬丁・路德（Martin Luther）
作宗教改革，令德國出現四
聲部和聲的會眾詩歌

帕勒斯替那（Giovanni
Pierluigi da Palestrina）
帶領文藝復興時期的
複調音樂達到高峰

《奧利安娜的勝利》（The Triumphs
of Oriana）收錄了 25 首英國牧歌獻
給女皇伊麗莎白一世

音樂風格

　　中世紀至文藝復興時期見證了從原始的單音音樂過渡到複調音樂，在理論方面也有重大的發展，完成了對位法和五線譜記譜法。樂器的製作於文藝復興末期漸趨成熟，尤其弓弦樂器的普及奠定了弦樂成為古典樂團的基石。

織體的發展

　　織體在中世紀及文藝復興時期有關鍵的發展。中世紀初期源用單音音樂（monophony），即無和聲襯托的單線條旋律。此時期較複雜的單音樂曲演繹法，就是在單一的基本旋律線上同時闡述節奏與音調裝飾。這種多聲道的織體稱為支聲複調音樂（heterophony）。自公元 9 世紀開始，作曲家嘗試在原來的旋律上或下方加上四度或五度的和聲作點綴，這種平行複音（parallel organum）為複音音樂（polyphony）的發展揭開序幕。複音音樂在文藝復興時期十分盛行，所以文藝復興時期亦稱作"複音音樂時代"。

旋律調式與和聲

　　公元 9 世紀的格雷果聖歌（*Gregorian chant*）已採用教會調式（church modes）。即從七聲音階中，選其中之一個音為全曲架構的主音（tonic）來創作。教會調式音樂流行於 14 至 17 世紀，直至巴哈（Johann Sebastian Bach）及拉摩（Jean-Philippe Rameau）將和聲學系統化，並發展成至今西方古典音樂常用的大小調。複音音樂是來自 11 世紀常見的固定旋律（cantus firmus）作曲法，它是利用一個已存在的素歌（通常是格雷果聖歌）為創作基礎，再加上節奏明快的三或四部獨立和聲旋律部。這規範一直源用至 15 至 17 世紀的宗教聲樂作品，尤其是彌撒曲。到了 13 世紀禮儀劇（liturgical drama）的單音歌曲，亦發展成以拉丁文押韻詩為歌詞的原創康都曲（conductus），成為原創複音音樂最早

的曲調。由此可見，西方音樂的和聲起源是來自中世紀，更造就了在主旋律加上副旋律的對位法（counterpoint）。

五拍子記號

西方古典音樂在 14 世紀開始有明確記錄拍子的記號。在 14 世紀後五拍子漸趨流行。例如一首作者不詳的二聲部歌曲 Fortune 的高音聲部是 5/8 拍子，而低音聲部卻是 6/8 拍子。在 1516 年至 1520 年之間西班牙的一套倖存歌集 Cancionero Musical de Palacio 收錄了多首註有五拍子譜號的作品。其中一些複雜的節奏可媲美現代實驗音樂。

曲目	作曲者	拍子譜號
Amor con fortuna	Juan del Encina	5/1
Tan buen ganadico	Juan del Encina	$3^2/5^2$
Con amores, la mi madre	Juan de Anchieta	5/1
Dos ánades, madre	Juan de Anchieta	5/1
Pensad ora'n al	Anonymous	C 5/2
Las mis penas, madre	Pedro de Escobar	5/2
De ser mal casada	Diego Fernández	5/2

結構體裁

中世紀世俗歌曲的結構為反覆段落型（strophic），即每節不同的歌詞配以同樣的旋律重複唱，歌曲亦普遍包括本段和副歌兩部分。而宗教歌曲的結構則為通篇創作（through-composed），即依據全曲的歌詞配以不相同及沒有重複的旋律。等節奏型

（isorhythm）是將重複的節奏型間距排列，而中世紀早期的等節奏型便只用上幾個音符長度的模進式（sequence）作曲法。到 14 世紀成為冗長和複雜的節奏型（rhythmic mode），常用於建構更大型作品。1400 年左右再以固定比例的加快速度來重複節奏，發展成減值經文歌（diminution motet），更成為大型的禮儀經文歌的標準規範。

樂器及演繹

西方古典音樂的樂器至今依然沿用中世紀樂器的基本結構，只是形式有所不同。當時的笛用木製成，有直吹和橫吹的類型。角笛（gemshorn）的手指孔在前面，與直笛類似，但它實際上是陶笛家族的成員。排笛（pan flute）則是笛類器樂其中一個祖先。

中世紀的音樂使用許多彈撥樂器，如魯特琴（lute）、琵琶（mandore）、吉滕琴（gittern）和瑟（psaltery）。德西馬琴（dulcimer）原本也是撥弦樂器，在結構上類似揚琴，到 14 世紀金屬弦出現之後變成擊弦樂器。

拜占庭帝國（Byzantine Empire）的擦弦（lyra）是在 9 世紀歐洲首次記錄到的弓弦樂器。另一種擦弦樂器手搖風琴（hurdy gurdy），結構上是一部機械小提琴，使用擦上松香的曲柄木輪作為 "琴弓" 擦弦發聲。至於沒有共鳴箱的樂器，例如口簧琴（jaw harp）之類的樂器亦很常用。古式管風琴、六弦琴（vielle）、伸縮號等樂器亦已經出現。

器樂曲的興起

中世紀時期音樂方面的發展，主要集中在以純聲樂曲作為宗教禮儀之用。因此，在文藝復興時期以前，器樂曲是流傳於民間的世俗音樂，主要是重複着歌聲部分的旋律齊奏，而非獨立的聲部或獨立的樂曲。在印刷術未發明之前，世俗音樂及器樂曲是以口傳方式流通，所以亦未有被積極蒐集和有系統地保存。直至

文藝復興時期，世俗音樂漸受重視，與宗教音樂同樣成為主流。樂器製造技術在這個時期亦日漸完善，在音色和調音方面掌握更精準。發展至 17 世紀以後，樂器得以開發至現代古典樂器的規範，於是成就了巴洛克時期成為器樂曲的黃金時代。

do-re-mi 出自視譜之父

自中世紀，訓練讀譜視唱有新突破，音樂理論家桂多・達賴左（Guido d'Arezzo）於 1030 年，從一首聖歌 *Ut queant laxis*（*Hymn to St. John the Baptist*）取其每句的第一個音，而組成音階的唱名。

以下的歌詞抽取第一和第二個字母，便變成 Ut（Dol）– Re –Mi – Fa – Sol – La

UT queant laxis

REsonare fibris

MIra gestorum

FAmuli tuorum

SOLve polluti

LAbii reatum

樂派崛起

中世紀因複音音樂的發展形成風格獨特的樂派，而文藝復興時期推崇創新除舊的思維，加上五線譜和印刷術發展成熟，推動了音樂的傳播，有影響力的地域性樂派紛紛形成：

樂派
1170-1310
中世紀古藝術（Ars Antiqua）

風格與作品
歐洲初期的複音音樂包括巴黎聖母院時期經文歌發展的初期，以固定旋律（cantus firmus）為所有樂曲的創作基礎，也有用作泛指 12 世紀中葉至 13 世紀末的歐洲音樂。

代表人物
賓根（Hildegard von Bingen）
列歐寧（Leonin）
佩羅坦（Pérotin）

樂派
1310-1375
中世紀新藝術（Ars Nova）

風格與作品
複調音樂迅速發展的時期。宗教禮義素歌混合情歌、舞曲、流行的疊歌
和教會的讚美詩納入成經文歌一個體裁，織體漸趨複雜並更着重表達濃
厚的情感。經文歌成為主流的世俗歌曲及牧歌的先導。

代表人物
德維特里（Philippe de Vitry）
馬肖（Guillaume de Machaut）
蘭迪尼（Francesco Landini）

樂派
1350-1450
英國複音樂派（English Polyphony）

風格與作品
受法國新藝術時期樂風影響，採用固定旋律及等節奏型，加上英國特色
的一音對一音唱法（English discant）。此早期風格已可見英國對三度和
六度和弦的偏好。

代表人物
鄧斯特布爾（John Dunstable）

樂派
1400-1470
布根第樂派（Burgundian School）

風格與作品
具有深度的宗教作品，多是等節奏型複歌詞之三聲部定旋律經文歌，後
期演進成單一歌詞的純宗教聲樂作品。

代表人物
杜飛（Guillaume Du Fay）
班舒瓦（Gilles Binchois）
布斯諾瓦（Antoine Busnois）

1440-1550
福萊樂派（Franco-Flemish School）

風格與作品

活躍於法國及荷蘭的一批複音作曲家。主要創作四聲部的彌撒曲與經文歌等宗教音樂，也有世俗音樂。此派着重厚重深沉的纖體及延伸低音部的特色，在複音對位技巧發展上貢獻傑出。

代表人物

杜飛（Guillaume Du Fay）
德普雷（Josquin des Prez）
奧凱根（Johannes Ockeghem）

1530-1620
威尼斯樂派（Venetian School）

風格與作品

源於威尼斯聖馬可大教堂一個以氣勢浩大見稱的宗教複音合唱（Polychoral）的樂派，其特點是以對比效果鮮明的器樂，如管風琴、號角等伴奏數個互相對答的合唱隊，再輔以重奏曲、管風琴的前奏曲、幻想曲與托卡塔曲等而成的華麗作品，是過渡至巴洛克時代的樂派。

代表人物

加布里埃利（Andrea Gabrieli）
舒茲（Heinrich Schütz）

1550-1650
羅馬樂派（Roman School）

風格與作品

16 和 17 世紀羅馬保守派的宗教音樂，涵蓋文藝復興後期和早期巴洛克時代。作曲家多直接受僱於梵蒂岡教廷。其嚴緊流暢、完美的複音和弦及清晰的歌詞演繹風格與威尼斯樂派成強烈對比。

代表人物

帕勒斯替那帕勒斯替那（Giovanni Palestrina）
阿萊格里（Gregorio Allegri）

1588-1627
牧歌樂派（Madrigal School）

風格與作品

源自意大利世俗無伴奏的多聲部歌曲，普遍由 3 至 6 個獨唱聲部，以反

覆段落或通篇創作寫成。生動又富感情的文字着色（word-painting）使牧歌成為文藝復興時期世俗歌曲的巔峰之作。

代表人物
蒙特威爾第（Claudio Monteverdi）
拜爾德（William Byrd）
泰利士（Thomas Tallis）
摩利（Thomas Morley）
杜蘭特（John Dowland）

伊麗莎白一世為 16
世紀最有名的英國
牧歌贊助人

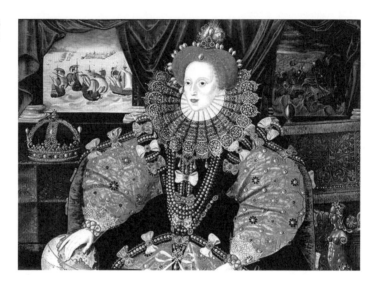

曲式概要

在中世紀的歐洲，宗教音樂以純聲樂為主藉歌詞宣揚宗教。由於教廷有充足的資源整理禮儀樂曲，宗教音樂得以有系統地珍藏。至於器樂則是作為雅俗共賞的世俗音樂，主要是重複着歌聲部分的旋律齊奏或用作伴舞，以口傳及即興形式在民間流傳，因此倖存的器樂曲目相對稀少。文藝復興時期的音樂語言發展漸趨統一，促成典型流派風格盛行。印刷技術的面世有助音樂的傳播及研究，加上受過教育的中產階級對音樂作為娛樂的需求增加，所以世俗音樂漸受重視，與宗教音樂同樣成為主

流，反觀宗教音樂發展則仍是因循拘束保守的舊有體裁。

聖樂曲式

‖: 格雷果聖歌（Gregorian Chant）/ 素歌（Plainsong）

曲式簡介

- 格雷果聖歌被公認為天主教禮儀音樂的起源
- 6世紀末擔任教皇的教宗格雷果一世（Gregorius I）有系統地收集並編纂當時流傳於歐洲各地教會與民間的宗教歌曲
- 又稱平歌或素歌（plainchant, plainsong），是無伴奏的單旋律（monody）或同聲合唱（hetrophony）。歌詞採用拉丁文的聖經

聖樂曲式

‖: 平行複音（Organum）

曲式簡介

- 倖存的最早複調音樂，源自公元9世紀的平行複音，是在曲調上方或下方加入平行四度或五度的和聲。至11及12世紀仍發展蓬勃

聖樂曲式

‖: 彌撒曲（Mass）

曲式簡介

- 早期彌撒曲為無伴奏的清唱曲，歌詞使用拉丁文，旋律為格雷果聖歌，以主禮人領唱，會眾呼應的方式演繹
- 傳統固定部分（ordinary）的五個樂章為《垂憐經》（*Kyrie*）、《光榮頌》（*Gloria*）、《信經》（*Credo*）、《聖哉經》（*Sanctus*）及《羔羊頌》（*Agnus Dei*）
- 隨教曆節慶而變化內容。變化部分（proper）的五個樂章為《進堂曲》（*Introitus*）、《階台經》（*Graduale*）、《歡讚曲》（*Hallelujah*）、《奉獻曲》（*Offertory*）、《領主曲》（*Communio*）
- 文藝復興時期開始加上管風琴甚至管弦樂伴奏、獨唱和重唱，發展成為四聲部複音音樂
- 也發展成在固有的五個樂章再加入《降福經》（*Benedictus*），遇上葬禮時，會調整成安魂曲
- 法國作曲家杜飛開創世俗音樂和彌撒曲合併共存的新風格

聖樂曲式

‖: 禮儀劇（Liturgical Drama）

曲式簡介

- 盛行於12至13世紀的禮儀劇，以聖人和聖經故事為題材，通常在特別節日如復活節和聖誕節加插入固定彌撒中
- 發展到中世紀末時漸被普通民眾聽懂的白話世俗戲劇取代

‖: 道德劇（Morality Play）

曲式簡介

- 通常圍繞一位人物作領唱主角而寫成的寓言故事，藉以帶出敬虔宗教生活的價值觀
- 其基礎建立於中世紀的宗教神秘戲劇（mystery plays）的文藝娛樂，到 15 和 16 世紀在歐洲成為最流行的世俗戲劇

‖: 複音康都曲（Polyphonic Conductus）

曲式簡介

- 13 世紀法國主要複調音樂體裁，是一個、兩個或三個聲部的禮儀作品
- 有別於奧爾加農（organum）和經文歌（motet），它是原創旋律配以拉丁文字歌詞，由於所有聲部模進的節奏速率相同，所以纖體為主調音樂

‖: 經文歌（Motet）

曲式簡介

- 經文歌是以拉丁文固定旋律寫成的複音歌曲
- 各個聲部有獨立內容的歌詞，三個或四個聲部的經文歌會包含兩部法語和一部拉丁語；同一固定旋律既可配以宗教歌詞，亦可配以世俗歌詞
- 有 13 世紀倖存至今的過千部經文歌，在 14 和 15 世紀時出現有聲部使用重複的等節奏型
- 及至文藝復興時期的標準寫作手法為複音單一語言的宗教歌詞，原由樂器演出的聲部也被當時流行的無伴奏合唱（A cappella）取代
- 自 1600 年以後世俗音樂崛起，凡以宗教歌詞寫出的任何體裁的聲樂作品都統稱為經文歌

‖: 中世紀世俗歌曲（Medieval Secular Songs）

曲式簡介

- 流浪學者之歌（goliards songs）流行於 11 和 12 世紀，是學者神職人員創作及演唱的拉丁文浪漫歌曲
- 遊吟藝人（jongleurs, minstrels）是 11 世紀至文藝復興時代農民或工人階層的流浪唱作藝人，後來組成中世紀時期的藝術公社
- 法國吟唱詩人（南方稱為 troubadour；北方稱為 trouvère）是 12 至 14 世紀的貴族圈子詩人歌手，常見於城堡和宮廷，以頌唱貴族階層的

愛情故事為主

- 德國吟遊詩人（minnesinger）活躍於 12 至 13 世紀，擅長唱頌理想化的宮廷愛情曲目
- 雅歌（cantiga）是中世紀加利西亞－葡萄牙的抒情單音歌曲。已知 13 世紀有近 1,700 首世俗的雅歌，倖存超過 400 首讚聖母的敘事歌
- 民謠（ballata）是 13 至 15 世紀意大利新藝術時期最重要的世俗歌曲，結構為 ABBA，即第一節（A）和最後一節歌詞相同

‖: 文藝復興世俗歌曲（Renaissance Secular Songs）

曲式簡介

- 尚松曲（chanson）是在 16 世紀流行的四、五或六聲部無伴奏法國世俗歌曲。它的節奏輕快明朗，主旋律多在最高聲部配上和聲，也有以模仿式複調寫成。主題多為淡化了的宮廷愛情歌，為文藝復興音樂藝術發展的主導
- 德國世俗歌曲利德（lied）多為單聲部作品，大多由德國民間名歌手（meistersinger）演唱。在 16 世紀吸納了複調技術成複調形利德
- 西班牙比良西科（villancico）是一種純樸、帶有民歌風格的村夫謠，輔有器樂伴奏，主題包括愛情、政治甚至宗教等，現解作"聖誕歌"
- 英國康索爾特（consort）是流行於文藝復興時期的英國室內樂合奏體裁。康索爾特歌（consort songs）是以這種室內樂合奏小組來伴奏的獨唱或合唱歌曲
- 16 世紀初意大利的弗洛托拉（frottola）為無伴奏四聲部合唱或可以魯特琴伴奏的獨唱。它採用主調風格織體，特徵是帶活潑舞蹈性節奏，漸漸演變成複調，成為牧歌前身
- 文藝復興全盛時期的意大利牧歌（madrigal），為模仿式複調的二至六聲部的無伴奏合唱。最突出的風格是採用描畫性歌詞為豐富的文字着色，來表達生動及戲劇性的情感效果，最常使用較多的半音階和聲和通篇創作

‖: 器樂舞曲（Dance）

曲式簡介

- 流行於 13 和 14 世紀的器樂和聲樂舞蹈曲式艾斯坦碧舞曲（estampie），主要為一連串重複的段落
- 最早記載薩塔瑞舞（saltarello）是 14 世紀意大利一種活潑跳躍的舞蹈，15 世紀成為配以輕快的三步舞曲的特定舞步形式
- 文藝復興時期專為舞蹈伴奏的器樂合奏曲，也是勃艮第宮廷的舞曲，慢步（basse dance）、輕快（tourdion）、輕快的三拍子民眾間舞（saltarello）、帕凡舞（pavane）、流行於全歐洲的嘉雅舞（galliard）、德國舞（allemande）、庫朗特舞（courante）、法國圓舞（bransle）及文藝復興末期的情侶舞（lavolta）
- 器樂舞曲流傳到 17 世紀以後成為由各種風格的舞曲組成的多樂章組曲（suite）

▌: **純器樂曲（Instrumental Genres）**

曲式簡介

- 和諧樂曲（consort）是合奏體裁，常見包括直笛（recorder）合奏和古提琴（viol）各種合奏
- 純器樂曲體裁有：速度較快、節奏均勻，具有炫技性的觸技曲（toccata）、即興性的前奏曲（prelude）、里切爾卡（ricercar）、變奏曲（variation）、幻想曲（fantasia）和複調性的抒情詩（canzona）
- 不同的歌曲體裁也會被改編為魯特琴、豎琴、彈撥或鍵盤器樂的獨奏曲，稱為琴譜（intabulations）

中世紀的舞蹈常以鼓突出節奏

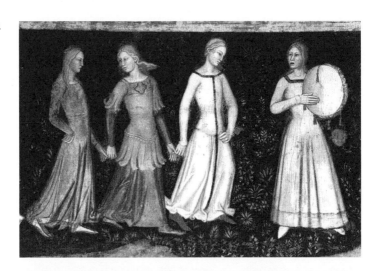

伊麗莎白一世與萊斯特伯爵（Robert Dudley, Earl of Leicester）共舞

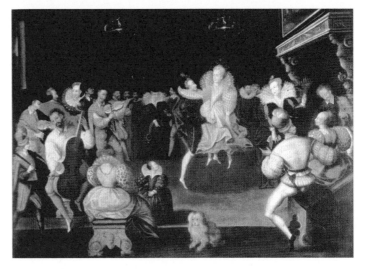

主要作曲家與其作品概要

賓根 Hilegard von Bingen（1098-1179）（德國）

史上最早記載的女修道院院長及博學作曲家

現存最早期的詳細傳記作家及音樂道德劇（morality play）作曲家。她的宗教清唱劇《美德典律》（*Ordo Virtutum*），除代表魔鬼的唯一男聲外，其他由全女聲組成。

佩羅坦 Pérotin（1160-1230）（法國）

聖母院大學（Notre Dame School）最著名的成員

擬定單聲發展成複音的新藝術風格，在高音部和聲加入輕快的節奏。作品主要為讚美詩和大型的彌撒組曲。

阿拉斯 Moniot d'Arras（1213-1239）（法國）

吟唱詩人和修士

宗教歌曲及很多單音的田園浪漫和宮廷愛情傳統歌曲。

哈雷 Adam de la Halle（1238-1287）（法國）

吟唱詩人

最早的法國世俗歌劇、詩歌和弦經文歌作家。

維特里 Philippe de Vitry（1291-1361）（法國）

新藝術音樂理論的作者，在數學、哲學和修辭學上知識淵博

引入了新的節奏制度及影響後世的新記譜法，在他去世後超過百年仍發揮影響力，他亦賦予複調音樂不同聲部更大的獨立性。

馬肖 Guillaume de Machaut（1300-1377）（法國）

最重要的中世紀詩人和作曲家之一

四聲部的《聖母院彌撒曲》（*Mass of Notre Dame*）為中世紀對位法典範，豐富的歌曲和詩歌作品在質和量均為 14 世紀之首。

奧凱根 Johannes Ockeghem（1410-1497）（比利時）

弗萊芒樂派（Flemish School）最著名成員，亦為指揮、聲樂及教育家

經文歌、彌撒曲及世俗歌曲。運用連綿不斷的四聲部樂句，以細緻的層次及富感情的低音部表達流暢的風格，對作曲家杜飛和德普雷影響深遠。

德普雷 Josquin des Prez（1440-1521）（比利時）

福萊樂派（Franco-Flemish School）的核心人物

彌撒曲、經文歌及法國和意大利文的世俗歌曲。善於採用模仿對位法（imitative counterpoint），並擅長表達歌詞的意義和情感，將四聲部緊扣成一體。

吉本斯 Orlande de Lassus（1530-1594）（比利時）

以流暢的複音風格寫成美麗的經文歌

結合精湛法式風格的文字設置和傳神的意大利旋律，倖存超過 2,000 首風格各異的音樂，包括所有拉丁語、法語、英語和德語聲樂體裁。

鄧斯特布爾 John Dunstable（1390-1453）（英國）

豐富了中世紀與文藝復興連接期之間的和聲，也是當代的數學和天文學家

領先採用三度及六度音程作為和聲，影響了整個歐陸作曲風格。作品包括全套完整彌撒曲等節奏型（isorhythmic）的經文歌、禮儀曲調和複音世俗歌曲。

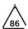

泰利士 Thomas Tallis（1505-1585）（英國）

被譽為英國早期作曲家中最傑出者

與學生拜爾德同獲伊麗莎白女王（Elizabeth I）獨家聲樂作品出版權，其模仿對位法結構與當代仿歐陸風格一致。倖存拉丁經文合唱曲和英文讚美詩。

拜爾德 William Byrd（1543-1623）（英國）

被喻為史上首個鍵盤"天才"

他的經文歌和彌撒曲都充分展示了他處理對位的才華，其鍵盤音樂及器樂曲在音樂史上有重要地位。

帕勒斯替那 Giovanni Pierluigi da Palestrina（1526-1594）（意大利）

羅馬樂派（Roman School）的代表音樂家，又被尊稱為"教會音樂之父"

104 首彌撒曲、300 餘首經文歌及大量牧歌。此外，其複調音樂流暢清澈，聲部之間協調優美，以純淨、透明的旋律線條見稱。

加布里埃利 Giovanni Gabrieli（1553-1612）（意大利）

文藝復興晚期威尼斯樂派，對德國音樂影響深遠

擁有大量合唱經文歌、管風琴曲及器樂合奏曲。作品風格華麗，利用意大利佛羅倫斯市聖瑪爾谷大殿（San Marco）獨特建築創作了對唱的複音合唱，又推動了賦格曲式的形成。

蒙特威爾第 Claudio Monteverdi（1567-1643）（意大利）

史上首位歌劇作家

1587 年開始創作富詩意和戲劇性的牧歌曲集，標誌着意大利文藝復興後期世俗音樂的高峰。

曲目一：
《馬塞勒斯教皇彌撒》（*Missa Papae Marcelli*）

- 作曲家：帕勒斯替那（Giovanni Pierluigi da Palestrina）
- 體裁：彌撒曲
- 纖體：複音

　　寫於文藝復興時期晚期，仍屬保守對位法和聲的年代。這是帕勒斯替那最知名和最經常被演奏的曲目。當時是為紀念教皇馬塞勒斯二世在位的三年而寫的，現常用於教皇加冕彌撒，例如 1963 年教宗保祿六世的加冕禮。這部彌撒曲是原創旋律，有別於當代流行採用或模仿已有的固定主題。雖然基本是六聲部的設置，但全曲變化多端，有七聲部甚至在音樂的情緒高漲地方用上大型的合唱團。然而，此作品卻使用簡潔通透的和弦，所以歌詞可清晰聽到，是當代較少見的簡單淳樸風格，故被天主教教會特倫托會議（The Council of Trent）推舉為合符聖潔體統的樂曲典範。自 20 世紀後期，《馬塞勒斯教皇彌撒》成為受歡迎的演出錄音曲目，也是大學音樂課程經常被用來作研讀文藝復興時期對位法的風格模式。

　　《垂憐經》（*Kyrie*）以帕勒斯替那早期的模仿式對位法寫成，直至中間的樂章才出現簡潔的和聲作曲法，例如在《信經》（*Credo*）的一連串細心鋪排的終止式，每樂句均是不同的聲部裝飾長音節，讓歌詞能通透明亮地呈現出來。《聖哉經》（*Sanctus*）以極短的樂句開始，然後以一連串細心策劃的終止式（F-D-G-C）取代當時流行的模仿式對位法。這種嶄新的嘗試使帕勒斯替那成為 "音調規劃"（tonal planning）的先驅者。在《羔羊頌》（*Agnus Dei*）回復了《垂憐經》的模仿式對位法，再在第二段的《羔羊頌》加多一聲部及一段以首主題發展出來的三聲部卡農。

《垂憐經》選自《馬塞勒斯教皇彌撒》

首主題初現：

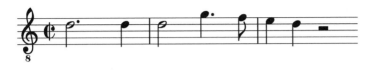

創新和聲的靈感來自兇案？

　　傑蘇亞鐸（Carlo Gesualdo）是 16 世紀牧歌大師，出身顯赫世家，擁有韋諾薩親王（Prince of Venosa）及孔扎伯爵（Count of Conza）的身分。

　　可能由於太醉心作曲，沒空關心家人，傑蘇亞鐸發現妻子與安德里亞公爵有私情，並深信兒子 d'Avalos 非他所出。接下來流傳了兩個版本的恐怖故事：

1. 他派人把這對姦夫淫婦連同孩子一起處死，還在翌日將屍體公開示眾。

2. 他在 1590 年 10 月 16 日捉姦在牀，盛怒下揮劍把罪孽深重的兩人殺死。有說傑蘇亞鐸曾接受調查，報告亦仔細記錄了兩人被殘酷殺害，死狀恐怖。可能因傑蘇亞鐸出身尊貴，所以雖有人證物證但他仍逍遙法外。

　　傑蘇亞鐸的晚年一直受抑鬱症折磨。後世多認為他善用不和諧的音調事出有因，所以其四百年前所作的歌曲，至今聽來仍覺前衛。

曲目二：

《當赫斯提亞從拉特莫斯山走下來》
(*As Vesta was from Latmos Hill Descending*)

- 作曲家：魏克斯（Thomas Weekles）
- 體裁：牧歌
- 曲式：通篇創作
- 織體：複音

此曲為 1601 年魏克斯與其他 23 位作曲家為伊麗莎白女王的牧歌獻作。全套樂曲每首均以 "long live fair Oriana（女王萬歲）" 結尾。

赫斯提亞是希臘神話的灶君，即家庭的保護神；而拉特莫斯山，就是女神塞勒涅（Selene）第一次遇上了恩底彌翁（Endymion）後，因相戀而受到宙斯懲處的地方。這著名的神話是古典作家經常追捧的故事題材，而這首六聲部的牧歌就是文藝復興時期，即約 1530 年新興的流行樂曲。因此，結構和歌詞內容傾向於簡單的情詩，着重以音調優美的風格贏得羣眾的愛戴。

這首牧歌是文字着色技巧的典範，以細緻精準的旋律及織體佈局來充分配合歌詞，相當生動有趣。歌曲開始時，女高音的聲線帶出樂曲旋律，表達了歌曲設定在高山上（Latmos Hill）的意境。當歌詞唱到 "descending（下降）" 時，音樂的走向亦下降；之後的 "ascending（上升）" 時，音樂的走向亦上升。當歌詞唱到 "running" 時，歌曲音符加快，並且音樂逐漸上揚，對應 "running up" 的意境。在歌詞最後一行 "long live fair Oriana" 時，魏克斯將 "long" 放在男低音聲部以長音詮釋，足足有四小節之長，並以其他三個聲部唱完全句。

樂譜小節	相關歌詞	音樂設置
1-9	拉特莫斯山	高山 (hill) 設置在全樂句最高的音符中
8-9	下降	使用下行音階和音程
12-22	上升	使用上行音階
36-46	從山上跑下來，跑上去	用快速下行音階配以模仿複調音樂，然後再逐漸上揚
48-49	兩個兩個地	二重唱
50-51	三個三個地	三重唱
51-52	一起	六聲部齊唱
56-57	獨自一人	最高聲部獨唱
84-100	女王萬歲的 "萬" 字	由男低音低聲部開始以超長音持續的伴唱，直至其他三聲部唱完全句為止

曲目三：

《聖母頌－經文歌》(*Ave Maria ... Virgo Serena*)

- 作曲家：德普雷 (Josquin des Prez)
- 體裁：經文歌
- 織體：複音

　　德普雷最著名的作品，是他服務於法國和意大利北部教廷時，在 1476 年和 1497 年間創作，視為他至今最經常被演出的聲樂作品。此曲在 16 世紀廣受愛戴，成為有史以來最早被印刷（1502 年）的一首經文歌。它闡述了高貴典雅的早期意大利文藝復興風格，初期加入了男低音及女高音來配搭原先的二部中音，形成四部合聲的樂曲體裁。其特徵在於全曲以模仿對位法四部合聲輪替演唱，成功地在每聲部依次引入相同的旋律線主題。

　　全曲主要為全音音階，織體結構變化多樣——單聲、複音、合聲交替出現。在四拍的主導節奏加入許多切分音（syncopation）在聲部旋律高低走向之間輪替。值得留意，是在結尾前出現了一個小小的停頓，然後隨之而來的激情小段落：

"上帝之母，請記得我。阿門。"這正展現出德普雷如何擅長以優美動聽的樂曲來取悅和感動聆聽者，它實現了文藝復興時期在視覺藝術上平衡與對稱的意念，因此而成為當代最具影響力的典範作品。

《聖母頌》

首句顯示了以模仿對位法來營造抒情的風格：

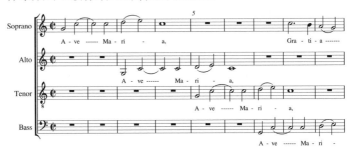

皇后特許獨家代理權

　　英國文藝復興時期著名作曲家泰利士，曾侍候四任君主。伊麗莎白女王授予他和他的學生拜爾德使用皇家印刷機聯合出版歌集的專有權；這是歷史記載中的首次。伊麗莎白女王熱愛藝術，尤其喜愛彈奏魯特琴、維金納琴（virginal）及跳舞，亦期盼所有上流社會人士都善於彈奏樂器及歌唱。泰利士及拜爾德則奉獻《歐利亞納的勝利》（*Triumphs of Oriana*）牧歌集，歌集內每一首牧歌的結尾對聯均稱頌讚美"奧麗安娜萬歲"，可謂憑歌寄意，以回報女王的恩寵。

曲目四：
《聖母彌撒曲》（*Messe de Nostre Dame*）

- 作曲家：馬肖（Guillaume de Machaut）
- 體裁：彌撒曲
- 織體：複音

　　《聖母彌撒曲》（《聖母彌撒》）是中世紀宗教音樂偉大的傑作之一，也是歷史上最早單個作曲家的完整彌撒設置。可是，它並非一個完整聯篇彌撒，而是專為崇拜聖母的年度節慶活動的禮儀組曲，所以在其 18 樂章能看到不同的風格和氣氛。

　　作為一首聲樂作品，《聖母彌撒曲》配以風琴伴奏，於重要的歌詞往往延伸長度，讓各聲部依次作為領唱。每個樂曲的部分均被配予不同的音高、節奏和旋律，並且被巧妙地穿插進行，再漸漸匯合成一個強而有力的"憐憫"樂句。這種以低音部為基礎的支柱襯托着在高階的聲音，穩固而深沉地帶出歌詞："像葡萄的果實……我是備受崇敬和景仰、盼望、聖潔和愛慕的母親，遵循我的教誨的必得着永恆的生命"。在這裏，低音獨唱聲承擔了合唱團的張力，而以具宗教權威的鄭重深刻語帶出："閨女你們要聆聽，留心把你們的耳朵張開，因為國王欣賞你的美貌。以你的優雅和美麗來迎接考驗，向着幸福邁步吧。哈利路亞！哈利路亞！"

《垂憐經》選自《聖母彌撒曲》

《垂憐經》的男高音部旋律：

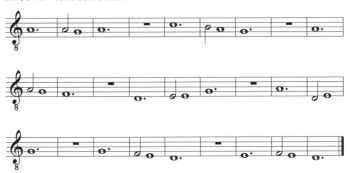

聆聽　https://en.wikipedia.org/wiki/File:Machaut_-_Missa_Notre_Dame_-_Kyrie.ogg

西方古典音樂的第一位女作曲家

賓根（Hildegard von Bingen）是一個德國貴族家庭中排行第十的女兒，她是中世紀著名天主教聖人、女修道院院長，更是哲學家、科學家、醫師、語言學家、作曲家及博物學家。

賓根也是一名先知，據說她自童年時期已開始見到宗教異象。她的自傳其中之一篇寫道："當我42歲7個月時，祂來傳遞……這時天就開了，有一道眩目的光彩，萬丈光芒的把我整個大腦照耀通透。因此，像火焰般點燃了我的整個心臟和胸部，但並不是在燃燒，只感覺溫暖……突然讓我明白書中首章的意義。"

賓根的作品約有80多首留存下來，是中世紀作曲家中難得一見的數量。她最著名的宗教劇《美德典律》（*Ordo Virtutum*），是女聲合唱作品，全曲唯一用上的男聲獨唱是擔當魔鬼一角色，可算是"性別歧視"？

5

巴洛克時期

巴洛克時期橫跨 17 世紀及 18 世紀上半葉（約 1600 年 -
1750 年），上接文藝復興，下接古典主義時期。這時代見證了音
樂如何由宮廷和教堂走入中產階層，然後逐步普及至民間的日
常生活。音樂的作用和形式在巴洛克時期出現劇變，其充滿活
力的發展，最終給人類藝術帶來了一份珍貴的禮物，造就現今
的公開音樂演奏會。

　　巴洛克（Baroque）一詞源於西班牙語或葡萄牙語的"外形
不規則的珍珠"（barroco）。巴洛克一詞同時包含"俗麗凌亂"
之意，故它的藝術風格被視為是矯飾主義。由於當時王室統
治漸獨立於教廷，科學在伽利略（Galileo Galilei）、牛頓（Isaac
Newton）等人的推動下發展，再加上文學家如莎士比亞（William
Shakespeare）、塞萬提斯（Miguel de Cervantes Saavedra）；畫家
魯本斯（Peter Paul Rubens）、倫勃朗（Rembrandt van Rijn）等人
才的出現，造成一股對當時歐洲文化浪潮影響深遠的新趨勢。

巴洛克的珍珠裝飾

巴洛克時期的社會

　　羅馬天主教會在 1500 年至 1648 年期間出現反宗教改革運

動（counter reformation），用以抗衡馬丁・路德抗議天主教會的腐敗。在此期間，宗教被提升為最重要的價值體系，這思維影響了巴洛克時期的社會和文化等各個領域。羅馬教廷積極地進行"清洗"工作，目的在證明宗教（特別是指天主教）應該是生命的中心，因此一切日常生活需要圍繞和依據宗教。羅馬教廷於 1545 至 1563 年期間，由教宗保祿三世（1534-1549）在意大利北特倫托城召開特倫托會議，代表了反宗教改革的高潮，倡導復興中世紀教堂理念，包括重振其聖事制度、宗教命令和學說等基本結構，重申強調羅馬天主教信仰的核心原則。

巴洛克時期的藝術

　　文藝復興為意大利宮廷帶來財富與權勢，因此 17 世紀巴洛克的建築風格追求華麗，通過精緻浮誇的工藝，來炫耀世俗財富與宗教權勢。此新派建築着重強烈的色彩或光影對比，產生強烈的情緒感染力與震撼力，從而打動人心。例如由法國建築師弗朗索瓦・芒薩爾（François Mansart）於 1642 年設計，位於巴黎附近的拉斐特城堡（Château de Maisons-Laffitte），這種浮誇的巴洛克建築風格隨後遍及歐洲。由於羅馬天主教廷是整個歐洲大部分地區的主要藝術贊助人，因此在這時期的藝術作品承擔宣傳的媒體角色，旨在恢復天主教的主導地位和核心權力。

　　巴洛克時期的音樂作品，絕大部分是為社交所需而創作的。透過氣度不凡的管弦宮廷音樂，營造浮華的氣度和宜人的盛況，所以在巴洛克的精緻旋律，經常加入大量裝飾性的音符。除了旋律寫作的發展，節奏思想也在此時萌芽。樂譜中開始加入小節線，配合大小調的主調音樂和複調音樂同時蓬勃發展。這些多元化和豐富的音樂新趨勢，衍生出巴洛克後期大量節奏強烈的律動奏鳴曲、交響曲、協奏曲、前奏曲及變奏曲。

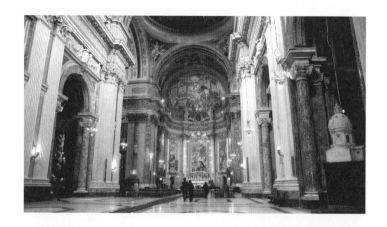

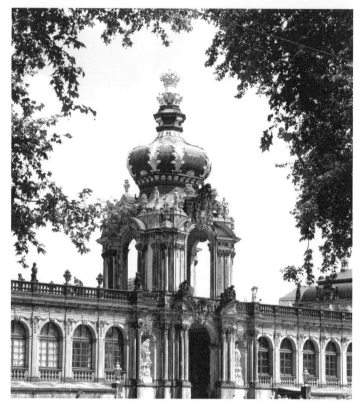

巴洛克時期音樂時間軸

意大利佛羅倫斯的一羣文人雅集 (Florentine Camerata)，嘗試模擬古希臘戲劇觀念創作聲樂作品。歌劇被認為是從討論和實驗演化出來的

1573

巴洛克音樂風格源於單音樂曲 (monody) 架構。《新音樂》(Le Nuove Musiche) 一書的歌曲以數字低音伴奏獨唱

1600

意大利作曲家蒙特威爾第寫的歌劇《奧爾菲斯音樂寓言》(Orfeo Favola in Musica)，成早期巴洛克歌劇的典範

1607

歷史上第一套喜歌劇《患者的希望》(Chi Soffre Speri) 在羅馬首演

1639

第一個冠名的史塔第發利 (Stradivarius) 小提琴在意大利的工作坊出現

1666

| 1560 | 1580 | 1600 | 1620 | 1640 | 1660 |

1597

早期歌劇源於古希臘悲劇，結合音樂、服裝和佈景來敘事，由序曲開始，接着是獨奏、樂團和合唱。

1600–1700

法國的管風琴建造技巧成為巴洛克時期歐洲各國的典範

1637

歷史上首座公共的歌劇院在威尼斯開幕。歌劇在巴洛克漸成為最受歡迎的聲樂體裁

1650

1650 至 1750 年間被稱為器樂的時代。組曲和奏鳴曲非常流行

浦賽爾的英國歌劇名作
《狄多與埃涅阿斯》(*Dido
and Aeneas*) 在倫敦首演

1689

庫普蘭名作《大鍵琴
演奏的藝術》(*L'art de
toucher le clavecin*)，包
含了介紹指法、觸感、
註釋、裝飾樂曲和鍵盤
技術等建議功能

1716

韋華第成為威尼斯聖
母憐子孤兒院的神
父，期間 35 年創作
400 首以上的協奏曲

1703

巴哈創作《平均律曲集》
48 首，運用全部 24 個
大小調創作前奏曲與賦
格曲，成為全音階和聲
寫作技巧的新典範，是
西方古典音樂歷史上最
具影響力的作品之一

1722

韓德爾創作了他
最後的成功歌劇
作品《阿爾辛娜》
(*Alcina*)

1735

巴哈逝世。巴洛克
時期的結束以他的
離世為標示。華麗
的巴洛克風格讓位
給更簡單明確的古
典樂派新風格

1750

1680　　1700　　1720　　1740　　1760

1685

巴哈和韓德爾在 1685 年
於相隔只 80 英里之地出
生，但兩位德國大師終生
沒相遇，晚年亦同樣失明

1700

1700 至 1750 年為巴洛克高
峰時期，意大利歌劇富有表
現力，亦有精心的故事闡
述。大鍵琴音樂也正值黃金
時代。巴哈和韓德爾為晚期
巴洛克音樂的重要人物

1705

法國號首次在
歌劇《明銳》
(*Octavia*) 中面世

1722

拉摩名作《和聲學論》
結合數學、分析、科學
和音樂結構的原則而
成，被稱為西方音樂理
論的權威

1742

韓德爾的《彌賽亞》
(*Messiah*) 在都柏
林的首演大獲好評

1725

韋華第創作《四季》
小提琴協奏曲

巴洛克時代一般被劃分為早、中、晚期的音樂風格。早期為1600至1660年，期間開創了以管弦樂伴奏的歌唱戲劇體裁，故早期巴洛克作品的織體為主調音樂。巴洛克中期約1660至1710年，這時大調和小調和弦正式取代了教會調式，加上管弦樂已發展至成熟階段，令器樂曲目的地位變得相當重要。至於晚期巴洛克約從1710年開始，那時從巴哈的作品展示了蓬勃的複音音樂。經過40年發展，巴洛克時代於1750年結束。

音樂風格

統一與對比

巴洛克時期推崇的情感美學理論（doctrine of the affections）認為，通過適當音樂結構的使用，音樂能為聽眾引起各種情感反應。到了17世紀末，樂章往往只有單一情緒（single affection），導致經常重複而缺乏強烈對比的韻律。

另一方面，巴洛克作品亦追求強烈戲劇性的情感表達。由於局限於追求意境統一的概念，樂章變成只有單一情緒交流，作曲家只能利用強奏和弱奏來實現對比。巴洛克的音樂作品，正如該時期的繪畫例如倫勃朗一樣，極強調明暗的對比；還有巴洛克的強弱效果是截面或台階式（terraced dynamics）的，而不是漸進式（亦即段內的漸強和漸弱）。

利用局部合奏與全體大合奏，或主調音樂緩慢樂章和複調音樂快速樂章的交替效果，促成了應答和協調對比的作曲風格，結果導致協奏曲的誕生。在多樂章作品中，三個樂章的標準推進模式為快－慢－快（即兩個快速樂章之間加入緩慢樂章作對比）；四個樂章的作品則為快－慢－舞曲－快。在舞曲的樂章，一般是採用三拍子的法國小步舞曲與三重奏。

倫勃朗油畫重視明
暗對比效果

織體的發展

　　文藝復興晚期的聲部層次可複雜至 16 甚至 24 聲部。然而約在 1600 年，意大利出現仿效古希臘的音樂，強調情感及淡化繁複過剩的對位風格，造就了單音樂曲（monody）的出現。單音樂曲是一種有伴奏的獨唱曲式，附帶簡單裝飾音與平實和聲風格，它被看作與源於文藝復興末期的牧歌充當反差的一種歌曲結構風格。

　　單音樂曲的普及突顯最上聲部成為樂曲的中心，下面三個聲部則成為附加形式的和弦支柱，令對位法漸漸失去其影響力。結果，人聲與樂器的關係越趨密切。單音樂曲的發展令低音部得到重視。持續低音（basso continuo）、通奏低音（thorough bass），和數字低音（figured bass）等作曲概念成為巴洛克時期最突出的風格。

　　巴洛克中期的音樂層次卻又再度變得複雜，經常見到兩個或以上的旋律層次。直至巴洛克後期，複音音樂重新變得普遍，對位法達到巔峰，和聲法則全賴結構性和聲對位法而得以確立。在這個時候，和弦成為巴洛克時期很重要的作曲技巧。在巴洛克早期，和弦僅為幾個同時發聲旋律線進行的副產物。到了巴洛克成熟期，由於強調低音部的基調，和弦逐漸變成獨立的伴奏聲部。

演奏與演繹

　　巴洛克的樂譜通常只提供有限，甚至完全缺乏演奏指示，演奏者被賦予演繹和詮釋的決策角色。例如巴洛克時期的鍵盤手，必須在數字低音指示上添加和弦，又要即興在旋律加上裝飾以完成音樂作品。在巴洛克中期及後期，即興演奏（improvisation）成為一個備受期待的技術展示，儘管是賣弄精湛演奏技巧，卻已變成音樂娛樂的一種形式。這種現象從獨奏協奏曲和器樂演奏家的崛起可見。

　　巴洛克時代的樂器在機械結構上與現代樂器有很明顯的差異。17 世紀和 18 世紀的音樂論文說明，指按式顫音（指尖上下按弦）的應用較少，可是弓按式顫音（上下引弓）卻為常見的基本技術。此外，由於巴洛克的弓和現代弓在結構上有所不同，現代弦樂器演奏者會使用更輕柔的弓法來演奏巴洛克音樂。

音色與配器

　　巴洛克的樂團較現代的管弦樂團規模小（通常被稱為室樂團），仍未有標準化的編制。但管弦樂團在 17 世紀發展迅速，並開始變得更像現代管弦樂組合的早期模式。通常包括四個主要以音色區別的樂器聲部：琴弦 —— 小提琴、中提琴、大提琴和低音提琴；木管 —— 直笛或木製長笛、雙簧管、巴松管；銅管 —— 小號和或不含閥門的法國號。定音鼓和負責低音部的樂器。它們的效用也逐漸系統化，當中小提琴、雙簧管、低音管、法國號、長笛成為旋律主流樂器；大鍵琴為主要的鍵盤樂器，互補低音部成為重要成員。小提琴、中提琴和大提琴等弦樂器使用羊腸弦，因而產生較現代提琴更柔和的高音聲部。

　　成熟配器法讓巴洛克作曲家運用豐富精密的色調處理，大大推動了樂曲的創作力。複協奏曲（concertante）曲式概括地實現了結合不同音色的樂器，從而產生戲劇性的對比效果，管弦樂配器編制也隨着協奏曲變得越來越複雜，越來越千變萬化。巴洛克精彩絕倫的配器法也就形成了現代管弦樂的音響配器基礎。

旋律與和聲

在 17 世紀的早期到中期，巴洛克音樂逐步走向高音和低音部的兩極性旋律，即高音為單旋律伴隨數字低音的樂器。典型的巴洛克節奏精力充沛，充滿着格律的構思，最常見的為前向驅動式的節奏。

巴洛克後期作品中的和聲是由許多獨立的旋律交織而成的，尤其在巴哈 (Johann Sebastian Bach) 無懈可擊的和聲創作技術配合下，每部都變得好像是主旋律。甚至在四聲部樂曲中，除了兩個十分旋律化的外聲部外，中央的聲部也優美並且常具很高的可塑性。

十二平均律是將八度分成十二個均等的半音，雖然在古希臘時代早已提出相似概念，但直至中國明朝音樂家朱載堉於 1584 年才首次成功運用數學方法制定出十二平均律。然而，真正能在音樂上實踐，並帶動十二平均律流行世界則是被稱為 "音樂之父" 的巴哈。巴哈在 1722 年和 1724 年創作的兩卷《平均律鋼琴曲集》，使用了平均律中所有調性，並成功展示了可以在鍵盤樂器上自由演奏轉調樂曲，卻無音準的局限性。從此，西方主流音樂放棄了教會調式，並採用大調和小調和聲，結合平均律調音的樂器，順利地演奏音調千變萬化的樂曲。

曲式概要

巴洛克初期的音樂創作，主要是用來取悅權貴，以滿足他們的社交或宗教禮儀需求，因此作品多數是適合在宮廷或教堂裏演奏的大協奏曲 (concerto grosso)，也有適合在貴族沙龍裏，帶有私密氣氛的小規模樂器奏鳴曲 (sonata)。另外，還有提升教堂聖神氣氛和促進尊敬宗教信仰的彌撒、神劇、受難曲及豐富的管風琴曲目等。

由於巴洛克後期的貴族大部分擁有專屬的樂團，加上中產階層的興起，故對公開音樂會這種娛樂形式的需求也逐漸增加。此外，歌劇在威尼斯快速興起，藉着音樂和戲劇的結合，把情感抒發得淋漓盡致。巴洛克後期音樂創作，步入了一個蓬勃發展的階段。樂器作品的類型變化多端，導致巴洛克後期的音樂家，擁有前所未有的創意空間，貢獻無窮的精力來追求多層面的曲式和樂曲風格。

巴洛克時期器樂曲式

器樂曲式
‖: 抒情詩（Canzona）

曲式簡介
- 在巴洛克時期不斷變化發展的器樂體裁，從抒情詩組曲到最後成為奏鳴曲的先驅
- 常見曲式為主調音樂和複調音樂式的模仿樂句，以幾個對比短樂句交替形式組成一套

器樂曲式
‖: 組曲（Suite）

曲式簡介
- 利用不同節奏的舞曲組成多樂章作品，如序曲—艾亞舞曲—里戈東舞曲—輪迴曲—小步舞曲—夏康努等傳統的順序規劃
- 包含兩種變奏法為以低音表達明確主題旋律的帕薩卡里亞（passagalia）及以和聲為主軸變奏的夏康舞曲（chaconne）

器樂曲式
‖: 奏鳴曲（Sonata）

曲式簡介
- 在巴洛克高峰期的奏鳴曲展示器樂獨特的色彩和技巧，漸發展為幾種各自獨立，具有傳統常見的形式和擁有完整組合規格的多樂章器樂曲式

器樂曲式
‖: 協奏曲（Concerto）

曲式簡介
- 協奏曲由三重奏鳴曲（trio sonata）作為基礎演變而成。最先出現的是大協奏曲，由樂團中的兩組樂器分別擔任"主奏部"及"協奏部"，突出了兩個聲部之間的對比

‖: 教堂協奏曲（Cancerti da chiesa）
‖: 室內協奏曲（Concerti da camera）

曲式簡介

- 教堂協奏曲較為莊重，通常以慢板序曲為前奏，其後以快板賦格樂段及不同類型的快慢樂章交替成為一套
- 室內協奏曲風格較為輕快，通常用阿拉曼德、庫朗、小步舞曲、薩拉班德、吉格等舞曲作為樂章
- 兩種協奏曲之間的區別在巴洛克後期逐漸變得模糊

器樂曲式

‖: 管風琴樂，聖詩前奏曲（Organ prelude）

曲式簡介

- 專為基督新教禮儀使用的音樂
- 後來以聖詠的旋律加上節奏或對位法，再加上賦格式的變奏處理，發展出聖詠變奏曲、聖詠前奏曲、聖詠幻想曲等體裁

巴洛克時期聲樂曲式

聲樂曲式

‖: 彌撒曲（Mass）

曲式簡介

- 早期巴洛克的彌撒曲風格保守。17 世紀的彌撒曲開始以複協奏（concertato）風格加入器樂伴奏
- 在巴哈發展下，彌撒曲蛻變成長達兩小時的規模，具有廣泛表現力和豐富音樂設置，發展為共 25 個獨立樂章的盛大作品

聲樂曲式

‖: 神劇（Oratorio）

曲式簡介

- 巴洛克時期重視戲劇體裁，神劇發展自意大利歌劇傳統
- 神劇包含獨唱、合唱和樂團類似英雄式的歌劇，故事的細節是通過吟誦敍述，但沒有服裝和戲劇性
- 韓德爾的作品為巴洛克神劇最高峰

聲樂曲式

‖: 經文歌（Motet）

曲式簡介

- 威尼斯學派的經文歌以複協奏風格編寫，利用對比合唱和樂器的變化，實現具吸引力的音樂色彩
- 巴洛克晚期的經文歌發展成包括各樣情感、動力和豐富層次組合的多樂章曲式

声乐曲式
受難曲（Passion）

曲式簡介
- 受難曲是敍述基督從最後晚餐到十字架上故事的音樂作品。傳道者以宣敍調（recitativo）描述故事，其他獨唱者以宣敍調和詠嘆調（aria）配合合唱團，表達不同羣眾身分的觀點和情節效果

声乐曲式
清唱劇（Cantata）

曲式簡介
- 沿自意大利語 "Cantare"，意思為 "歌唱"
- 源於德國，利用聖詠作為合唱清唱劇的基礎，配合獨唱、合唱和樂團的禮儀聖樂
- 清唱劇在 17 世紀發展為一種帶伴奏的曲式

声乐曲式
牧歌（Madrigal）

曲式簡介
- 源於文藝復興時期的牧歌，在巴洛克時代仍甚受歡迎。但由蒙特威爾第開發的低音部牧歌，則採用數字低音，與合唱結合器樂的曲式

声乐曲式
聖詠曲／聖詩（Chorale /Hymn）

曲式簡介
- 源自 16 世紀馬丁·路德的宗教改革而創立最具德國特徵的音樂
- 聖詠形式簡潔，主要選取宗教民謠或世俗牧歌，加入編曲或創新旋律，放棄百姓聽不懂的拉丁文，變為德文歌詞，讓大眾可齊聲唱出，後來更發展成四聲部合唱曲

声乐曲式
頌歌（Anthem）

曲式簡介
- 傳統頌歌始在英國伊麗莎白時代。韓德爾利用宣敍調、器樂伴奏與低音部，再加入間奏或獨立器樂部分，精心製作附獨奏段落的頌歌

声乐曲式
尊主頌（Magnificat）

曲式簡介
- 又稱馬利亞頌，引用路加福音第一章為劇本設置的聖母頌歌，是天主教和聖公會晚禱禮儀的一部分，其中巴哈的作品尤為重要

▌▌: 歌劇（Opera）

曲式簡介

- 歌劇起源於意大利約 1600 年。初期以神話故事為題材，如《奧菲歐的故事》（*La favola d'Orfeo*），並加了宮廷婚禮或豪華慶典等情節，往往以喜劇結局
- 歷史上首座公共的歌劇院於 1637 年在威尼斯開幕。歌劇在巴洛克漸成為最受歡迎的音樂體裁
- 為了贏取公眾的喜愛，作曲家和填詞人經常以喜劇人物，來抗衡高尚或不朽者的角色，但故事情節卻變得荒謬冗長。約在 1700 年，歌劇經歷"改革"，往後的 75 年歌劇大致分為兩種類型：嚴肅劇（seria）和喜歌戲（buffa）。直到約 1800 年悲劇劇目才成為典型的歌劇劇目

主要作曲家與其作品概要

柯里尼 Arcangelo Corelli（1653-1713）（意大利）

小提琴演奏家

48 首三重奏鳴曲、12 首小提琴和低音部奏鳴曲和 2 首協奏曲。

亞歷山大・史卡拉第 Alessandro Scarlatti（1660-1725）（意大利）

那不勒斯學派歌劇的始創人

115 部歌劇，超過 600 部清唱劇及許多重要的宗教聲樂作品。

韋華第 Antonio Vivaldi（1678-1741）（意大利）

作曲家、小提琴演奏家、教師和牧師

最著名的作品為《四季》（*The Four Seasons*）小提琴協奏曲。韋華第共有 500 餘首協奏曲，其中 350 首為獨奏樂器與弦樂，230 首為小提琴，40 首為兩種樂器與弦樂以及 30 首為 3 個或更多樂器與弦樂。此外，還約有 46 部歌劇及 90 首奏鳴曲和室樂。

多明尼哥‧史卡拉第 Domenico Scarlatti（1685-1757）（意大利）

影響古典風格的發展，也是巴洛克過渡到古典時期之作曲家

共有 555 首鍵盤奏鳴曲，都是單樂章，多為大鍵琴或最早期的鋼琴寫的。除了大量奏鳴曲外，還創作歌劇和清唱劇，交響曲和宗教禮儀音樂，著名的作品包括 1715 年的《聖母悼歌》（Stabat Mater）。

巴哈 Johann Sebastian Bach（1685-1750）（德國）

西方音樂之父

除歌劇外，掌握了當代音樂的每一個體裁，並創立如鍵盤協奏曲，制訂了全音階和聲《十二平均律》。著名的作品有《布蘭登堡協奏》（Brandenburg Concertos）6 套、組曲 4 套（第 3 套包含著名的《G 弦之歌》）、大鍵琴協奏曲、小提琴協奏曲、小提琴複協奏曲等；風琴曲《賦格及其他》40 餘首、合唱前奏曲 45 首、奏鳴曲 6 首、鋼琴曲《法國組曲》（French Suites）6 套、《英國組曲》（English Suites）6 套，《十二平均律曲集》（The Well-Tempered Clavier）48 首、《郭德堡變奏曲》（Goldberg Variations）、《半音階幻想曲及賦格》（Chromatic Fantasia and Fugue in D Minor）等；神劇《聖誕節》（Christmas Oratorio）、《復活節》（Easter Oratorio）等；合唱曲《聖約翰受難曲》（St John Passion）、《馬太受難曲》（St. Matthew Passion）、《B 小調彌撒曲》（Mass in B minor）及 300 多部宗教清唱劇。

韓德爾 George Frideric Handel（1685-1759）（德國）

清唱劇之創建者

42 部歌劇、29 部神劇、120 多部清唱劇、三重奏和二重奏、無數的詠嘆調、室樂、大量的頌歌、小夜曲和 16 首管風琴協奏曲。他最著名的作品包括神劇彌賽亞《哈利路亞大合唱》（Hallelujah Chorus），《埃及的以色列人》（Israel in Egypt），《約書亞》（Joseph）等神劇，管弦樂《水上音樂》（Water Music），《皇家煙火》（Music for the Royal Fireworks）等。

泰利文 Georg Philipp Telemann（1681-1767）（德國）

歷史上最多產的作曲家之一

作品 3,000 餘件，最受景仰是其宗教音樂作品，形式以小型清唱劇至大型作品的獨唱、合唱和管弦樂作品等。此外，還有最少 31 套清唱組曲，許多歌劇、協奏曲、清唱劇、歌曲、管弦樂組曲和室樂。

盧利 Jean-Baptiste Lully（1632-1687）（法國）

法國巴洛克風格的首席宮廷音樂大師，也是法國歌劇和法國序曲之創建者

創立法語風格的伴奏宣敘調、舞蹈音樂作品、小號與弦樂的室樂。在 1662 年他的作品完全影響法國宮廷音樂的風潮，其歌劇作曲風格為所有歐洲作曲家仿效。

庫普蘭 Francois Couperin（1668-1733）（法國）

宮廷管風琴師、管風琴和大鍵琴作曲家，被尊稱為"偉大的庫普蘭"

1716 年發表名作《大鍵琴演奏的藝術》（*L'art de toucher le clavecin*），包含了指法、觸感、註釋裝飾旋律和鍵盤技術的研究建議。在 1713 年、1717 年、1722 年和 1730 年出版 4 集大鍵琴音樂，超過 230 首可為大鍵琴獨奏，或進行小型室樂演奏的獨立作品。

拉摩 Jean-Philippe Rameau（1683-1764）（法國）

法國歌劇作曲家和巴洛克時代最重要的音樂理論家，也是大鍵琴作曲師，被尊稱為音樂的"艾薩克·牛頓"

發表於 1722 年《和聲學論》（*Traite de l'harmonie*）為他贏得了音樂理論家的名氣，接着幾年成為大鍵琴作曲大師，約 50 歲才發展其歌劇事業。他議定的和聲學論結合數學、分析、科學和音樂結構的原則，被稱為西方音樂理論的權威。

浦賽爾 Henry Purcell（1659-1695）（英國）

具備獨特的英國巴洛克音樂風格，也是英國最重要的作曲家之一

稱為"英國傳奇的詩人音樂家"，靈活和戲劇性的文字音樂創作是他的特色。他的產量絕大部分是在聲樂／合唱領域，也包括很多舞台作品、國歌和聖樂。

音樂小趣聞

韓德爾與巴哈遇上最糟的眼科醫生

幾乎完全失明的韓德爾，在 1751 年得見眼科醫生約翰‧泰勒（John Taylor）。基於韓德爾當時的聲譽，泰勒立刻抓住機會替他執行了青光眼的手術。六年後，韓德爾再聯繫泰勒接受另一個白內障手術，但又再次失敗。然而，韓德爾竟能運用驚人的記憶繼續演奏音樂。有推測，韓德爾喪失視力是因大腦引起，與白內障無關。巴哈與韓德爾的情況相同，也是經泰勒的手術後，令失明病情惡化。記錄顯示，臭名昭著的泰勒同樣在完全失明下度過他的晚年，厚顏無恥默默無名地在 1772 年離世。

音樂小趣聞

盛怒丟假髮

在 18 世紀，當作曲家怒不可遏時會有甚麼粗暴行為？巴哈和韓德爾常因為不滿演奏者的水平而勃然大怒，甚至抓起自己頭上的假髮用力掉向令他不滿意的演奏家或歌唱家。

巴哈曾經向管風琴手大聲咆哮：「妳還是去當鞋匠吧！」也曾叫一名技術平庸的巴松管手"號角菜鳥"（green horn）以致兩人最後拔劍相向。

相傳韓德爾不能忍受未調音的樂器，所以樂團總是在韓德爾到場前把調音完成。怎料有一次表演時才發現被惡作劇所害，原本已經完成調音的樂器被弄壞了！據說，韓德爾簡直發了瘋似的，用腳踢低音大提琴，把定音鼓舉起再用力掉下，更將假髮掉向樂器成員，完全陷入失控狀態。

導論曲目

曲目一：
《D 大調卡農》(*Canon in D major*)

- 作曲家：帕赫貝爾（Johann Pachelbel）
- 曲式：卡農曲（Canon）
- 織體：複音

　　"卡農"表面上看來只是一首以間隔兩小節，有相同曲調的三聲部小提琴作品，但它卻是最為人熟悉的巴洛克名曲。《D 大調卡農》在 1680 年完成，卡農是一種曲式，解作"輪唱"。它的結構工整精緻，清晰簡明，伴隨着數個聲部依次出現的悠揚旋律。由於其家傳戶曉的旋律，此曲於近代常被編成不同風格的流行曲。

　　帕赫貝爾是西洋音樂史上經常被忽略的德國作曲家，他的重要性在於影響巴哈音樂的發展，可是由於他的作品沒有妥善保管和編輯，就連他的一張畫像也遍尋不獲。

小提琴在首九小節演奏了三聲部的卡農曲結構，各聲部以兩小節的旋律迴旋型式進入：

聆聽　https://en.wikipedia.org/wiki/File:Canon_and_Gigue_in_D.ogg

基礎低音是以兩小節長的樂句為單位,共重複 28 次構成循環不斷的和聲音部:

曲目二:
《四季 —— 春天,E 大調小提琴協奏曲,作品 8》
(*The Four Seasons —— Spring, Op.8, RV 269*)

- 作曲家:韋華第(Antonio Vivaldi)
- 體裁:小提琴協奏曲
- 織體:主調音樂

　　韋華第的最主要成就在於協奏曲,特別是小提琴協奏曲創作,其中最著名的作品為《四季》。協奏曲以四個季節命名,每曲有三個樂章,利用兩個輕快節奏的樂章對照中間的慢速樂章而成。韋華第採用獨奏小提琴與弦樂四重奏和數字低音組成,鞏固了當時尚未定格的獨奏協奏曲形式。《四季》亦造就韋華第成為標題音樂(program music)的先驅作曲家。

　　除了附在樂譜的十四行詩指示,韋華第還提供詳細説明,如"狗在吠叫"(《春》之第二樂章)"變得昏昏欲睡",使樂曲呈現生動的畫面。雖然始終不知道這四首十四行詩的真正作者,但相信可能是出自韋華第的手筆,因為每首詩都分為三部分,剛好工整地符合每曲有三樂章的結構。

樂章	十四行詩中文譯本
《春》第一樂章：快板	春臨大地， 眾鳥歡唱， 和風吹拂， 溪流低語。 天空很快被黑幕遮蔽， 雷鳴和閃電宣示暴風雨的前奏； 風雨過境，鳥花語再度 奏起和諧樂章。
	聆聽　https://en.wikipedia.org/wiki/File:01_-_Vivaldi_Spring_mvt_1_Allegro_-_John_Harrison_violin.ogg
《春》第二樂章：慢板	芳草鮮美的草原上， 枝葉沙沙作響，喃喃低語； 牧羊人安詳地打盹，腳旁睡着夏日懶狗。
	聆聽　https://en.wikipedia.org/wiki/File:02_-_Vivaldi_Spring_mvt_2_Largo_-_John_Harrison_violin.ogg
《春》第三樂章：快板	當春臨大地， 仙女和牧羊人隨着風笛愉悅的旋律 在他們的草原上婆娑起舞。
	聆聽　https://en.wikipedia.org/wiki/File:03_-_Vivaldi_Spring_mvt_3_Allegro_-_John_Harrison_violin.ogg

曲目三：

《水上音樂》（*Water Music*）

- 作曲家：韓德爾（George Frideric Handel）
- 體裁：管弦樂組曲
- 曲式：合奏協奏曲
- 纖體：主調音樂

　　巴洛克音樂時代的組曲是指四首同一調式的舞曲樂章，而非作為舞蹈用途。巴洛克組曲是當代主要的樂器作品類型之一，經過嚴格的規範化後供欣賞或演奏用的音樂。它的基本固定組合如下：

阿拉曼德舞曲（Allemande）：四拍子中速的德國舞曲

庫朗特舞曲（Courante）：三拍子快速的法國舞曲

薩拉班德舞曲（Sarabande）：三拍子慢速的西班牙舞曲

吉格舞曲（Gigue）：極快速的英國舞曲

韓德爾於 1717 年 7 月 17 日應英國國王喬治一世的請求，為泰晤士河上舉行的音樂會作曲，並安排了管弦樂團坐上大船，在河上演奏這皇家慶典風格的組曲。《水上音樂》由法國序曲展開，共三套組曲 25 個樂章組成。由於弦樂器音量柔和，不適合在戶外演出，因此《水上音樂》同時是最早期使用大量銅管樂器的管弦樂作品之一。《水上音樂》被視為《皇家煙火》的姐妹作品，同是大型的管弦樂組曲。現代音樂會演奏時已很少會將全套 25 首全部演出，我們今天時常聽到的《水上音樂》組曲，是由英國曼徹斯特的哈萊樂團指揮哈蒂爵士（Sir Hamilton Harty）所選錄的其中六首，匯編成著名的交響式"組曲"。其六個樂章分別為快板、布萊舞曲、小步舞曲、號角舞曲（三拍子舞曲）、行板、堅決的快板。

《水上音樂》序曲第一主題：

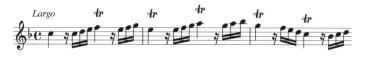

水火兼容：韓德爾的《水上音樂》與《皇家煙火》組曲

1717 年，韓德爾為英國國王喬治一世和他的同伴遊泰晤士河寫了三套《水上音樂》組曲。據說，國王在首演時已立即愛上韓德爾的作品，命令他那 50 名樂師，連續演奏這作品幾乎五小時（真的累人！）。30 年後，韓德爾按喬治二世的遺志寫了《皇家煙火》組曲。原來的想法，是利用作品推廣不受歡迎的西班牙王位繼承戰爭結束條約。可是幽默地，在《皇家煙火》組曲首次

正式演出後當晚，專為該次演出精心設置的舞台，卻起火化為灰燼。

曲目四：
《彌賽亞》（*Messiah, HWV56*）

- 作曲家：韓德爾（Georg Friedrich Handel）
- 體裁：神劇
- 曲式：主要為通篇創作
- 織體：主調音樂為基礎，並包含複音的賦格段落

《彌賽亞》是韓德爾於 1741 年創作的一個英文清唱劇，它利用《聖經》作為歌詞敍述耶穌出生、生活、受難、受死以及復活的故事。全曲分三部分：

第一部分：耶穌降臨的預言和誕生（21 曲）；

第二部分：救贖的信息和耶穌為人類犧牲（23 曲）；

第三部分：耶穌復活和最後的審判（13 曲）。

韓德爾不拘泥於複調音樂，整體上廣泛地運用主調音樂，簡單易記的旋律，流暢的韻律，結合氣勢雄偉及情感豐富的合唱以推進戲劇性的情節。他又突破了當代的序曲、間奏曲、器樂伴奏的局限，採用明亮的器樂音響、豐富多樣的詠嘆調等革新性的方式來描繪人物和情節。這樣別出心裁的經典之作，僅在 24 天內迅速完成。而韓德爾在手稿的最後寫上 "SDG"（拉丁文：Soli Deo Gloria），意指 "榮耀只歸上帝"。

按照今天倖存最完整的演出細節指示，可見韓德爾在 1754 年的早期版本，只用上小型的樂團，包括小提琴（15 名）、中提琴（5 名）、大提琴（3 名）、雙低音大提琴（2 名）、雙簧管（4 名）、巴松管（4 名）、小號（2 名）、法國號（2 名）、鼓（1 名）和一個 19 名成員的合唱團及 5 名獨唱，共 62 人。大型演出始於 1784 年，在英王喬治三世的支持下，於西敏寺舉辦一系列韓德爾紀念音樂會。在西敏寺牆上的牌匾記錄着 "由 Joah Bates Esqr 指揮的 DXXV（即 525 人）聲樂和器樂表演"。從那時起大型演

出逐漸成為時尚，最突出的早期例子，可見於 1787 年西敏寺的音樂會公告"樂團將包括八百名表演者"。自 1742 年 4 月 13 日在都柏林首演，《彌賽亞》最終成為在西方音樂中最有名氣和最經常演奏的作品之一。

第二部分最後一段，《哈利路亞大合唱》(*Hallelujah Chorus*)，是全曲 57 段中最深入民心的。Hallelujah 是"讚美耶和華"的意思。此作品最為人熟悉的不成文傳統，就是每當奏起此曲時，聽眾都會自動站立，以示敬意。傳言這樣的傳統源自 1743 年 3 月 23 日倫敦首演，當英國國王喬治二世聽到《哈利路亞大合唱》段時突然站立，基於尊重國王的禮儀，觀眾也不敢坐下，隨即紛紛起立。經過多年的研究，學者仍無法證明喬治二世當日是否曾出席那場音樂會。

〈因有一嬰孩為我們而生〉(*For unto us a child is born*)——其中顯示了女高音和女低音部使用華麗旋律模進：

聆聽　https://en.wikipedia.org/wiki/File:Beethoven,_Sonata_No._8_in_C_Minor_Pathetique,_Op._13_-_I._Grave_-_Allegro_di_molto_e_con_brio.ogg

樂曲	歌詞中文譯本（以中文《和合本》聖經為標準）
第二首〈你們要安慰，我的百姓〉 *Comfort ye my people*（男高音）	你們的　神說，你們要安慰，安慰我的百姓。 要對耶路撒冷說安慰的話，又向他宣告說，他爭戰的日子已滿了，他的罪孽赦免了，他為自己的一切罪，從耶和華手中加倍受罰。 有人聲喊着說，在曠野預備耶和華的路（或作在曠野有人聲喊着說當預備耶和華的路），在沙漠地修平我們　神的道。
	聆聽　https://en.wikipedia.org/wiki/File:Handel_-_messiah_-_02_comfort_ye.ogg
第二十三首〈他被藐視〉*He was despised and rejected of men*（女低音）	他被藐視、被人厭棄、多受痛苦、常經憂患。 人打我的背、我任他打；人拔我腮頰的鬍鬚、我由他拔；人辱我吐我、我並不掩面。
	聆聽　https://en.wikipedia.org/wiki/File:Handel_-_messiah_-_23_he_was_despised.ogg
第四十四首〈哈利路亞〉*Hallelujah*（合唱）	哈利路亞，因為主我們的　神、全能者、作王了。 世上的國、成了我主和主基督的國，他要作王、直到永永遠遠。 萬王之王、萬主之主。
	聆聽　https://en.wikipedia.org/wiki/File:Handel_-_messiah_-_44_hallelujah.ogg

巴哈受窘獄之苦——因禍得福？

很難叫人相信巴哈曾經在獄中渡過一個月。在 1717 年巴哈因為向魏瑪公爵（Duke of Weimar）禮貌地請辭而觸怒了他，結果被強行關進監獄。在獄中，勤奮的巴哈繼續寫作，完成了足以應付一年使用的 46 首管風琴前奏曲，之後還出版了整套作品《管風琴作品集》（*Orgelbüchlein*, BWV 599-644）。

6

古典主義時期

在 17 及 18 世紀，歐洲出現了推崇古希臘及古羅馬文化藝術風格的古典主義（Classicism），此時期亦相信理性求知的基礎可以解答人類生存意義，並追求自由與平等的普世價值觀。因此又稱為理性時代（Age of Reason）及啟蒙時代（Age of Enlightenment）。

古典主義時期的社會

在 18 世紀，中產階級在經濟和政治方面崛起，貴族的權力卻相應減弱。經歷了 1775 年美國革命以及 1789 年法國大革命後，建基於“自由、平等、博愛”的人文思想信念蔓延整個歐洲和北美。啟蒙運動的信念致力於實踐人道主義、社會平等及普及教育等思想，為求人類的福祉利益而負起監督社會改革的責任。加上 18 和 19 世紀部分貴族家庭通婚，致令歐洲享有國際化的交流及視野。

中產階級對學習的熱忱促成了知識系統化及專門化的增長。學術期刊和百科全書的出版，加上公共圖書館的設立，更有利向羣眾傳達啟蒙及科學教育。18 世紀又開創了數據統計、測量和製圖技術應用、郵政、電報等重要資訊工具，另外在哲學、科學、醫學、化學、倫理學、政治經濟學及歷史學等知識領域的創新和突破，奠定了 18 和 19 世紀的民主化和工業化時代的基業。

古典主義時期的藝術

古典主義的藝術家刻意模仿古希臘及古羅馬的風格，以抗衡巴洛克（Baroque）和洛可可（Rococo）崇拜華麗浮誇的裝飾；

建於 1816-1830 年的慕尼黑的古代雕塑展覽館（The Glyptothek），仿照羅馬浴場建築的結構，為古典主義風格的代表建築

《荷拉斯兄弟之誓》，法國畫家雅克 - 路易・大衛 1784 年作品

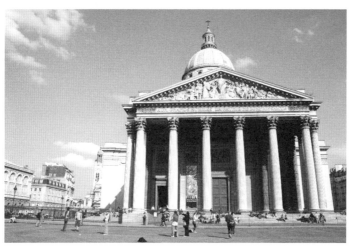

巴黎先賢祠

取而代之是理性的構圖及儉樸務實的技巧，例如法國畫家雅克-路易·大衛（Jacques-Louis David）的 1784 年作品《荷拉斯兄弟之誓》（*The Oath of the Horatii*），為古典主義時期的代表畫作。他善用構圖來平衡主體與客體及對比前景與背景；又以三角軸突出主題，協調光與影變成有情感的組合。古典主義建築風格講求通過和諧工整的線條及精密構圖，達至一種自我克制卻又美麗健全的建築，例如 1790 年法國拉丁區建成的"巴黎萬神廟"（先賢祠，Panthéon）便展現出這時期簡約、和諧、極致的美學概念。

音樂小趣聞

舒伯特的樂迷圈子

1828 年，舒伯特卒於 31 歲，死後依照他的遺願，安葬在他一生仰慕的偶像貝多芬的墓邊。60 年後他也跟隨貝多芬的墳墓邊到維也納中央公墓，與小約翰·施特勞斯（Johann Strauss）及布拉姆斯（Johannes Brahms）的墓為鄰，並不孤單。

懷才不遇的舒伯特，生前從未擁有自己的住宅，也不像貝多芬常常收到新穎的鋼琴；許多時候他甚至要以自己的作品來換取食物。這歸咎於舒伯特並未如莫札特和貝多芬般自信，積極地在公眾前展現自己的才華。可是，舒伯特在朋友圈中深受愛戴，常在私人敍會中發表作品，直到 1827 年他在朋友們的勸喻下開了個人音樂會，而且取得巨大成功。舒伯特在世時最受尊敬和仰慕的時光，就在他的朋友小圈子裏。這輩知音稱作 schubertiade，現今倖存的兩幅油畫（1868 年，1897 年）便以此為題，顯示舒伯特在朋友及知音中演奏自己的作品。1928 年舒伯特逝世 100 周年，在奧地利各地舉行了很多 schubertiade 的紀念活動。

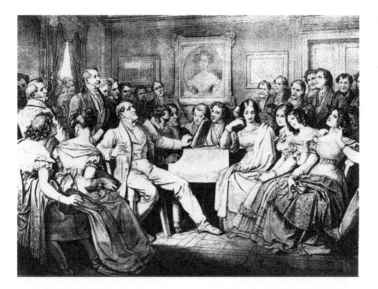

舒伯特在朋友及知
音中演奏自己的作
品，*Schubertiade
1868*，畫家 Moritz
von Schwind。

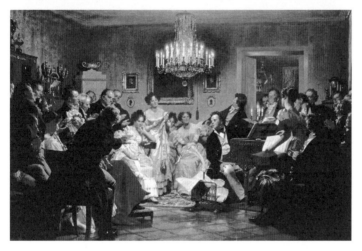

Schubertiade（1897），
畫家 Julius Schmid。

古典主義時期音樂時間軸

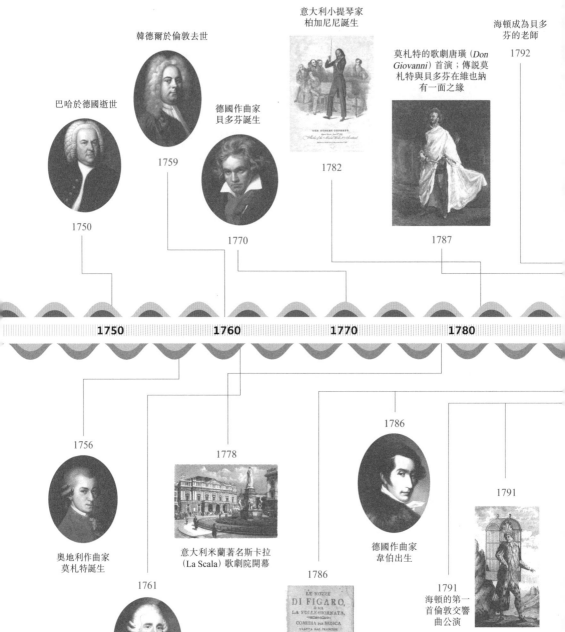

意大利小提琴家
柏加尼尼誕生

韓德爾於倫敦去世

莫札特的歌劇唐璜（Don Giovanni）首演；傳說莫札特與貝多芬在維也納有一面之緣

海頓成為貝多芬的老師
1792

巴哈於德國逝世

德國作曲家
貝多芬誕生

1759

1782

1750

1770

1787

1750　1760　1770　1780

1756

1778

1786

1791

1761

奧地利作曲家
莫札特誕生

意大利米蘭著名斯卡拉
（La Scala）歌劇院開幕

德國作曲家
韋伯出生

1786

1791
海頓的第一
首倫敦交響
曲公演

海頓確立了交響
樂和弦樂四重奏
的音樂形式

莫札特的歌劇《魔笛》（The Magic Flute）在維也納首演。莫札特同年逝世，享年35歲

莫札特的《費加
洛的婚禮》（The Marriage of Figaro）在維也納首演

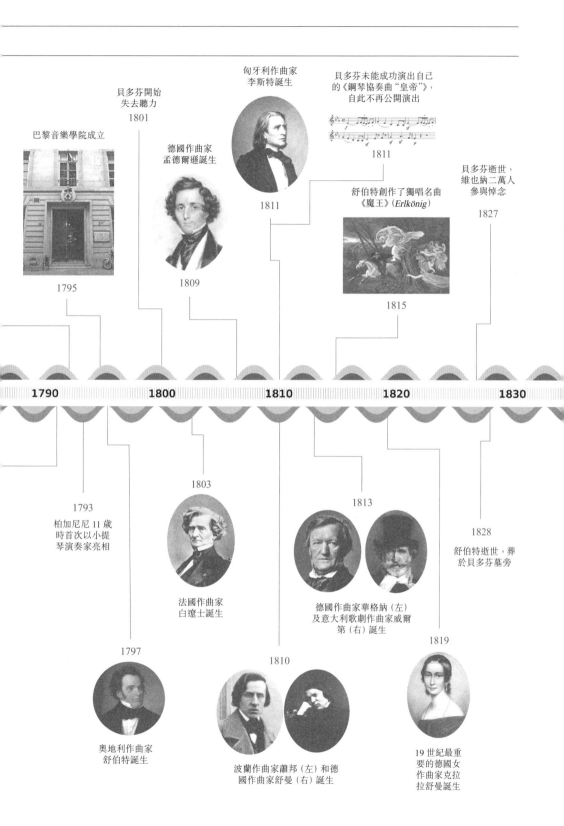

巴黎音樂學院成立

1795

貝多芬開始
失去聽力
1801

德國作曲家
孟德爾遜誕生

1809

匈牙利作曲家
李斯特誕生

1811

貝多芬未能成功演出自己
的《鋼琴協奏曲"皇帝"》,
自此不再公開演出

1811

舒伯特創作了獨唱名曲
《魔王》(*Erlkönig*)

1815

貝多芬逝世,
維也納二萬人
參與悼念

1827

1790　　　1800　　　1810　　　1820　　　1830

1793
柏加尼尼 11 歲
時首次以小提
琴演奏家亮相

1803

法國作曲家
白遼士誕生

1813

德國作曲家華格納(左)
及意大利歌劇作曲家威爾
第(右)誕生

1828

舒伯特逝世,葬
於貝多芬墓旁

1797

奧地利作曲家
舒伯特誕生

1810

波蘭作曲家蕭邦(左)和德
國作曲家舒曼(右)誕生

1819

19 世紀最重
要的德國女
作曲家克拉
拉舒曼誕生

音樂風格

洛可可風格（rococo style）最先出現於裝飾藝術及室內設計，及後伸延至精緻的曲線構圖，以描繪田園悠閒生活的繪畫見稱。洛可可風格的音樂非常短暫，約在 1720-1775 年出現在法國的鍵盤音樂。它輕快、刻意華麗的裝飾與巴洛克晚期浩瀚盛大的風格成強烈對比，是古典主義音樂風格的搖籃。優雅風格（galant style）是 18 世紀在音樂、視覺藝術和文學的運動，傳至德國又稱易感風格或多感風格（empfindsamer stil），着重表達個人敏感易變的情緒。這兩種新音樂開創了着重歌唱般的簡單旋律，採用短語並以簡單的伴奏取代複調，又減少獨奏和伴奏之間的區別。西方古典樂風格就是在這種追求自然，崇尚賞心悅目的情操中孕育而成。

旋律與和聲

18 世紀後期的音樂最重要的特色是簡單易記，常被描述為可詠唱的旋律（singable melody）。即使樂曲為純樂器創作，但也幾乎可以用詠唱來演繹。古典主義時期的旋律以兩或四個小節組成工整對稱的樂句，再由兩個或以上的樂句，建構成完整的音樂段落。所以這時期最典型的旋律為 16 小節長的四樂句規格，以較頻繁的節奏組成樂句簡短、分句清晰、旋律往往成優美拱形的輪廓，在結構和樂句上彰顯完美對稱的規律。

藝術家多追求客觀的理智精神、感情表達含蓄、形式清晰、結構精緻、着重對稱。古典時期追求客觀規律的意識形態，由於大、小調系統已經鞏固，所以此時期的音樂非常着重精緻的結構，在韻律方面的層次發展可見一斑：每一樂句都採用以兩個特定和弦組成的終止式（cadence），作為樂句抑揚頓挫的標記；不同的終止式使段落的結構清楚呈現。此外，整體的樂曲又會以系統性的和聲律動（harmonic movement）規劃，例

如樂曲常以主音和弦（tonic chord）開始，慢慢發展推向屬音和弦（dominant chord）為高潮，再回歸主音和弦結束。簡單來說，以 I – V – I 的基礎和弦公式化而組成的歌曲十分普遍，若較大型的作品會採用更精密的和聲律動來達到起、承、轉、合的創作樣式。除基本密集和聲（closed harmony）及和聲進行（chord progression）外，分解和弦伴奏（alberti bass）也常用在低音部來作為旋律伴奏。

織體的發展

古典主義時期織體的發展成熟，除了源用較保守風格的宗教音樂外，大部分樂曲都喜歡採用最簡明的主調（homophonic）織體，即有一個明確的主聲部負責演繹旋律，而其他聲部的角色只為輔從式的伴奏和弦。曾經在巴洛克時期流行的通奏低音（basso continuo）到了古典主義時期已完全絕跡。無論是大型的交響樂作品，甚至多樂章的長篇作品都一概採用主調織體。複普織體（polyphonic）不再是音樂的焦點，而是以附有伴奏的單旋律線來統一樂章的基調，質感的簡化也讓樂器演奏的細節得到重視。

情感對比

由於古典時代知識躍進，了解到人類的情感狀態有着含蓄而微妙的變化，所以音樂開始追求更細緻的情緒對比，而不是像巴洛克時期般在每個樂章只會突出單一的感情。同時，採用漸進式力度（即漸強及漸弱效果）取代了巴洛克時期有如迴聲效果般的台階式強弱（terraced dynamics）對比。在樂器製造方面的進步，令強弱的力度相差範圍得到延伸。常見由 "極弱"（pianissimo, *pp*）至 "極強"（fortissimo, *ff*），甚至運用 "用力地、使勁地"（forzando , *fz*）及 "突強"（sforzando, *sf*）等標示。到古典時代晚期，貝多芬甚至採用了 "極極強"（fortississimo, *fff*）及 "極極弱"（pianississimo, *ppp*）。

曲式結構

古典時期的音樂創作着重簡潔清晰的形式化，許多體裁也建立了規範。奏鳴曲式（sonata form）開始發展成包含呈示部（exposition），發展部（development）和再現部（recapitulation）的規格。而交響樂及在這一時期的多樂章（multi-movement）作品（如協奏曲）和獨立單樂章（single-movement）作品（如序曲）都一致採用奏鳴曲式為首個樂章體裁。因此，奏鳴曲式有外號為“第一樂章體裁”（first movement form）。雙主題幾乎成為所有樂曲的共通點。典型的第一主題（first subject）為輕快、節奏感強烈，常被喻為“剛陽化”風格的大調旋律；典型的第二主題（second subject）卻較柔和、流暢抒情，常被喻為“女性化”風格的小調旋律。作曲家利用對比、互相呼應、重複、變奏等技巧將精簡的樂想（musical motive）發展成為多樂章的作品。

音色、配器與演繹

由於樂器在古典時期逐步變得標準化，在音域、音準及音色方面都改良了，因此作曲家樂此不疲為更精緻的新一代樂器，如單簧管（clarinet）及伸縮號（trombone）創作獨奏曲，追求發揮器樂個別特質的寫作手法。至於弓弦樂和木管樂逐步完成四聲部的設置，在 19 世紀活塞式按鍵樂器發明之前，銅管樂器如小號（trumpet）和自然號（natural horn），只能依靠調音管來延伸低音音域。

古鍵琴因數字低音（figured bass）潮流末落，最終從交響樂團中消失。小提琴首席則兼任指揮，鋼琴成為了主要的鍵盤樂器，常以分解和弦伴奏（alberti bass）。在古典主義晚期鋼琴的音色鏗鏘、表演力豐富，成為可獨當一面的樂器，作為室樂或獨奏之用。

曲式概要

　　由於經濟和政治權力的轉移，作曲家及演奏者不再成為教廷和皇室的卑微僕人。中產階級的崛起，讓作曲家努力為私人的演奏樂團提供源源不絕的原創作品，例如於 18 世紀中葉成立的德國曼海姆樂團（Mannheim Orchestra），演奏技巧精湛，將創新元素納入室內樂，推動了交響樂的發展。公共音樂廳（public concert hall）也在此時期面世，於是音樂變為娛樂大眾為主，樂曲也日趨平易近人，器樂曲式受到重視。

古典主義時期器樂曲式

器樂曲式
‖: 交響曲（Symphony）

曲式簡介
- 交響曲由意大利歌劇序曲演變出來。意大利文 Sinfonia 即序曲（overture）
- 在海頓（Joseph Haydn）及莫札特（Wolfgang Amadeus Mozart）的努力下，交響曲確立為四個樂章：
 第一樂章：快板；奏鳴曲式
 第二樂章：慢板；歌謠曲式、輪旋曲式、變奏曲式或奏鳴曲式慢板
 第三樂章：小步舞曲
 第四樂章：快板；輪旋曲式或奏鳴曲式
- 海頓約寫了 106 首交響曲，其中 104 首依次編列號數。許多交響曲帶有標題，但鮮有是作者的別稱。著名的例子有貝多芬的《第五號交響曲》又稱為《命運》，但通常是樂譜出版商或是音樂會舉辦商用以招徠的宣傳手段
- 貝多芬在他《第九號交響曲》"合唱"（choral symphony）中加入了人聲

器樂曲式
‖: 奏鳴曲（Sonata）

曲式簡介
- 由二至四個樂章組成獨奏曲式，每個樂章的體裁與交響曲相同
- 三樂章樂曲常以 "快－慢－快"（fast-slow-fast）的方式編排
- 四樂章樂曲即在慢板後加一小步舞曲（minuet）
- 意大利作曲家克萊門蒂（Muzio Clementi）1779 年的作品編號 2 之三首鍵盤奏鳴曲，被認為是史上第一套真正為鋼琴度身訂造的奏鳴曲

- 貝多芬的鋼琴奏鳴曲之風格和曲式甚為精湛，亦因為他是當代有名氣的鋼琴家，所以常為自己的作品親自演出

器樂曲式

‖: **協奏曲（Concerto）**

曲式簡介
- 巴洛克時期的大協奏曲沒落，所有協奏曲均為獨奏
- 由於樂器的性能得到重大改進，器樂演奏名家輩出，令獨奏協奏曲成為表現卓越演奏技巧的曲式。這是西洋音樂史上獨奏協奏曲產量最豐富的時期
- 貝多芬完整寫出裝飾奏樂段（cadential passage），取代傳統由獨奏者即興表演的習慣
- 18 世紀後半葉鋼琴協奏曲盛行，以莫札特的作品最富創意，構思精密和出人意表，又能充分突出個別樂器的獨特性，達到古典主義協奏曲的最高境界

器樂曲式

‖: **序曲（Overture）**

曲式簡介
- 原為歌劇或神劇於正式開演前，由管弦樂團演奏的一首器樂曲
- 目的讓觀眾安靜就座及營造劇情氣氛，通常會包括一些歌劇的主要旋律作為一種"預告"式介紹

器樂曲式

‖: **室內樂曲（Chamber music）**

曲式簡介
- 為各種"重奏曲"的一個總稱
- 二重奏：常以鋼琴和一件其他獨奏樂器所組成的奏鳴曲
- 弦樂四重奏最終成為古典音樂中室內樂的主角
- 莫札特的室內樂作曲才華，在五重奏中展現；海頓和貝多芬則在四重奏較出色

器樂曲式

‖: **小夜曲（Serenade）及嬉遊曲（Divertimento）**

曲式簡介
- 小夜曲、嬉遊曲主要供室外或非正式場合用
- 由於是介乎巴洛克管弦樂組曲和古典交響曲之間的一種過渡體裁，所以沒有既定規格或順序；樂章的數目因應不同的社交需要而定
- 以弦樂為主而加入兩個或更多的管樂器，多為舞曲節奏，曲調通俗

‖: 變奏曲（Variation）

曲式簡介

- 變奏曲式發展成獨立作品，常成為獨奏家展示演奏技巧的工具
- 貝多芬寫過 20 首鋼琴變奏曲，大多數從當時流行的歌劇曲調取材

古典主義時期聲樂曲式

聲樂曲式

‖: 彌撒曲（Mass）

曲式簡介

- 18 世紀的維也納風格，利用樂器音色和獨唱及合唱聲部交織對話的大型宗教樂曲
- 大合唱（cantata）及交響樂團伴奏的風格，加入當時受大眾歡迎的詠嘆調等歌劇元素
- 海頓後期的大型慶典風格及莫札特華麗氣派的彌撒曲，瀰漫着交響樂和歌劇風格，但仍保留傳統的對位賦格曲段落
- 貝多芬的《D 大調莊嚴彌撒》（*Mass in D major, "Missasolemnis"*）被認為是他最重要的作品之一

聲樂曲式

‖: 安魂曲（Requiem）

曲式簡介

- 雖然像彌撒曲一樣瀰漫着交響樂和歌劇風格，但安魂曲較深沉莊重，亦保留有巴洛克特徵
- 莫札特未完成的遺作安魂曲《D 小調安魂彌撒曲》（*The Requiem mass in D minor, K.626*）的〈慈悲經〉採用雙重賦格曲式；〈末日經〉和〈令人戰慄的威嚴君王〉中的戲劇性合唱，充滿巴洛克晚期的意大利風格

聲樂曲式

‖: 歌劇（Opera）

曲式簡介

- 1752 年，一場被稱為 "諧歌劇論戰"（querelle des bouffons）開創了一個新紀元。意大利詼諧歌劇衝擊嚴重衰退的傳統法國歌劇，因而帶動此時期的歌劇改革
- 發展出四大類歌劇：意大利莊嚴歌劇（operaseria）、意大利詼諧歌劇（operabuffa）、法國喜歌劇（opéracaomique）及德式輕歌劇（singspiel）
- 格魯克（Christoph Gluck）創立一種新的意大利歌劇風格，提倡：
 ◦ 音樂應該服務故事，反映文本的戲劇性和情感
 ◦ 序曲應準備觀眾的情緒及為故事大綱作出提示

- 宣敘調和詠嘆調應該更加連續性及一體化，而不是成為炫耀獨奏技巧的工具
- 莫札特為當代的歌劇大師：
 - 精通所有風格的歌劇，每部歌劇都有令人難忘的詠嘆調
 - 擅長捕捉故事人物各種心態和情緒，以不同的聲部類型刻畫生動有真實感的角色
 - 精彩的大合唱以多聲部交錯而成。每個角色均各自表述不同的心聲和情緒，這些複雜的聲部卻又可交織成完美無瑕的歌曲
- 貝多芬只有一部歌劇《費德里奧》(*Fidelio*)，是帶有德文對白的兩幕劇，貝多芬為此歌劇共寫了四首序曲

聲樂曲式
‖: 清唱劇（Cantata）

曲式簡介
- 19 世紀初清唱劇的合唱是抒情旋律的體裁，一般較清唱劇更着重詠唱聖歌的風格
- 亦常有一個輝煌的高潮點，如貝多芬的《光輝時刻》(*Der Glorreiche Augenblick, Op.136*)，或韋伯 (Carl Maria von Weber) 的《禧年大合唱》(*Jubilee Cantata*)

聲樂曲式
‖: 藝術歌曲（Lied）

曲式簡介
- 受到歐洲文學的影響，19 世紀是作曲家首次注意創作世俗聲樂，尤其喜愛創作獨唱歌曲的時代
- Lied 原解作德文的歌曲，在音樂歷史上指德國及奧地利作曲家，結合詩詞的藝術意境，創作以鋼琴伴奏的獨唱聲樂作品
- 德國文學家歌德 (Johann Wolfgang von Goethe)、海涅 (Heinrich Heine)、席勒 (Friedrich Schiller) 等作品常為創作題材。舒伯特 (Franz Schubert) 寫作超過六百首歌曲及聯篇歌曲 (song cycle)，並多以歌德的詩歌譜成

主要作曲家與其作品概要

史卡拉第 Domenico Scarlatti（1685-1757）（意大利）

生於巴洛克時期古典主義音樂發展的先驅

555 首鍵盤樂奏鳴曲，數部歌劇，少量的弦樂合奏和管風琴作品。

C.P.E. 巴哈 Carl Philipp Emanuel Bach（1714-1788）（德國）

古典主義柏林樂派代表，大鍵琴師

10 餘首交響曲，大量協奏曲，多部長笛奏鳴曲，大量鍵盤奏鳴曲，《馬太受難曲》，論文《鍵盤樂器的正確演奏法》。

J.S. 巴哈 Johann Christian Bach（1735-1782）（德國）

最早的鋼琴協奏曲作者，鍵盤樂器演奏家

歌劇《泰密斯托克爾》、《高盧人阿馬迪斯》，數十部交響曲，大量協奏曲，12 首鍵盤奏鳴曲，巴哈家族中唯一一位重要的歌劇作曲家。

海頓 Joseph Haydn（1732-1809）（奧地利）

交響樂之父和弦樂四重奏之父

106 部交響曲，大量弦樂四重奏，兩部大提琴協奏曲，大量鋼琴奏鳴曲，清唱劇《創世記》和《四季》歌劇，輕歌劇，12 部彌撒曲和聲樂作品。

薩馬丁尼 Giovanni Battista Sammartini（1700-1775）（意大利）

創作了音樂史上最早的一批交響曲

60 餘部交響曲，200 餘首三重奏鳴曲，對奏鳴曲式的形成有重大貢獻。

格魯克 Christoph Willibald Gluck（1714-1787）（德國）

"改革" 歌劇，創立了一種新的意大利歌劇風格

創作了 100 餘部歌劇，歌劇《奧菲歐與尤麗狄茜》（*Orfeo ed Euridice*）、《伊菲姬尼在陶里德》（*Iphigénie en Tauride*）強調歌劇真實性的內容，宣敍調改用管弦樂伴奏。

里赫特 Franz Xaver Richter（1709-1789）（捷克）

曼海姆樂派（**Mannheim School**）的重要代表人物，對交響曲的形成貢獻重大

80 部交響曲、39 彌撒曲、經文歌等管弦樂及合唱作品。

莫札特 Wolfgang Amadeus Mozart（1756-1791）（奧地利）

精通當代所有的音樂類型，是史上最著名天才橫溢的作曲家

20 餘部歌劇、41 部交響曲、50 餘部協奏曲、17 部鋼琴奏鳴曲、6 部小提琴協奏曲、35 部鋼琴小提琴奏鳴曲、23 首弦樂四重奏，以及數部嬉遊曲、小夜曲、舞曲及宗教樂曲。

克萊門蒂 Muzio Clementi（1752-1832）（意大利）

為現代鋼琴的成形完善作出重要貢獻

鋼琴練習曲 100 首《名手之道》（*Gradus ad Parnassum*）是廣泛使用的教材、大量鋼琴奏鳴曲和小奏鳴曲；6 部交響曲鋼琴樂器的開發者、鋼琴製造家、音樂出版商、鋼琴教師、鋼琴奏鳴曲的作曲家。

波切利尼 Luigi Boccherini（1743-1805）（意大利）

最多產卓越的室內樂作曲家

20 餘部交響曲、10 餘部大提琴協奏曲、100 多部弦樂五重奏、90 餘部弦樂四重奏。

庫勞 Friedrich Kuhlau（1786-1832）（丹麥）

現代鋼琴教材必用的小奏鳴曲

丹麥民族歌劇《精靈山》（*Elf Hill*）、大量鋼琴奏鳴曲、小奏鳴曲、各種體裁的室內樂（尤以及長笛作品突出）。

柏加尼尼 Niccolò Paganini（1782-1840）（意大利）

史上最著名的小提琴大師

6 部小提琴協奏曲、小提琴獨奏 24 首隨想曲、奏鳴曲、狂想曲系列、6 首小提琴協奏曲、弦樂四重奏，超過 200 部結他作品。

胡梅爾 Johann Nepomuk Hummel（1778-1837）（奧地利）

古典／浪漫主義維也納古典樂派

7 部鋼琴協奏曲、小號協奏曲、2 首七重奏、鋼琴五重奏、大提琴奏鳴曲、9 首鋼琴奏鳴曲、2 部彌撒曲。

貝多芬 Ludwig van Beethoven（1770-1827）（德國）

創新交響曲，後期作品屬浪漫主義，又引領了作曲家獨立自主創作的地位

9 部有編號交響曲（第三"英雄"，第五"命運"，第六"田園"，第九"合唱"）、35 首鋼琴奏鳴曲、莊嚴彌撒、16 首弦樂四重奏、5 首鋼琴協奏曲、1 首小提琴協奏曲、歌劇《費德里奧》。

音樂小趣聞

神秘的柏加尼尼

　　柏加尼尼那神乎奇技的小提琴技巧，一方面叫人着迷，另一方面卻招來傳說和猜測。

　　其中一個傳說謂柏加尼尼將他的靈魂賣給了魔鬼，換來高超的演奏技巧。在他演奏時，他搖晃的招牌站姿、那又長又零亂的頭髮、蒼白的臉龐甚至配上翻白眼及憔悴瘦弱的身軀，讓這個傳說加添傳奇色彩。他唯一的小提琴取名"大砲"（Il Cannone），因為它的雄渾共振而得名。"大砲"的幾條弦線幾乎扣在同一個平面上，好讓他能夠一次拉出兩或三條弦的聲音。據說，在協奏曲中，他演奏小提琴的獨奏部分時都是保密的，也從不與交響樂團一起排練演奏獨奏，所以他去世時只有兩首樂曲被出版。然而，十分有生意頭腦的柏加尼尼弟子卻在他死後每年出版一首樂曲。

曲目一：

《G 大調弦樂小夜曲第 13 號，作品編號 K.525》
(*Eine Klein Nauchtmusik, Serenade No. 13 for strings in G major, K. 525*)

- 作曲家：莫札特（Wolfgang Amadeus Mozart）
- 體裁：小夜曲

　　莫札特這首家傳戶曉的作品原是為弦樂四重奏而寫的，不過現在多以弦樂團合奏演出。在編目記載為五樂章作品，可是第三樂章小步舞曲卻早已失存多年。

第一樂章：快板

　　這樂章以明快開朗及進行曲風格的快板開始。它的 G 大調和 4/4 拍子奏鳴曲結構表面看似平凡，但那向上攀升的四小節號角引子最為人熟悉，所以正是全曲的代表樂句。

第二樂章：浪漫曲（行板）

　　抒情優美的浪漫曲以迴旋曲式作為與第一樂章的鮮明對比，富有法國古代的民間嘉禾舞曲（Gavotte）的節拍特徵。它的每一個部分都是在小節的中間開始，運用回音音型重複出現於高音和低音聲部；流暢與跳動的樂句風格各異，充分展現了莫札特高明的旋律創作技巧，再加上高明的旋律創作技巧迴旋和結束樂段，真是聽眾心目中繞樑三日的樂曲。

第三樂章：小步舞曲和中間樂段（稍快板）

　　莫札特在這樂章充分展現出精緻優美的複三部曲式之宮廷小步舞曲。小步舞曲的結構是清晰的 G 大調 — D 大調 — G 大調的三段體返始曲式（Da capo form）。

第四樂章：迴旋曲（快板）

此樂章以呈示部雙主題的迴旋奏鳴曲式結構寫成，與第一樂章有相輔相承及聯繫呼應的作用；其主題旋律是一首威尼斯流行歌曲。莫札特指定重複不只是呈示部，而是包括以後的發展部和再現部。全曲以較長篇幅的結束樂段作結。

由小提琴帶出的第一主題：

聆聽　第一樂章：Allegro
　　　https://en.wikipedia.org/wiki/File:Mozart_-_Eine_kleine_Nachtmusik_-_1._Allegro.ogg

　　　第四樂章：Rondo
　　　https://en.wikipedia.org/wiki/File:Mozart_Eine_kleine_Nachtmusik_KV525_Satz_4_Rondo.ogg

曲目二：
《魔笛》（*Die Zauberflöte*）

- 作曲家：莫札特（Wolfgang Amadeus Mozart）
- 體裁：德式輕歌劇

用德語演唱的《魔笛》是當時流行的"帶有對白"的歌劇，是莫札特在經濟窘迫、疾病纏身那失意時期的得意之作，同期也有風格截然不同的《安魂曲》。在莫札特親自指揮下，僅僅兩天的排練便匆匆首演了。這套以民眾通俗劇本寫成的歌劇，莫札特運用高超的表現手法，融合了德、奧、意、法音樂戲劇的特色，是他離世前最後一年的經典作品。自 1791 年首演後，《魔笛》風靡全球，成為世界上第三大演出最頻繁的歌劇。

歌劇的序曲以當時一貫形式的奏鳴曲寫成。此劇以三個莊嚴緩慢的和弦展開慢板的引子，概述了主調後，便通過各種蜿

蜒的和聲作準備，暢順地以快板回歸主調。該主題輕快地進行系列式的對位法互動交接，最終又返回另三個緩慢和弦。快板節奏的精緻華麗弦樂預告了神秘的關鍵情節，成功建立觀眾的期待感。

此劇除有引人入勝的劇情，也不乏許多令人難忘的旋律（例如由夜女王唱出的兩首花腔，女高音的詠嘆調）成為展示聲樂技巧的經典曲目。至於在全劇結尾〈巴巴吉諾〉的 "Pa-Pa-Pa-" 可說是最有趣的女高音演唱曲；生動的歌詞及滑稽的旋律，正展現莫札特晚期出神入化的作曲風格。

〈我心沸騰着地獄般的復仇〉一曲是歷代其中一首最受歡迎的花腔女高音獨唱曲。它那來勢洶洶及咄咄逼人的浮誇風格，配合令人振奮的急速節奏，再加上詠嘆調的音域涵蓋了兩個八度（從 F4 至 F6），建構成特別高音的花腔段落，令聽眾情緒激動，腦海裏經久難忘。此詠嘆調是莫札特刻意為他的 33 歲嫂子約瑟芬霍費爾（Josepha Hofer）而寫，以表現其非凡流暢的高音天分，而約瑟芬霍費爾也在首演中，成功展示了她那攝服人心的聲樂能力。

〈巴巴吉諾〉是流露莫札特幽默感的滑稽小品曲。劇中講述巴巴吉諾因失去巴巴吉娜，最後使用苦肉計，希望以魔法鐘聲感動天神召回巴巴吉娜。結果，巴巴吉諾得償所願，兩小口幸福團聚，結結巴巴地唱出他們如何計劃共築愛巢的美夢，從而帶出妙趣橫生的二重唱："Pa-Pa-Pa-"

聆聽	〈序曲〉 https://en.wikipedia.org/wiki/File:Magic_Flute_Overture.ogg
	〈我心沸騰着地獄般的復仇〉 https://en.wikipedia.org/wiki/File:Der_Hoelle_Rache.ogg
	帕米娜：〈噢！我能感覺得到〉 https://en.wikipedia.org/wiki/File:TelefunkenE2688_01.mp3.ogg

曲目三：

《C 小調第五交響曲，作品 67》，別名《命運》
(*Symphony No. 5 in C minor, Op. 67*)

- 作曲家：貝多芬（Ludwig van Beethoven）
- 體裁：交響曲

　　若要選古典音樂中最家傳戶曉及最常被演奏的交響曲，相信非貝多芬的《第五交響曲》莫屬。而"命運交響曲"這別稱卻並非作曲家的原意，只是當時舉辦音樂會或樂譜出版商的慣例冠名，以收宣傳口碑之效。所以整首交響曲雖以特別的四音符"短—短—短—長"主題貫穿全部四個樂章，可是並非如流傳的戲劇性說法——貝多芬訴說着自己被耳聾困擾的"命運在敲門"。貝多芬的作品通常要醞釀一段頗長的時間才創作出來，因他習慣將日常創作靈感及樂思以筆記收錄來仔細反覆思考。這創作模式跟莫札特的一氣呵成、創作速度近乎不假思索、彷彿在背默樂譜般不停地寫作的風格各異。

　　《第五交響曲》於 1808 年 12 月 22 日在維也納劇院首次演奏，並由貝多芬親自指揮。貝多芬新作品的首演音樂會長達四個小時，而《第五交響曲》一般演奏需約 30 至 40 分鐘。

	速度	調性	曲式
第一樂章	有活力的快板（allegro con brio）	C 小調	奏鳴曲式
第二樂章	生動的行板（andante con moto）	降 A 大調	雙主題變奏曲式
第三樂章	諧謔曲：快板（scherzo: allegro）	C 小調	三部曲式
第四樂章	快板（allegro）	C 大調	奏鳴曲式

第一樂章

第一樂章承傳了當代傳統的奏鳴曲曲式，但突出的四音符"短—短—短—長"主題不斷以模仿式模進發展，叫聽眾印象深刻。因此命名為"命運的敲門聲"：

聆聽　https://en.wikipedia.org/wiki/File:Beet5mov1bars1to5.ogg

第二樂章

在第二樂章的第一主題由中提琴和大提琴齊奏。第二主題則由單簧管、巴松管、小提琴配上弦樂模仿第一樂章的"短—短—短—長"主題為伴奏：

聆聽　https://en.wikipedia.org/wiki/File:BeethovenSymphony5Mvt2Bar76.ogg

第三樂章

第三樂章由大提琴和低音提琴帶出主題。此主題巧妙地叫人聯想到莫札特的 G 小調第 40 首交響曲（K.550）的最後一個樂章主題。除了調性和音高有些不同外，可說是幾乎完全相同的旋律。

貝多芬第三樂章的主題：

聆聽　https://en.wikipedia.org/wiki/File:Beet5mov3bars1to4.ogg

對比莫札特 K550 最後一個樂章的主題：

聆聽　https://en.wikipedia.org/wiki/File:Ludwig_van_Beethoven_-_
symphony_no._5_in_c_minor,_op._67_-_iii._allegro.ogg

在第三樂章又再創新地以法國號反覆獨奏第一樂章"短—短—短—長"
主題。此樂章最終以定音鼓持續音的低沉 C 音再帶出三連音主題節奏。
不過最經典的佈局是第三樂章並未有清楚的終止完結，而是由定音鼓滾
奏營造出神秘緊張的氣氛，過渡到第四樂章：

聆聽　https://en.wikipedia.org/wiki/File:Ludwig_van_Beethoven_-_
Symphonie_5_c-moll_-_3._Allegro.ogg

第四樂章

在第四樂章，"短—短—短—長"主題卻出現在高音域的短笛聲部，與
之前低沉的定音鼓成強烈的高低音域對比：

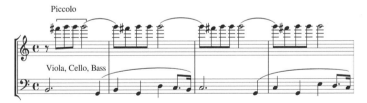

聆聽　https://en.wikipedia.org/wiki/File:BeethovenSymphony5Mvt4B
ar244.ogg

全曲的結束樂段極長，低音樂器反覆 C 大調和弦主題長達 29 小節，隆
重地完結了散落在各樂章的主題片段：

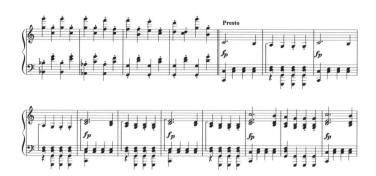

聆聽　https://en.wikipedia.org/wiki/File:BeethovenSymphony5Mvt4B
ar362.ogg

曲目四：
《C 小調第 8 鋼琴奏鳴曲，作品 13》，別名《悲愴奏鳴曲》
(*Piano Sonata No. 8 in c minor, Op.13, "Pathétique"*)

- 作曲家：貝多芬（Ludwig van Beethoven）
- 體裁：鋼琴奏鳴曲

　　據説貝多芬於 1799 年創作《C 小調鋼琴奏鳴曲》時剛雙親
離世，因此相信作品孤獨悲傷之情，實際反映了作曲家的心路
歷程。貝多芬亦把此作品贈給曾與他有深厚交情的李希諾夫斯
基親王（Prince Lichnowsky）。據説拿破崙大軍 1806 年佔領了奧
地利後，貝多芬曾寓居於李希諾夫斯基公爵的城堡，可是由於
貝多芬拒絕為拿破崙的軍官演奏，因此結束了兩人的友誼及賓
主關係。

	速度	調性	曲式
第一樂章	嚴肅沉重地（grave） 活力的快板（allegro di molto e con brio）	C 小調	奏鳴曲式
第二樂章	如歌的慢板（adagio cantabile）	降 A 大調	三段體
第三樂章	迴旋曲，快板（rondo: allegro）	C 小調	迴旋曲

第一樂章

沉重幽深的四小節和弦，充滿憤怒失意之不安情緒，以怒吼一般的戲劇效果揭開樂曲的序幕。其後第二部分則富於流動節奏感，躍動的音符仍是被沉重的氣氛籠罩着：

聆聽　https://en.wikipedia.org/wiki/File:Beethoven,_Sonata_No._8_in_C_
　　　Minor_Pathetique,_Op._13_-_I._Grave_-_Allegro_di_molto_e_con_
　　　brio.ogg

第二樂章

第二樂章優美動人的旋律最為人津津樂道。它被喻為聖詩般的主題共奏了三次，中間配上轉調的間奏段落而構成簡明的迴旋曲。末段主旋律的伴奏更豐富華麗，樂章以簡短的結束樂段完滿終結，故有被認為此主旋律與莫札特的鋼琴奏鳴曲第 14 首（K.457）緩慢樂章的其中一個樂段幾乎相同：

聆聽　https://en.wikipedia.org/wiki/File:Beethoven,_Sonata_No._8_in_C_
　　　Minor_Pathetique,_Op._13_-_II._Adagio_cantabile.ogg

第三樂章

貝多芬以活潑快板迴旋曲抹去首樂章的深沉不安情緒。全樂章生氣勃
勃，充滿青春朝氣，旋律像一首優美的舞曲，叫人回味無窮：

聆聽　https://en.wikipedia.org/wiki/File:Beethoven,_Sonata_No._8_in_C_
Minor_Pathetique,_Op._13_-_III._Rondo_-_Allegro.ogg

算術差的貝多芬

　　自 1801 年，貝多芬的聽力日漸喪失，他便開始以"談話簿"
記錄生活細節及作為交談的工具。所以，為後世留下很多思想
紀錄，從他討論音樂的各種問題，讓後來者見識到他的創作過
程及理解他的藝術歷程。

　　可是談話簿也記錄了貝多芬的算術能力。某次貝多芬需要
計算 36 的 4 倍，這位偉大的作曲家竟然將 36 逐一相加了 4 次，
還得出答案為 224。

7

浪漫主義時期
與印象派時期

18 世紀晚期至 19 世紀初期的歐洲，籠罩在複雜的思想與行為模式轉變中，受到邏輯和感性、資本主義和社會主義、科學與信仰之間的矛盾衝擊。浪漫主義（Romanticism）源於描述 1830 年至 1850 年間，在法國大革命和工業革命後的一股藝術及文學創作思潮。在音樂方面，則是用以標籤 1830 年至 1900 年間追求直覺、想像力和感覺，與古典主義相對立的音樂風格。

浪漫主義時期的社會

　　法國大革命導致愛國和民族主義崛起，令多數歐洲民族建立起現代化的國家，並開始建設與保存國家的歷史與文化。德語中的 "volkstum"（民族）一詞在 19 世紀初誕生。此思維不僅反對拿破崙的外來勢力統治，也革命性地反對王朝和教會，逐漸形成統一的反啟蒙立場（anti-enlightenment），後來更與反猶太主義（anti-semitism）聯繫在一起。

　　這段期間西歐與北美因工業革命促成了技術與經濟上的進步，透過強大的生產力與武器優勢，成功地拓展殖民地。這影響到社會衝突日增，也成就了社會主義勢力擴張，觸發馬克思主義（Marxism）崛起。

浪漫主義時期的藝術

　　浪漫主義藝術植根於 18 世紀末，引起德國文學和音樂創作領域變革的狂飆突進運動（Sturm und Drang），對 "英雄" 及個人主義者給予很高價值。歌德（Johann Wolfgang von Goethe）的作品《少年維特的煩惱》(The Sorrows of Young Werther)，表達人類內心感情的衝突和奮進精神，是當時典型的代表作品。在 19 世紀下半葉，由於社會和政治變革與民族主義的傳播，引起一股收集民俗文化的風氣，例如德國著名的童話搜集家格林兄弟

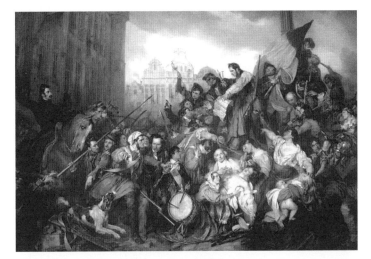

比利時畫家華柏斯（Egide Charles Gustave Wappers）所繪的《比利時1830年革命》（*Episode of the Belgian Revolution of 1830*），以浪漫的角度繪成（c. 1834）

英國詩人、版畫家，浪漫主義思潮代表人物布萊克（William Blake）之作品《憐憫》（*Pity*），為莎士比亞的悲劇《馬克白》（*Macbeth*）第一幕所畫（c. 1795）

（Brüder Grimm），他們整理和創作了《白雪公主》、《灰姑娘》、《青蛙王子》等童話故事。

　　浪漫主義時代充滿強烈追索歷史和自然的思想，山水畫成為首選題材，自然也被看作是靈魂自由的象徵。德國風景畫家弗里德里希（Caspar David Friedrich）所繪畫的經典浪漫主義作品是《霧海上的流浪者》（*Wanderer above the Sea of Fog*），其畫作的典型特徵是在夜空或晨霧中孤獨的沉思者，以枯木或

庫爾貝的自畫像
《絕望的人》(*The Desperate Man*)
(c. 1843—1845)

弗里德里希的《霧海上的流浪者》
(1818)

廢墟的背景作映襯。至 1850 年左右出現了現實主義運動，堅持採用更自然寫實的作畫主題，例如法國畫家庫爾貝（Gustave Courbet）堅持專注繪畫他看見的實景。1870 年至 1890 年間印象派運動崛起，主張以相對細密和未經修飾的筆觸、廣闊無邊的構圖和不斷變幻的光感，來描繪時間的流逝。著名的藝術家有莫奈（Claude Monet）、馬內（Édouard Manet）、竇加（Edgar Degas）、雷諾瓦（Pierre-Auguste Renoir）等。

　　音樂方面，這時期的作曲家認為音樂的主要功能是抒發內心的情感，所以應該完全不受約束地去配合想像力和情感意念。浪漫主義晚期受到科學與工業革命的刺激，歐洲又漸漸追求寫實主義，捕捉現實生活的各種情景與事物，於是印象派便成為浪漫主義晚期最重要的動力。

音樂小趣聞

柴可夫斯基的愛恨

　　比利時女高音狄希耶·雅朵（Désirée Artôt），以演繹德國和意大利歌劇享盛名。1868 年她與柴可夫斯基訂婚，她亦是柴可夫斯基口中聲稱"曾經愛過的唯一女性"。《F 小調浪漫曲》（Romance in F minor, for piano, Op. 5）及《6 首法國歌曲》（Six French Songs, Op. 65）是獻給她的作品。傳說她的名字被化為編碼暗號，放在柴可夫斯基作品《第一鋼琴協奏曲》（Piano Concerto No. 1）、《命運交響詩》（Fatum, Symphonic poem Op. 77），和《羅密歐與朱麗葉幻想序曲》（Fantasy overture "Romeo and Juliet"）中，可是她不想放棄演藝生涯嫁到俄羅斯，所以在 1869 年還是嫁給西班牙男中音馬里亞諾·拉莫斯（Mariano Padilla y Ramos）。柴可夫斯基後來與學生安東妮雅·米露可娃（Antonina Miliukova）有過一段婚姻，但只痛苦地維持了六星期。據說雖然安東妮雅對丈夫的愛慕始終如一，但柴可夫斯基無法克服他的同性戀取向而對她產生感情。雖然他們始終未有正式離婚，但亦無法一起生活。安東妮雅雖經朋友及親人多番勸導，大家卻始終未能理解兩人之間這"悲劇性"的關係。雖然她在柴可夫斯基離世後還多活了 24 年，可惜她人生的最後 20 年要在精神病院度過。

浪漫主義時期音樂時間軸

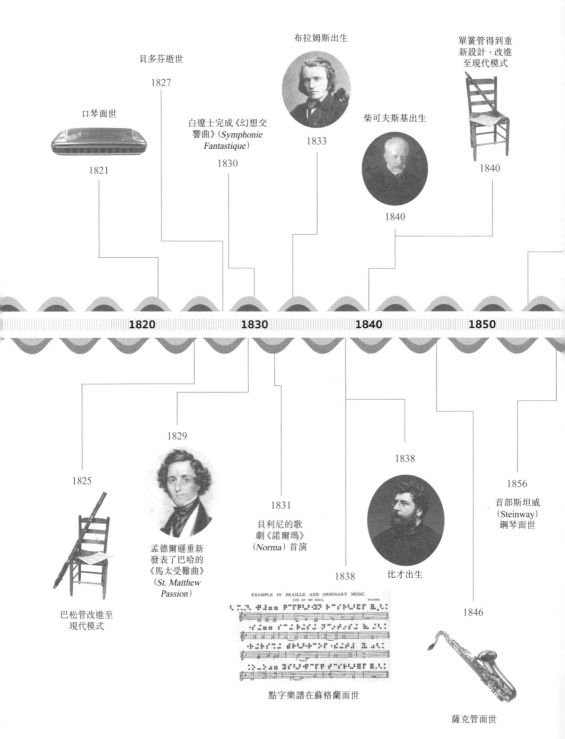

布拉姆斯出生

1833

貝多芬逝世

1827

白遼士完成《幻想交響曲》（*Symphonie Fantastique*）

1830

口琴面世

1821

柴可夫斯基出生

1840

單簧管得到重新設計，改進至現代模式

1840

1820　　1830　　1840　　1850

1829

孟德爾遜重新發表了巴哈的《馬太受難曲》（*St. Matthew Passion*）

1825

巴松管改進至現代模式

1831

貝利尼的歌劇《諾爾瑪》（*Norma*）首演

1838

比才出生

1838

EXAMPLE IN BRAILLE AND ORDINARY MUSIC.

點字樂譜在蘇格蘭面世

1856

首部斯坦威（Steinway）鋼琴面世

1846

薩克管面世

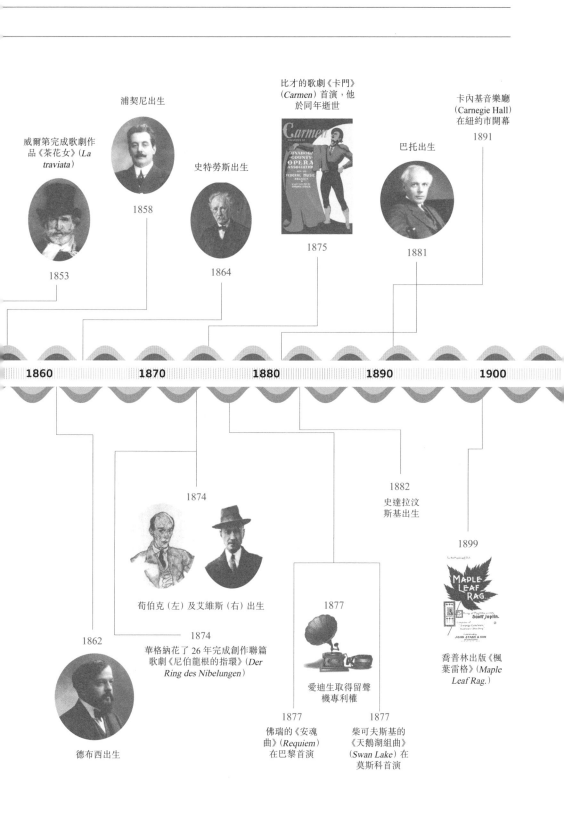

比才的歌劇《卡門》（Carmen）首演，他於同年逝世

卡內基音樂廳（Carnegie Hall）在紐約市開幕
1891

浦契尼出生

威爾第完成歌劇作品《茶花女》（La traviata）

史特勞斯出生

巴托出生

1858

1853

1864

1875

1881

1860　**1870**　**1880**　**1890**　**1900**

1874

荀伯克（左）及艾維斯（右）出生

1874
華格納花了 26 年完成創作聯篇歌劇《尼伯龍根的指環》（Der Ring des Nibelungen）

1862

德布西出生

1877
愛迪生取得留聲機專利權

1877
佛瑞的《安魂曲》（Requiem）在巴黎首演

1877
柴可夫斯基的《天鵝湖組曲》（Swan Lake）在莫斯科首演

1882
史達拉汶斯基出生

1899

喬普林出版《楓葉雷格》（Maple Leaf Rag.）

旋律與和聲

浪漫主義時期的旋律優美奔放，又常引用民間曲調。樂句的長度富彈性、有戲劇性及感人的高潮。不規則的複雜節奏令樂曲常帶有動感，並以多變的速度來配合細緻的情緒起伏；和聲的變化同樣是作為豐富多彩的情感表達工具。為了能製造出高潮迭起及更深刻的情感效果，在晚期因為經常轉調而隱藏了明確的大、小調調性，且走向半音音階的旋律與和聲，為印象派和表現主義風格音樂奠下了更自由的旋律與和聲基礎。

音色、配器與演繹

當時公眾對於音樂演出需求大，演奏家的地位提升，超羣技巧的獨奏演奏者（Virtuoso）極受注目。鋼琴家如蕭邦（Frederic Chopin）、李斯特（Franz Liszt），小提琴家如柏加尼尼（Paganini）等，在歐洲各地都受到歡迎。發展至 19 世紀末，炫技在德國甚至有被認為是貶義之論點。

浪漫主義初期的配器法，木管樂器的部分常負責重複弦樂聲部加強旋律；銅管樂器則主要用於營造氣氛熱鬧響亮的段落。發展至浪漫主義後期，樂團各個聲部配器均是平等均衡處理，旨在發揮其獨特的音色及豐富多彩的演繹力。鋼琴成為最流行的家用樂器，更成為中產階級追捧的潮流象徵。

音樂小趣聞

李斯特的眾多戀情

艾格尼絲（Agnes Street-Klindworth）於 1853 年成為李斯特的鋼琴學生，據説直至 1861 年，她亦是李斯特的秘密情婦。另一學生奧爾加雅尼娜（Olga Janina）於 1869 年也陷入這段不可公開的關係。直到 1871 年春天，李斯特提出分手後，奧爾加雅尼

娜去了美國，兩年後回到布達佩斯向李斯特發電報，聲稱她會殺了他。在 19 世紀 70 年代奧爾加雅尼娜寫了幾本有關李斯特醜聞的書。後來她以偽名在幾個國家貧困地生活。

李斯特傳奇的羅曼史，還有跟德國喜劇界名女伶夏洛蒂‧哈根（Charlotte von Hagn）經歷四年、卻受盡傳媒批評的戀愛。她也曾被蕭邦追求，在 1837 年蕭邦更為夏洛蒂寫作練習曲作品 25（*Etude Op. 25*）。可是，最為人樂道的是李斯特跟瑪麗‧古達（Countess Marie d'Agoult）伯爵夫人的關係。當年由於男女地位懸殊，瑪麗‧古達以筆名 Daniel Stern 成為法國獨立思想的作家。她原有兩名女兒，卻與李斯特同居並生下三名子女。不過，與李斯特相戀 40 年並終老的，卻是一位波蘭裔的俄國公主維特根史坦（Princess Carolyne von Sayn-Wittgenstein）。她帶着女兒與李斯特定居德國威瑪（Weimar），並生下三個孩子，可惜兩人的關係成為眾矢之的，多年來受盡各方阻撓，兩人終未能如願以償正式結婚。

1865 年李斯特接受了剃髮禮成為神職人員，被尊稱為"李斯特教士（Abbé Liszt）"。李斯特晚年繼續作曲和教學，扶助了許多年輕音樂家，如葛利格、德布西、鮑羅丁等。75 歲時於參加女兒及華格納舉辦的拜羅伊特音樂節中逝世。李斯特的傳奇故事分別在 1960 年及 1975 年被拍成電影。

情感與想像力

浪漫主義把情感放在最重要的位置。德國畫家弗里德里希曾説："藝術家的感覺就是他的法則。"英國桂冠詩人華茲華斯（William Wordsworth）則認為詩應該是"強烈感情的自然流露"而產生出來的。浪漫主義音樂的共通目標是能否喚起情緒反應，通過音階的旋律與和弦設置，建立音樂的張力來保持聽者懸念的狀態，之後卻又回復舒暢、安穩的平衡靜態。

標題音樂

標題音樂（program music）在巴洛克時期已出現。法國作曲家白遼士所寫的幻想交響曲，將傳統上是絕對音樂（absolute music）的交響曲確立成標題音樂。浪漫時期受到非現實的文學

作品影響，有不少新的標題音樂體裁出現：敘事曲、詼諧曲、交響詩、幻想曲、即興曲等。

國民樂派

民族主義在 19 世紀歐洲主流地區（德、奧、法、意大利）以外的國勢較弱小的民族興起。它們以豐富的地方色彩，淺白易記的民謠旋律，熱情奔放的節奏及純樸寫實的音樂風格，引人入勝。大部分以民族的傳說、名人軼事或國家的文藝作品成為創作題材。浪漫主義又歸納了俄羅斯及非西歐國家的作品，嚮往遠方異國情懷（exoticism）成為音樂潮流。浪漫主義音樂體現了民族分化的情緒，對法國的白遼士（Hector Berlioz）、意大利的羅西尼（Gioachino Rossini）、匈牙利的李斯特（Franz Liszt）、波蘭的蕭邦（Frédéric Chopin）和俄羅斯的柴可夫斯基（Pyotr Ilych Tchaikovsky）等影響深遠。

音樂小趣聞

白遼士的四段戀情

哈麗特·史密森（Harriet Smithson）是白遼士的第一任妻子。白遼士看到她在兩部莎士比亞名劇《王子復仇記》和《羅密歐與朱麗葉》（*Hamlet, Romeo and Juliet*）中擔當女主角而愛上她，繼而相戀。他們於 1833 年結婚，可惜婚後一年二人唯一的孩子出生後，他們便發現結婚前後的生活截然不同。尤其白遼士不懂英語而哈麗特又不懂法語，加上兩人的性格剛烈，互不相讓，終於離婚。雖然白遼士在經濟上繼續照顧哈麗特，但由於失去自己的演藝生涯，哈麗特後來酗酒並陷入崩潰，加上多次中風，身體嚴重殘障。白遼士僱用了四個傭人照顧她，直至 1854 年她逝世前，白遼士幾乎每天都前往探望她。

白遼士的第二任妻子為歌唱家瑪麗·雷西奧（Marie Recio），因中風意外去世，享年 48 歲。白遼士最後一段愛情是跟比他年輕 35 年的 24 歲女子艾蜜莉（Amélie）相戀。未幾，艾蜜莉提出

分手，後來白遼士從朋友得知，當時 26 歲的艾蜜莉因病去世。一個星期後，白遼士路過蒙馬特公墓時，傷心欲絕地發現艾蜜莉的墳墓，原來她已經在六個月前逝世。1848 年白遼士寫信給久違了 40 年、他童年時代的傾慕者艾絲黛兒（Estelle Fornier）。可惜作為有夫之婦，艾絲黛兒狠拒白遼士，只願作書信上往來的朋友。1867 年，白遼士的兒子去世，有感所有親人相繼離世，深受打擊之下他燒毀大量的文件及所有紀念物品，只是把孟德爾遜贈予的指揮棒和柏加尼尼的結他留下來，並寫下遺囑，其中包括給艾絲黛兒年金 1,600 法郎養老。白遼士於 1869 年離世，與兩位妻子同葬於蒙馬特公墓。由於這墓園是許多曾在巴黎蒙馬特地區生活和創作的藝術家之安葬地，因此現在已成為著名的觀光景點。

印象樂派

　　印象主義音樂於 19 世紀末開展，受到象徵主義文學和印象主義繪畫的影響。它打破了所有既定的古典主義音樂元素，避免清晰構圖和精緻線條，包括和聲、曲式、旋律、節奏、調等傳統形式。創始人是法國的德布西（Claude Debussy），他採用新的音階（全音階），追求超越現實的樂器色彩及全新的樂器音色組合，來創造具閃爍性的音響效果，又使用"泛音"的音色來營造神秘美妙的感覺。另一法國作曲家拉威爾（Joseph-Maurice Ravel）亦擅長開發深淺明暗和幻化多變的交響樂色彩。印象主義樂曲多為不規則又較簡短的自由體裁，它們的創新作曲法帶領浪漫主義音樂過渡到現代音樂。

浪漫主義時期的大型器樂曲式

大型器樂曲式
‖: 交響曲（Symphony）
‖: 標題交響曲（Programme symphony）

曲式簡介
- 使用較大型的樂團編配，以大膽的配器達到更豐富和細緻的聲響效果
- 在調性方面追求多姿多彩的表現力，節奏模式和力度表現更趨複雜
- 馬勒（Mahler）的第 8 交響曲（*Symphony No.8*），又名《千人交響曲》（*Symphony of a Thousand*）採用了一個童聲合唱團、兩混聲合唱團和七部獨唱，加上管風琴及超大型的管弦樂團，總表演人數可達一千人
- 白遼士的《幻想交響曲》（*Symphonie Fantastique*）講述年輕人吸鴉片的幻覺，用上當時前所未有龐大的 90 人交響樂團，以五個樂章分別描繪不同的夢幻場景

大型器樂曲式
‖: 交響詩（Symphonic poem/tone poem）

曲式簡介
- 由李斯特首創的標題單樂章管弦樂曲。形式自由，內容包羅萬有：描述事物、陳述故事、描繪景致或是表達感想，亦有不少以異國情調為主題
- 其他作曲家：舒曼（Robert Schumann）、史麥塔納（Bedrich Smetana）、聖桑（Saint-Saen）、穆索斯基（Modest Mussorgsky）、德伏扎克（Antonin Dvořák）及理查‧史特勞斯（Richard Strauss）等

大型器樂曲式
‖: 奏鳴曲（Sonata）

曲式簡介
- 浪漫樂派的奏鳴曲大多是抽象形式的三個樂章，主要為音樂會演奏用。
- 鋼琴奏鳴曲的作曲家：舒曼、蕭邦、李斯特、貝多芬、布拉姆斯（Johannes Brahms）、拉赫曼尼諾夫（Sergei Rachmaninoff）

大型器樂曲式
‖: 協奏曲（Concerto）

曲式簡介
- 19 世紀的協奏曲展示高超的演奏技巧，常受大眾追捧，令協奏曲前所未有地蓬勃

- 小提琴協奏曲作曲家有：貝多芬、孟德爾遜（Felix Mendelssohn）、布拉姆斯、柴可夫斯基、布魯赫（Max Bruch）
- 鋼琴協奏曲作曲家：蕭邦、李斯特、貝多芬、柴可夫斯基、布拉姆斯、拉赫曼尼諾夫

大型器樂曲式

芭蕾舞組曲（Ballet suite）
戲劇配樂組曲（Incidental music）

曲式簡介

- 舞蹈伴奏音樂芭蕾舞組曲有柴可夫斯基著名的《天鵝湖組曲》（*The Swan Lake*）及《胡桃夾子組曲》（*The Nutcracker Suite*）
- 戲劇配樂組曲有比才（Georges Bizet）的 27 首管弦樂曲《阿萊城的姑娘》（*L'Arlesienne*），格里格（Edvard Grieg）的《皮爾金組曲》（*Peer Gynt Suites*）

大型器樂曲式

序曲（Overture）

曲式簡介

- 19 世紀以後為獨立曲目，稱作《音樂會序曲》
- 著名的音樂會序曲有：孟德爾遜的《芬加爾洞窟序曲》（*The Hebrides*）、布拉姆斯的《大學慶典序曲》（*Academic Festival Overture*）及《悲劇序曲》（*Tragic Overture*）、德伏扎克的《狂歡節序曲》（*Carnival Overture*）及柴可夫斯基的《1812 年序曲》（*1812 Overture*）等。

 音樂小趣聞

莫札特以外的音樂神童

　　聖桑是浪漫主義時期的神童，其資質聰穎為後世樂道。聖桑三歲便寫書，七歲學懂拉丁文，更自行研讀莫札特歌劇《唐璜》（*Don Giovanni*）的總譜。只要聽過或讀過的，聖桑都能毫無錯漏地記下來。10 歲公開演奏貝多芬 32 首鋼琴奏鳴曲，16 歲時編寫他的第一首交響曲。聖桑於巴黎音樂學院修讀作曲及風琴演奏期間更獲獎無數。他多才多藝，除音樂外，也是成功的考古學、植物學、昆蟲學、建築及數學專家。後來也撰寫了關於聲學、巫術科學、羅馬劇院裝修及古老樂器的學術文章。其他著作包括哲學、詩集、劇本及旅遊書籍等。

浪漫主義時期的小型器樂曲式

小品型器樂曲式
‖: 敘事曲（Ballade）

曲式簡介
- 19 世紀敘事曲被蕭邦應用在四首均需要高彈奏技術的單樂章鋼琴作品

小品型器樂曲式
‖: 前奏曲（Prelude）

曲式簡介
- 此時期前奏曲大部分是為單樂章鋼琴獨奏的獨立小曲
- 如蕭邦作品編號 28 的 24 首鋼琴前奏曲
- 其他作曲家：史克里亞賓（Alexander Scriabin）、德布西和拉赫曼尼諾夫等

小品型器樂曲式
‖: 即興曲（Impromptu）

曲式簡介
- 即興曲是在興之所致的情況下而寫下的樂曲，所以多屬簡短輕鬆的鋼琴小品

小品型器樂曲式
‖: 圓舞曲（Waltz）

曲式簡介
- 源自 18 世紀德國和奧地利的農民舞蹈音樂，於 19 世紀傳入維也納上流社交界，風靡一時，漸成為優雅輕快的舞曲
- 主要作曲家有史特勞斯（Strauss）家族、蕭邦和布拉姆斯等

小品型器樂曲式
‖: 夜曲（Nocturne）

曲式簡介
- 源自 18 世紀帶有夜靜氣氛的樂曲，由蕭邦提升為自由浪漫詩意的鋼琴短曲
- 魯賓斯坦（Arthur Rubinstein）創作了大、中、小提琴各一首夜曲，亦有以夜曲為大型作品中的一個樂章，如孟德爾遜的《仲夏夜之夢》（*A Midsummer Night's Dream*）

小品型器樂曲式
‖: 練習曲（Étude）

曲式簡介
- 法文解作練習（study），原是專門為樂器技巧訓練而寫的曲

- 至 19 世紀鋼琴日益普及後，蕭邦和李斯特提升練習曲成為重要的藝術作品，深受歡迎
- 蕭邦作品編號 10 及 25 的練習曲、李斯特的 12 首《超技練習曲》(*12 Transcendental Études*)、3 首《音樂會練習曲》(*3 Concert Études*) 及《柏加尼尼大練習曲》(*Paganini Étude*) 等等為代表作品

小品型器樂曲式

‖: 幻想曲 (Fantasy)

曲式簡介
- 源自 16 世紀德國鍵盤音樂，富想像力且自由表達情感的即興體裁
- 例如舒伯特鋼琴幻想曲：《C 大調幻想曲》(*Fantasy in C major*)，別稱《流浪者幻想曲》(*Wanderer Fantasy*)、鋼琴四手聯彈之《F 小調幻想曲》(*Fantasia in F minor for Piano Four Hands*)
- 其他著名幻想曲作品：薩拉沙泰 (Pablo de Sarasate) 的《卡門幻想曲》(*Carmen Fantasy*) 以及佛漢威廉士 (Vaughan Williams) 的《泰利斯主題幻想曲》(*Fantasia on a Theme by Thomas Tallis*)、《綠袖子幻想曲》(*Fantasia on Greensleeves*)

小品型器樂曲式

‖: 鋼琴改編曲 (Piano transcriptions)

曲式簡介
- 19 世紀中期，在歐洲大城市以外的管弦樂表演仍然罕見。李斯特的改編曲令許多管弦樂和歌劇得到廣泛傳播
- 李斯特善長以高超的樂想及作曲技巧改編音樂。在他近 800 首作品中約有半數為改編其他音樂家的作品，大部分也由他親自發表及演出

小品型器樂曲式

‖: 瑪祖卡 (Mazurka)

曲式簡介
- 原為波蘭民間活潑的舞蹈，風格與華爾茲 (waltz) 相近，但重音在第二或第三節拍
- 主要作曲家包括：蕭邦、格林卡 (Mikhail Glinka)、鮑羅丁 (Alexander Borodin)、德布西 (Claude Debussy)
- 柴可夫斯基在其芭蕾舞組曲《天鵝湖》(*The Swan Lake*) 和《睡美人》(*Sleeping Beauty*) 中均加入了重要的瑪祖卡樂章

小品型器樂曲式

‖: 變奏曲 (Variations)

曲式簡介
- 根據一個主題旋律以各種音樂元素變化手法來創作的樂曲。作曲家常以自己或他人所寫的音樂為主題

- 貝多芬寫了兩套《魔笛主題變奏曲》(*Seven Variations on a Theme of Mozart's Magic Flute* 及 *12 Variations on Theme of "Ein Mädchen oder Weibchen" For Cello And Piano, Op. 66*)
- 布拉姆斯作品《韓德爾主題變奏曲》(*Variations and Fugue on a Theme by Handel, Op. 24*)、《柏加尼尼主題變奏曲》(*Variations on a Theme of Paganini, Op. 35*)
- 舒伯特著名的弦樂四重奏《死神與少女》(*Der Tod und Das Madchen D.531; Op. 7, No. 3*) 及鋼琴五重奏《鱒魚》(*The Trout Quintet*) 都是以自己的藝術歌曲旋律變奏

小品型器樂曲式
‖: 狂想曲（Rhapsody）

曲式簡介
- 單樂章器樂作品，自由流暢的結構，情緒和音調起落分明，富有民族色彩和幻想風格
- 李斯特的《匈牙利狂想曲》(*Hungarian Rhapsodies*) 及布拉姆斯的《女低音狂想曲》(*Alto Rhapsody, Op.53*)

小品型器樂曲式
‖: 間奏曲（Intermezzo）

曲式簡介
- 源於歌劇或戲劇不同場景之間，由管弦樂團演奏的短曲，也出現於大型多樂章的曲式中，如孟德爾遜《第一號弦樂五重奏》的第二樂章
- 布拉姆斯及蕭邦亦有創作重要的間奏曲作品

小品型器樂曲式
‖: 浪漫曲（Romance）

曲式簡介
- 自由結構、旋律抒情優美的器樂短曲，亦見於大型作品中柔和氣氛的樂章
- 貝多芬兩首小提琴和樂團伴奏的浪漫曲及舒曼的雙簧管和鋼琴浪漫曲

小品型器樂曲式
‖: 觸技曲（Toccata）

曲式簡介
- 舒曼和李斯特的觸技曲被喻為 19 世紀中技術最艱深的器樂曲
- 李斯特後期的觸技曲因極短被稱為小觸技曲（Toccatina）。其中 Toccatina 作品編號 75 是他最後發表的作品

‖: 華麗曲（Arabesque）

曲式簡介

- "Arabesque" 原指伊斯蘭獨特的花紋圖案及用於建築的華麗幾何裝飾，是伊斯蘭藝術的重要元素。舒曼借用來指複雜裝飾的鋼琴華麗曲
- 其他華麗曲作曲家：西貝流士（Jean Sibelius）、布拉姆斯、莫什科夫斯基（Moszkowski）、柴可夫斯基及麥克道威爾（Edward MacDowell）等

‖: 樂興之時（Moments musicaux）

曲式簡介

- 音樂會鋼琴獨奏作品，雖然以組曲形式發表，但每一首都是獨立主題和情緒
- 拉赫瑪尼諾夫的一套為大型鋼琴演奏作品；舒伯特也有一套精緻短篇，為經常演出的鋼琴音樂曲目

‖: 無言歌（Songs without words）

曲式簡介

- 孟德爾遜的八冊共 48 首為鋼琴而創作的獨奏藝術歌曲。在 19 世紀初成為歐洲中產階級家庭熱愛鋼琴小品

浪漫主義時期的聲樂曲式

‖: 彌撒曲（Mass）

曲式簡介

- 19 世紀末的彌撒曲保留了文藝復興時期的複調音樂和素歌的特點，再加入浪漫主義元素
- 舒伯特寫了共 6 首彌撒曲、羅西尼的《小莊嚴彌撒》（*Petite Messe Solenelle*）為晚年重要作品、李斯特的《聖詠彌撒》（*Missa Choralis*）和匈牙利加冕彌撒（*Missa Coronationalis*）、古諾（Charles Gounod）13 部彌撒曲，還有布魯克納（Anton Bruckner）及意大利歌劇作家普契尼（Giacomo Pucinni）等作品

‖: 安魂曲（Requiem）

曲式簡介

- 浪漫主義作曲家被安魂曲的感性歌詞吸引，創作具個人風格和歌劇

式、非宗教禮儀的音樂會曲目

重要作品：

- 白遼士：共有 10 個樂章的《安魂曲》(*Grande Messe des morts*)
- 布拉姆斯根據《聖經・路加福音》經文創作的《德意志安魂曲》(*A German Requiem, To Words of the Holy Scriptures*) 共七個樂章，近 80 分鐘演出，是布拉姆斯最長的作品
- 威爾第 (Giuseppe Verdi)：為記念意大利詩人和小說家曼佐尼 (Alessandro Manzoni) 而撰寫的《安魂曲》
- 德伏扎克於創作高峰的初期寫成的安魂曲
- 福萊 (Gabriel Fauré)：《D 小調安魂曲》，包括最有名的女高音詠嘆調《虔誠的耶穌》(*Pie Jesu*)

聲樂曲式

||: **清唱劇 (Oratorios)**

曲式簡介

- 孟德爾遜寫了 3 首清唱劇：《聖保羅》(*St. Paul*)、《以利亞》(*Elijah*)，和他在世時未完成的《基督》(*Christus*)
- 白遼士用上千人首演的大型作品《感恩贊》(*Te Deum*)
- 清唱劇漸被遺忘，直至 1900 年英國作曲家艾爾加 (Edward Elgar) 發表《傑若提斯之夢》(*The Dream of Gerontius*)。雖然作曲家本人抗拒對此曲冠以清唱劇之稱，但後世公認此為浪漫主義末期重要清唱劇

聲樂曲式

||: **美聲歌劇 (Bel canto opera)**

曲式簡介

- 美聲唱法 (bel canto) 即意大利文 "優美的歌唱" 的意思，是一種源自 1830 年崇尚自然靈活技巧的聲樂演唱法，其後出現於 19 世紀中期的歌劇作品
- 美聲作品的旋律優美，要求靈活的音高控制技巧
- 代表作曲家：羅西尼、貝利尼 (Vincenzo Bellini)、多尼采蒂 (Gaetano Donizetti)、帕契尼 (Giovanni Pacini)、馬卡丹特 (Saverio Mercadante)

聲樂曲式

||: **意大利民族主義歌劇 (Italian nationalistic opera)**

曲式簡介

- 意大利統一運動代表人物之一威爾第，以華麗氣派、結構複雜及精密的新風格創作大型歌劇
- 以聖經故事為題材的《拿布果》(*Nabucco*)，不朽之代表作《弄臣》(*Rigoletto*)、《遊唱詩人》(*Il Trovatore*) 和《茶花女》(*La Traviata*)。法式大歌劇《唐・卡洛》(*Don Carlos*) 及最後兩部莎士比劇本《奧泰羅》(*Otello*) 和《法斯塔夫》(*Falstaff*)

||: 意大利寫實主義歌劇（Verismo）

曲式簡介

- 1890 年代出現了寫實題材的意大利歌劇。馬斯卡尼（Pietro Mascagni）的《鄉村騎士》（*Cavalleria Rusticana*）和萊翁卡瓦洛（Ruggero Leoncavallo）的《小丑情淚》（*I Pagliacci*）的出現，以接近普通民眾生活的逼真故事打動人心

- 普契尼（Giacomo Puccini）的代表作《波希米亞人》（*La Bohème*）、《托斯卡》（*Tosca*）、《蝴蝶夫人》（*Madama Butterfly*）和《杜蘭朵》（*Turandot*），擁有色彩繽紛的管弦樂編曲及扣人心弦的劇力

||: 法國喜歌劇（Opera Comique）

曲式簡介

- 19 世紀末期現實主義風格傳至法國，吸收了華格納的概念，再混入莫札特的風格

- 古諾的《浮士德》（*Faust*）及比才的《卡門》（*Carmen*）

||: 輕歌劇（Operetta）

曲式簡介

- 以輕鬆簡短的故事，常為諷刺時弊的幽默甚至荒謬極端的情節，是從歌劇過渡至音樂劇的體裁

- 如奧芬巴赫（Jacques Offenbach）的《地獄中的奧菲歐》（*Orphée aux enfers*）及小約翰・史特勞斯（Johann Strauss II）的《蝙蝠》（*Die Fledermaus*）

||: 法國大歌劇（French grand opera）

曲式簡介

- 以當代時事、宗教歷史，甚至戲劇性的激情題材而創作的法國大歌劇

- 梅耶貝爾（Giacomo Meyerbeer）的不朽名作《霍夫曼的故事》（*Les Contes d'Hoffmann*）及白遼士的精心代表作《特洛伊人》（*Les Troyens*）最為後世傳頌

||: 俄國國民樂派歌劇（Russian nationalistic opera）

曲式簡介

- 格林卡（Mikhail Glinka）的《為沙皇獻身》（*A Life for the Czar*）和《盧斯蘭與魯蜜拉》（*Russlan and Ludmilla*）被公認為 19 世紀俄羅斯民族

歌劇的新時代

- 19 世紀，俄語歌劇名作家輩出，如達爾戈梅日斯基（Alexander Dargomyzhsky）的《露莎卡》（*Rusalka*），以至後期柴可夫斯基的《葉甫蓋尼·奧涅金》（*Eugene Onegin*）和《黑桃皇后》（*The Queen of Spades*）及林姆斯基 - 高沙可夫（Nikolai Rimsky-Korsakov）的《五月之夜》（*May Night*）、《雪姑娘》（*The Snow Maiden*）等成為俄國國民樂派歌劇代表作

聲樂曲式

||: **藝術歌曲（Lied）**

曲式簡介

- 藝術歌曲傳統是與德國詩詞與音樂合為一體的作品。在 19 世紀由舒曼、布拉姆斯及沃爾夫（Hugo Wolf）承傳下來
- 發展至歐洲各國，尤其是在法國十分蓬勃，統稱為"旋律"（mélodie）。注重文字與旋律之間密切細緻的關係，表現出作者對法語詩歌及其用語的敏銳認知。作曲家有白遼士、福萊、德布西和普朗克（Francis Poulenc）等
- 俄羅斯穆索爾斯基（Modest Mussorgsky）和拉赫瑪尼諾夫的歌曲有濃厚的民族風格旋律
- 傳至英國由威廉斯（Vaughan Williams）、布里頓（Benjamin Britten）等融入樸素的民歌風格

主要作曲家與其作品概要

早期古典樂派

貝多芬 Ludwig van Beethoven（1770-1827）（德國）

被尊稱為"樂聖"，並改變了作曲家的地位

9 首交響曲（《英雄》、《命運》、《田園》、《合唱》）、35 首鋼琴奏鳴曲、《莊嚴彌撒》（*Missa solemnis*）、16 首弦樂四重奏、5 首鋼琴協奏曲、1 首小提琴協奏曲、歌劇《費黛里奧》（*Fidelio*）。

韋伯 Carl Maria von Weber（1786-1826）（德國）

古典主義 / 浪漫主義

德國第一部浪漫主義歌劇《自由射手》（*Der Freischütz*）、《歐麗安特》（*Euryanthe*）、《奧伯龍》（*Oberon*）協奏曲、室內樂、鋼琴獨奏曲、3 首單簧管協奏曲、鋼琴《邀舞》（*Invitation to the Dance*）

凱魯比尼 Luigi Cherubini（1760-1842）（意大利）

古典主義 / 浪漫主義

38 首經文歌、歌劇《美狄亞》（*Medea*）、多首彌撒曲、2 首安魂曲、6 首弦樂四重奏

羅西尼 Gioachino Rossini（1792-1868）（意大利）

浪漫主義歌劇先驅

39 部歌劇包括《坦克雷迪》（*Tancredi*）、《阿爾及爾的意大利女郎》（*L'italiana in Algeri*）、《塞維爾的理髮師》（*The Barber of Seville*）、《奧賽羅》（*Otello*）、《灰姑娘》（*La Cenerentola*）、《威廉・泰爾》（*William Tell Overture*）、《聖母悼歌》（*Stabat Mater*）、6 首弦樂奏鳴曲、宗教音樂和室內樂。

多尼采蒂 Domenico Donizetti（1797-1848）（意大利）

19 世紀初美聲歌劇的典範代表

歌劇《愛情靈藥》（*L'elisir d'amore*）、《拉美莫爾的露琪亞》（*Lucia di Lammermoor*），《軍中女郎》（*La Fille du Regiment*），《唐帕斯誇萊》（*Don Pasquale*）。

貝利尼 Vincenzo Salvatore Bellini（1801-1835）（意大利）

經典的詠嘆調成為美聲教材唱法

歌劇《諾爾瑪》（*Norma*）、《夢遊女》（*La Sonnambula*）、《清教徒》（*I puritani*）。

舒伯特 Franz Schubert（1797-1828）（奧地利）

繼承了古典主義音樂傳統，是浪漫主義藝術歌曲的創始人

600 多首歌曲及聲樂套曲《美麗的磨坊女》（*Die schöne Müllerin*）、《冬之旅》（*Winterreise*）、18 部歌劇和配劇音樂、10 首交響曲、19 首弦樂四重奏、22 首鋼琴奏鳴曲、4 首小提琴奏鳴曲、弦樂四重奏《死神與少女》（*Der Tod und das Mädchen*）、鋼琴五重奏《鱒魚》（*Trout Quintet*）、鋼琴

獨奏《流浪者幻想曲》（*Wanderer Fatasy*）。其中重要的藝術歌曲是《魔王》（*Der Erlkönig*）。

孟德爾遜 Felix Mendelssohn（1809-1847）（德國）

致力推廣已被遺忘的巴哈作品

6 首編號弦樂四重奏、2 首鋼琴三重奏、弦樂八重奏、鋼琴《無詞歌》（*Lieder ohne Worte*）八冊、5 首交響曲、13 首弦樂隊交響曲、小提琴協奏曲、《仲夏夜之夢》（*A Midsummer Night's Dream*）戲劇配樂。

舒曼 Robert Schumann（1810-1856）（德國）

浪漫主義音樂成熟時期作曲家

4 首交響曲、鋼琴協奏曲、大提琴協奏曲、戲劇配樂《曼弗雷德》（*Manfred*）、鋼琴《童年情景》（*Kinderszenen*）、《狂歡節》（*Carnaval*）、《克萊斯勒偶記》（*Kreisleriana*）、聲樂套曲《桃金娘》（*Myrthen*）、《詩人之戀》（*Dichterliebe*）、《婦女的愛情與生活》（*Frauenliebe und-leben*）。

蕭邦 Frédéric Chopin（1810-1849）（波蘭）

史上最具影響力和最受歡迎的鋼琴作曲家

24 首前奏曲、58 首馬祖卡、20 首圓舞曲、17 首波蘭舞曲、21 首夜曲、27 首練習曲、2 部鋼琴協奏曲。

李斯特 Franz Liszt（1811-1886）（匈牙利）

歐洲最偉大的鋼琴演奏家，創造了交響詩

鋼琴獨奏《超級練習曲》（*Transcendental Étude*）、《愛之夢》（*Liebesträume*）、《旅行歲月》（*Années de Pèlerinage*）、《B 小調奏鳴曲》（*Sonata in B minor*）、19 首《匈牙利狂想曲》（*Hungarian Rhapsodies*）、交響詩《前奏曲》（*Les Preludes*）、《塔索，哀嘆與勝利》（*Tasso, Lamento e Trionfo*）、《馬捷帕》（*Mazeppa*）、《浮士德交響曲》（*Faust Symphony*）、2 首鋼琴協奏曲、鋼琴與樂隊《死之舞》（*Totentanz*）、清唱劇、數十首藝術歌曲。

白遼士 Hector Berlioz（1803-1869）（法國）

撰寫經典著作《配器法》（*Treatise on Instrumentation*），主要作品為標題音樂，以固定樂思（idée fixe）的作曲手法見稱

管弦樂《幻想交響曲》（*Symphonie fantastique*）、《哈羅爾德在意大利交響曲》（*Harold en Italie*）、《羅馬狂歡節序曲》（*Le carnaval romain*）、《李爾王序曲》（*Le roi Lear*）、歌劇《特洛伊人》（*Les Troyens*）、清唱劇《浮士德的懲罰》（*La Damnation de Faust*）、《基督的童年》（*L'enfance du Christ*）、安魂曲、感恩贊、聲樂套曲《夏夜》（*Les nuits d'été*）。

> 浪漫主義中期

威爾第 Giuseppe Verdi（1813-1901）（意大利）

19 世紀最有影響力的歌劇作家

歌劇《拿布果》（*Nabucco*）、《埃爾納尼》（*Ernani*）、《麥克白》（*Macbeth*），《茶花女》（*La Traviata*）、《路易莎米勒》（*Luisa Miller*）、《假面舞會》（*Un Ballo in Maschera*）、《命運之力》（*La Forza del Destino*）、《唐卡洛斯》（*Don Carlos*）、《遊吟詩人》（*Il Trovatore*）、《阿依達》（*Aida*）、《奧泰羅》（*Otello*）、《法爾斯塔夫》（*Falstaff*）、安魂曲。

華格納 Richard Wagner（1813-1883）（德國）

以 26 年創作了《尼伯龍根的指環》（*Der Ring des Nibelungen*），提倡整體藝術的概念

歌劇《黎恩濟》（*Rienzi*）、《漂泊的荷蘭人》（*The Flying Dutchman*）、《唐懷瑟》（*Tannhäuser*）、《羅恩格林》（*Lohengrin*）、《特里斯坦與伊索爾德》（*Tristan und Isolde*）、《紐倫堡的名歌手》（*Die Meistersinger von Nürnberg*）、《帕西法爾》（*Parsifal*）、《尼伯龍根的指環》（包括《萊茵的黃金》（*Das Rheingold*）、《女武神》（*Die Walküre*）、《齊格菲》（*Siegfried*）及《眾神的黃昏》（*Gotterdammerung*））、管弦樂《齊格弗里德牧歌》（*Siegfried Idyll*）。

布拉姆斯 Johannes Brahms（1833-1897）（德國）

與巴哈及貝多芬並列為德國最偉大作曲家 "The Three Bs"

4 首交響曲、4 首協奏曲、《德意志安魂曲》（*Ein deutsches Requiem*）、

各種室內樂、鋼琴音樂、藝術歌曲。

奧芬巴赫 Jacques Offenbach（1819-1880）（法國）

輕歌劇的奠基作家

輕歌劇《地獄中的奧菲歐》（*Orphée aux enfers*）、《美麗的海倫》（*La belle Hélène*）、歌劇《霍夫曼的故事》（*Les contes d'Hoffmann*）。

布魯克納 Anton Bruckner（1824-1896）（奧地利）

管風琴演奏家，以偉大的音響建築見稱，並推動交響曲發展

9 首正式編號交響曲（1-9）、各種宗教合唱作品、七聲部無伴奏經文歌。

約翰 • 史特勞斯 Johann Strauss Jr.（1825-1899）（奧地利）

被譽為"圓舞曲之王"

輕歌劇《蝙蝠》（*Die Fledermaus*）、《吉普賽男爵》（*Der Zigeunerbaron*）、圓舞曲《藍色多瑙河》（*An der schönen blauen Donau*）、《維也森林的故事》（*Geschichten aus dem Wienerwald*）、《春之聲》（*Frühlingsstimmen-Walzer*）。

古諾 Charles Gounod（1818-1897）（法國）

歌劇、宗教音樂

歌劇《浮士德》（*Faust*）、《羅密歐與朱麗葉》（*Romeo et Juliette*），多部彌撒曲，代表作《聖母頌》（*Ave Maria*）。

法朗克 Cesar Franck（1822-1890）（法國）

管風琴演奏家和音樂教育家

D 小調交響曲、交響變奏曲、交響詩《賽姬》（*Psyche*）、《可憎的獵人》（*Le Chasseur maudit*）、小提琴奏鳴曲、弦樂四重奏、鋼琴五重奏、鋼琴《前奏曲、聖詠與賦格》（*Prelude, Choral et Fugue*）、管風琴《大管風琴曲六首》（*Six Pièces pour Grand Orgue*）、清唱劇《八福》（*Les Beatitudes*）。

聖桑 Camille Saint-Saens（1835-1921）（法國）

鍵盤樂器演奏家，其作品影響法國樂壇

歌劇《參孫與大利拉》（*Samson et Dalila*）、《第三交響曲》，又稱《管風琴》（*Organ*）、5 首鋼琴協奏曲、交響詩《骷髏之舞》（*Danse Macabre*）、2 首鋼琴與樂隊《動物狂歡節》（*The Carnival of the Animals*）、小提琴與樂隊《引子與迴旋隨想曲》（*Introduction and Rondo Capriccioso*）。

比才 Georges Bizet（1838-1875）（法國）

《卡門》是歌劇史上演出次數最多的作品

歌劇《卡門》（*Carmen*）、《採珠女》（*Les Pêcheurs des perles*）、戲劇配樂《阿萊城的姑娘》（*L'Arlesienne*）、《C 大調交響曲》（*Symphony in C*）、四手聯彈《兒童遊戲》（*Jeux d'enfants*），數十首藝術歌曲。

民族樂派

葛令卡 Mikhail Glinka（1804-1857）（俄羅斯）

俄國交響樂的奠基作家，也是俄羅斯國歌《愛國歌》（*Patrioticheskaya Pesnya*）作者

歌劇《伊凡·蘇薩寧》（*Ivan Susanin*）、《魯斯蘭與柳德米拉》（*Ruslan and Ludmilla*）、管弦樂《卡瑪林斯卡亞幻想曲》（*Kamarinskaja*）、《馬德里之夜》（*Recuerdos de Castilla*）、《阿拉貢霍塔》（*Jota aragonaise*），歌曲《雲雀》（*The Lark*）。

作曲家

柴可夫斯基 Pyotr Ilyich Tchaikovsky（1840-1893）（俄羅斯）

俄羅斯浪漫樂派作曲家，以管弦樂及芭蕾音樂見稱

6 首交響曲（第六《悲愴》）、4 首協奏曲、芭蕾《天鵝湖》（*Swan Lake*）、《胡桃夾子》（*The Nutcracker*）、《睡美人》（*The Sleeping Beauty*）、幻想序曲《羅密歐與朱麗葉》（*Romeo and Juliet*）、《1812 序曲》（*1812 Overture*）、管弦樂《意大利隨想曲》（*Capriccio italien*）、《斯拉夫進行曲》（*Marche Slave*）、3 首弦樂四重奏、鋼琴三重奏、鋼琴獨奏《四季》（*The Seasons*）。

史密塔納 Bedřch Smetana（1824-1884）（捷克）

被譽為捷克音樂之父

歌劇《被出賣的新嫁娘》(*The Bartered Bride*)、《吻》(*The Kiss*)、交響詩套曲《我的祖國》(*Mávlast*)（包括《伏爾塔瓦河》(*Vltava*)、第一弦樂四重奏《我的一生》(*Zmého žítvota*)。

德伏扎克 Antonín Dvořák（1841-1904）（捷克）

以強烈捷克民謠風格的管弦樂見稱

9 首交響曲；第九《新世界》(*From the New World*)、《狂歡節序曲》(*Karneval, koncertní ouvertura*)、《B 小調大提琴協奏曲》(*Cello Concerto in B minor*)、《斯拉夫舞曲》(*Slovanské tance*)、歌劇《水仙女》(*Rusalka*)、《被出賣的新嫁娘》(*Prodaná nevésta*)、《美國弦樂四重奏》(*String Quartet in F "The American"*)。

西貝流士 Jean Sibelius（1865-1957）（芬蘭）

民族主義管弦樂

7 首交響曲、交響詩《芬蘭頌》(*Finlandia*)、《傳奇》(*En Saga*)、《波希奧拉的女兒》(*Pohjola's Daughter*)、《大洋之女神》(*The Oceanides*)、《夜騎與日出》(*Night Ride and Sunrise*)、《塔皮奧拉》(*Tapiola*)、管弦樂《卡雷利亞組曲》(*Karelia Suite*)、《列敏凱寧傳奇曲四首》(*The Lemminkäinen Suite, Op. 22*)、小提琴協奏曲、戲劇配樂《暴風雨》(*The Tempest*)。

> 後浪漫主義

佛瑞 Gabriel Fauré（1845-1924）（法國）

管風琴家、鋼琴家以及音樂教育家，在和聲與旋律方面影響深遠

歌劇《佩內洛普》(*Penelope*)、戲劇配樂、管弦樂《帕凡舞曲》(*Pavane*)、2 首小提琴奏鳴曲、2 首鋼琴四重奏、四手聯彈《洋娃娃組曲》(*Dolly Suite*)、鋼琴獨奏 13 首夜曲、13 首船歌（Barcarolle）、6 首即興曲（Impromptu）、聲樂套曲。

馬勒 Gustav Mahler（1860-1911）（奧地利）

19 世紀德奧傳統和 20 世紀早期的現代主義音樂之間承先啟後的橋樑

9 首交響曲、《大地之歌》（*Das Lied von der Erde*）、藝術歌曲《第八交響曲》（*Symphony No. 8*）又稱《千人交響曲》。

李察・史特勞斯 Richard Strauss（1864-1949）（德國）

傾向現代派的作曲家及指揮家

交響詩《唐璜》（*Don Juan*）、《死與淨化》（*Death and Transfiguration*）、《狄爾的惡作劇》（*Till Eulenspiegels lustige Streiche*）、《查拉圖斯特拉如是說》（*Also sprach Zarathustra*）、《唐吉訶德》（*Don Quixote*）、《英雄生涯》（*Ein Heldenleben*）、《阿爾卑斯交響曲》（*Eine Alpensinfonie*）、《家庭交響曲》（*Symphonia domestica*）；歌劇《莎樂美》（*Salome*）、《埃萊克特拉》（*Elektra*）、《玫瑰騎士》（*Der Rosenkavalier*）、《阿里阿德涅在拿索斯島》（*Ariadne auf Naxos*）、《阿拉貝拉》（*Arabella*）、《沒有影子的女人》（*Die Frau ohne Schatten*）、《隨想曲》（*Capriccio*）、聲樂套曲《最後四歌》（*Vier Letzte Lieder*）。

拉赫曼尼諾夫 Sergei Rachmaninoff（1873-1943）（俄羅斯）

作曲家、指揮家及鋼琴演奏家

3 首交響曲、4 部鋼琴協奏曲、交響詩《死島》（*Isle of the Dead*）、管弦樂《交響舞曲》（*Symphonic Dances*）、24 首鋼琴前奏曲、18 首音畫練習曲（*Études-tableaux*）、鋼琴與樂隊《柏加尼尼主題狂想曲》（*Rhapsody on a Theme of Paganini*）、歌劇《阿列科》（*Aleko*）等。

艾爾加 Edward Elgar（1857-1934）（英國）

被認為是最典型英國風格的傑出作曲家

2 首交響曲、2 部協奏曲、管弦樂《威風凜凜進行曲》（*Pomp & Circumstance March*）、《謎語變奏曲》（*Enigma Variations*）、《安樂鄉序曲》（*Cockaigne Overture*）、清唱劇《傑隆修斯之夢》（*The Dream of Gerontius*）、《基督使徒》（*The Apostles*）、《王國》（*The Kingdom*），小提琴奏鳴曲、鋼琴五重奏。

華格納寫給兒子的牧歌

科西瑪・馮・布洛（Cosima von Bulow）是李斯特的女兒。她原先嫁給指揮漢斯・馮・布洛（Hans von Bulow），並育有兩名孩子。可是，科西瑪卻愛上了作曲家華格納（Richard Wagner），而華格納當時也已是兩個女兒的父親。1868 年，科西瑪離開了丈夫與華格納結婚了。1870 年華格納的兒子誕生，他便為兒子創作《齊格飛牧歌》（*Siegfried Idyll*）作為生日禮物。原標題是 "Fidi 的鳥語和橙色的朝陽"，以交響樂作為生日祝福。Fidi 是他兒子的乳名。

布拉姆斯知恩圖報

舒曼（Robert Schumann）在 1853 年特意寫了一篇介紹布拉姆斯（Johannes Brahms）這位新進音樂家的文章〈一條新路〉（*Neue Bahnen*），悉心鼓勵這位尚未被注意的新人。布拉姆斯對比他年長 14 歲的鋼琴家克拉拉・舒曼（Clara Schumann，舒曼的太太）十分傾慕。1855 年，布拉姆斯在一封寫給克拉拉的信中表白心跡："除了思念您，我甚麼都做不來。您究竟在我身上做了甚麼？你可以把我身上的魔咒解除嗎？"但布拉姆斯一直保持單身，只忠實地守護舒曼太太和她的八名子女。舒曼自殺不遂，進入精神病院後，布拉姆斯甚至搬到舒曼家附近居住，默默地為克拉拉奉獻自己的事業與藝術，支持克拉拉重建鋼琴演奏及教學事業，終身報答舒曼提攜之恩。

曲目一：
《魔王》(*Erlkönig*)

- 作曲家：舒伯特 (Franz Peter Schubert)
- 體裁：通篇創作藝術歌曲
- 歌詞：歌德 (Johann Wolfgang von Goethe)

　　《魔王》是 1815 年當舒伯特 18 歲時創作的獨唱和鋼琴藝術歌曲。他先在 1820 年 12 月維也納一個私人聚會音樂會中演出，並於 1821 年 3 月在維也納劇院公開首映，及後經三次修改才交給出版商於 1821 年發行，可見舒伯特對此曲的重視。

　　歌詞來自 1782 年出版的歌德敘事詩，內容圍繞德國民間故事。全詩共八節，每節四行，而一及二行和三及四行同韻。雖然有四個角色：敘述者、父親、兒子和魔王，但只由獨唱者一人分擔演繹。舒伯特巧妙地把每個角色設置在不同的音域和節奏型，讓獨唱者演繹時可用不同的音色來扮演不同人物。

人物角色	音域	音樂特色
敘述者	男中音	以小調揭開幽暗驚慄的故事佈局。
父親	男中音較低音域	斡旋於大調和小調之間，表達不忘安慰兒子，自己卻又擔心勞累的感受。
兒子	男高音音域	小調刻畫孩子脆弱受驚、可憐無助的精神狀態。
魔王	溫暖的男高音	斡旋於幾個大調之間，描繪出角色的狡猾與善變，配以不穩定的琶音和弦伴奏來刻畫其死神的恐怖面目，直至兒子死亡才停止。

　　此曲的鋼琴伴奏和前奏有舉足輕重的作用，它描述黑夜風聲鶴唳的情景，當中風聲及馬蹄聲等牽動了聽眾的想像力，也讓全曲的戲劇張力昇華。此外，在末段最後一句中的馬蹄伴奏

聲突兀地停止，再以兩個力度決絕的和弦為全曲作結束，叫人聯想到孩子生命突如其來的終結。雖然鋼琴伴奏部分在表面看來並不太艱深，但彈奏時確需要很高的技巧。由於舒伯特並不如貝多芬般能出色地演奏鋼琴，因此當年舒伯特的初稿用上簡化了的右手寫法，即不完整地以每節拍兩個音代替三個音來寫譜。據說舒伯特後來請善於鋼琴的好友代為彈奏，讓他能知道作品的完整效果。

舒伯特在處理此曲調性變化的佈局方面十分出色。從開首的 g 小調起至全曲終結，共經過十次變調才重返主調 g 小調；尤其在樂曲中段的精心鋪排，帶出不同角色的情緒，透過發展往上行半音階的調性來凝聚緊張局面：

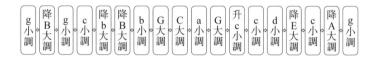

段落（小節）	歌詞	音樂設置
第一節 （1-32）	敍述者：誰這麼晚在夜裏騎馬穿過狂風？ 　　　　那是父與子； 　　　　他的手臂緊抱着男孩， 　　　　他抓着他，給他溫暖。	g 小調，4/4，快板 音量：f
第二節 （33-54）	父：我兒，你的臉上藏甚麼煩惱？ 兒：看那父親，魔王就在我們旁邊！ 　　你沒看見魔王的皇冠、尾巴嗎？ 父：我兒，那是原野上的一片霧氣。	g 小調，音量：pp
第三節 （55-71）	魔王：你可愛的孩子，來，跟我走！ 　　　我有很多遊戲要和你玩； 　　　在我的沙灘上花朵繽紛開放， 　　　我母親會賜給你金鑄的衣裳。	降B 大調，音量：pp
第四節 （71-84）	兒：父親，父親，你沒有聽到 　　魔王在我耳邊的呼吸聲？ 父：安靜我兒，稍安勿躁，勿多想， 　　那風颼着枯葉沙沙作響。	b 小調；e 小調，音量：f
第五節 （85-95）	魔王：親愛的孩子，要不要跟我走？ 　　　我的女兒們像你姐姐般在候着你呢； 　　　我的女兒們在夜裏舞蹈， 　　　為你唱搖籃曲，帶你進夢鄉。	C 大調，音量：ppp

段落（小節）	歌詞	音樂設置
第六節 （96-111）	兒：父親！父親！你沒看見嗎？ 　　那魔王把它的女兒們介紹給我？ 父：我親愛的，我看得見， 　　那老柳樹讓你視覺模糊。	E 大調，音量：*f*；漸弱
第七節 （112-130）	魔王：我愛你，你漂亮的模樣吸引我，親愛的孩子！ 　　　你若不願意，那我就得用暴力了。 兒：父親！父親！它快把我抓住了！ 　　魔王緊握我終於把我弄痛了！	d 小調，音量：*pp*；直到本來節結束時：*fff*
第八節 （130-147）	敘述者：父親在顫慄，瘋狂地鞭馬奔馳， 　　　　在他臂中抱着在呻吟的孩子， 　　　　他在筋疲力竭，恐懼中趕到農莊， 　　　　在他臂中的孩子卻全無氣色——斷氣了。	g 小調，音量：*f* 加速，*sf*，*sf*，*fp*，*pp*，*p* 慢板 *f*

文字着色例子——在黑夜趕路的馬啼聲：

聆聽　https://en.wikipedia.org/wiki/File:Schubert_-_Schumann-Heink_-_Erlkönig.ogg

曲目二：

《E 小調小提琴協奏曲，作品第 64 號》（*Violin Concerto in E Minor Op.64*）

- 作曲家：孟德爾遜（Felix Mendelssohn Bartholdy）
- 體裁：協奏曲

　　這部舉世聞名的小提琴協奏曲，是歷史上最早有小提琴演奏者在創作過程中參與技術意見的曲目之一，因此它對後世的

作品影響深遠。1835 年孟德爾遜被任命為萊比錫格萬豪斯管弦樂團的指揮，他指定要兒時的好友費迪南‧大衛為樂團首席。這首小提琴協奏曲用了六年時間才完成，是他特意為大衛寫的。由於孟德爾遜僅在世 38 年，這精心傑作在他的創作歷程中佔着重要地位，至今仍然廣受愛戴，成為小提琴家的重要曲目。

　　此協奏曲雖然源用慣常的三個標準快 ─ 慢 ─ 快的樂章結構，但在傳統形式上有多項獨特創新的嘗試，例如小提琴獨奏部在樂曲開首便加入，而不是先讓樂團奏出首個主題。另外，每個樂章中間減去傳統的小休，而是無停頓（attacca），即直接演奏以下的樂章。而在樂章的末段華彩部分也見新穎的嘗試，因它是作曲家在樂譜詳細寫出來的一部分，有別於過往由獨奏者即興演出。此協奏曲的獨奏小提琴反傳統地偶爾作為樂團的伴奏，而非全部作為樂曲主體出現，例如在第一樂章再現部，小提琴運用擊弓彈奏琶音（ricochet arpeggios），作為樂團演奏第一主題的伴奏聲部。這樣特殊的角色轉換，即樂團變為主體，獨奏者變為伴奏，在當代的協奏曲體裁來説是完全嶄新的嘗試。

	速度	調性	曲式
第一樂章	熱情的快板（Allegro molto appassionato）	e 小調	奏鳴曲式
第二樂章	行板（Andante）溫暖的男高音	C 大調	三段體
第三樂章	不太過分的快板（Allegretto non troppo）、有生氣的快板（Allegro molto vivace）	E 大調	迴旋奏鳴曲

第一樂章

小提琴協奏曲的首個主題就是孟德爾遜在書信中向大衛提及"我的腦海中飄蕩着一支 e 小調的曲子，它的開頭使我無法平靜"。這主題旋律也是全曲最令人難忘的：

聆聽　https://en.wikipedia.org/wiki/File:Felix_Mendelssohn_-_
　　　Violinkonzert_e-moll_-_1._Allegro_molto_appassionato.ogg

第二樂章

第一與第二樂章沒有停頓，以巴松管連接代之。這三段體的樂章擁有兩個對比性的主題，讓人想起孟德爾遜的 48 首鋼琴獨奏曲《無言歌》（*Lieder ohne Worte*）。

《行板》的主旋律：

聆聽　https://en.wikipedia.org/wiki/File:Felix_Mendelssohn_-_
　　　Violinkonzert_e-moll_-_2._Andante.ogg

第三樂章

第二樂章完結後也沒有停頓，立刻轉入第三樂章。
《有生氣的快板》的首個主題：

聆聽 https://en.wikipedia.org/wiki/File:Felix_Mendelssohn_-_
Violinkonzert_e-moll_-_3._Allegro_molto_vivace.ogg

曲目三：
《革命練習曲》(*Étude Op. 10, No. 12 in C minor, "Revolutionary"*)

- 作曲家：蕭邦（Frederic Chopin）
- 體裁：練習曲
- 樂曲副題：華沙的轟炸練習曲獻給他的朋友李斯特（*Op. 11, No. 12 Étude on the Bombardment of Warsaw, "à son ami Franz Liszt"*）

華沙是蕭邦前半生生活的地方。蕭邦自幼喜愛波蘭民族音樂，7歲時就創作了波蘭舞曲，他最後一次在華沙演奏是1830年10月。同年11月蕭邦到維也納訪問，卻因遇上波蘭起義，後來起義更發展成與俄羅斯的全面戰爭，令他加入了當時流亡西歐的移民潮，結果下半生在巴黎度過。他的遺願是將心臟帶回波蘭安息，縱然歷盡戰火，蕭邦的心臟今天仍被安放在華沙聖十字教會內。波蘭的11月起義激發蕭邦創作了多首鋼琴曲。戰敗後的波蘭令蕭邦相當痛苦，因他無法預料到這結果！

《革命練習曲》被公認為蕭邦最具代表性的作品之一。從第一個戲劇性和弦開始至終結，都流露銳不可擋的激情。大部分的技術難度明顯着重於左手，尤其需要指法靈活運用，例如左手在開始時，需以極快而有力地彈奏一連串的16分音符至結尾；其他難度包括多旋律編排和交叉節奏，以至出現越來越複雜的技術挑戰直到曲終。蕭邦或許受到貝多芬的影響，因而選擇了

以艱辛見稱的 c 小調為此練習曲的主調。蕭邦同期創作的樂曲亦充滿黑暗及憤慨之情緒，明顯反映他對波蘭的戰敗深感失意及痛苦。此曲經歷無數情緒變化及技巧挑戰等衝擊，結果最後雙手急速彈奏純八度音，然後出人意表地以 C 大調完結。

《革命練習曲》開首：

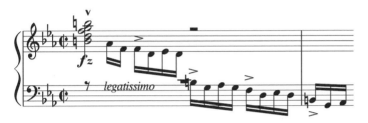

聆聽　https://en.wikipedia.org/wiki/File:Frederic_Chopin_-_Opus_10_-_Twelve_Grand_Etudes_-_c_minor.ogg

曲目四：
《茶花女》(*La Traviata*)

- 作曲家：威爾第（Giuseppe Verdi）
- 體裁：意大利三幕歌劇
- 劇本：皮亞威（Francesco Maria Piave），改編自法國劇作家亞歷山大歷・仲馬（Alexandre Dumas fils）的小説《茶花女》(*The Lady of the Camellias*)

　　《弄臣》(*Rigoletto*)、《遊吟詩人》(*Il Trovatore*) 和《茶花女》(*La Traviata*) 被認為是威爾第眾多傑出歌劇中最出色的三部，而《茶花女》更是威爾第最著名及最受歡迎的歌劇。威爾第於 1849 年至 1853 年創作的六部歌劇，全都以女主角受到屈辱和犧牲為題，這或許反映威爾第在此期間，與女高音朱塞佩娜・斯特雷波尼（Giuseppina Strepponi）展開了一段未能被父母及社會承認的同居關係。

　　《茶花女》的創作動機來自威爾第在 1852 年 2 月在巴黎欣

賞了亞歷山大・仲馬的《茶花女》話劇。可惜 1853 年的首演未能在選角方面配合得宜，致令此劇慘敗收場。威爾第在他的書信上曾寫道：“《茶花女》昨晚演出失敗，這失敗是我的錯還是歌手的錯？時間會判斷一切。”亞歷山大・仲馬在聽過歌劇《茶花女》後讚嘆地說：“一百年後，我的話劇也許不會再演出，但是歌劇《茶花女》將會永存。”時至現代，以 2013 年至 2014 年度為例，《茶花女》被評為世界上演出次數最多的歌劇。

第一幕：女主角薇奧列達（Violetta）在巴黎的寓所舉行酒會，廳內賓客如雲，薇奧列達呼喚阿爾弗雷德（Alfredo）加入來唱飲酒歌：

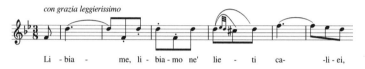

con grazia leggierissimo

Li - bia — me, li - bia-mo ne' lie - ti ca- -li-ei,

聆聽　https://en.wikipedia.org/wiki/File:Lucrezia_Bori,_Giuseppe_Verdi,_Ah!_fors%27_e_lui_(La_traviata).ogg

第一幕：阿爾弗雷德唱出對愛情的頌詞，為了向薇奧列達表達愛意，她卻回應愛情終會消逝，人生應盡情享樂。

阿爾弗雷德表達對薇奧列達的愛慕唱出重複的主題旋律：

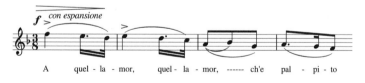

f > *con espansione* >

A quel - la - mor, quel - la - mor, ------ ch'e pal - pi - to

音樂小趣聞

威爾第的兩段婚姻

　　威爾第出生於意大利一小村莊，父母為了讓他接受優良的教育而搬往布賽托（Busseto）。威爾第於 14 歲時，得到布賽托

商人安托尼奧．巴列茲（Antonio Barezzi）的支持前往米蘭進修，及後返回布賽托擔任巴列茲女兒瑪格麗塔（Margherita）的音樂教師，其後與瑪格麗特結婚，彼此育有一對子女。可惜子女都在威爾第譜寫他的處女作歌劇《奧貝爾托》（Oberto）期間夭折。在短短一年間，年僅26歲的瑪格麗特也因腦炎去世。威爾第受到沉重打擊，本來已決心放棄作曲，直至受到史卡拉劇院（La Scala）的經理以《拿布果》（Nabucco）的劇本邀請，加上由別具才華的女高音朱塞佩娜．斯特雷波尼（Giuseppina Strepponi）擔任女主角，結果在1842年獲得空前成功。威爾第於1843年與感情生活複雜的朱塞佩娜相戀，他不理會父母強烈反對終於在1859年結婚。他們育有三名子女，白頭到老。1901年同葬於威爾第生前為照顧退休音樂家而建的安老院內。

音樂小趣聞

舒曼的躁鬱症

1952年，美國精神病學協會的診斷手冊（DSM）首次記錄"躁狂抑鬱"（manic depression 或 bipolar disorder）這個病症。舒曼的一生受盡此病患折磨，此病有遺傳的風險，舒曼的父親有嚴重精神病，41歲時自殺身亡；其姊姊37歲時也因思覺失調自殺，因此舒曼的8名子女中亦有幾人受精神疾病困擾，其兒子自28歲入住精神病院度過餘生。1840年，即舒曼與克拉拉終於排除萬難結婚的一年，舒曼共寫了超過138首歌。但早在一年前，即1839年，他卻只寫了4首作品。在舒曼抑鬱情況最嚴重的1833年，則只有2首作品。1844年及1854年，他連一首作品也欠奉。舒曼的音樂創作完全取決於其躁鬱症病情，他典型的病例亦多次成為近代神經科學的研究題材。2006年，舒曼逝世150年後，柏林藝術學院獲捐贈舒曼的完整病歷記錄，於是正式出版以供研究。也有新證據診斷舒曼其實為神經性梅毒（Neurosyphilis）患者。

8 近代音樂

“近代”可以被翻譯為現代（Modern），又或可與“近世”（Contemporary）視為同義，彼此往往相互替代使用。可是，在歐洲歷史學用語來說，近代（Modern）是指中世紀文藝復興之後至今這段時間。本章的討論範圍聚焦於 20 世紀和 21 世紀初的時期，即由 1990 年代至 2016 年的古典音樂發展。

位於美國洛杉磯的華特迪士尼音樂廳，是現代建築學解構主義（Deconstructivism）的代表作（2003）

近代社會

　　20 世紀是充滿戰亂與國際政治動盪的時代，人類經歷了第一和第二次世界大戰、民族主義冒起、反殖民化運動、多國冷戰和冷戰後形成的衝突局面。可是，交通、運輸和通訊技術的迅速發展，尤其是數碼革命的誕生，造就了各國文化及經濟的劇烈交流。到了 21 世紀初，全球都關注世界經濟環境和第三世界國家湧現的消費主義模式；同時，不信任政府的概念興起，導致各國人民為自由掙扎與抗爭。此外，全球亦加深對環境惡化的認識，更關注私營企業的霸權和恐怖主義的威脅，這些局面被認為是在 90 年代末推動互聯網社交媒體的普及而造成。

近代藝術

　　源自 19 世紀末的現代主義運動，認為所有"傳統"形式的藝術和文化必要重新創造和實踐，於是藝術世界在 20 世紀開展了新的風格和探索，一系列的意識形態如雨後春筍，促成了如表現主義（Expressionism）、達達主義（Dadaism）、野獸派（Fauvism）、未來主義（Futurism）、立體主義（Cubism）、風格派（De Stijl）、包浩斯學派（Bauhaus School）、抽象表現主義（Abstract Expressionism）和超現實主義（Surrealism）的發展。1950 年出現後現代藝術（Postmodern Art），這場運動試圖與現代主義背道而馳。一般來說，跨媒體（Transmedia）、裝置藝術（Installation Art）、概念藝術（Conceptual Art）和多媒體（Multimedia），尤其是涉及視頻的藝術創作都會被形容為後現代主義（Postmodernism）。

　　在古典音樂方面，19 世紀末崛起的印象主義音樂是一個真正全新的樂派。它打破了古典音樂的傳統架構，在和聲、曲式、旋律、節奏、調性等各方面都作出全新闡釋。其後 20 世紀的古典音樂也湧現了許多全新的風格，拓展了多姿多彩的領域。20 世紀古典音樂的發展，與歷史上各個時期的最大分別，在於後

新印象派（Neo-impressionism）及點彩畫派（Pointillism）畫家秀拉（Georges-Pierre Seurat）的代表作《大碗島的星期天下午》（*A Sunday on La Grande Jatte*, 1884）

者的音樂作品能被概括地歸納出清晰的時代，各自有獨特風格，可是發展至 20 世紀後，便無法明確地歸納出單一的音樂風格。

亂世中秘密藏曲譜

俄羅斯作曲家和鋼琴家蕭士塔高維契（Dmitri Shostakovich）的作品內，隱藏了自己塑造的音樂標籤。如果縮短迪米特里·蕭士塔高維契的名字，只取名字的首個字母和姓氏的首尾 3 個字母，便成 D.SCH；再以德國符號寫出，即是 D、Es、C、H、或 D、Eb、C、B♮。這組名字密碼主題被他隱藏在 10 首以上的作品內，包括《鋼琴奏鳴曲》、《小提琴協奏曲 1 號》、《交響樂第 10 號》和他的《弦樂四重奏第 8 號》內。相信蕭士塔高維契聽到自己名字的密碼，必定感到沾沾自喜吧！

經歷了作品被惡性評論及眼見許多朋友被槍殺，蕭士塔高維契清楚了解活在 30 年代蘇聯史太林的暴政下該如何自持。雖然他被官方多次公開譴責和安排遊街示眾，作為活在動盪時代蘇聯的著名作曲家，他選擇保持低調地順從政權。可是在他寫下《戰爭交響曲》後，暗中拜託好友馬特索夫（Roman Matsov）作為他的"地下指揮家"，並替他好好保存作品，即使自己遭遇不測，也誓要讓作品流芳百世。所以，當每首新作一經發表，馬特索夫就在同一天指揮演出和錄製存檔。蕭士塔高維契終於在 1948 年被囚禁，馬特索夫遂將錄音磁帶及手稿藏在上衣內偷運到安全的地方。由於馬特索夫一直被禁止出國，他的音樂亦被官方當局唾棄，致令無法演出。結果，直至馬特索夫離世三年後，數以千計的蕭士塔高維契作品手稿和錄音才被發現保存在他家地庫。

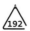

近代音樂時間軸

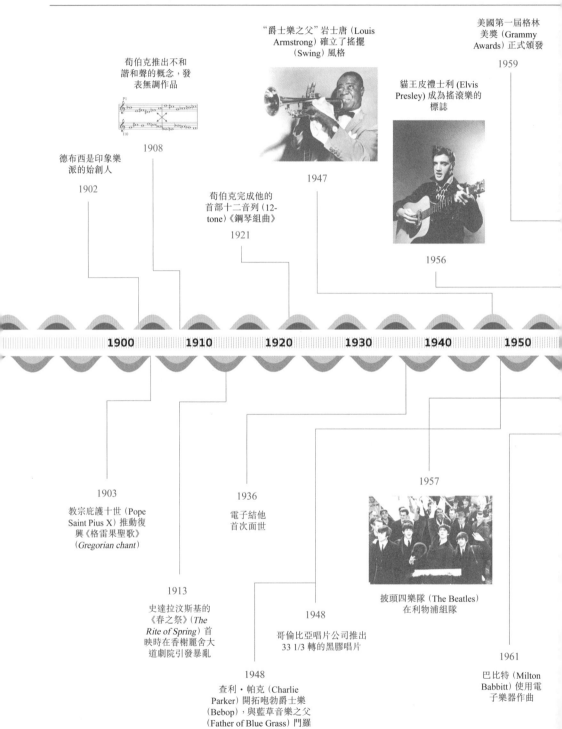

"爵士樂之父"岩士唐（Louis Armstrong）確立了搖擺（Swing）風格

荀伯克推出不和諧和聲的概念，發表無調作品

美國第一屆格林美獎（Grammy Awards）正式頒發
1959

貓王皮禮士利 (Elvis Presley) 成為搖滾樂的標誌

1908

德布西是印象樂派的始創人
1902

荀伯克完成他的首部十二音列 (12-tone)《鋼琴組曲》
1921

1947

1956

1900 1910 1920 1930 1940 1950

1903
教宗庇護十世（Pope Saint Pius X）推動復興《格雷果聖歌》(Gregorian chant)

1936
電子結他首次面世

1957

披頭四樂隊（The Beatles）在利物浦組隊

1913
史達拉汶斯基的《春之祭》(The Rite of Spring) 首映時在香榭麗舍大道劇院引發暴亂

1948
哥倫比亞唱片公司推出 33 1/3 轉的黑膠唱片

1961
巴比特（Milton Babbitt）使用電子樂器作曲

1948
查利・帕克（Charlie Parker）開拓咆勃爵士樂（Bebop），與藍草音樂之父 (Father of Blue Grass) 門羅 (Bill Monroe) 奠定了現代爵士樂

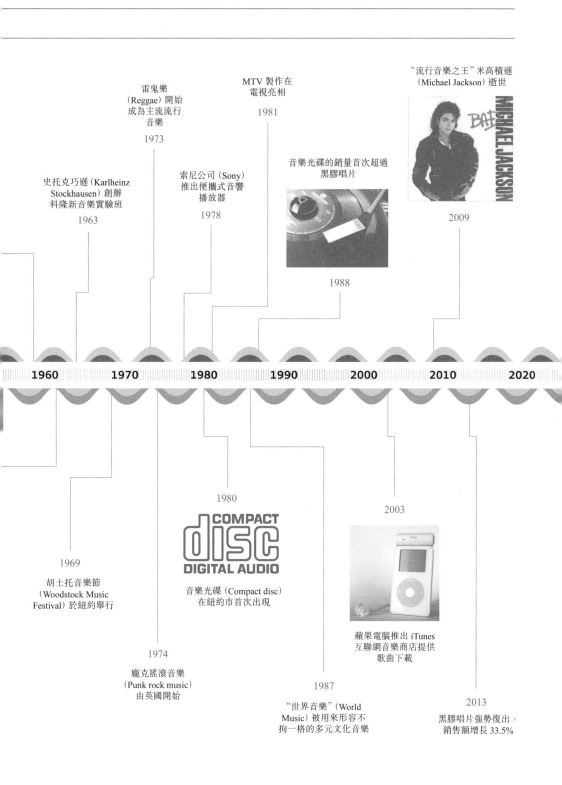

雷鬼樂
（Reggae）開始
成為主流流行
音樂

1973

MTV 製作在
電視亮相

1981

"流行音樂之王" 米高積遜
（Michael Jackson）逝世

史托克巧遜（Karlheinz
Stockhausen）創辦
科隆新音樂實驗班

1963

索尼公司（Sony）
推出便攜式音響
播放器

1978

音樂光碟的銷量首次超過
黑膠唱片

2009

1988

1960　　1970　　1980　　1990　　2000　　2010　　2020

1980

2003

1969

胡士托音樂節
（Woodstock Music
Festival）於紐約舉行

音樂光碟（Compact disc）
在紐約市首次出現

蘋果電腦推出 iTunes
互聯網音樂商店提供
歌曲下載

1974

龐克搖滾音樂
（Punk rock music）
由英國開始

1987

"世界音樂"（World
Music）被用來形容不
拘一格的多元文化音樂

2013

黑膠唱片強勢復出，
銷售額增長 33.5%

音樂風格

風格 / 樂派

‖: 印象主義（Impressionism）（1885-1910）

印象派畫家畢沙羅
（Camille Pissarro）
的中 "點彩畫派"
作品《在農場的兒
童》(Children on a
Farm, 1887)

特徵

印象主義音樂着重抽象的
色彩，作曲家強調營造主
觀的美感及感覺，大膽地
採用新的音階（全音階）
和創新的樂器音色。

20 世紀第二次世界大戰前

風格 / 樂派

‖: 原始主義（Primitivism）（1910）

特徵

抗拒印象主義精緻質感，
追求返璞歸真，擁護簡單
明確的音調中心及固定音
型，卻又有活力充沛的節
奏。通過合成兩個簡單的
音樂元素來創建全新及更
複雜的音色，往往以挖掘
遠古民間音樂為創作靈感。

史達拉汶斯基（Stravinsky）的原
始主義芭蕾舞劇《火鳥》(The Fire
bird) 的服裝插畫

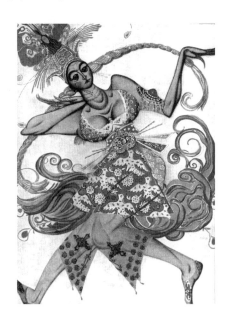

未來主義（Futurism），
又作噪聲音樂（Noise Music）（1909-1935）

噪聲音樂作曲家魯索洛（Luigi Russolo）

特徵

以聲音效果描繪動態的事物和囂鬧的場景，常於管弦樂中加插機械實驗聲音或噪音、警報器聲音效等。此派認為傳統以旋律為重點的音樂過於約束，於是設想的噪聲音樂將會成為取代旋律的音樂基礎組件。

表現主義（Expressionism）（1885-1910）

特徵

高度不協和音調，極端的強弱對比，充滿不斷變化的織體和棱角分明、大音程的旋律。摒棄傳統調性音樂，主張以音階中十二個半音，獨立及自由地運用來解決 "屬音與主音和聲" 關係，建立無調性音樂（atonality）。

威爾（Kurt Weill）的表現主義音樂劇《尊尼‧莊遜》
（Johnny Johnson）

新古典主義（Neoclassicism）（1923-1950）

特徵

抗衡感情澎湃的浪漫樂派，推崇將巴哈時代或更早期的音樂特點融合於現代風格中。同時融合了古典樂派的工整曲式、浪漫樂派的標題曲及國民樂派的民族性。

‖: 新浪漫主義（Neo-Romanticism）（1920）

特徵

浪漫樂派發展至後期形成的曲風，特以豪放的個人情緒為常，題材與技術方面亦有飛躍的發展。

‖: 複調性（Polytonality）（1935）

特徵

曲譜裏可以看到複主音、複節奏（同時變出幾種不同的節奏）、多變節奏（拍子記號連續的急速變換）和無調性等特徵。

複調性：右手為 B 大調，左手為 G 大調，但雙手為延伸 G 大調

米堯（Darius Milhaud）的鋼琴作品《巴西的回憶》（*Saudades do Brasil*）（1920）

‖: 新民族主義（New Nationalism）（1900）

特徵

20 世紀初巴西、匈牙利、西班牙及美國等，新民族主義作曲家開始過渡到現代音樂，創作民族色彩鮮明的音樂。

風格 / 樂派

⫴: 整體序列主義（Total Serialism）（1945）

特徵

二次世界大戰後，序列主義作品不斷出現，一批採用序列手法作曲的作曲家，利用奏法、速度、節奏、音色、力度、密度等因素排列成序，從而形成了所謂整體序列主義。

《音樂會的醜聞》漫畫家眼中觀眾對序列主義音樂的反應

風格 / 樂派

⫴: 機遇音樂（Aleatoric Music, Chance Music）（1921-1956）

特徵

在一首音樂作品中，作曲家在某些地方會讓演奏者按自己當時的意願，或透過一些系統去決定音樂的演奏，由於隨機性令每次都得出不同的結果，因而使樂曲每次的演奏版本都獨一無二。

風格 / 樂派

⫴: 聲音拼貼（Sound Collage）（1928）

特徵

源於電影創作的時空人地拼貼剪輯手法"蒙太奇"（montage）。在音樂方面的"蒙太奇"或"鑲嵌音樂"是使用已有的錄音或樂譜重新拼貼及創作，以達至一個完全不同的效果，令聽眾在辨認不同組件來源時產生新的啟發。

風格 / 樂派

⫴: 電子音樂（Electronicism）（1948）

特徵

使用電子樂器以及電子音樂技術來製作的音樂，包括磁帶音樂（tape music）、合成器音樂（synthesizer music）、電腦音樂（computer music）、噪聲音樂（noise music）及具像音樂（musique concrete）。

被稱作"合成器之父"的穆格（Robert Moog）與他的電子合成樂器

風格 / 樂派
‖: 第三潮流（Third Stream Music）（1957）

特徵

1957 年由作曲家舒勒（Gunther Schuller）在布蘭代斯大學演講中，創造一個綜合古典音樂和爵士樂的風格，說明音樂藝術（第一潮流）和流行音樂（第二潮流），再加上即興爵士樂（第三潮流）集合各音樂語言而成的混合風格。

風格 / 樂派
‖: 織體主義（Texturalism）（1960）

特徵

對大型音樂動態和織體追求超越簡單的旋律與和聲結構。織體主義注重音色、動律、媒介、分部交替、音高和節奏的密度等元素構成的關係。織體作為音樂的重要概念，在 20 世紀下半葉，受到了前所未有的關注。

風格 / 樂派
‖: 微分音音樂（Microtonal Music）（1912）

特徵

利用比半音還要小的音程創作，即以在傳統音高之中擴展音階。微分音音樂仍是實驗性開拓階段，此研發拓展至 19 聲音階，甚至提議 43 聲音階的理論及記譜方式。微分音的演奏工具，主要是電子樂器。

將四分之一音以記譜法表示出來，是微分音音樂的挑戰

風格 / 樂派
‖: 極簡主義（Minimalism）（1960）

特徵

利用多層的頻現句，不斷重複模式來達至漸進式的變化。和諧自然音階及層次分明的紋理，緊扣着重複的短語和節奏型。

極簡主義藝術：卜‧羅爾（Bob Law）的《黑 / 黑 / 藍 / 紫，作品編號 88》（No. 88, Black Black Blue Violet, 1974）（圖片來源：Autopilot）

‖: 新浪漫主義音樂（New Romanticism）（1936）

特徵

為了抗衡後期浪漫"肆意"的感情流露，因而鄙棄標題音樂（program music），強調客觀、超俗、節制及重視對位（不受和聲限制的對位）的新浪漫主義在 20 世紀產生。在 19 世紀末及 20 世紀初，即成為後期浪漫主義與新浪漫主義爭鋒的音樂時代。

‖: 實驗音樂（Experimental Music）（自 1953）

特徵

早在 1953 年謝弗（Pierre Schaeffer）首先採用實驗音樂（musique expérimentale）一詞來描述一種融合了磁帶音樂錄音、原聲音樂和電子音樂的創作方式。至 20 世紀 50 年代作曲家希勒（Lejaren Hiller）和巴比特（Milton Babbitt）等利用電腦為作曲工具。

‖: 爵士音樂（Jazz Music）（自 1920）

特徵

爵士樂源於 19 至 20 世紀初美國南部的黑奴，糅合非洲民族及歐洲傳統聖詩音樂的一種藝術形式。即興演奏是爵士樂關鍵創作要素，早期的藍調，源於美國非洲裔民工在種植園工作時，以重複呼應模式歌唱非洲民謠音樂。至 1950 年後紐約大學設立"爵士欣賞"與"爵士樂史"後，爵士樂開始循序發展至多種形式如：搖擺大樂團（big band swing）、咆勃樂（bebop）、酷派爵士（cool）、硬式咆勃（hardbop）、後咆勃（postbop）、自由爵士（free hazz）及融合爵士（fusion）。21 世紀的爵士樂已發展為富多國特色及錯綜複雜的音樂流派。

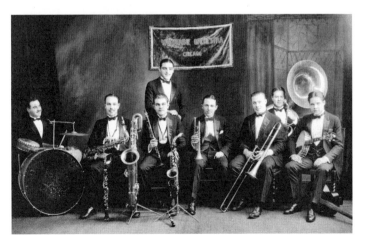

爵士樂作曲家拜德貝克（Bix Beiderbecke）（右四）與狼獾銅管樂團（The Wolverines）

近代音樂

風格 / 樂派

‖: 融合曲風（Fusion）（1980-1990）

特徵

融合曲風的音樂是由兩種或多種風格曲式結合而成，例如搖滾樂主要融合了藍調（Blues）、布吉伍吉（Boogie Woogie）、跳躍布魯斯（Jump Blues）、爵士（Jazz）、福音音樂（Gospel Music）、西部搖擺（Western Swing）和鄉村音樂（Country Music）等風格特色集大成之作。融合音樂通過 20 世紀 80 年代和 90 年代的即興和實驗方法，確立了爵士、搖滾和流行音樂的定義，成為一個曲式風格。

風格 / 樂派

‖: 世界音樂（World Music）（1960-1990）

特徵

60 年代初由民族音樂學家布朗（Robert Brown）提出，至 1980 年代被用作營銷非西方傳統音樂商品。世界音樂泛指世界各國的民族音樂；狹義即民族音樂、傳統音樂與流行音樂相結合的混合體。全球化（Globalization）意識的崛起，促進了世界音樂發展。世界音樂可以結合獨特的非西方音階、調性和音樂表達形式，而且往往包括獨特或有代表性的傳統民族樂器，如西非豎琴戈拉（Kora）、千里達和多巴哥的鋼鼓（Steel Drum）、印度古典樂器西塔琴（Sitar）或澳洲土著的迪吉里杜管（Didgeridoo）。近年世界音樂的概念，變成了一種國際流行音樂的發展趨勢。

風格 / 樂派

‖: 折衷主義音樂（Polystylism, Musical Eclecticism）（1940-1970）

特徵

結合不同的音樂流派和作曲技巧元素成為統一協調的作品。21 世紀作曲家的音樂生涯，往往源於他們受訓的專門學科，隨後再轉移或融入其他的專業，卻同時在音樂作品中保持從前專業本質的要素及特色。

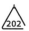

‖: 多媒體音樂（Multimedia Music）（自 1990）

特徵

現代作曲家廣泛利用了多種媒體，如視覺藝術、聲音藝術、圖像和動畫等為創作元素和形式。

多媒體技術系統提供圖像，聲音和文字同步處理

‖: 音樂技術（Music Technology）（自 2000）

特徵

現代作曲家擅長通過音樂科技成為創作的重要資源，如電腦軟件以輔助音樂錄音、組成、存儲、混合、分析、編輯和播放。

虛擬實境（Virtual Reality）提供感官模擬，可讓觀眾參與音樂創作及演繹

口沒遮攔、晚年失語的拉威爾

拉威爾（Maurice Ravel）的父親是個發明家，常帶着兒子到工廠參觀最新的機械發明，也自年幼開始把音樂灌輸給兒子。拉威爾跟他欽佩的佛瑞學習作曲，但對其他同輩，甚至前輩作曲家卻毫不留情地諸多挑剔。他批評貝多芬的作品常"叫人氣憤"；形容華格納的影響為"惡性"；白遼士的和聲"笨拙"等，可是他與德布西卻互相敬佩尊重。不過拉威爾還是對德布西的名作《大海》（*La Mer*）有微言，曾說："如果我有時間的話，我會花點時間重新配器（Reorchestrate）。"

1899 年拉威爾發表了他首部交響樂作品《天方夜譚》（*Shéhérazade*），獲觀眾誹譽參半，噓聲和掌聲交集。當時一位評論家形容這位新進作曲家為："以只屬平庸的天分出道……若他努力耕耘的話，約 10 年後誰知道他或許有甚麼作為，有甚麼的一點名氣吧！"

1932 年拉威爾因計程車事故令頭顱遭受猛烈撞擊，後來經常頭痛。他大腦的殘障甚至日漸影響其說話和行動能力，造成生活上不少困擾。拉威爾在臨終前的 20 年患上失語症，此時期他性格孤僻，作品有時難以捉摸，卻又充滿動盪和激情，最後他更失去作曲能力。雖然拉威爾在 1937 年同意進行開顱手術，可是手術後陷入昏迷，結果在巴黎逝世，終年 62 歲。

神秘主義者史加爾亞賓

俄羅斯作曲家史加爾亞賓（Alexander Scriabin）似乎極度深信他的作品《奧秘》（*Mysterium*）將帶來世界末日，所以他在日記寫下"我是神"等字。《奧秘》是特意為在印度喜馬拉雅山為期七日七夜的節日活動而創作。他認為此"特意設計"會啟動所有感官，除視聽方面更包含舞蹈、步操及氣味的不同感受。當這節日活動結束時，人類將進入全新的國度和存在空間，性別

的界限也將被取消，人類會進化成另一種"更崇高的生命體"。

　　史加爾亞賓更認為，人類需要有充分的心理準備，所以他為了讓世人有較穩妥的提示，創作了 72 頁標題為《天啟秘境》(*Preparation for the Final Mystery*) 的小書。在他去世後，俄羅斯作曲家 Alexander Nemtin 花上 28 年時間，整理史加爾亞賓於 1903 年至 1915 年臨終的未完成手稿；精煉成三小時的作品，最終得以錄音記錄。至於樂曲的效果卻未如理想，一般認為有太多重複，而 25 樂段之間又感覺鬆散，甚至被批評為有點像太空科幻電影的配樂呢！

主要作曲家與其代表作品

19 世紀末

風格 / 樂派
‖: 印象樂派 (Impressionism) (1885-1910)

代表作曲家
- 德布西 Claude Debussy（1862-1918）
- 拉威爾 Maurice Ravel（1875-1937）
- 戴流士 Frederick Delius（1862-1934）
- 格里費斯 Charles Griffes（1884-1920）

代表作品
- 德布西：《大海》(*La Mer*)、《牧神的午後前奏曲》(*Prelude a L'apres-midi d'un faune*)、《月光》(*Clair de Lune*)、《夜曲：雲》(*Nocturnes: Nuages*)、《水的反光》、《霧》(*Reflets dans l'eau, Brouillards*)、《華麗曲 1 號》(*Arabesque No. 1*)、《佩利亞斯與梅麗桑德》(*Pelléas et Mélisande*)
- 拉威爾：《達夫尼與克羅伊》(*Daphnis et Chloé*)、《汪洋孤舟》(*Une barque sur l'océan*)、《鏡子》(*Miroirs*)

20 世紀第二次世界大戰前

風格 / 樂派
‖: 原始主義 (Primitivism) (1921)

代表作曲家
- 史達拉汶斯基 Igor Stravinsky（1882-1971）
- 巴托 Bela Bartok（1881-1945）

代表作品
- 史達拉汶斯基:《春之祭》(*The Rite of Spring*)、《火鳥》(*The Firebird*)
- 巴托:《快板巴巴羅》(*Allegro Barbaro*)、《藍鬍子城堡》(*Bluebeard's Castle*)、《奇異的滿洲官吏》(*The Miraculous Mandarin*)、《小宇宙》(*Mikrokosmos*)、《44 小提琴二重奏》(*44 Violin Duets, no.33*)

風格 / 樂派
未來主義(Futurism),
又作噪聲音樂(Noise Music)(1909-1935)

代表作曲家
- 魯索洛 Luigi Russolo(1885-1947)

代表作品
- 魯索洛:
 著作:《噪聲的藝術》(*L'Arte dei Rumori, translated as The Art of Noises*)
 音樂:《大型未來派音樂會》(*Gran Concerto Futuristico*)、《合唱和小夜曲》(*Corale and Serenata*)

風格 / 樂派
表現主義(Expressionism)(1885-1910)

代表作曲家
- 荀伯克 Arnold Schoenberg(1874-1951)
- 魏本 Anton Webern(1883-1945)
- 貝爾格 Alban Berg(1885-1935)

代表作品
- 荀伯克:《弦樂四重奏》(*Second String Quartet*)、《期望》(*Erwartung*)、《命運之手》(*Die glückliche Hand*)
- 魏本:《五首管弦樂曲》(*Five Pieces for Orchestra, Op. 10*)
- 貝爾格:《鋼琴奏鳴曲》(*Op. 1 Piano Sonata*)、《四首歌曲》(*Four Songs of Op. 2*)、《露露》(*Lulu*)、《沃采克》(*Wozzeck*)

風格 / 樂派
新古典主義(Neo-Classicism)(1923-1950)

代表作曲家
- 薩替 Erik Satie(1866-1925)
- 法雅 Manuel de Falla(1876-1946)
- 布拉克 Ernest Bloch(1880-1959)
- 巴托 Bela Bartok(1881-1945)
- 高大宜 Zoltan Kodaly(1882-1967)
- 史達拉汶斯基 Igor Stravinsky(1882-1971)
- 羅伯斯 Heitor Villa-Lobos(1887-1959)

- 馬天奈 Bohuslav Martinu（1890-1959）
- 浦羅哥菲夫 Sergei Prokofiev（1891-1953）
- 米堯 Darius Milhaud（1892-1974）
- 亨德密特 Paul Hindemith（1895-1963）
- 柯夫 Carl Orff（1895-1982）
- 浦朗克 Francis Poulenc（1899-1963）
- 柯普蘭 Aaron Copland（1900-1990）
- 狄伯特 Michael Tippett（1905-1998）
- 布瑞頓 Benjamin Britten（1913-1976）

代表作品
- 法雅：《大鍵琴協奏曲》(*Concerto for Harpsichord, Flute, Oboe, Clarinet, Violin, and Cello*）
- 巴托：《小宇宙第 79 首：向巴哈致敬》(*Mikrokosmos, no.79: Hommage a J.S.B.*）
- 史達拉汶斯基：《普欽內拉》(*Pulcinella*）、《鋼琴和管樂協奏曲》(*Concerto for Piano and Winds*）
- 米堯：《憶巴西》(*Saudades do Brazil No. 6: Gavea*）
- 羅伯斯：《巴西的巴赫風格》(*Bachianas Brasileiras*）
- 浦羅哥菲夫：《古典交響曲作品 25 號 III》(*Classical Symphony, Op.25: III*）
- 亨德密特：《音的遊戲》(*Ludus Tonalis: Fuga undecima in B*）、《畫家馬蒂斯》(*Mathis der Maler*）。

風格 / 樂派
新浪漫樂派（Neo-Romanticism）（1936）

代表作曲家
- 巴伯 Samuel Barber（1910-1981）
- 艾維斯 Charles Ives（1874-1954）
- 華爾頓 William Walton（1902-1983）
- 狄伯特 Michael Tippett（1905-1998）
- 蕭斯達高維契 Dimitri Shostakovich（1906-1975）
- 布瑞頓 Benjamin Britten（1913-1976）

代表作品
- 巴伯：《慢板弦樂》(*Adagio for Strings*）
- 艾維斯：《D 小調交響曲第 1 號》(*Symphony No. 1 in D Minor*）
- 蕭斯達高維契：《第五交響曲》(*Symphony No. 5*）
- 布瑞頓：《彼得・格蘭姆斯》(*Peter Grimes*）

風格 / 樂派
複調性（Polytonlity）（1935）

代表作曲家
- 薩蒂 Éric Satie（1866-1965）

法國六人樂團（Les six）：
- 奧里克 Georges Auric（1899-1983）
- 迪雷 Louis Durey（1888-1979）
- 霍尼格 Arthur Honegger（1892-1955）
- 米堯 Darius Milhaud（1892-1974）
- 浦朗克 Francis Poulenc（1899-1963）
- 塔耶芙爾 Germaine Tailleferre（1892-1983）

代表作品
- 艾維斯：《詩篇 67》（*Psalm 67*）
- 史達拉汶斯基：《普欽內拉》（*Pulcinella*）、《春之祭》（*The Rite of Spring*）
- 巴托：《十四首音樂小品》（*Fourteen Bagatelles, op. 6*）、《小宇宙，105 號》（*Mikrokosmos No. 105*）
- 布瑞頓：《彼得・格蘭姆斯》（*Peter Grimes*）
- 浦朗克：《常動曲》（*Mouvements Perpetuels*）
- 巴伯：《第二交響曲》（*Symphony No. 2*）

風格／樂派
‖ 新民族主義（New Nationalism）（1900）

代表作曲家
芬蘭
- 西貝流士 Jean Sibelius（1865-1957）
瑞典
- 阿爾芬 Hugo Alfvén（1872-1960）
西班牙
- 阿爾班尼斯 Isaac Albéniz（1860-1909）
- 法雅 Manuel de Falla（1876-1946）
- 葛拉納多斯 Enrique Granados（1867-1916）
- 羅德利果 Joaquín Rodrigo（1901-1999）
墨西哥
- 龐塞 Manuel M. Ponce（1882-1948）
- 查韋斯 Carlos Chávez（1899-1978）
英國
- 裴爾利 Joseph Parry（1841-1903）
- 艾爾加 Edward Elgar（1857-1934）
- 斯坦福 Charles Stanford（1852-1924）
- 麥肯齊 Alexander Mackenzie（1847-1935）
- 佛漢 Ralph Vaughan Williams（1872-1958）
美國
- 柯普蘭 Aaron Copland（1900-1990）
- 麥道維爾 Edward MacDowell（1860-1908）

代表作品

- 西貝流士：《芬蘭頌》（*Finlandia*）
- 葛拉納多斯：《戈雅之畫》（*Goyescas*）
- 龐塞：《墨西哥搖籃曲》（*La Rancherita*）、《墨西哥詼諧曲》（*Scherzerino Mexicano*）、《墨西哥狂想曲》（*Rapsodía Mexicana*）
- 查韋斯：《新的火》（*El fuego nuevo（The New Fire）*）、《四個太陽》（*Los cuatro soles（The Four Suns）*）
- 裴爾利：《保雲》（*Blodwen*）
- 艾爾加：《威風凜凜進行曲》（*Pomp and Circumstance Marches*）
- 斯坦福：《愛爾蘭狂想曲》（*Irish Rhapsodies*）
- 麥肯齊：《小提琴與管弦樂團之高地民謠》（*Highland Ballad for violin and orchestra*）、《鋼琴與管弦樂之蘇格蘭協奏曲》（*Scottish Concerto for piano and orchestra*）、《加拿大狂想曲》（*Canadian Rhapsody*）
- 佛漢：《綠袖子幻想曲》（*Fantasia on Greensleeves*）、《富豪和拉撒路的五個變奏》（*Five Variants on "Dives and Lazaru"*）
- 麥道維爾：《林地素描》（*Woodland Sketches, op. 51*）

第二次世界大戰後至 1960 年代前

風格 / 樂派

‖: 整體序列主義（Total serialism）（1945）

代表作曲家

- 荀伯克 Arnold Schönberg（1874-1951）
- 史達拉汶斯基 Igor Stravinsky（1882-1971）
- 魏本 Anton Webern（1883-1945）
- 貝爾格 Alban Berg（1885-1935）
- 塞欣斯 Roger Sessions（1896-1985）
- 克熱內克 Ernst Krenek（1900-1991）
- 達拉皮科拉 Luigi Dallapiccola（1904-1975）
- 馬代爾納 Bruno Maderna（1920-1973）
- 巴比特 Milton Babbitt（1916-2011）

代表作品

- 荀伯克：《鋼琴組曲作品 25》（*Suite fur Klavier, op.25*）、《摩西與亞倫》（*Moses und Aron*）
- 貝爾格：《抒情組曲》（*Lyric Suite*）
- 魏本：《弦樂四重奏》（*String Quartet, op.28*）
- 克熱內克：《12 首鋼琴小品，作品 83：跳舞的玩具》（*12 Short Pieces for Piano, op.83: Dancing Toys*）
- 魏本：《三首歌曲作品 25 第 1 首：因我高興》（*Three Songs, op.25, no.1: Wie bin ich froh!*）
- 達拉皮科拉：《薩福的五個片段》（*Cinque Frammenti di Saffo, no.4*）

任意音樂（Aleatoric Music 或 Chance Music）（1950）
非決定論（Indeterminism）（1913-1951）

代表作曲家

- 杜尚 Marcel Duchamp（1887-1968）
- 艾維斯 Charles Ives（1874-1954）
- 高維爾 Henry Cowell（1897-1965）
- 凱吉 John Cage（1912-1992）
- 克賽納基斯 Iannis Xenakis（1922-2001）
- 費爾德曼 Morton Feldman（1926-1987）
- 布朗 Earle Brown（1926-2002）
- 史托克巧遜 Karlheinz Stockhausen（1928-2007）
- 卡迪尤 Cornelius Cardew（1936-1981）

代表作品

- 凱吉：《虛構的風景》（*Imaginary Landscapes*）、《電視科隆》（*TV Koln*）
- 布朗：《1952 年 12 月》（*December 1952*）
- 史托克巧遜：《週期》（*Zyklus*）
- 所羅門：《降 B 調的分析》（*In B Flat Analysis*）
- 艾倫：《大規模的主題表演》（*Mass Subjects Performers*）

聲音拼貼（Sound Collage）（1928）

代表作曲家

- 魯特曼 Walter Ruttmann（1887-1941）
- 謝弗 Pierre Schaeffer（1910-1995）
- 羅奇伯格 George Rochberg（1918-2005）
- 華尊尼 Horacio Vaggione（1943-）
- 艾維斯 Charles Ives（1874-1954）

代表作品

- 魯特曼：《週末》（*Wochenende*）
- 羅奇伯格：《對抗死亡和時間》（*Contra Mortem et Tempus*）、《第三交響曲》（*Symphony No. 3*）
- 華尊尼：《八個主題和聲音》（*Octuor, Thema and Schall*）
- 艾維斯：《暮靄蒼茫中的中央公園》（*Central Park in the Dark*）

電子音樂（Electronicism）（1948）

代表作曲家

- 布梭尼 Ferruccio Busoni（1866-1924）
- 特雷門 Léon Theremin（1896-1993）

- 華夏斯 Edgard Varese（1883-1965）
- 謝弗 Pierre Schaeffer（1910-1995）
- 烏薩切夫斯基 Vladimir Ussachevsky（1911-1990）
- 巴比特 Milton Babbitt（1916-2011）
- 馬代爾納 Bruno Maderna（1920-1973）
- 鮑威爾 Mel Powell（1923-1998）
- 貝利奧 Luciano Berio（1925-2003）
- 史托克巧遜 Karlheinz Stockhausen（1928-2007）

代表作品
- 華夏斯：《電子詩》（*Poeme Electronique*）
- 謝弗及亨利：《給單獨一人的交響樂》（*Symphonie pour un homme seul*）
- 巴比特：《菲洛梅拉》（*Philomel*）
- 史托克巧遜：《少年之歌》（*Gesang der Junglinge*）
- 素保尼：《響尾蛇》（*Sidewinder*）
- 大衛托斯基：《同步》（*Synchronisms*）

1960 年代以後

風格 / 樂派
第三潮流（Third stream music）（1957）

代表作曲家
- 舒勒 Gunther Schuller（1925-2015）
- 拉威爾 Maurice Ravel（1875-1937）
- 史達拉汶斯基 Igor Stravinsky（1882-1971）
- 米堯 Darius Milhaud（1892-1974）
- 亨德密特 Paul Hindemith（1895-1963）
- 蓋希文 George Gershwin（1898-1937）
- 柯普蘭 Aaron Copland（1900-1990）
- 克熱內克 Ernst Krenek（1900-1991）

代表作品
- 舒勒：《保羅‧克利主題練習曲 7 首》（*Seven Studies on Themes of Paul Klee*）
- 史達拉汶斯基：《11 件獨奏樂器的拉格泰姆》（*Ragtime for Eleven Instruments*）
- 米堯：《世界的創造》（*La creation du monde*）
- 克熱內克：《容尼奏樂》（*Jonny spielt auf*）
- 蓋希文：《F 大調鋼琴及管弦樂協奏曲》（*Concerto in F for Piano and Orchestra*）

‖: 織體主義（Texturalism）（1923-1983）

代表作曲家
- 華夏斯 Edgard Varese（1883-1965）
- 卡特 Elliott Carter（1908-2012）
- 魯托斯拉夫斯基 Witold Lutoslawski（1913-1994）
- 希納斯特拉 Alberto Ginastera（1916-1983）
- 克賽納基斯 Iannis Xenakis（1922-2001）
- 利格第 Gyorgy Ligeti（1923-2006）
- 史托克巧遜 Karlheinz Stockhausen（1928-2007）
- 班特維基 Krzysztof Penderecki（1933-）

代表作品
- 華夏斯：《超棱鏡》（*Hyperprism*）
- 史托克巧遜：《羣體》（*Gruppen*）
- 魯托斯拉夫斯基：《弦樂四重奏》（*String Quartet*）
- 克賽納斯：《建築活動》（*Terretektorh*）
- 利格第：《氣氛》（*Atmospheres*）、《永存之光》（*Lux Aeterna*）、《三首幻想曲》（*Three Fantasies*）
- 班特維基：《弦樂四重奏第 2 號》（*String Quartet, no. 2*）、《廣島受難者的輓歌》（*Threnody to the Victims of Hiroshima*）

‖: 微分音音樂（Microtonal music）（1912）

代表作曲家
- 哈巴 Alois Hába（1893-1973）
- 卡里略 Julian Carrillo（1875-1965）
- 維什涅格拉德斯基 Ivan Wyschnegradsky（1893-1979）
- 帕奇 Harry Partch（1901-1974）
- 布梭尼 Busoni Ferrvccio（1866-1964）

代表作品
- 布梭尼：著作《音樂的審美新草圖》（*Sketch of a New Aesthetic of Music*）
- 百活（Easley Blackwood）：《十二微音程練習曲的電子音樂媒體》（*Twelve Microtonal Etudes for Electronic Music Media*）
- 卡洛斯（Wendy Carlos）：《美女中的野獸》（*Beauty In the Beast*）
- 占士（Richard James）：《環境作品選曲第二卷》（*Selected Ambient Works Volume II*）

‖: 簡約主義（Minimalism）（1960）

代表作曲家
- 賴利 Terry Riley（1935-）

- 賴克 Steve Reich（1936-）
- 格拉斯 Philip Glass（1937-）
- 亞當斯 John Adams（1947-）

代表作品
- 賴克：《鼓掌音樂》（*Clapping Music*）、《鋼琴段落》（*Piano Phase*）、《木塊音樂》（*Music for Pieces of Wood*）
- 格拉斯：《沙灘上的愛因斯坦》（*Einstein on the Beach*）、《弦樂四重奏第二號，又名"公司"》（*Company*）

風格 / 樂派

‖: 新浪漫主義音樂（Neo-Romanticism）（1953）

代表作曲家
- 羅奇伯格 George Rochberg（1918-2005）
- 亨策 Hans Werner Henze（1926-2012）
- 班特維基 Krzysztof Penderecki（1933-）
- 特萊蒂奇 David Del Tredici（1937-）
- 科里利亞諾 John Corigliano（1938-）

代表作品
- 羅奇伯格：《弦樂四重奏第六號》（*String Quartet VI*）
- 班特維基：《第三交響曲》（*Symphony No. 3*）
- 科里利亞諾：《紅色小提琴》（*The Red Violin*）

風格 / 樂派

‖: 實驗音樂（Experimental Music）（1953）

代表作曲家
- 謝弗 Pierre Schaeffer（1910-1995）
- 凱吉 John Cage（1912-1992）
- 希勒 Lejaren Hiller（1924-1994）
- 巴比特 Milton Babbitt（1915-2011）
- 格拉斯 Philip Glass（1937-）
- 賴克 Steve Reich（1936-）
- 艾維斯 Charles Ives（1874-1954）
- 高維爾 Henry Cowell（1897-1965）
- 拉格爾斯 Carl Ruggles（1876-1971）
- 貝克爾 John Becker（1886-1961）
- 都鐸 David Tudor（1926-1996）
- 坎寧安 Merce Cunningham（1919-2009）

代表作品
- 凱吉：《4 分 33 秒》（*4'33"*）、《奏鳴曲和間奏曲》（*Sonatas and Interludes*）、《四部之弦樂四重奏》（*String Quartet in Four Parts*）
- 謝弗：《五首噪音練習曲》（*Cinq études de bruits*）、《給單獨一人的交響

樂》(*Symphonie pour un homme seul*)
- 貝里奧 (Luciano Berio)：
《序列 III —— 女聲》(*Sequenza III for female voice*)
- 戴維斯 (Peter Maxwell Davies)：
《獻給瘋狂國王的八首歌》(*Eight Songs for a Mad King*)
- 賴克：
《將會下雨了》(*It's Gonna Rain*)、《問世》(*Come Out*)、《鐘擺音樂》
(*Pendulum Music*)、《四部管風琴》(*Four Organs*)、《鋼琴段落》(*Piano Phase*)、《慢動作的聲音》(*Slow Motion Sound*)、《給十八個音樂家的音樂》(*Music for 18 Musicians*)

風格 / 樂派
爵士音樂 (Jazz)（1920 - ）

代表作曲家
拉格泰姆 (Ragtime)：
- 喬普林 Scott Joplin（1867-1917）
- 克雷爾 William Krell（1868-1933）
- 特平 Tom Turpin（1871-1922）
- 布雷克 Eubie Blake（1883-1983）
藍調 (Blues) 及迪克西蘭 (Dixieland)：
- 哈迪 W.C. Handy（1873-1958）
- 博爾登 Buddy Bolden（1877-1931）
- 莫頓 Jelly Roll Morton（1885-1941）
- 莊遜 James P. Johnson（1894-1955）
爵士時代 (Jazz Age)：
- 莊遜 Bill Johnson（1872-1972）
- 奧利弗 King Oliver（1881-1938）
- 傑斐遜 Blind Lemon Jefferson（1893-1929）
- 岩士唐 Louis Armstrong（1901-1971）
- 拜德貝克 Bix Beiderbecke（1903-1931）
搖擺樂 (Swing)：
- 艾靈頓 Duke Ellington（1899-1974）
- 貝西 Count Basie（1904-1984）
- 米勒 Glenn Miller（1904-1944）
咆勃爵士樂 (Bebop)：
- 吉萊斯皮 Dizzy Gillespie（1917-1993）
- 蒙克 Thelonious Monk（1917-1982）
- 查利・帕克 Charlie Parker（1920-1955）
- 羅區 Max Roach（1924-2007）
- 布朗 Clifford Brown（1930-1956）

代表作品
- 喬普林：《楓葉拉格》(Maple Leaf Rag)

- 布雷克：《查爾斯頓拉格》（*The Charleston Rag*）
- 哈迪：《孟菲斯藍調》（*Memphis Blues*）、《聖路易斯藍調》（*St. Louis Blues*）
- 莫頓：《果凍卷藍調》（*Jelly Roll Blues*）
- 布魯克斯：《這些日子》（*Some Of These Days*）
- 傑斐遜：《黑蛇呻吟》（*Black Snake Moan*）
- 拜德貝克：《御園藍調》（*Royal Garden Blues*）
- 岩士唐：《城西藍調》（*West End Blues*）
- 艾靈頓：《這並不代表甚麼》（*It Don't Mean A Thing*）
- 本尼・古德曼樂隊：《唱歌，唱歌，唱歌》（*Sing Sing Sing*）
- 蒙克：《圓午夜》（*Round Midnight*）
- 查利・帕克：《鳥類學》（*Ornithology*）

| 1980 年代以後 |

‖: 融合曲風（Fusion）（1960）

代表作曲家
　融合爵士樂（Jazz Fusio）：
- 戴維斯 Miles Davis（1926-1991）
　搖滾爵士樂（Jazz-rock）：
- 扎帕 Frank Zappa（1940-1993）

代表作品
- 戴維斯：《在無聲的方式》（*In A Silent Way*）、《即興精釀》（*Bitches Brew*）
- 扎帕：《大鼠熱》（*Hot Rats*）

‖: 世界音樂（World Music）（1980）

代表作曲家
泛指各類非歐洲古典音樂：
- 例如日本和中國的古箏音樂、印度音樂 RAGA、西藏聖歌、東歐民間音樂、巴爾幹民族舞蹈音樂、中東的部落音樂以至非洲、亞洲、大洋洲、中南美洲和印度音樂

代表作品
混合世界音樂（Hybrid World Music）風格，或稱世界融合，融合全球，民族融合或世界節拍（Worldbeat）：
- 例如非裔凱爾特聲系（Afro Celt Sound System）、泛文化的聲音（Aomusic）和 Värttinä 的爵士 / 芬蘭民間音樂

折衷主義音樂（Polystylism, Musical Eclecticism）（1950-70）

代表作曲家

1950：

- 史嘉爾亞賓 Alexander Scriabin（1872-1915）
- 艾維斯 Charles Ives（1874-1954）
- 拉格爾斯 Carl Ruggles（1876-1971）
- 高維爾 Henry Cowell（1897-1965）
- 帕奇 Harry Partch（1901-1974）
- 梅湘 Olivier Messiaen（1908-1992）
- 凱吉 John Cage（1912-1992）

1950 後（Post-1950）：

- 貝利奧 Luciano Berio（1925-2003）
- 克拉姆 George Crumb（1929-）
- 戈雷茨基 Henryk Gorecki（1933-2010）
- 戴維斯 Peter Maxwell Davies（1934-）
- 施萬 Joseph Schwantner（1943-）

代表作品

- 艾維斯：《懸而未決的問題》（*The Unanswered Question*）、《三個在新英格蘭的地方》（*Three Places in New England*）
- 高維爾：《風弦琴》（*Aeolian Harp*）、《女妖》（*Banshee*）
- 梅湘：《時間盡頭的四重奏》（*Quartet for the End of Time*）
- 凱吉：《預置鋼琴的奏鳴曲和間奏曲》（*Sonatas and Interludes for Prepared Piano*）
- 貝利奧：《交響樂團》（*Sinfonia*）
- 克拉姆：《兒童古之聲》（*Ancient Voices of Children*）
- 施萬：《山在何處崛起》（*...And the mountains rising nowhere*）

音樂技術及多媒體音樂（Music Technology and Multimedia Art）（1990）

代表作曲家

- 希勒 Lejaren Hiller（1924-1994）
- 艾薩克森 Leonard Isaacson（1946-）
- 哈維 Jonathan Harvey（1939-2012）

代表作品

- 希勒及艾薩克森：被公認為史上第一首以電腦創作音樂《弦樂四重奏第 4 號》（*Illiac Suite*）
- 希勒及貝克（Robert Baker）：《電腦清唱劇》（*Computer Cantata*）
- 武田明倫（Akimichi Takeda）：《全景和應》（*Panoramic Sonore*）
- 夏菲（Jonathan Harvey）：《哀悼死者，活着的人》（*Mortuos Plango, Vivos Voco*）
- 舒布迪（Morton Subotnick）：《月亮上的銀蘋果》（*Silver Apples of the Moon*）

- 萊殊（Steve Reich）：《問世》（*Come Out*）、《將會下雨了》（*It's Gonna Rain*）
- 佩里齊（Tristan Perich）：《一位元交響樂》（*1-Bit Symphony*）
- 杜波依斯（William Edward Burghardt Du Bois）：《立式音樂》（*Vertical Music*）
- 碧玉（Björk Guðmundsdóttir）：《自然定律》（*Biophilia*）

音樂發明家

　　凱吉（John Cage）是美國先鋒派古典音樂作曲家荀伯克的學生。在拜師兩年後，荀伯克提醒凱吉："為了寫音樂，你必須對和聲有敏銳的感覺。"凱吉解釋他確實對和聲沒有甚麼感覺。荀伯克於是認為凱吉的創作生涯會遇到像高牆一般的障礙。凱吉說："在這種情況下，我會盡我的餘生，將我的頭撞向牆壁。"

　　荀伯克曾慨嘆，在他的美國學生中沒有一個真正有趣。荀伯克說罷又補充了一句："有一名……當然，他不是一個作曲家，但他是一個天才發明家。"荀伯克原來語帶輕蔑，但凱吉後來也樂於接受這個"發明家"的綽號，甚至否認自己實際上是一位作曲家。

　　凱吉的"發明"：

作品／風格	特色	目的
利用寂靜，如《4'33"》	全曲三個樂章為完全靜默，使用任何環境下的聲音，包括雜音。	"我們應該有機會聽聽其他人的想法。"
"任意音樂"	運用"機遇"，如拋硬幣來選擇歌曲段落及元素的順序。	徹底放棄既定的形式結構。
樂器延伸技巧，如"特調鋼琴"	樂器的非標準使用，例如在鋼琴弦裏放入各種物品，以產生特殊的聲效。	尋找全新的音色及反傳統的樂器演奏方法，是電子音樂的先驅。
以東方哲學來做即興音樂創作的基礎	常用《易經》的思想來算卦，並以《易經》創作樂曲。	"模仿自然運作的方式本質"，希望徹底放棄作曲家的個人意志。

曲目一：

《查拉圖斯特拉如是說》第 30 號
(*Also sprach Zarathustra, Op. 30*)

- 作曲家：史特勞斯（Richard Strauss）
- 體裁：交響詩（Tone Poem）

　　此交響詩的創作靈感來自德國文學及哲學家尼采（Friedrich Wilhelm Nietzsche）的同名小說。尼采在 1885 年假借查拉圖斯特拉之名，以記事方式描寫一個哲學家的流浪及醒覺，從而發表了他著名的"超人"（人的理想典範）及"自我超越"的哲學觀點，《查拉圖斯特拉如是說》因此又被譽為"超人的聖經"。尼采的一套推崇虛無主義的道德價值觀在歐洲造成很大的思想衝擊。史特勞斯也直認是借用了尼采的書名與標題，從那思想熱潮獲得創作靈感，並通過交響詩的方式作個人回應。因此，這 1896 年寫成的交響詩，並非旨在闡述尼采的哲學思想，故結尾部分也與原著不同。

　　此交響詩的樂團編制，反映出浪漫主義後期喜好大型豐富多彩的音響：

弦樂	豎琴（2）、第一、二部小提琴（每部各 16）、中提琴（12）、大提琴（12）、低音提琴（8）（加裝低音 C 弦）
木管樂	短笛（1）、長笛（3, 第 3 位兼任短笛）、雙簧管（3）、英國管（1）、E♭ 高音單簧管（1）、B♭ 單簧管（2）、B♭ 低音單簧管（1）、低音管（3）、低音巴松管（1）
銅管樂	F 與 E 調法國號（6）、C 與 E 調小號（4）、長號（3）、低音號（2）
敲擊樂	定音鼓（1）、低音鼓（1）、鈸（1）、三角鐵（1）、鐘琴（1）、降 E 調管鐘（1）
鍵盤	管風琴（1）

　　《查拉圖斯特拉如是說》可說是史特勞斯作品中最為大眾媒體寵愛的一首。本交響詩一共分 9 個段落，第一段《日出》的標

題出自施特勞斯，其餘八段標題均取自尼采的哲學書。其中兩個旋律主題：C 大調代表自然本質——"大自然"；B 大調代表人類的精神——"憧憬"，兩段旋律在全曲交替互動，但樂曲最終卻沒有以 C 或 B 調作為終止調。描寫日出的第一部分，因效果深刻震撼，常被用作各種視覺媒體的配樂，其中最著名的有美國導演寇比力克（Stanley Kubrick）的電影《2001 太空漫遊》（*2001: A Space Odyssey*）。

段落	標題	內容	音樂特點
1	序，或日出	史特勞斯特意標示此段落："我們迷夢於音樂太久了，讓我們醒來吧！我們以前是夜行者，讓我們成為日行者。"	以管風琴從低音 C 起奏，引發出銅管樂器，逐一攀升至由小號輝煌地奏出代表"大自然"的震撼主題。
2	在黑暗世界中的人們	充滿思潮起伏，追蹤萬物創造的緣由。	低音弦樂器加上管風琴長音引出代表人類的"憧憬"主題。
3	強烈渴望的	探討人生在世的苦與樂，及生與死的掙扎求存。	開始時以管弦樂堆疊式交錯，管風琴帶出如歌頌般的主題，示意熱切的期待和盼望。
4	喜樂與激情的	熱切的生命力旺盛，嘗試在世上抓緊永恆不變的真理。	以半音階旋律攀升到近乎狂熱的典型史特勞斯氣氛的樂段。法國號發揮觸動心靈的力量。
5	墳墓之歌	激情付諸流水，年輕無知的夢想告別現實。	以半音階旋律為主，雙簧管如歌似泣地訴說。
6	科學的	科學並非萬能，它無法解決人類精神的需要。人類必須自我醒覺更新。	低音提琴在賦格曲式的基調中反覆徘徊。後轉為小提琴明快的節奏，比喻思緒澄清後心境回復開朗。
7	復原	人類將生命的主宰權從上帝拿回到自己手上，努力完成超越人性的成長歷程。	重新回到以完整管弦樂團的合奏。其中木管樂的一段以迷離的創意見稱。
8	舞曲	這段快樂的舞曲叫人想起尼采所形容的孩子精神："孩子是天真而善忘的，一個新的開始，一個遊戲，一個自轉的旋輪，一個原始的動作，一個神聖的肯定。"	小提琴獨奏如華爾滋般的愉快舞曲主題，表示"超人"的快樂。隨着而來一個亢奮的高潮，並加入鐘聲。
9	夜行者之歌	建立新思維後，感性與理性同時間得到釋放，心靈回復平靜安穩。	音樂漸漸緩和回歸平靜。代表人類精神的 B 調漸收斂下來，背景則襯托着代表自然的 C 調，全曲以多調式畫上句號。

全曲的首段由低音開始，再以小號續漸攀升高音域，情緒慢慢提升從明轉暗（從大調至小調），之後才再全面提升（從小調至大調）至輝煌萬丈的意境：

聆聽 https://en.wikipedia.org/wiki/File:Richard_Strauss_-_Also_Sprach_Zarathustra.ogg

飽受戰火傷痛的風雲作曲家

　　1933 年，史特勞斯（Richard Strauss）在不知情的情況下，被委任為德國納粹的國家音樂局總監。後來，因為猶太籍音樂家的身分與納粹關係白熱化，遂於 1935 年辭任。戰後，史特勞斯受到審查，直到 1948 年才由政府正式替他澄清平反。事實上，由於他創作的歌劇《埃萊克特拉》（Elektra）涉及戀父情結主題，而他與猶太作家茨威格（Stefan Zweig）合作歌劇《沉默的女人》（Die Schweigsame Frau），以及兒媳是猶太人等原因，一直受到納粹政府的監視。據說，史特勞斯曾用自己的影響力，阻止孫兒及他們的母親被送往集中營。

　　戰後史特勞斯說，因為有感德國各地的歌劇院遭到戰爭破壞，特別是在得知威瑪的歌德故居，和德累斯頓國家歌劇院也毀於戰火轟炸中，其精神曾一度陷入錯亂。事後回憶那段時間卻因而獲得靈感寫作，1948 年寫出最後的傑作——女高音和管弦樂的《最後四歌》（Vier letzte Lieder）。

　　另外，史特勞斯曾於 1927 年及 1938 年兩度被選為美國時代雜誌（Time Magazine）的封面人物。

曲目二：
《鋼琴組曲，作品二十五》(*Piano Suite, Op. 25*)

- 作曲家：荀伯克（Arnold Schönberg）
- 體裁：鋼琴組曲
- 曲式：序列音樂（Serial Music）

奧地利作曲家荀伯克所創的十二音序列法（Twelve-tone Serialism）被認為是古典音樂歷史上最觸目的音調系統。1923年，荀伯克首次向他的同僚介紹這套系統，正是完全打破了西方音樂自18世紀，以十二平均律建構的大小調的系統。其後的20年由第二維也納學派將十二音序列法完善發展。

《鋼琴組曲》是1921年至1923年間的作品。從結構上來說，完全是按照巴洛克時期一般的組曲形式寫成，但其實是荀伯克嘗試用十二音序列法寫成的第一部完整作品，在西方古典音樂歷史上是一個重要里程碑。荀伯克介紹十二音列技巧（Twelve-tone Serial Technique）為：“我把這種方法叫做只有一音和另一音相互聯繫的十二音作曲法（Method of composing with twelve tones which are related only with one another）”。1923年荀伯克完成《鋼琴組曲》後，他訴説自己的心情：“我有生以來第一次變得孤獨。”

樂章標題	創作年份	節奏速度	曲式及創作特點
前奏曲（Prelude）	1921	6/8 快板	此樂章以對位法寫成，在表面上看來有點像巴哈的前奏曲，但細看那大膽採用不協和音程，包括大七度、大九度、減五度等，卻是十二音和聲的典型。這樂章也注入了很多浪漫派後期的特色。
加沃特舞曲（Gavotte）	1923	2/2 不太急的稍慢板	開始的主題是前一樂章右手聲部相同的序列，呈現在不同八度音域上。全樂章在保持“加沃特”的工整節奏上不時加添了精緻的變奏。
繆塞特舞曲（Musette）	1923	2/2 快板	荀伯克保存着精緻優美的田園舞曲風味，為二段體曲式。第二部分末段以變奏的形式重複第一段的主題。

樂章標題	創作年份	節奏速度	曲式及創作特點
間奏曲 （Intermezzo）	1921	3/4 慢板	此樂章聽眾感受到布拉姆斯的間奏曲風格，因此洋溢十分豐富多彩的浪漫派後期鋼琴音樂格調。
小步舞曲， 三聲中部 （Menuett. Trio）	1923	3/4 中板	從古典主義時期海頓、莫札特等建立的小步舞曲的輪規格，發展出由原型和反序列構成的一個反向模仿卡農。
基格舞曲 （Gigue）	1923	2/2 快板	全章使用了兩拍和三拍子交替出現或同時出現，為原來活潑開朗的基格舞曲加添了張力。

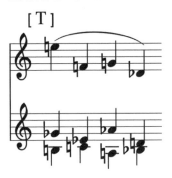

全曲六個樂章的同一個基本序列為：E – F – G – C$_\#$ – G$_b$ – E$_b$ – A$_b$ – D – B – C – A – B$_b$。

複雜的四聲音羣複音草稿。在低音聲部可見比喻巴哈（B – A – C – H）的倒行音 H – C – A – B：

迷信的作曲家荀伯克

荀伯克（Arnold Schönberg）對數字 13 有莫明的恐懼感，他擔心自己會在 13 的倍數的一年逝世。因此，1937 年他 65 歲生日時便耿耿於懷。結果朋友請來占星家，並告訴荀伯克那只是危險的一年，卻怎樣也不會致命。到了 1950 年，正是荀伯克的 76 歲生日，占星家寫一張紙條警告他指那年是一個重要關鍵，因為 7＋6＝13。荀伯克晴天霹靂，因為由始至終他只是擔心 13 的倍數而沒有將數字相加或相減。結果在 1951 年 7 月 13 日荀伯克在牀上呆了一整天，既焦慮又抑鬱，在晚上 11 時 45 分，即午夜前 15 分鐘離世。妻子格特魯德解釋："我看了一下時鐘，大約還有 15 分鐘便到 12 時了。我對自己說只消一刻鐘，然後最壞的時候就會過去。此時，醫生卻告訴我阿諾（Arnold）的喉嚨被卡着，他的心臟掙扎了一刻便離去了。"

曲目三：
《樂隊協奏曲》(*Concerto for Orchestra, Sz. 116, BB 123*)

- 作曲家：巴托（Bela Bartok）
- 體裁：交響曲（Symphony）

《樂隊協奏曲》是巴托去世前兩年完成的，而著名指揮家庫塞維斯基（Serge Koussevitzky）在首演後，稱此作品"是最近 25 年來最出色的管弦樂曲！它具有高尚的思想和動人的熱情，可與貝多芬的《第五交響曲 —— 命運》、《第九交響曲 —— 合唱》相媲美。"

巴托的藝術理想是將民族音樂元素注入傳統古典音樂，被稱為"現代的民族樂派"及"新古典主義"。《樂隊協奏曲》是巴托作品中至今演奏最多的一首。巴托解釋命名此曲為協奏曲，因為他特意讓每種樂器有充分的發揮空間，儼如設置為表現獨奏的形式來處理。

此曲共分五個樂章，被喻為採用拱型結構，即以第三樂章

為焦點，第一、三及五樂章為支柱，而第二、四樂章則為間奏。雖然全曲旋律性很強，但卻沒有明顯的傳統調性原則，加上源自匈牙利變化多端的民族節奏，結果建構出一首嶄新獨特風格的 20 世紀現代作品。

作品的樂器編制為：長笛（3，其中包括短笛）、雙簧管（3，其中包括英國管）、單簧管（3，其中包括低音單簧管）、巴松管（3，其中包括低音巴松管）、法國號角（4）、小號（3）、長號（3）、大號（3）、定音鼓、小鼓、大鼓、鈸、三角、平面鑼、豎琴（2）與弦樂隊。

	標題	作曲家註明的演奏長度	曲式及音樂特色
第一樂章	序章	9 分鐘 48 秒	奏鳴曲式，以緩慢陰沉的序開始，之後的賦格曲段落以開朗的快板，由木管樂器奏出鮮明舞曲風格，巴托稱為“高度技巧的處理”的奏鳴曲。
第二樂章	成對的遊戲	6 分 17 秒	共五部分，每個有不同主題，每部分為一對樂器演奏：巴松管、雙簧管、單簧管、長笛和小號分別以六度、三度、七度、五度、二度平行對位聲部奏出旋律。樂章的首及尾均有小鼓的節奏型出現。
第三樂章	悲歌	7 分 11 秒	緩慢自由民歌的氣氛，漸提升至狂烈、控訴悲情的輓歌高潮，是典型的巴托式夜曲風格。三個主題是從第一樂章變奏出來的。
第四樂章	被打斷的間奏曲	4 分 8 秒	管樂和弦樂輕巧優美的旋律來自弗朗茲·萊哈爾（Franz Lehár）的輕歌劇《風流寡婦》（*The Merry Widow*）。常變的節拍直至長號滑奏段落漸漸減退，回復到緩慢憂鬱的氣氛。定音鼓在此樂章不尋常地用上十個音來演奏。
第五樂章	終曲	8 分 52 秒	急板的奏鳴曲由雄壯的引子帶出流暢熱鬧及充滿動能的主題。全曲以輝煌壯麗的音響結束。

第四樂章

雙簧管奏出不對稱節奏哀怨的民歌旋律

中提琴奏出韻律持續變化，流暢哀怨的抒情旋律

9

古典音樂
欣賞延伸：
電影音樂

電影音樂的起源與演進

音樂是電影不可缺乏的重要元素，它不單能襯托出各種場景的氣氛和營造幾可亂真的現實感，也能把角色人物的細緻性格及情緒刻畫出來。許多平凡的電影情節及畫面往往受惠於出色的配樂，而成為深入民心的上佳作品。音樂對於電影確是有畫龍點睛，甚至化腐朽為神奇之效。

默片時代

電影配樂始於 20 世紀初的默片時代。鋼琴和風琴演奏師通常在現場為電影伴奏，根據畫面利用提示板半即興地配上音樂。這做法除了提升戲劇效果，還可掩蓋放映機及觀眾席的噪音。1903 年《火車大劫案》(*The Great Train Robbery*) 是史上第一部以留聲機播放聲音效果的西部默片。在默片的黃金時代，音樂出版商也會因應場景音樂給伴奏者提供參考提示，配合劇情及電影元素以分類形式作出配樂建議。

法國古典音樂家聖桑 (Saint-Saëns) 為 1908 年《吉斯公爵的暗殺》(*L'assassinat du duc de Guise*) 一片，完成了史上第一部完整的原創電影配樂。而 1915 年以提倡白人優越主義和美化

1908 年電影《吉斯公爵的暗殺》

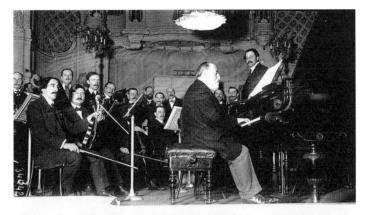

法國作曲家聖桑
（彈琴者）於 1908
年成為首位為電影
配樂的古典大師

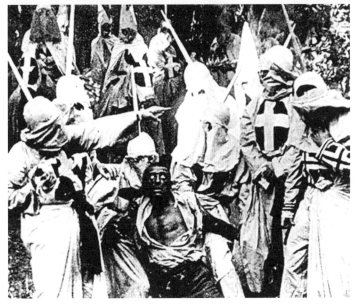

《一個國家的誕
生 》(Birth of a
Nation,1915）導致
三 K 黨(Ku Klux
Klan, KKK）在美國
風行。狂熱的南方
觀眾甚至朝舞台銀
幕開槍。

三 K 黨為題的《一個國家的誕生》(The Birth of a Nation)，是史
上第一部有提及配樂作曲家布列爾(Joseph Carl Breil)名字的電
影。直至 1923 年的《巴格達竊賊》(The Thief of Baghdad)，是記
錄中首次有配樂作曲家贏得報章的公開讚揚：
"以音樂來編織和諧又豐富多彩的布料，作為襯
托演員的背景"。1925 年 9 月華納兄弟公司與
AT&T 合作，發佈了史上首次收錄配樂和音效
同步播放的電影《唐璜》(Don Juan)。

電影《一個國家的
誕生》主題曲 "The
Perfect Song" 的鋼
琴譜封面

早期有聲電影流行
由"白人"演員扮
演"黑人"角色,再
加插歌舞和誇張對
話的娛樂模式——
Minstrel show

早期有聲電影

　　1927 年的《爵士歌手》(*The Jazz Singer*) 被公認為第一部
真正的有聲電影,因為它結合了配樂、歌聲和簡略的對話。
1928 年 9 月華納兄弟公司發行的《歌唱傻瓜》(*The Singing
Fool*),成為史上第一部音樂劇電影。1931 年蘇聯電影《獨自》
(*Alone*) 的原聲帶包括音效、對話和作曲家蕭斯塔科維奇 (Dmitri
Shostakovich) 作曲的整套管弦樂配樂,是史上第一部採用特雷
門 (Theremin,世界最早的電子樂器之一) 的電影。

　　20 世紀 30 年代出現了許多令人難忘的電影音樂,其中阿
斯泰爾與羅傑斯 (Fred Astaire and Ginger Rogers) 合作的一系列
黑白歌舞電影音樂,帶來了前所未有的新巔峰;其中《歡樂時
光》(*Swing Time*) 的一幕更被誇獎為"在宇宙歷史上最偉大的舞
蹈"。可是,那時代的配樂師和作曲家卻往往未得到應有的認可
和尊重。

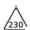

電影配樂黃金時代

古典音樂作曲家史坦納（Max Steiner）為 1933 年出品的電影《金剛》（*King Kong*）開創了電影配樂的新黃金時代。這位奧地利大師令人印象深刻的成就還包括《亂世佳人》（*Gone with the Wind*）和《北非諜影》（*Casablanca*）（其中主題曲為〈時光流逝〉（As Time Goes By））。史坦納在 30 和 40 年代的作品尤其精於追求將伴奏音樂與屏幕上的動作同步的技巧，被稱為 "米老鼠化"（Mickey Mousing）。"米老鼠化" 這詞來自早期和中期的和路迪士尼電影，巧妙細緻地運用音樂完全模仿了動畫角色的每一個小動作。史坦納以華麗交響樂團配樂，但同時也貫徹地將畫面中角色的動作與音樂幾乎逐一同步對照和應。現代的觀眾相信會對這樣小題大做、糾纏不休的音樂模仿感到疲憊。其實配樂的功能在於能給予情緒的提示甚至暗喻，但是還需要保留充分的想像空間，讓觀眾去細嚼演員的演技和聲音演繹。過多繁瑣的配樂描述容易流於喧賓奪主，可能造成無意的幽默甚至自我諷刺，完全適得其反。史坦納的創作高峰是 1939 年，共為 12 部電影配樂。他的職業生涯與華納兄弟跨越了近 30 年，包括近 150 部電影。

這時期也加入了幾位從歐洲流亡浪潮移居北美洲的古典音樂家，例如為《俠盜羅賓漢》（*Robin Hood*）配樂的康果爾德（Erich Wolfgang Korngold）等，以原創大型交響樂作為 30 至 40 年代的電影配樂。他們的古典音樂風格，對後來著名美國電影配樂家約翰·威廉士（John Williams）有深遠的影響。

指揮家斯托科夫斯基（Leopold Stokowski）和迪士尼合作的創新電影製作概念，造就了《幻想曲》（*Fantasia*）這經典的動畫音樂長篇電影。1940 年在紐約百老匯劇院首演時，還採用環迴立體聲混音播放（Fantasound）。動畫最後一首《聖母頌》（*Ave Maria*），更是史上觀眾首次可體驗到被聲響完全籠罩着的特殊效果。

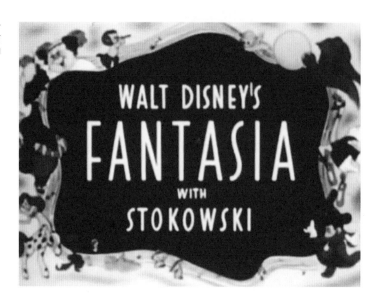

流行歌曲用於配樂

進入 20 世紀 50 年代，主流類型電影的音樂完全是古典
交響樂風格的天下。直至爵士樂的流行，簡直是帶動配樂進
入了新天地，令電影更具時代感，也大大減低了大型管弦樂配
樂所需要的沉重成本壓力。1951 年的電影《慾望號街車》(*A
Streetcar Named Desire*) 為第一部純以爵士樂配樂的電影，可
見以流行歌曲作為配樂也漸成潮流。1952 年電影《日正當中》
(*High Noon*)，採用了簡單的民間曲調，結果電影插曲黑膠碟銷
售超過二百萬張，並獲得奧斯卡最佳原創配樂。赫爾曼 (Bernard
Herrmann) 在 50 至 60 年代與導演希治閣 (Alfred Hitchcock) 合
作一系列的懸疑驚悚電影，如《驚魂記》(*Psycho*)、《奪魄驚魂》
(*North by Northwest*)、《迷魂記》(*Vertigo*) 等，展現了多元化而
獨特的音樂風格，贏得很高評價，被後世推崇為是二人合作的
巔峰之作。

50 年代中期，在電影正式上演前預先發表配樂，漸成為一
個新的宣傳策略。電影原聲大碟如《南太平洋》(*South Pacific*)
和《金粉世界》(*Gigi*)，都能在電影公演前稱霸流行歌曲的排行
榜。最終，這類流行的電影音樂與新興搖滾配樂元素，與及當

時彩色歌舞大電影結合成一股新動
力。

　　1962 年在百老匯紅極一時的舞
台劇《夢斷城西》（*West Side Story*）
更被搬上大銀幕，而配樂亦銷售暢
旺。雖然主角們採用了幕後代唱，
但仍高踞流行音樂排行榜榜首達
54 週之久。60 年代的披頭四樂隊
（The Beatles）、海灘男孩（The Beach

Boys）、西蒙和加芬克爾（Simon and Garfunkel）等搖滾樂隊的歌
曲作品，也紛紛被納入電影作曲配樂的行列。

現代電影原聲配樂

　　70 年代中期，電影受惠於音響效果的科技化躍進，例如杜
比音響系統、低頻聲道效果及電子化配樂等功能。在天時地利
條件配合下，1977 年電影配樂家約翰・威廉士與導演史提芬・
史匹堡（Steven Spielberg），開始了至今長達 40 年的合作關係，
也開拓了科幻電影新浪潮。《星球大戰》（*Star Wars*）電影系列及
《第三類接觸》（*Close Encounters of the Third Kind*），注重以創新
的音響效果來提升觀眾的想像力，徹底改寫了電影配樂對音響
效果的精確要求。隨着《現代啟示錄》（*Apocalypse Now*），沃爾

特‧默奇（Walter Murch）創造了"聲音設計師"這嶄新的概念。

80年代廣泛使用電子合成音效，令電影配樂再次進行了一次重大革命。電子合成技巧可以產生全無限制的音色和聲音效果，也可藉混音效果製造出全新及獨特的聲響。此外，基於商業化的策略，流行歌曲（特別是現代搖滾樂）漸成為整套電影配樂的基石。

現代的電影配樂不再是個別藝術家的努力，很多電影配樂投資巨大的資金和人才，也因應不同風格的片種，發揮多樣化的音樂與聲響創作。因此，西方國家尤其美國的荷里活，並不能再主導或雄霸了現代電影配樂的趨勢。

在80及90年代不同國籍的電影作曲家先後崛起，如天才橫溢的日本作曲家久石讓（Joe Hisaishi）為宮崎駿的動畫及北野武、大林宣彥等導演的作品擔任配樂，七度獲得日本電影學院獎音樂獎，並於2009年獲得日本政府授予紫綬褒章。意大利大師安尼奧‧摩利哥（Ennio Morricone）的電影電視配樂超過500部，著名配樂有《萬里狂沙萬里仇》（*Once Upon a Time in the West*）、《獨行俠決鬥地獄門》（*The Good, the Bad and the Ugly*）、《荒野大鏢客》（*A Fistful of Dollars*）、《馬可孛羅》（*Marco Polo*）、《戰火浮生》（*The Mission*）、《義薄雲天》（*Once upon a Time in America*）、《義膽雄心》（*The Untouchables*）、《星光伴我心》（*Cinema Paradiso*）及《王子復仇記》（*Hamlet*）等。摩利哥亦因此獲得包括奧斯卡終身成就獎、兩次格林美獎、兩次金球獎及五次英國電影電視藝術學院獎等多個獎項，確是實至名歸。

1988 年電影《星光
伴我心》

電影音樂的時間軸

溫克勒（Max Winkler）發表對於默片的"建議音樂"，使用提示表記錄配樂編排，成為史上首本電影配樂的著作
1909

《唐璜》（Don Juan），史上首部錄得配樂和音效同步播放的電影

《第 42 街》（42nd Street），AFI 百年最佳歌舞電影第 13 位，是榜上最早期的作品

《雲裳霓裳》（Top Hat），AFI 百年最佳歌舞電影第 15 位
1935

《一個國家的誕生》（The Birth of a Nation），史上首部提及配樂作曲家名字的電影

《汽船威利號》（Steamboat Willie）全球首部有聲的動畫片，令米奇老鼠（Mickey Mouse）成了舉世聞名的"明星"

《金剛》（King Kong），古典音樂作曲家主導的電影，配樂的新黃金時代

《白雪公主》（Snow White and the Seven Dwarf），首部配樂與影片獨立發佈的電影

《火車大劫案》（The Great Train Robbery），史上首部伴有留聲機播放聲音效果的西部默片

1926

1933

1937

1903

1915

1928

1900　　1910　　1920　　1930　　1940　　1950

1908

1924

1931

《獨自》（Alone），一部完整管弦樂配樂的電影

1936

《畫舫璇宮》（Show Boat）觸及富有深度的題材，為美國歌舞電影史上的轉捩點

1944

《相逢聖路易》（Meet Me in St. Louis）茱地・嘉（Judy Garland）的代表作，包括主Have Yourself a Me Little Christmas

《吉斯公爵的暗殺》（L'Assassinat du duc de Guise），聖桑原創電影配樂

《愛麗絲夢遊仙境》（Alice in Wonderland），迪士尼首部動畫片

1934

1939

1927

《一夜之緣》（One Night of Love）獲得首個奧斯卡最佳配樂獎

1910

愛迪生推出劇院使用的 35 毫米有聲活動投影機，實現有聲電影

《爵士歌手》（The Jazz Singer），首部真正的有聲電影，包括配樂、歌聲和簡略對話

《柳暗花明》（The Gay Divorcee）之插曲《大陸》（The Continental）獲首個奧斯卡最佳歌曲獎

《綠野仙蹤》（The Wizard of Oz），美國流行文化史上最為著名的奇幻歌舞電影

《亂世佳人》（Gone with the Wind），由英名小說《飄》改

《北非諜影》
(*Casablanca*) 電影的角色、劇情以及主題曲，都成為文化標誌。美國編劇協會 "最偉大的 101 部電影劇本" 奪冠及 AFI 百年百大愛情電影奪冠

1942

《花都舞影》
(*An American in Paris*)，金凱利 (Gene Kelly) 的代表作

《慾望號街車》
(*A Streetcar Named Desire*)，第一部爵士樂電影配樂

1951

《脂粉七雄》
(*Seven Brides for Seven Brothers*)，獲奧斯卡最佳原創音樂獎

《星夢淚痕》
(*A Star is Born*)，AFI 百年百大愛情電影第三名

1954

《睡公主》
(*Sleeping Beauty*)，首部以立體聲配樂的電影

1959

《珠光寶氣》
(*Breakfast at Tiffany's*)，主題曲〈月亮河〉(*Moon River*) 獲奧斯卡最佳歌曲及最佳原創音樂獎

1961

《盲女驚魂》
(*Wait Until Dark*) 採用四分之一全音 (quarter tone) 譜曲

1967

《油脂》
(*Grease*)，截至 2015 年 7 月，仍為美國最高票房的歌舞片

《午夜快車》
(*Midnight Express*)，首套完全電子化配樂的電影，獲奧斯卡最佳配樂獎

1978

《舒特拉的名單》
(*Schindler's List*)，約翰・威廉士因本片配樂第五次獲得奧斯卡最佳配樂獎

1994

1960　　1970　　1980　　1990　　2000　　2010

1955

《陰謀》
(*The Cobweb*)，首部運用無調性音樂的電影

《黑板叢林》
(*Blackboard Jungle*)，首部以搖滾樂配樂的電影

1952

《舞台生涯》
(*Limelight*)，查理・卓別靈 (Charlie Chaplin) 自導自演並包攬配樂的電影

1965

《齊瓦哥醫生》
(*Doctor Zhivago*)，獲奧斯卡最佳原創音樂獎

1960

《驚魂記》
(*Psycho*)，希治閣最難忘的懸疑驚慄片，以浴室一幕配樂最經典

1977

《星球大戰》
(*Star Wars*)，約翰・威廉姆斯復興荷里活的電影音樂風格

《第三類接觸》
(*Close Encounters of the Third Kind*)，電影中用與外星人溝通的 "五音" 主題曲成為根深蒂固的流行文化，可惜使用錯誤的唱名手號 (solfeggio hand sign)

1979

《星空奇遇記》
(*Star Trek: The Motion Picture*)，首部部分數碼錄音的電影配樂

《黑洞》
(*The Black Hole*) 巴瑞 (John Barry) 的首個完全數碼錄音的電影配樂

1997

《鐵達尼號》
(*Titanic*)，主題曲 *My Heart Will Go On* 是秘密地創作，最終獲導演金馬倫同意使用歌曲，只放在謝幕中播放

2001

《哈利・波特》
(*Harry Potter*) 是全球史上最賣座的電影系列，共採用了四位作曲家

《魔戒》
(*The Lord of the Rings*)，三部動畫電影系列共贏得 11 項奧斯卡像獎

優秀的電影不單極視聽之娛，其實它也是多種藝術薈萃而成的文化產物，所以撇除商業元素外，很多出色的作品也具備優良的藝術與學術價值。美國電影學會（American Film Institute, AFI）可說是世界上影視學術界別的權威機構之一，與頒發奧斯卡金像獎的美國電影藝術與科學學院（The Academy of Motion Picture Arts and Sciences, AMPAS）齊名。

美國電影學會每年均選出十大傑出電影和十大優秀電視節目以示表彰。AFI 百年獎系列是從六萬部以上的電影，篩選出其中 400 部被提名參選的電影名單，再由超過 1,500 多名藝術家、學者、評論家、歷史學家和電影業領導人選擇投票，因此其結果極具代表性及參考價值。

"世代最偉大的 25 部電影配樂"

美國電影學會於 2005 年公佈的 AFI 百年獎系列選出的 "世代最偉大的 25 部電影配樂"（AFI's 25 Greatest Film Scores of All Times）：

排名	英文片名	中文片名	年份	作曲家
1	*Star Wars*	星球大戰	1977	John Williams
2	*Gone with the Wind*	亂世佳人	1939	Max Steiner
3	*Lawrence of Arabia*	沙漠梟雄	1962	Maurice Jarre
4	*Psycho*	觸目驚心	1960	Bernard Herrmann
5	*The Godfather*	教父 I	1972	Nino Rota
6	*Jaws*	大白鯊	1975	John Williams
7	*Laura*	羅蘭秘記	1944	David Raksin
8	*The Magnificent Seven*	七俠蕩寇誌	1960	Elmer Bernstein
9	*Chinatown*	唐人街	1974	Jerry Goldsmith
10	*High Noon*	日正當中	1952	Dimitri Tiomkin
11	*The Adventures of Robin Hood*	俠盜羅賓漢	1938	Erich Wolfgang Korngold

排名	英文片名	中文片名	年份	作曲家
12	*Vertigo*	迷魂記	1958	Bernard Herrmann
13	*King Kong*	金剛	1933	Max Steiner
14	*E.T. the Extra-Terrestrial*	E.T. 外星人	1982	John Williams
15	*Out of Africa*	非洲之旅	1985	John Barry
16	*Sunset Boulevard*	日落大道	1950	Franz Waxman
17	*To Kill a Mockingbird*	怪屋疑雲	1962	Elmer Bernstein
18	*Planet of the Apes*	猿人襲地球	1968	Jerry Goldsmith
19	*A Streetcar Named Desire*	慾望號街車	1951	Alex North
20	*The Pink Panther*	傻豹	1964	Henry Mancini
21	*Ben-Hur*	賓虛	1959	Miklós Rózsa
22	*On the Waterfront*	碼頭風雲	1954	Leonard Bernstein
23	*The Mission*	戰火浮生	1986	Ennio Morricone
24	*On Golden Pond*	金池塘	1981	Dave Grusin
25	*How the West Was Won*	西部開拓史	1962	Alfred Newman, Ken Darby

“世代百大電影歌曲”

　　美國電影學會公佈評審準則包括：歌曲可以提升電影的氣氛或情緒、描繪人物、推動情節和表達影片的主題，因而可以令電影藝術昇華。其中獲獎成績最突出的幾部電影為：《萬花嬉春》（*Singin’ in the Rain*）、《仙樂飄飄處處聞》（*The Sound of Music*）及《夢斷城西》（*West Side Story*）同樣有三首歌曲入選，因此並列最知名的電影。《綠野仙蹤》（*The Wizard of Oz*）、《星夢淚痕》（*A Star Is Born*）、《妙女郎》（*Funny Girl*）及《相逢聖路易》（*Meet Me in St. Louis*）則各有兩首歌曲入選。

　　美國電影學會 AFI 百年獎系列選出的 “世代百大電影歌曲”（100 Top movie songs of all times）最知名的電影歌曲之首 25 名，包括：

排名	歌曲	英文片名	中文片名	年份	演出者
1	"Over the Rainbow"	The Wizard of Oz	綠野仙蹤	1939	Judy Garland
2	"As Time Goes By"	Casablanca	北非諜影	1942	Dooley Wilson
3	"Singin' in the Rain"	Singin' in the Rain	萬花嬉春	1952	Gene Kelly
4	"Moon River"	Breakfast at Tiffany's	珠光寶氣	1961	Audrey Hepburn
5	"White Christmas"	Holiday Inn	假期飯店	1942	Bing Crosby
6	"Mrs. Robinson"	The Graduate	畢業生	1967	Simon & Garfunkel
7	"When You Wish Upon a Star"	Pinocchio	木偶奇遇記	1940	Cliff Edwards
8	"The Way We Were"	The Way We Were	往日情懷	1973	Barbra Streisand
9	"Stayin' Alive"	Saturday Night Fever	週末夜狂熱	1977	The Bee Gees
10	"The Sound of Music"	The Sound of Music	仙樂飄飄處處聞	1965	Julie Andrews
11	"The Man That Got Away"	A Star is Born	星夢淚痕	1954	Judy Garland
12	"Diamonds Are a Girl's Best Friend"	Gentlemen Prefer Blondes	紳士愛美人	1953	Marilyn Monroe
13	"People"	Funny Girl	妙女郎	1968	Barbra Streisand
14	"My Heart Will Go On"	Titanic	鐵達尼號	1997	Celine Dion
15	"Cheek to Cheek"	Top Hat	雨打鴛鴦	1935	Fred Astaire, Ginger Rogers
16	"Evergreen" (Love Theme)	A Star Is Born	星夢淚痕	1976	Barbra Streisand
17	"I Could Have Danced All Night"	My Fair Lady	窈窕淑女	1964	Marni Nixon
18	"Cabaret"	Cabaret	酒店	1972	Liza Minnelli
19	"Someday My Prince Will Come"	Snow White and the Seven Dwarfs	白雪公主	1937	Adriana Caselotti
20	"Somewhere"	West Side Story	夢斷城西	1961	Jimmy Bryant, Marni Nixon
21	"Jailhouse Rock"	Jailhouse Rock	監獄搖滾	1957	Elvis Presley
22	"Everybody's Talkin'"	Midnight Cowboy	午夜牛郎	1969	Harry Nilsson
23	"Raindrops Keep Fallin' on My Head"	Butch Cassidy and the Sundance Kid	神槍手與智多星	1969	B.J. Thomas
24	"Ol' Man River"	Show Boat	畫舫璇宮	1936	Paul Robeson
25	"High Noon (Do Not Forsake Me, Oh My Darlin')"	High Noon	日正當中	1952	Tex Ritter

電影
ǁ: 《賓虛》(*Ben-Hur*)(1959)

一套經典的美國史詩電影，空前的龐大製作、經典的場景及超乎想像的浩瀚氣勢，叫觀眾嘆為觀止。縫製服飾員工 100 名，使用了 200 多隻駱駝、2,500 匹馬及約 10,000 名演員拍攝。《賓虛》榮獲 11 項奧斯卡獎，被選為美國最佳史詩電影的第二名，2004 年列入國家電影登記處為保存作品。

《賓虛》用了有史以來最長篇幅的配樂。Rózsa 指揮擁有 100 人的美高梅交響樂團，以六聲道立體聲錄製，共三個多小時長的音樂，最後剪成兩個半小時的配樂。雖然 Rózsa 參照古希臘和羅馬時期的音樂而創作，但卻不失現代感。它是唯一贏得奧斯卡獎的史詩風格電影配樂，為日後數十年的配樂有指標性作用，甚至對當今在電影史上最為世人熟悉的美國電影配樂家約翰・威廉士影響深遠。只要細聽《賓虛》最經典的一幕 9 分鐘戰車比賽 *Parade of the Charioteers*，極可能會誤以為是屬於 80 年代約翰・威廉士為《星球大戰》系列的插曲作品。

曲目
Parade of the Charioteers

電影
ǁ: 《畢業生》(*The Graduate*)(1968)

《畢業生》是 1967 年的美國電影。1996 年被列入國家電影登記處為保存作品，於 AFI 百年百大電影名列第七位。電影帶動了搖滾民謠二人組西蒙和加芬克爾 (Simon and Garfunkel) 的名氣；主題曲 *The Sound of Silence* 突顯本電影的主題。其中叫人留下深刻印象的歌詞 "沉默像在擴散中的癌症"，形容城市人如何被壓迫，不能暢所欲言；此曲當選為 20 世紀最常唱歌曲第 18 位。雖然歌曲原著與越南戰爭無關，但適逢此曲在越戰時期流行，因而常被誤以為是反戰歌曲。

曲目
1. *The Sound Of Silence*
2. *The Scarborough Fair*

電影

‖: 《獵鹿者》(*Deer Hunter*)(1978)

《獵鹿者》的主題曲被認為是一首結他獨奏，其實是 1970 年梅耶（Stanley Myers）古典結他作品 *Cavatina*，只是後來被約翰·威廉士演奏錄音，並被採用為《獵鹿者》的配樂。這部電影共花了五個月來混音，為了描述 1975 年美國撤離胡志明市的一幕，導演帶同配樂師 Stanley Myers 到拍攝現場感受汽車、坦克和吉普車的響按聲。結果，配樂師採用了與那些響按聲相同的音調，藉以將音樂完全混合於現場環境的獨特聲響中，也成就了音樂、聲音效果與圖像融合成一個不和諧及荒涼的震撼體驗。

曲目

Montage Stanley Myers "*Cavatina*" par John Williams - The Deer Hunter

電影

‖: 《閃靈》(*The Shining*)(1980)

恐怖電影《閃靈》運用了出色的攝影和配樂，充分營造了懸疑、恐慌及精神崩潰的緊張氣氛。它被喻為電影史上包含最多恐怖配樂的一齣電影，特別之處在於此電影採用了多首原著完全與恐怖內容無關的巴托（Bartok）、班特維基（Penderecki）和利格第（Ligeti）現代主義風格的交響樂作品。透過非常準確地配合畫面同步播放，配樂深刻地描繪了主角瘋狂的行徑、兒子通靈的異能和陰森的酒店長廊。結果，因着它出色的效果成為經典，從此大部分的恐怖電影都仿效這種配樂風格。

曲目
1. *Come Play With Us*
2. *All Work and No Play*
3. *Redrum*
4. *Are You Concerned About Me?*
5. *Here's Johnny!*

電影

‖: 《星光伴我心》(*Cinema Paradiso*)(1988)

《星光伴我心》被視為"懷舊後現代主義"的經典意大利電影，它傷感中帶點幽默感，以倒敘式探討主角童年的往事。電影於 1989 年參加康城影展，放映結束後觀眾起立鼓掌達 15 分鐘之久，並得到評審團大獎。1990 年獲奧斯卡及金球獎的最佳外語片及其他二十多項大獎。此配樂是由有史以來世界上最多產及具有影響力的電影作曲家之一的安尼奧·摩利哥（Ennio Morricone）及其兒子共同創作。摩利哥的作品有超過 500 部電影和電視連續劇音樂，當中包括 60 部獲獎影片及其他現代古典音樂。《星光伴我心》的配樂極為動聽，充滿浪漫情懷，讓觀眾彷彿化身為意大利小村莊成長的孩子，深深感受到主角的悲與喜，令人看罷

電影仍沒法把激動的心情平伏下來。《星光伴我心》亦成就了意大利電影的復興浪潮。

曲目
1. *Cinema Paradiso*
2. *Childhood and Manhood*
3. *Love Theme*

電影
《阿甘正傳》(*Forrest Gump*)(1994)

喜劇英雄式傳記是圍繞只有智商 75 的主角傳奇成長經歷寫成。電影的 32 首配樂除了一首長組曲是原創外,其餘所有的歌曲都是 50 至 80 年代極具代表性的美國流行歌曲,目的是藉着大眾熟悉的音樂,精確地提示了每個時代的重大歷史事件。電影中重溫了種族隔離、越南戰爭,至 80 年代各種社會意識形態的發展。這種以懷舊歌曲為主導的電影配樂,讓觀眾重溫了個人的經歷和回憶,增加真實感,能投入這自傳風格的電影素材。《阿甘正傳》榮獲六項奧斯卡及另外四十多項大獎,獲保存在美國國家電影登記處,被視為"文化上,歷史或美學顯著"的電影。

曲目
Opening theme "*My Name is Forest, Forest Gump*"

電影
《舒特拉的名單》(*Schindler's List*)(1994)

電影講述一個德國商人奧斯卡・舒特拉拯救猶太人的故事,榮獲七項奧斯卡包括最佳電影獎、最佳導演獎、最佳配樂獎及另外七十多項大獎,在美國電影學會百年百大電影榜排名第七位。

經常與史匹堡合作的約翰・威廉士為《舒特拉的名單》的配樂師,他邀請了以色列小提琴家以撒・普爾文 (Itzhak Perlman) 獨奏主題曲。電影中一幕講述貧民窟被納粹軍清場時,採用了由兒童合唱的民歌 *Oyf' n Pripetshok*,這正是猶太裔史匹堡的祖母經常唱給孫兒聽的歌曲。電影中的單簧管獨奏,也由猶太音樂演奏家費德曼 (Giora Feidman) 擔任。威廉士特意選用了現今最出色的猶太籍音樂家,來演奏這關於猶太人被迫害的史詩式電影配樂,那份真摯立體的自身演繹,確是具有無與倫比的感染力;再加上威廉士擅長寫作 19 世紀後期新浪漫主義 (Neo-romanticism) 大型管弦樂作曲風格,對這段人類歷史上極黑暗悲壯的時期,帶來震撼又強烈的控訴與歌頌。

曲目
1. *Schindler's List-Theme*
2. *Jewish Town (Krakow Ghetto- Winter '41)*
3. *Remembrances*
4. *I Could Have Done More*
5. *Immolation (With Our Lives, We Give Life)*

電影
‖: 《卑劣的街頭》(*A Dirty Carnival*)(2006)

此韓國電影採用了近年享譽國際的重量級電影音樂總監及配樂師喬永旭。他解釋選用手風琴象徵主角的悲傷經歷，是因在韓國文化中，手風琴代表懷舊及感傷。無獨有偶安尼奧‧摩利哥(Ennio Morricone)於 1972 年寫的 *The God Father Waltz*，亦是以手風琴三拍子為旋律；更巧合地兩首主題曲同樣選用 A 小調及採用了 m.m. = 108(以拍子機每分鐘 108 拍計算)速度的三拍子手風琴伴隨管弦樂演繹。《卑劣的街頭》片末一幕講述首領在黑幫酒席間獨唱助慶，以反諷意味演唱了 *Old & Wise*(選自 1982 年英國前衛搖滾樂隊 Alan Parsons Project)，並以憑歌説理的方式總結全片。

曲目
1. Theme - *Dream of Youth*
2. *Old & Wise*(from Alan Parsons Project)

電影
‖: 《花火》(*Firework (Hana-bi)*)(1997)

導演北野武(Takeshi Kitano)與作曲家久石讓合作了多部電影，其中令北野武揚名國際的《花火》(榮獲第 54 屆威尼斯影展金獅獎)以黑色暴力喜劇，道盡人生的荒謬與無奈。久石讓的配樂恰如其分，高潮部分不失激昂豪邁與唏噓，動聽的旋律讓人回味無窮之餘，又帶點意大利配樂大師安尼奧‧摩利哥的韻味。《花火》榮獲 23 項獎項。

曲目
Hana-Bi

電影
‖: 《布達佩斯大酒店》(*The Grand Budapest Hotel*)(2014)

英國和德國合作拍攝的一套傳奇式喜劇，講述布達佩斯大酒店禮賓員古斯塔夫因被陷害謀殺罪，經歷了一段"非常人"的挑戰以證明自己的清白。本片大部分取景於德國東部城市格爾利茨及薩克森自由州其他地區。為了襯托此電影精緻華麗及富歐洲古雅曲折奇情的黑色幽默感，因此音樂使用法國作曲家蒂斯普萊德(Alexandre Desplat)原創曲，伴隨着俄羅斯民歌等 32 首充滿異國管弦樂元素，同時擁有兼收並蓄的變化和中央的旋律主題。豐富的配器法用上了教堂管風琴、鍵盤樂器、佛朗明哥結他、音樂盒及大鍵琴，與巴洛克風格的弦樂等。開場曲以來自瑞士民間團體民族樂風格演奏，為主角們的曲折歷奇揭開序幕。
本片贏得第 72 屆金球獎最佳音樂及喜劇電影、第 68 屆英國電影學院獎最佳配樂獎及第 87 屆奧斯卡最佳配樂獎。

10

古典音樂
欣賞延伸：
音樂劇

音樂劇的起源與演進

　　音樂劇是一種將歌曲和舞蹈與人物和故事敍述交織而成的音樂體裁，當中歌曲的作用通常是推進劇情或人物發展，同時強化故事的戲劇性和趣味性。在很多情況下，它們也充當了故事情節的間場，所以歌曲和舞蹈往往是劇作家精心製作的着眼點。成功的音樂劇能雅俗共賞，亦具備智慧和獨特的質素，卻不乏真實和可信的情感；而劇作家亦需大膽嘗試加入有創意的情節和令人激動的衝突或高潮，以推動音樂劇的發展。

美國百老匯劇院區

起源

　　早在公元前 5 世紀，古希臘人的舞台劇已把文學、演戲和歌唱融為一體。合唱團（Chorus）即希臘文 "χορός，khoros" 一詞，是古希臘戲劇元素中以集體聲音發表意見的表演者，往往用作發表對劇情的評論，也積極參與故事敘述與交待劇情的進展；合唱團多由 12 至 50 名成員組成。而樂團（Orchestra），即希臘文 "ὀρχήστρα" 一詞，是指古希臘舞台的前端，專為留給樂團表演用的圓型中央行區域。在古希臘喜劇作家阿里斯托芬（Aristophanes）的劇作有點專屬為傳唱的劇本 "台詞"，古希臘音樂是以字母而非現代西方樂譜形式作紀錄，但他們的字母代表了旋律和節奏的特徵。這證明歌曲和戲劇兩者融為一體的模式，其實在 2,500 年前已經出現。

　　中世紀歐洲的吟遊詩人和喜劇團等巡迴表演者，造就了歌曲的流行，也把戲劇與各形式的民間表演藝術融合起來。在 12 和 13 世紀，歌曲發展至宗教劇成為正統藝術；而文藝復興時期的即興喜劇（commedia dell'arte）更被視為高峰之作。這類民間綜合表演藝術，成為當時意大利傳統。典型喧鬧的滑稽角色，以即興方式演繹熟悉的故事，深受民眾喜愛，可是音樂劇卻被認為並非由古典音樂的歌劇演變出來。在 18 世紀，很明確地有兩種形式的音樂劇流行於英國、法國和德國——民謠歌劇（ballad opera）及滑稽歌劇（opera bouffe）。前者像 1728 年的《乞丐歌劇》（*The Beggar's Opera*），幾乎完全借用當時流行曲調改寫歌詞而成；後者則像 1845 年愛爾蘭作曲家巴爾夫（William Balfe）的《波希米亞女孩》（*The Bohemian Girl*），是以原創歌曲加上浪漫的情節而成；又例如 1880 至 1890 年代的吉爾伯特和沙利文（Gilbert and Sullivan）的輕歌劇，明顯以標榜那個時代的流行品味作為創作重點，足以證明這些作品是音樂劇而非古典音樂的歌劇演出。直到 19 世紀末，紐約百老匯及倫敦西區漸成了觀眾欣賞音樂劇的熱門地方，因此有以 "百老匯音樂劇"（Broadway Musicals）一詞，統稱了這種雅俗共賞的歌舞戲劇的表演藝術形式。

1860 年的滑稽音樂大匯演《七姐妹》（*The Seven Sisters*），是首部在百老匯上演的音樂劇。首輪連續上演了 253 場，得到空前成功。雖然劇本已失傳，亦被當時傳統的樂評狠批低俗，但卻成為繼後 1866 年的《惡騙子》（*The Black Crook*）的一個重要先驅，令它普遍被視為百老匯正式的首部音樂劇。20 世紀 20 年代初喜劇普及，至 1927 年的《畫舫璇宮》（*Show Boat*）因富有戲劇性的特色主題，才被公認為首部成功地將樂譜完全融入劇本的音樂劇。

20 世紀的發展

起源自 1907 年齊格菲歌舞團（Ziegfeld Follies）在巴黎植物園（Jardin des Plantes）的節日慶典，漸發展至一年一度在紐約市百老匯大街上精心製作的一系列很受歡迎的娛樂表演。壯觀的歌曲和舞蹈，包括奢華的佈置及精緻的服裝，結合青春美麗的女合唱團，盛極一時。在 1921 年甚至出現了一個全非洲裔美國人的演出，《躑躅而行》（*Shuffle Along*）上演了共 540 場。英國在 20 年代出現了新一代的輕歌劇（Operetta）作曲家，創作了一系列流行的歌曲。雖然音樂劇的歌曲逐漸成為流行音樂的指標，例如 1926 年音樂劇 *Oh, Kay!* 中的知名歌曲 *Someone to Watch Over Me*，成為爵士樂經典曲目。當時的音樂劇多為諷刺時事

1912 年舒伯特兄弟開始一個年度系列精心製作的華麗音樂劇 "主題盛會"（The Passing Show），旨在與齊格菲歌舞團競爭。這時尚娛樂成為百老匯最早的音樂劇

的滑稽劇，故劇中歌曲之間連接十分薄弱。英國音樂劇從 19 世紀到 1920 年的重要地位，在戰後逐漸被美國的創新音樂風格取代，如拉格泰姆（Ragtime）和爵士樂；加上舒伯特兄弟（Shubert Brothers）於 1924 年在美國擁有 86 所劇院，可謂控制了百老匯劇院及這表演藝術的蓬勃發展。

20 世紀 20 年代初喜劇普及，但令音樂大匯演的綜合娛樂形式轉化成為現在的音樂劇，主要歸功於 1927 年上演的《畫舫璇宮》。它富有戲劇性情節及較有深度的嚴肅主題，被公認為首部成功地將樂譜完全融入劇本的音樂劇，並正式定性成為 "Book Musical"（Book 即劇本），即現代的音樂劇。劇本（Book）成為重要的環節，把音樂（music）和歌詞（lyrics）貫通串連成一體。自此以後，作曲家、劇作家及填詞人三位一體。

有聲電影與法典前荷里活

1923 年發明了有聲電影（Talkies）的技術。電影能夠發聲後，便順應發展音樂和舞蹈元素。1927 年的《爵士歌手》（*The Jazz Singer*），是第一部包括聲軌和音樂的電影製作。1928 年的《歌唱傻瓜》（*The Singing Fool*）成為首部全功能的有聲電影，更是票房的巨響。這時有聲電影以更相宜的價格提供大眾娛樂，因此取替了源自 1880 年代在北美洲流行的歌舞雜耍表演（Vaudeville，又稱滑稽通俗喜劇），開展了結合音樂劇與電影兩個媒體的時期。為了回應觀眾的熱情，在短短一年內所有的製作室都加入製作有聲電影。1929 年作為第一個 "全說話、全唱、全跳舞" 的電影《紅伶秘史》（*The Broadway Melody*），獲得奧斯卡最佳影片獎。由於適逢全球經濟大蕭條，觀眾或許為了逃避現實，紛紛沉醉於以熱鬧場面為主的歌舞電影；同年荷里活共發行 100 多部音樂電影，在 30 年代初期，漸漸主導了國際間的電影風格。這種風氣蔓延至印度 "寶萊塢" 與日本，甚至中國上海的部分電影。在這年代，無論電影述說的是甚麼故事，拍攝的是甚麼類型，通常也包含歌舞元素。

　　美國及全球在 20 年代末和 30 年代初經歷了經濟大蕭條（Great Depression, 1929-1939）。此時期民不聊生，在生活和道德上經歷模稜兩可的困局，使羣眾喘不過氣來。那些放縱情慾作為娛樂的心態，也是作為對禁酒時期（Prohibition Era, 1920-1933）黑幫橫行無道，令民眾生活迫人的寫實反響。因為當時還未有電影審查法規，所以電影娛樂業陷入了一段被稱為法典前荷里活（Pre-Code Hollywood）的黑暗時期，不道德的大膽電影題材肆無忌憚地充斥市場；即使現今相對較開放的道德標準，也未能接受當年那些不雅場景，包括性暗示、濫用藥物、賣淫、墮胎、血腥暴力、同性戀、槍械、賭博、煙酒、種族和性別歧視等等。

老少咸宜的音樂劇和歌舞片

　　1934 年 7 月 1 日美國強制性的電影審查開始，直接影響了大眾娛樂的口味。1935 年道德敗壞的娛樂模式相應改變，成為新的健康家庭式娛樂。由於需要大量純潔天真的題材來取締邪惡思想，因此音樂劇和歌舞片的題材便正好成為滿足大眾期待走出經濟困境的渠道。期盼永恆的崇高價值觀能勝過絕望和困苦的現實，便是普羅大眾在 30 年代中期清晰的訴求。

　　《綠野仙蹤》（*The Wonderful Wizard of Oz*）一系列童話故事

曾多次被改編成音樂劇及電影，包括 1902 年的百老匯音樂劇及三部無聲電影。其中最著名的是 1939 年由茱蒂·嘉蘭（Judy Garland）主演的電影版《綠野仙蹤》。當中的主題曲〈飛越彩虹〉（Over the Rainbow）成為萬眾追求美夢的信念和心聲，是典型初期音樂劇以童真帶出勵志訊息的音樂劇風格。

《綠野仙蹤》主題曲〈飛越彩虹〉的歌詞

在電影演出時刪除了原著版本的第一段：

當世界所有都是絕望的混亂	When all the world is a hopeless jumble
四周都是滾滾的雨滴	And the raindrops tumble all around
天堂打開一條魔法車道	Heaven opens a magic lane
當所有的雲把天空掩蓋暗淡	When all the clouds darken up the skyway
總會找到一條彩虹公路	There's a rainbow highway to be found
從你的窗台	Leading from your windowpane
伸展到太陽後面的地方	To a place behind the sun
只是一步就越過了雨水	Just a step beyond the rain

在電影演出時那耳熟能詳的首段開始部分：

在彩虹以外某處	Somewhere, over the rainbow
深遠的地方	Way up high
那裏有我曾聽說過	There's a land that I heard of
從前在搖籃曲中的地方	Once in a lullaby
在彩虹以外某處	Somewhere, over the rainbow
天色常藍	Skies are blue
只要你敢於夢想	And the dreams that you dare to dream
都會真的實現	Really do come true

歌舞片黃金時期

在 1943 年，羅傑斯和漢默斯坦（Rodgers and Hammerstein）開創了一種新形式的敘事故事，帶來了經典歌舞片的新時代。以《奧克拉荷馬》（Oklahoma!），奠定了兩位詞曲大師的合作夥伴關係，展開了一系列包括《天上人間》（Carousel）、《南太平洋》（South Pacific）、《國王與我》（The King and I）和《仙樂飄

《綠野仙蹤》主題曲
Over the Rainbow
成為美國軍隊在第
二次世界大戰時國
家的象徵。1998
年該曲被用作STS-
88奮進號穿梭機太
空飛行任務中第4
天的晨醒音頻。

《綠野仙蹤》1939
年的錄音盛況

《錦繡天堂》
(*Brigadoon*, 1954)

飄處處聞》(*The Sound of Music*) 等經典代表作。此外，能歌善舞的阿斯泰爾和羅傑斯 (Fred Astaire and Ginger Rogers) 便順理成章成為荷里活巨星。進入 20 世紀 50 年代，弗里德 (Arthur Freed) 帶動了音樂電影的革新，並栽培了一羣獨當一面的全能歌、演、舞藝出色的人才，如茱蒂嘉蘭 (Judy Garland)、金凱利 (Gene Kelly)、安米勒 (Ann Miller)、唐納德奧康納 (Donald O'Connor)、賽德查里斯 (Cyd Charisse)、米基魯尼 (Mickey Rooney) 等。於政治動盪的 20 世紀 60 年代期間，《毛髮》(*Hair*) 以其反主流文化的主題和搖滾樂風格開創了新時代。到了 1977 年，由於《安妮》(*Annie*) 獲得空前成功，因此迷人的紅髮小孤女帶動了百老匯歌舞劇走向樂觀的風格。

60 至 70 年代《夢斷城西》(*West Side Story*)、《窈窕淑女》(*My Fair Lady*)、《歡樂滿人間》(*Mary Poppins*)、《仙樂飄飄處處聞》(*The Sound of Music*) 等經典歌舞劇都是 60 年代的作品。

百老匯於 1960 至 1963 年製作的《鳳宮劫美錄》(*Camelot*)，為音樂劇史留下多首難忘歌曲外，更見證一個美好時代的尾聲：在這劇之後，茱麗亞·安德絲 (Julie Andrews) 直到 1990 年代才重回舞台，黃金曲詞創作夥伴 Lerner and Loewe 也因勒拿 (Alan Jay Lerner) 精神崩潰而拆夥，而導演哈特 (Moss Hart) 更因心臟病辭世告別了音樂劇世界。緊接着美國總統約翰·甘迺迪 (John F. Kennedy) 遇刺，因他尤其喜愛這劇的歌曲，Camelot 音樂劇後來被用來借喻甘迺迪年代的理想主義，浪漫和悲劇集於一身，因甘迺迪短暫的光輝令人婉惜，被稱為卡梅洛 (Camelot) 時代。

到了 70 年代中期，製片們往往使用流行音樂或搖滾樂隊作為背景音樂，希望藉着銷售配樂專輯，能為舞台音樂劇或歌舞電影帶來宣傳作用。當時以懷舊 50 年代的流行音樂風格創作的《油脂》(*Grease*) 紅極一時，同時有很多改編自舞台版本的傳統音樂劇被搬上大銀幕，例如《錦繡良緣》(*Fiddler on the Roof*) 也得到重大的成就。

《美景良晨》(It's
Always Fair
Weather, 1955）

《鳳宮劫美錄》
（Camelot, 1960）

美國奧巴馬總統在
欣賞歌舞劇《漢密
爾頓》(Hamilton，
2015）後向演員致
謝。

80 至 90 年代

英國作曲家韋伯（Andrew Lloyd Webber）自 70 年代中開始，留下多首具有代表性的歌曲包括：《萬世巨星》（*Jesus Christ Superstar*）中的〈我不知道如何愛他〉（*I Don't Know How to Love Him*）、《貝隆夫人》（*Evita*）中的〈不要為我哭泣阿根廷〉（*Don't Cry for Me, Argentina*）、《貓》（*Cats*）中的〈記憶〉（*Memory*）、《歌劇魅影》（*The Phantom of the Opera*）中的〈夜晚的音樂〉（*The Music of the Night*）等。他的代表作《貓》（*Cats*）於 1981 年開始連續 21 年在倫敦上演。

到了 80 年代，迪士尼（Disney）以動畫復興了歌舞電影，它以傳統故事製作了一系列極成功的歌舞動畫電影，如《小美人魚》（*The Little Mermaid*）、《阿拉丁》（*Aladdin*）、《鐘樓駝俠》（*The Hunchback of Notre Dame*）和《風中奇緣》（*Pocahontas*）。其中，《美女與野獸》（*Beauty and the Beast*）及《獅子王》（*The Lion King*）獲得空前成功，更推翻傳統以歌舞動畫電影改編為舞台劇版本在百老匯上演。

20 及 21 世紀初

自 2000 年以來，百老匯的新趨勢是根據電影和書籍內容改編成音樂製作。喜劇《金牌製作人》（*The Producers*）、《跳出我天地》（*Billy Elliot*）及《吉屋出租》（*Rent*）相繼成功，促使美國色彩的音樂喜劇發動了驚人的回擊。《光豬六壯士》（*The Full Monty*）、《尿城》（*Urinetown*）、《摩登蜜莉》（*Thoroughly Modern Millie*）及《髮膠明星夢》（*Hairspray*）等音樂劇，靈感來自懷舊熱潮。《情陷紅磨坊》（*Moulin Rouge!*）、《芝加哥》（*Chicago*）、《夢幻女郎》（*Dreamgirls*）和《魔街理髮師》（*Sweeney Todd: The Demon Barber of Fleet Street*）全部都贏得金球獎最佳影片。另一浪潮是 "點唱機音樂劇"（Jukebox Musicals），掀起流行金曲重現的風格，包括《媽媽咪呀！》（*Mamma Mia!*）（ABBA）、《橫越宇宙》（*Across the Universe*）（The Beatles）及《愛在陽光燦爛時》

（*Sunshine on Leith*）（The Proclaimers）等等。近年湧現流行歌曲、演戲與音樂劇及歌舞電影融為一體，更有專為互聯網製作的音樂劇，這種種表演藝術形式又彷彿回到了起點，像公元前 5 世紀的古希臘人一樣，為大眾提供了普及娛樂。

音樂劇的時間軸

《國王與我》
(*The King and I*)

1951

《仙樂飄飄處處聞》
(*The Sound of Music*)
羅傑斯和漢默斯坦的絲
響，在 1965 年改編成電

1959

《喬治·懷特的
醜聞》
(*George White's
Scandals*)，
齊格菲歌舞團
(Ziegfeld Follies)
式的普及娛樂

1919

《奧克拉荷馬》
(*Oklahoma!*)，首部羅傑
斯和漢默斯坦 (Rodgers &
Hammerstein) 的音樂劇

1943

《窈窕淑女》
(*My Fair Lady*)，茱
麗亞·安德絲 (Julie
Andrews) 的知名度急升

1956

《惡騙子》
(*The Black Crook*)，普
遍被視為首部音樂劇

1866

《乞丐與蕩婦》
(*Porgy and Bess*)

1935

《飛燕金槍》
(*Annie Get Your
Gun*)，在紐約首
輪公演共 1,147 場

1946

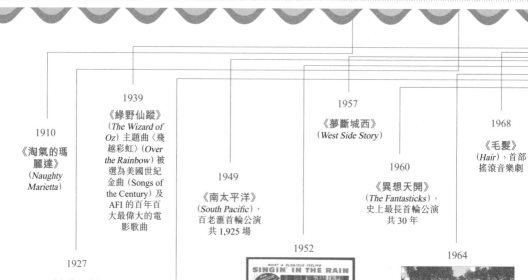

| 1860 | 1870 | 1880 | 1890 | 1900 | 1910 | 1920 | 1930 |

1939

《綠野仙蹤》
(*The Wizard of
Oz*) 主題曲〈飛
越彩虹〉(*Over
the Rainbow*) 被
選為美國世紀
金曲 (Songs of
the Century) 及
AFI 的百年百
大最偉大的電
影歌曲

1957

《夢斷城西》
(*West Side Story*)

1968

《毛髮》
(*Hair*)，首部
搖滾音樂劇

1910

《淘氣的瑪
麗達》
(*Naughty
Marietta*)

1949

《南太平洋》
(*South Pacific*)，
百老滙首輪公演
共 1,925 場

1960

《異想天開》
(*The Fantasticks*)，
史上最長首輪公演
共 30 年

1927

《畫舫璇宮》
(*Show Boat*)，美
國的傑作，可惜主
題帶種族歧視意識

1945

《天上人間》
(*Carousel*)

1952

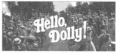

《萬花嬉春》
(*Singin' in the Rain*)，被選
為"世代最偉大的音樂劇電
影"首位

1964

《俏紅娘》
(*Hello, Dolly!*)，贏得了創紀
錄的 10 項東尼獎，1969 年
電影版芭芭拉史翠珊獲奧斯
卡最佳女主角獎

《貓》
（*Cats*），倫敦
首輪公演共 21
年；百老匯首
輪公演共 18 年，
翻譯成超過
20 種語言

1982

《歌舞線上》
（*A Chorus
Line*），採用真
正的舞者現場
錄影的概念音
樂劇，首輪公
演共 6,137 場

1975

《日落大道》
（*Sunset
Boulevard*），改
編自 1950 年奧
斯卡獲獎影片

1994

《髮膠明星夢》
（*Hairspray*），
60 年代節奏藍
調（R&B）風格

2003

《錦繡良緣》
（*Fiddler on the
Roof*），首輪公演
共 10 年，1971 年
改編成電影

1965

《貝隆夫人》
（*Evita*），有史以
來最多次被重新
編排的音樂劇，
首個獲東尼獎最
佳音樂劇的英國
音樂劇

1979

《歌劇魅影》
（*The Phantom of
the Opera*），史
上最賣座的音
樂劇，2012 年
2 月 11 日在百
老匯慶祝公演
第一萬場

1988

《獅子王》
（*The Lion
King*），改編自
1994 年迪士尼
動畫電影

1997

《摩門之書》
（*The Book of
Mormon*），諷刺
宗教的音樂劇

2011

《苦海孤雛》
（*Oliver!*），英國
音樂劇，1968 年
改編成電影

1963

《萬世巨星》
（*Jesus Christ
Superstar*），首部
基督受難劇形式
的搖滾歌劇

1971

| 40 | 1950 | 1960 | 1970 | 1980 | 1990 | 2000 | 2010 | 2020 |

2001

《金牌製作人》
（*The Producers*），
獲最多東尼獎，
共 12 項，包括最
佳音樂劇

2016

《星聲夢
裡人》
（*La La
Land*）

1991

《西貢小姐》
（*Miss Saigon*），
根據浦契尼的
歌劇《蝴蝶夫
人》（*Madama
Butterfly*），改
編故事背景為
越戰期間的胡
志明市

1979

《魔街理髮師》
（*Sweeney Todd: The
Demon Barber of
Fleet Street*），驚
悚音樂劇，2007 年
改編成電影

2004

《女巫前傳》
（*Wicked*），改
編自 1939 年電
影《綠野仙蹤》
的反轉劇

1972

《油脂》
（*Grease*），首輪
公演共 3,388 場，
1978 年改編電
影，令的士高熱
潮席捲全球

1996

1987

《孤星淚》
（*Les Miserables*），
一部通唱音樂劇，
首輪公演 6,680 場，
2012 年改編成電影

1977

《安妮》
（*Annie*），首輪
公演共 6 年，
獲東尼獎最佳
音樂劇

2012

《一奏傾情》
（*Once*），獲八
項東尼獎，包
括最佳音樂劇
和最佳故事

《吉屋出租》
（*Rent*），取材自普契尼的
歌劇《波希米亞人》（*La
Bohème*）的搖滾音樂劇。
百老匯首輪公演共 12 年
達 5,123 場

　　由於音樂劇像舞台劇一樣是現場表演，所以水準參差，會受到劇組及幕後製作班底影響。一般來說，若在美國紐約百老滙或英國倫敦西區的主流劇院演出，則多是一級水準之作。有見及此，本書選擇介紹電影版本的音樂劇，以確保呈獻的均由最具水準之製作及演出團隊來演繹。

"世代最偉大的音樂劇電影"

　　美國電影學院於 2006 年 9 月 3 日公佈的 "世代最偉大的音樂劇電影"（AFI's 25 Greatest Movie Musicals of All Time）：

排名	英文片名	中文片名	年份	電影公司
1	Singin' in the Rain	萬花嬉春	1952	MGM
2	West Side Story	夢斷城西	1961	United Artists
3	The Wizard of Oz	綠野仙蹤	1939	MGM
4	The Sound of Music	仙樂飄飄處處聞	1965	20th Century Fox
5	Cabaret	酒店	1972	Allied Artists
6	Mary Poppins	歡樂滿人間	1964	Disney
7	A Star Is Born	星夢淚痕	1954	Warner Bros.
8	My Fair Lady	窈窕淑女	1964	Warner Bros.
9	An American in Paris	花都舞影	1951	MGM
10	Meet Me in St. Louis	相逢聖路易	1944	MGM
11	The King and I	國王與我	1956	20th Century Fox
12	Chicago	芝加哥	2002	Miramax
13	42nd Street	第 42 街	1933	Warner Bros.
14	All That Jazz	爵士春秋	1979	20th Century Fox
15	Top Hat	雨打鴛鴦	1935	RKO
16	Funny Girl	妙女郎	1968	Columbia
17	The Band Wagon	龍鳳花車	1953	MGM
18	Yankee Doodle Dandy	勝利之歌	1942	Warner Bros.
19	On the Town	錦城春色	1949	MGM
20	Grease	油脂	1978	Paramount

排名	英文片名	中文片名	年份	電影公司
21	*Seven Brides for Seven Brothers*	脂粉七雄	1954	MGM
22	*Beauty and the Beast*	美女與野獸	1991	Disney
23	*Guys and Dolls*	紅男綠女	1955	MGM
24	*Show Boat*	畫舫璇宮	1936	Universal
25	*Moulin Rouge!*	情陷紅磨坊	2001	20th Century Fox

電影
‖: 《綠野仙蹤》(*The Wizard of Oz*)(1939)

這部膾炙人口的世紀歌舞傑作,榮獲奧斯
卡最佳原創音樂獎,同時令女主角茱蒂·
嘉蘭(Judy Garland)一夜成名,贏得奧
斯卡最佳少年表現獎。她演唱的主題曲
Over The Rainbow 不只獲當年的奧斯卡最
佳歌曲獎,更被選為美國世紀金曲之首。
整套電影的配樂主要採用交響樂風格的
古典作曲技巧,當中尤為重用變奏法以湊
合各主角成為基本旋律。全套配樂在整
套電影製作完畢前已完成錄音,與一般
製作流程剛好相反;當時幾乎所有歌曲
都先在電台廣播中發表,使主題曲在電
影正式公演前已佔據流行歌曲榜首。配
樂也有包含浪漫主義作曲家如孟德爾遜
(Mendelssohn)、舒曼(Schumann)及穆
索斯基(Mussorgsky)的作品。

曲目
1. *Over the Rainbow*
2. *If I Only Had a Brain*
3. *Tin Man's Dance*
4. *Follow the Yellow Brick Road*

電影
‖: 《花都舞影》(*An American in Paris*)(1951)

這齣歌舞電影的創作靈感,來自歌舒詠(George Gershwin)於 1928 年所
寫之同名管弦樂交響詩。此現代作品加入美國特色的爵士樂,且富濃厚
的法美情懷。創作此曲之靈感源自歌舒詠的巴黎假期,由於這法國首都
令他興奮不已,因此決定將他對活力四射的 20 年代巴黎的印象化成音

樂,成為他最著名的作品
之一。美高梅電影版本的
所有音樂都是由歌舒詠和
卓別靈(Saul Chaplin)創
作,其中也有引用歌舒詠
F 大調鋼琴協奏曲;再加
上金凱利(Gene Kelly)出
神入化的編舞,贏得六項
奧斯卡獎項,其中包括最

佳影片和最佳配樂。當中長達 16 分鐘的歌舞,以歌舒詠的原著管弦樂交響詩,配上華麗典雅且富想像力的佈景、時尚高貴的服飾及新穎多變的舞蹈,成為最經典的一幕。這齣在當時耗資了 50 萬美元的音樂舞蹈劇,除了極盡視聽之娛外,在藝術方面的突破也為後世傳頌。

曲目
1. *An American in Paris Ballet*
2. *I Got Rhythm*

電影
‖: 《萬花嬉春》(*Singin' in the Rain*)(1952)

此經典的歌舞喜劇,被選為 AFI 百年音樂劇的第一位及美國歷史上最偉大的電影第五名。

這齣電影被認為正值金凱利與導演多南(Stanley Donen)均是位高權重的時期,因此能挑選這對完美的演員組合。在電影技術方面,得到了美高梅的藝術家團隊以非凡創造力來處理,故有分析指《萬花嬉春》在各方面都備受讚賞,並表揚了當代電影與舞台劇專業的頂尖水平。這部輕鬆喜劇以事實取材,透過音樂和舞蹈,帶給觀眾一段美好快樂的感覺。

曲目
1. *Singin' in the Rain*
2. *Make 'em Laugh*
3. *Good Morning*

電影
‖: 《夢斷城西》(*West Side Story*)(1961)

這齣歌舞電影的故事改編自莎士比亞的《羅密歐與朱麗葉》,原為 1957 年百老匯音樂劇。電影版本出自幾位大師手筆:當代著名指揮及作曲家伯恩斯坦(Leonard Bernstein)、傑出的作曲及填詞人桑德海姆(Stephen Sondheim)、導演及編舞大師羅賓斯(Jerome Robbins)等,可

說是"世紀夢幻組合"。所以，縱使故事有點陳腔濫調，但精彩的爵士芭蕾舞蹈、動聽難忘的歌曲，加上生活化的場景，糅合成一鳴驚人的不朽傑作，囊括 10 項奧斯卡獎，包括最佳影片、最佳導演和最佳音樂及其他獎項，成為得獎最多的電影音樂劇紀錄保持者。1961 年，伯恩斯坦更創作了一套為管弦音樂演奏的《夢斷城西》標題交響舞曲，其音樂藝術的地位，可見一斑。

曲目
1. *Tonight*
2. *America*
3. *Maria*
4. *I Feel Pretty*

電影
||: 《歡樂滿人間》(*Mary Poppins*)（1964）

迪士尼花了超過 20 年持續努力，說服澳洲兒童文學作家斯格特（P.L. Travers）特許改編《*Mary Poppins*》一書成為電影版本，及後劇本審批與創作歌曲又花了兩年時間，結果不負眾望，最終共獲五項奧斯卡獎，包括最佳原創音樂配樂及最佳原創歌曲的 *Chim Chim Cher-ee* 等，是迪士尼史無前例的成就。此電影在 2013 年被選定保存在美國國家電影登記處，並由美國國會圖書館評為"文化上、歷史或美學顯著。"此歌舞電影展出了很多創新的剪接特技及罕見的演員與動畫人物共舞和合唱的場景，令當年的觀眾驚喜不已。

曲目
1. *Chim Chim Cher-ee*
2. *Spoonful of Sugar*
3. *Feed the Birds*
4. *Supercalifragilisticexpialidocious*

電影
||: 《仙樂飄飄處處聞》(*The Sound of Music*)（1965）

家傳戶曉的歌舞電影《仙樂飄飄處處聞》，劇本改編自瑪莉亞‧馮‧崔普（Maria von Trapp）的著作《崔普家庭演唱團》(*The Story of the Trapp Family Singers*) 的戲劇作品。1959 年的百老匯舞台劇《仙樂飄飄處處聞》是羅傑斯和漢默斯坦二世（Richard Rodgers and Oscar Hammerstein II）的最後一部作品。這對作曲與作詞的拍檔共創作了近 900 首歌曲和

43 套百老匯音樂劇，其中許多羅傑斯和漢默斯坦的舞台音樂劇，都變成了成功的荷里活電影，他們也分別囊括 34 項東尼獎及 15 項奧斯卡金像獎。《仙樂飄飄處處聞》最終成為百老匯音樂劇有史以來財政上最成功的改編電影，也是史上最賣座的歌舞片，見證了歌舞劇的黃金時代。

曲目

1. *The Sound of Music*
2. *So Long Farewell*
3. *Do-Re-Mi*
4. *Edelweiss*
5. *Sixteen Going On Seventeen*
6. *Climb Every Mountain*

電影

||: 《孤雛淚》(*Oliver!*)（1968）

這部英國音樂劇電影改編自狄更斯（Charles Dickens）的小說《苦海孤雛》(*Oliver Twist*)，並贏得了六項奧斯卡獎。男主角麥萊斯特（Mark Lester）跟當年一些音樂電影明星一樣，被認為是"五音不全和全無節奏感"，所以由電影音樂總監的女兒 Kathe Green 代唱，幸好這真相是在電影二十週年紀念時才被披露出來。其中歌曲〈民以食為天，糧食光榮〉(*Food, Glorious Food*) 和〈顧及自己〉(*Consider Yourself*) 是由成立於 1841 年維多利亞女王時代的聖殿教堂合唱團演唱，它仍是被公認為倫敦最好的合唱團之一。《苦海孤雛》得到一致好評，被譽為是近代電影版本的舞台音樂劇中最出色的作品。

曲目

1. *Food, Glorious Food*
2. *Where is Love*
3. *Consider Yourself*
4. *Who will Buy*

電影
‖: 《錦繡良緣》(*Fiddler on the Roof*)(1971)

改編自 1964 年百老匯的黑色幽默音樂劇,講述 19 世紀在俄羅斯的猶太裔牛奶場老闆五個女兒的婚姻故事。諷刺窮苦人家的出路,唯有指望女兒可嫁給有安穩生活保障的丈夫。這主題不禁令人想起經典小說如英國女作家珍·奧斯汀(Jane Austen)《傲慢與偏見》(*Pride and Prejudice*)五個女兒的婚姻,及美國女作家奧爾科特(Louisa May Alcott)的《小婦人》(*Little Women*)四姊妹的戀愛。這幾本經典小說都是藉婚姻故事,揭露 18 及 19 世紀女性依賴婚姻爭取社會地位和經濟安穩的社會問題。《錦繡良緣》憑平實動人的情節、豐富動聽的猶太祈禱文音樂和帶憂傷色調的小提琴旋律,深受觀眾愛戴,結果在百老滙首輪公演長達 10 年,而電影版本則獲三項奧斯卡大獎。

曲目
1. *If I Were a Rich Man*
2. *Tradition*
3. *Matchmaker*
4. *Sunrise, Sunset*

電影
‖: 《油脂》(*Grease*)(1978)

《油脂》改編自同名 1971 年的音樂劇。Greasers 是指 50 年代美國勞工階層的青年亞文化,是以高中背景作音樂劇風格的代表作,同時試圖重現 1950 年初的搖滾樂潮流。直到 1980 年,音樂劇《油脂》的首輪公演達 3,388 場,也是美國最賣座的音樂電影。

電影女主角歌手奧莉花·紐頓莊(Olivia Newton John)當時是位新演員,而男主角尊特拉華達(John Travolta)則憑一年前上影的《週末夜狂熱》(*Saturday Night Fever*)躍升為國際巨星。當時只 24 歲的尊特拉華達,贏得了奧斯卡獎最佳男主角提名,成為有史以來最年輕入圍奧斯卡最佳男主角的演員。

電影配樂影片的發行在上畫前兩個月面世,配樂中最成功的歌曲是專門為此電影寫的插曲 *You're the One That I Want*,同是美國和英國流行榜榜首歌曲。影片原聲帶已在全球售出超過 30 萬張。

曲目
1. *Summer Nights*
2. *You're The One That I Want*
3. *Hopelessly Devoted to You*

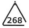

電影

《魔街理髮師》(*Sweeney Todd: The Demon Barber of Fleet Street*)(2007)

改編自 1979 年的驚慄音樂劇，曲詞均由桑海姆（Stephen Sondheim）創作。故事講述 19 世紀中葉本來擁有幸福家庭的主角，被害放逐十五年後輾轉重返倫敦以剃刀連環殺人，他的朋友和幫兇 Nellie Lovett 將屍體烤成肉餅。

此樂曲充滿對位法及不協調的和聲，屬較複雜精細的創作。桑德自己形容為一個"黑色輕歌劇"，並被認為是較嚴肅的歌劇作品，因它採用了古典音樂常用來象徵死神的 "Dies Irae"（末日或震怒之日）主題旋律，及至少 20 個不同的主導動機（leitmotif）貫穿全劇，其創作風格近似拉威爾（Ravel）、浦羅哥菲夫（Prokofiev）及赫爾曼（Bernard Herrmann）。全劇只有約百分之二十的對話，餘下的都是通唱。

令人眼前一亮的是尊尼特普（Johnny Depp），在青年時代以車庫樂隊（Garage Band）的結他手及主音出道，他鮮為人知的歌唱技巧令觀眾耳目一新。雖然有批評他的歌聲不夠雄壯，但劇中的殺手歷盡家破人亡，精神陷入崩潰，只憑復仇心態生存下去。所以，主角的歌聲絕不可能是雄偉溫暖及光明磊落的，反而演繹成受敵人壓迫變成孤立害羞、內向不安的反社會型連環殺手更恰當。尊尼特普以此片榮獲金球獎音樂與喜劇類最佳男演員，及奧斯卡最佳男主角獎的提名。

曲目
1. *My Friends*
2. *The Worst Pies in London*
3. *Not While I'm Around*
4. *Pretty Women*

電影

《情陷紅磨坊》(*Moulin Rouge!*)(2001)

《情陷紅磨坊》的部分故事取自奧菲斯（Orpheus）的希臘神話，部分改編自威爾第（Verdi）的浪漫時代歌劇《茶花女》(*La traviata*)。這部澳洲和美國合作的歌舞電影，特色在於擁有華麗盛大歌舞場面、唯美的視覺效果及拼湊點唱機式（Jukebox Musical）的音樂風格。整體而言，此電影版本的舞蹈較歌曲更為出色，電影配樂幾乎完全為翻唱舊歌拼合而成的版本。

最受歡迎的插曲 *Come What May* 雖然被提名為奧斯卡最佳歌曲，但因為它原本是為另一部影片《羅密歐與朱麗葉》而創作，所以未能符合參賽資格。

此外，已成名的女演員妮歌‧潔曼（Nicole Kidman）竟如斯能歌善舞，為觀眾帶來驚喜。她在《情陷紅磨坊》的表現贏得第二個金球獎和第一個奧斯卡獎最佳女主角提名。

曲目
1. *Your Song*
2. *Rhythm of the Night/Sparkling Diamonds*（Reprise）
3. *El tango de Roxanne*
4. *Elephant Love Medley*

電影
‖: 《孤星淚》（*Les Misérables*）（2012）

這是一部改編自同名音樂劇的電影，是根據 1862 年的法國小説家雨果（Victor Hugo）改編的英國史詩式故事，描述 1832 年的巴黎政治動盪，羣眾情緒終無法壓抑而引發巴黎起義。故事擁有所有戲劇性元素：愛情、叛逆、社會不公、寬恕；歌舞電影版共獲三項奧斯卡獎。為求演唱與演戲配合逼真，此片的演員均使用現場鋼琴伴奏即場錄音，然後在後期製作才加上管弦樂伴奏，打破傳統以預先錄製配樂和演員對口假唱的做法。由於這電影版是長達三小時的大型製作，再加上這音樂劇是通唱形式，沒有半點口語對話，因此製作上的要求十分嚴緊。其中由配角安妮‧夏菲維（Anne Hathaway）主唱的 *I Dreamed a Dream* 被一致好評，獲奧斯卡最佳女配角獎。

曲目
1. *I Dreamed a Dream*
2. *Do You Hear The People Sing?*
3. *One Day More*
4. *On My Own*
5. *Suddenly*

電影
‖: 《星聲夢裡人》（*La La Land*）（2016）

這部音樂電影勇破紀錄，在第 74 屆金球獎奪七個獎項，又獲第 89 屆奧斯卡金像獎 14 項提名。其實本片是集大成模仿（multiple parodies）作品，也可視為彙集許多經典歌舞電影的"現代暗示版"（modern implied version）。其中仿真度極高，所以熟悉音樂劇及西方古典歌劇的觀眾必定會察覺到整部作品有許多似曾相識的"翻版"段落。筆者試列出被仿效的多套著名音樂劇的經典場景，以作參考。

主題及場景及參考原著經典音樂劇

到大城市尋夢的年輕藝術工作者的愛情故事
- 普契尼（Giacomo Puccini）的歌劇《波希米亞人》（*La Bohème* 1896）

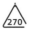

- 《妳嫁給我吧》(*The Fabulous Baker Boys*, 1989)

實景的集體街頭爵士舞
- 《夢斷城西》(*Westside Story*, 1963)
- 《柳媚花嬌》(*Les demoiselles de Rochefort*, 1967)

天橋上的大型舞
- 〈前往歐茲王國的黃磚大道〉—《綠野仙蹤》(*The Wizard of Oz*, 1939)

音樂性和說話式的宣敘調 (recitative) 和詠敘調 (ariso) 唱歌風格
- 《秋水伊人》(*Les Parapluies de Cherbourg*, 1964)
- 《魔街理髮師》(*Sweeney Todd: The Demon Barber of Fleet Street*, 2007)

衣飾風格及場景佈置
- 《秋水伊人》(*Les Parapluies de Cherbourg*, 1964)
- 《北非諜影》(*Casablanca*, 1942)

"翻版" 歌舞段落
- 《萬花嬉春》(*Singin' in the Rain*, 1952) 註：採用了多個段落
- 《夢斷城西》(*Westside Story*, 1963) 註：採用了多個段落
- 《百老匯旋律 1940》(*Broadway Melody of 1940*, 1940)
- 《龍鳳香車》(*The Band Wagon*, 1953)
- 《美景良晨》(*It's Always Fair Weather*, 1955)
- 《油脂》(*Grease*, 1978)
- 《蠟炬成灰淚未乾》(*Sweet Charity*, 1969)
- 《一舉成名》(*Boogie Nights*, 1997)
- 《龍飛鳳舞》(*Shall we dance*, 1937)
- 《情陷紅磨坊》(*Moulin Rouge!*, 2001)
- 《甜姐兒》(*Funny Face*, 1957)
- 《花都艷舞》(*An American in Paris*, 1951)
- 《妳嫁給我吧》(*The Fabulous Baker Boys*, 1989)

至於這部被喻為現代新經典音樂電影的兩位男女主角能否如導演所期盼，可媲美雅士提與羅潔絲 (Fred Astaire and Ginger Rogers) 或真基利和施瑞麗 (Gene Kelly and Cyd Charisse)，展示令人驚艷的歌唱及舞蹈，則留待觀眾討論和評價。總括而言，這部音樂電影讓筆者勾起了許多久違了的經典歌舞和伴隨着它們的美好動人遐想，不禁再次向昔日標誌性的歌舞演者及創作大師作深度致敬。

曲目
1. *Another Day of Sun*
2. *Someone in the Crowd*
3. *Mia & Sebastian's Theme*
4. *City of Stars*
5. *Audition (The Fools Who Dream)*

11

給在古典音樂
欣賞路上的旅途者

不要輕看日常經驗，生活點滴累積起來的經驗就是教育的基本資源。美國教育先驅杜威（John Dewey）早於 1938 年提出建基於"教育即經驗"及"教育即改造"兩個基礎上的"終身學習"（lifelong learning）的理念。他強調學習者個人的發展，從活動中對外界事物的理解變成經驗，通過實驗經驗培養能力和知識。杜威認為經驗是一件"主動而又被動的"（active-passive）事情，所以教育的重點在於創造充分的條件讓學習者去經歷和體驗。教育的關鍵目的在乎為學習者預設未來機遇，藉日常經驗轉化成改造的資源，培養出學習者自習能力。時至 20 世紀後人類的生活條件不斷改善，知識和科技急劇發展，以致基本教育已被視為唾手可得。但科技知識急速更新及轉型，令以往專注於一門技能或學科再也追不上知識型經濟的洪流運轉，因此杜威這個早 80 年前提出的"終身學習"概念在近年又漸成炙手可熱的教育思潮。

音樂修養正是一種由經驗累積而成的、持續一生的學習歷程。學習音樂的渠道和方式是多元化且彈性的，因為學習音樂的過程也是強調"主動而又被動的"，故聆聽、演奏和創作音樂都是充滿被動、主動和互動的設置。學習音樂的內容無所不包，所以除了是"終身學習"也是一種全人發展的教育。常見那些年幼的學童在家長及老師們督促下努力不懈地練習，在幾年間只熟練考試的曲目而考獲音樂演奏的級別。雖然學童或許為家長及老師們帶來一份成功感，但極其量只可算是接受了艱苦的訓練，而非音樂修養的培育，也更談不上杜威所指的改造未來經驗的能力教育。

本章旨在以"終身旅客"的身分，介紹終身學習音樂的旅途方式，以各種旅程來讓大家策劃自主的改造經驗。

音樂是聽覺主導的一種經歷;聽覺不單是讓我們感受聲音,更帶來無窮的享受。因此,聽覺的資源直接主宰了聽覺的經歷:音樂資源越是多姿,聽覺經歷必然越多彩;音樂資源貧乏,聽覺經歷必然乏善可陳。所以取材及收藏音樂資源是聆聽之旅的起點 —— 第一步是從哪裏開始找尋音樂。

1. 電台廣播

嘗試擴大個人慣性聆聽的廣播頻道,抱着發掘非傳統的公營和商營電台以外的音源頻道。有許多未為人熟悉的非商業性質民間電台,它們的播放水準通常可媲美或甚至超越專業水平,亦有本地藝術家及非主流演奏團體的參與演出。許多民間電台是由非主流民眾或是在社區的特別興趣小組主理,旨在促進或宣揚族裔之間的融合及交流,以創造更多元化、更和諧的社會。這些非商業的另類頻道,旨在建立文化及教育分享平台,擴闊一般主流媒體的商業模式娛樂頻道。它們為大眾提供了另類音樂資源,有助提升及拓寬聽眾的音樂欣賞領域。

2. 網絡廣播(Webcasting)

網絡電台(Internet Radio)由馬拉默德(Carl Malamud)在 1993 年開創。他推出的互聯網清談電台(Internet Talk Radio),是首個在電腦廣播的清談節目;而首個網絡音樂會亦於同年 6 月 24 日播出。從 2000 年起,大多數網絡電台的寬頻數據串流已提供接近光碟音質的音頻。利用網絡電台搜尋在線音樂,不單可省下時間和金錢,更因為廣播訊息是透過網絡傳遞,可以在世界的任何一處聽到所有網絡電台的廣播。此外,又可根據聽眾選擇的喜好推薦新的音樂。可是,美中不足之處是由於網絡電台是連續音頻串流,不能被暫停或重播。有一些主要的網絡,如美國哥倫比亞廣播公司電台(CBS Radio)、潘多拉電

台（Pandora Radio）和城堡廣播（Citadel Broadcasting）的音樂台和英國 Chrysalis 電台，因音樂廣播牌照及版權和廣告覆蓋等問題，只供應在特訂的國家內接聽。近年，市場上出現了專門給聽眾類似傳統的無線電接收器（收音機）的設備，即無需電腦也能接收網絡電台廣播。

以下為一些較優質及具規模的網絡電台：

InternetRadio
https://www.internet-radio.com/

AccuRadio
http://www.accuradio.com

SHOUTcast
http://www.shoutcast.com

Last.fm
http://www.last.fm

TuneIn
http://tunein.com/

Jango

||: http://www.jango.com/

Live365

||: http://www.live365.com/

3. 播客（Podcasting）

　　"播客"是源自蘋果電腦的"iPod"與"廣播"（broadcast）的流行混成詞。在 2004 年下半年開始流行在互聯網上使用 RSS 2.0 格式技術，讓個人製作與發行音訊檔案的電台節目，只要使用相應的播客電腦軟件，便可以定期依個人口味選擇下載新內容及建立播放列表。在 2005 年上半年開始更可傳送視訊。"播客"是一個嶄新的廣播形式，它打破了傳統電台節目 DJ 主持與聽眾雙方的對立面，融合成觀眾主導，取代了 DJ 主持的固定傳統。

▌: http://www.apple.com/itunes/podcasts/specs.html

Making a Podcast.

How to Submit a Podcast

Podcasting on the iTunes Store requires several steps:

1. Create your first episode, which can be an audio or video recording or a text document. Podcasts can be in the M4A, MP3, MOV, MP4, M4V, PDF, and EPUB file formats.

2. Create an RSS feed (an XML file) that:
 - Conforms to the RSS 2.0 specification
 - Includes the recommended iTunes RSS tags
 - Contains pointers to your episode with the <enclosure> tag

3. Create your cover art, which must be in the JPEG or PNG file formats and in the RGB color space with a minimum size of 1400 x 1400 pixels and a maximum size of 3000 x 3000 pixels.

電腦音樂播客軟件 Juice
▌: http://juicereceiver.sourceforge.net/

電腦音樂播客軟件 iPodder
▌: www. ipodder.org

人類大腦的一半是直接或間接用於傾注處理視力，所以視覺訊息較其他觸覺更強。即使音樂是聽覺刺激，我們的大腦時刻都在收集各方面觸覺的訊息來進行分析和整理。所以聽音樂時配合視覺訊息可收到更豐富的資訊。在數碼科技發達的時代，音樂視頻資訊讓觀眾能夠欣賞世界各地不同的音樂風格和文化。可是無限的資訊總需要經過擁有相關音樂領域培訓人士的專業篩選，再配合資料整理及介紹，才能真正讓一般觀眾欣賞。過量未經篩選整理的資訊，未必能為大眾帶來實用的欣賞效益。

許多社區公共圖書館都有豐富的音樂收藏。讀者可以利用多媒體資訊系統享用充裕的音樂視聽資源。近年來，讀者更可透過智能電話或流動裝置的瀏覽器，前往流動版的多媒體資訊系統，建立個人化檔案，設定多媒體資訊和播放清單（https://mmis.hkpl.gov.hk/my-favourite）。較大型的圖書館也時常舉辦音樂欣賞課程或工作坊，亦多為免費活動，因此不失為一個入門式的學習機會。

香港公共圖書館經常舉辦各式音樂欣賞工作坊、展覽或講座，不論中國、東方或西方音樂、不同音樂種類、曲風、樂器演奏的作品包羅萬有，例如：粵劇、崑劇、香港傳統音樂、內蒙音樂、北印度音樂；口琴、古琴、鼓樂等。

體驗之旅 —— 參與音樂會

參與音樂會的目的應該是為最優質的體驗。假如演出者、表演場地及觀眾都是高水平的，那麼現場實地參與音樂會是最佳的選擇。因為能親身體驗，到現場欣賞音樂會是無可取代的珍貴經歷。可是，若演出者失場、欠缺專業藝術水平，又或是

場地不合乎理想、音響效果未達標準，甚至觀眾未能投入，或許連起碼的音樂會禮儀也不通，便會破壞整個音樂會經驗。所以事前花時間做資料搜集可避免造成困擾。越是擁有音樂訓練的觀眾，便越應該考慮只選擇最高水準的音樂會。若是初學音樂者也盡可能選擇高水準的音樂會，因為錯誤的模範影響學習，會降低欣賞能力；相反優良的模範能夠提升欣賞能力，啟發藝術領悟；能夠鼓勵努力練習，更可以作為奮鬥目標，叫人留下深刻印象，是優良的精神食糧。

　　怎樣選擇參與哪個音樂會？若是家人或朋友有份演出，單純為支持他們努力的成果，已不需多考慮其他因素。但是假若有興趣在事前以客觀條件對陌生的音樂會的整體水準衡量一下，可參考以下一系列粗略的客觀條件分類。留意分類的描述只代表一般觀眾的合理期望，因此，也可能遇到意料以外的驚喜收穫或大失所望的情況。

1. 演出者及曲目

- 享負盛名的專業演奏者，或歷史悠久的樂團，表演曲目通常為該演出者或團體之擅長或專注風格

- 本地或區內知名的專業演奏者，獲得當地社會的推崇，在社區享有優良的評價。表演曲目為專業水平的音樂

- 半專業的演奏者一般也具備優良的訓練，音樂造詣不俗。演出曲目多是較普及的基本經典名曲，或許為配合大眾化口味而加入流行的普及歌曲

- 非專業的演奏者往往由學生或業餘音樂愛好者組成。雖然未必具備專業水準，但大多充滿熱情活力，演出投入，值得支持及嘉許

2. 場地及觀眾

- 一般來說，場地水平最高的音樂廳，觀眾往往為有一定音樂訓練的知音人士

- 演出場地是半專業的設施或非正規的公眾場地時，主辦的目標或許不是追求最高的演出水平，而是要接觸更廣的觀眾羣
- 若場地欠缺專業技術支援，觀眾又大多未有豐富的參與音樂會經驗，不幸若出現失儀的行為影響整體演出效果，不免叫人感到美中不足，甚或有點遺憾也不足為奇

3. 音源及播放效果

- 日常生活中，在家欣賞錄音或近年越趨普遍的"隨身播放"情況下，除了需要衡量錄音演奏者和演奏曲目的水平外，也需要研究音源及播放效果，能否高質素地，將原來的演出再度展現給聽眾。那麼便牽涉到使用者對播放設備及應用技術的認知程度，以及是否能適當配對音樂風格與儀器設備
- 例如鋼琴的音色選擇會因彈奏的音樂曲目風格各異而有所偏好，對用作彈奏古典音樂、爵士樂或流行歌曲，鋼琴的選擇是截然不同的。更常見的例子是購置音響組合或耳機時，必須配合收聽者慣性的音樂欣賞取向
- 音響播放儀器在製造時已預設對不同頻譜有具體的處理差異，以滿足對不同音樂風格作相應的聲響和音色配置，所以音樂播放儀器的效果，未必與消費價格高低成正比。其實，選購樂器及音響播放儀器涉及多門學問，尤其取決於個人音樂修養而非純粹是消費的議題
- 曾經有記者好奇香港管弦樂團的前藝術總監兼總指揮艾度·迪華特（Edo de Waart）家中的音響系統設備。他竟然告訴記者家中只有一部價值幾百元的音樂播放機，他笑說需要聽音樂時可以指揮自己的管弦樂團演奏。所以"用大砲射擊蒼蠅"往往是對自稱音響"發燒友"之社羣的諷刺語

一般來說，正規音樂訓練着重於童年開始。近年許多科學研究指出最理想的開始年齡大約為八歲前。原因是人類的大腦神經網絡於童年時快速成長，有利於高效應形成訊息傳遞連線。所以兒童往往表現得較成年人更容易掌握一些新技巧。例如學習外國語言，或是像溜冰、踏單車一類的體能訓練，年紀越輕便越容易有效。

近年發現成年人仍然享有新的大腦神經網絡生長及連線，即使年長了也會因為學習新技能而為大腦帶來新刺激，造就新的神經元生長。尤其面對普遍性的老年認知能力減退，音樂訓練被公認是能為大腦提供最全面的運動 —— 包括視覺、聽覺、文字圖像分析，挑戰記憶力、邏輯和抽象的思維，情感的管理、表達和接收，羣體的交流及互動等等。因此，從眾多預防腦退化疾病（如阿爾茨海默氏病，Alzheimer's disease）的建議中，音樂訓練為其中一個最被強力推薦的有益活動。因此，近年在一些人口老化速度較快的富裕國家都興起專為老年人而設的音樂班，也有不少退休人士第一次開始學習樂器，可見音樂訓練在童年及成年人各有不同的特質和效益。

兩種學習音樂心態和思維模式

很多事物都可以用多角度去理解，因為各人的取向不盡相同。觀點不同會影響我們的思維模式，以至選擇不同的行為方案，繼而引伸個人的經歷。這好比關於對人類智能普遍有兩種看法：（一）既定心態（既定觀，fixed mindset），即智能是與生俱來的天賦，因此無法改變；（二）成長心態（克服／掌握觀，growth mindset），即智能是可以經營的，所以相信努力耕耘始終可有收穫（Dweck, 2006）。

過去 30 年，美國哥倫比亞大學和史丹福大學的科學家曾對這兩種思維模式作出一系列的研究。其中在 2007 年研究 373 名

由小學過渡到初中的學生數學成績，會否基於他們不同的思維模式而影響其中學階段的成績。

　　既定心態的學生相對具有一種無助的思維模式。他們認為智力是固定的，錯誤打擊了自信心，因為他們將錯誤歸咎於缺乏能力，於是覺得無力改變。他們迴避挑戰，因為挑戰迎來犯錯的可能，所以逃避現實，結果錯失了改善智能的機遇，成為自我應驗預言。成長心態思維模式的學生自己掌握了學習的導向，他們相信智力是成長性的，即是可以通過教育和努力來開發。他們相信通過毅力來彌補缺乏的技能，視挑戰為激勵而非恐嚇；結果挑戰為成長思維的學生提供了學習的機遇，能夠克服弱勢，獲得更大的學業成功，跑贏了既定心態的學生。研究發現那兩類擁有截然不同的思維模式的學生，成就了兩類等級的數學成績。

　　2003 年亦進行同系列研究思維定式和成就之間的相似關係，以 128 名就讀化學課程的哥倫比亞大學醫學預科新生作為研究對象。1999 年，亦向 168 名香港大學英語輔導課程的新生進行研究。這些結果再次呼應了成長心態的學生偏向接受挑戰，掌握了改進成績的機遇；相反，既定心態的學生在智慧及能力傾向持有停滯的觀點，不願意承認他們的不足，錯過了改善進步的機會（Carr and Dweck, 2011）。

起點—道之驛—目的地

　　音樂修養是由經驗累積而成的，可以視為持續一生的學習歷程。它的起點或許是對音樂的興趣，又或對它能牽動情感思緒的功效感到着迷，甚至是追求心靈慰藉的私人空間。無論我們在音樂欣賞和學習的起點是哪裏，動機何在，走在音樂的旅程中總會像旅客需要享用休憩設施和更新觀光情報。在古時有

驛站讓馬匹及旅客休息和補給。現代許多國家的公路也有休憩設施。除了可以為汽車加油，也提供了膳食和觀光設施，甚至睡覺的地方，減少因長途趕路過度疲倦而引發交通意外的機會。

音樂學習必須持之以恆，就像長途旅客需要長期在旅途中。在努力練習鑽研音樂時回想一下過去學習或享受音樂中的片段，可以整理零碎的思緒，重新調整方向。曾經接觸但未能充分理解和吸收的音樂，其他人的言行和分享同樣可啟發我們對音樂的領悟。音樂給我們的啟發是必須親身經歷，也需花時間靜心細味反思，經過大腦以不同的程序去處理。

日本公路設施的"道之驛"（日：道の駅；英：Road Station），簡單來説是讓公路使用者休憩的用地，但也有叫人着迷的亮點。其中我至愛的道之驛是一所平凡的工藝特產商店內的盡頭一角，那兒放置了長椅。知悉這秘地的日本遊客都會購買雪糕，然後靜靜坐在椅子上品嚐。原來引人入勝的是椅子面對的一道落地大窗，窗外是叫人看得發呆的富士山全景，像是一個超高清解象度的屏幕，又大又近的超現實感彷彿隨手可觸地呈現眼前。難怪遊客只能靜寂地觀賞，因為腦袋裏滿是澎湃的情緒，非言語能形容，感覺連一個讚嘆的詞語都是多餘的。公路提供免費休憩設施竟能如此出色，它本身已經成為目的地了。當我們在欣賞或學習音樂的過程中停下來細味反思，也可説是親身體驗到享受音樂的目的。

法國小説家普魯斯特（Marcel Proust）曾説："音樂……助我沉澱自己，發掘新事物。那些無法在生活和旅途中尋得的，我渴望已久的，讓我得以重整更新的靈通，卻能在洪亮的音樂浪濤中覓到。"（Proust, 1923）

"被公認為現代博學家 (Polymath) 的英國歌劇導演米勒（Jonathan Miller）則認為："音樂的真正作用不是要帶領自己踏出自我以外，而是要將自己帶回自我。"（Sacks, 2006）

二十世紀哲學家蘭格（Susanne Langer）更認為："音樂不僅有能力去回憶過去的情感，而是要喚起我們從不認識、仍未感

知的情感和激動。"（Langer, 1953, 1954）

　　願您在音樂欣賞的旅途上偶爾停下來感受一下滿足、激動的情懷，然後又再起步。

第一章

Benham, J. L. (2010). Music Advocacy: *Moving from Survival to Vision*. R & L Education.

Chabris, C.F. (1999)."Prelude or requiem for the 'Mozart effect'?" *Nature, 400*(6747), 826–827.

Herholz, S.C., Halpern, A.R., & Zatorre, R.J. (2012)."Neuronal correlates of perception, imagery, and memory for familiar tunes". *Journal of Cognitive Neuroscience, 24*, 1382-1397.

Klein, D., Zatorre, R.J., Chen, J.-K., Milner, B., Crane, J., Belin, P., & Bouffard, M. (2006)."Bilingual brain organization: A functional magnetic resonance adaptation study". *NeuroImage, 31*, 366-375.

Koelsch, S. (2012). *Brain and Music*. Oxford, England: Wiley.

Levitin, D. J. (2007).*This is your brain on music: The science of a human obsession*. NY: Penguin Press.

Levitin, D. J., &Tirovolas, A. K. (2009). "Current advances in the cognitive neuroscience of music". *Annals of the New York Academy of Sciences, 1156*, 211–231.

Lilienfeld, S. O., Lynn, S. J., Ruscio, J., & Beyerstein, B. L. (2010). *50 great myths of popular psychology: Shattering widespread misconceptions about human behavior*. Chichester, England: Wiley-Blackwell.

Mang, E. & Chen-Hafteck, L. (2012). *Music and Language in Early Childhood Development and Learning*. Oxford Handbook of Music Education, NY: Oxford University Press, 271-278.

Morrison, S. J. (1994). "Music students and academic growth." *Music Educators Journal, 81*.2: 33. Academic Search Complete. EBSCO. Web. 20 Feb. 2010.

Overy, K., Peretz, I., Zatorre, R.J., Lopez, L., & Majno, M. (2012). "The neurosciences and music IV: Learning and memory". *Annals of the New York Academy of Sciences*, 1252.

Patel, A. D. (2007). *Music, Language, and the Brain*. UK: Oxford University Press.

Rauscher, F.H., Shaw, G.L., & Ky, C. N. (1993). "Music and spatial task performance". *Nature, 365*(6447), 611.

Sacks, O. (2007). *Musicophilia: Tales of Music and the Brain*. NY: Alfred A. Knopf.

Schellenberg, E.G., & Winner, E. (2011). "Music training and nonmusical abilities". *Special issue of Music Perception, 29*, 129-235.

Sloboda, J. A. (1985). *The musical mind: The Cognitive Psychology of Music*. Oxford, England: Clarendon Press.

Spiro, J. (Ed.) (2003). "Music and the brain (special issue) ". *Nature Neuroscience, 6*(7).

Steele, C., Bailey, J.A., Zatorre, R.J., & Penhune, V.B. (2013). "Early musical training and white-matter plasticity in the corpus callosum: Evidence for a sensitive period". *Journal of Neuroscience, 33*, 1282-1290.

Storr, A. (1993). *Music and the Mind*. NY: Ballantine Books.

Wilson,T., & Brown, T. (1997). "Reexamination of the effect of Mozart's music on spatial task performance". *Journal of Psychology, 131*(4), 365.

Weinberger, N. (2000). "The Impact of Arts on Learning". *MuSICa Research Notes, 7*(2), 92.

Worth, S. (1997) "Wittgenstein's musical understanding". *British Journal of Aesthetics, 37*, 158-167.

Zatorre, R.J. (2013)." Predispositions and Plasticity in Music and Speech Learning: Neural Correlates and Implications". *Science, 342*(6158), 585-589.

Zatorre, R.J., Chen, J.L., & Penhune, V.B. (2007). "When the brain plays music. Auditory-motor interactions in music perception and production". *Nature Reviews Neuroscience, 8*, 547-558.

Zatorre, R.J. & Gandour, J.T. (2008). "Neural specializations for speech and pitch: moving beyond the dichotomies". *Philosophical Transactions of the Royal Society Biological Sciences, 363*(1493), 1087-1104.

第二章

Paynter, J. (ed.) (1992). *Companion to Contemporary Musical Thought*. London: Routledge.

A Short History of Notation

　　http://www.mfiles.co.uk/music-notation-history.htm

Eye Music

　　https://en.wikipedia.org/wiki/Eye_music

Graphical Notation

　　http://en.wikipedia.org/wiki/Graphic_notation

Guidonian Hand

http://www.openculture.com/2014/03/watch-the-guidonian-hand-the-medieval-system-for-reading-music-get-brought-back-to-life.html

Mensural notation

http://en.wikipedia.org/wiki/Mensural_notation

第三章

Barrett, M. (2010). *A Cultural Psychology of Music Education*. New York: Oxford University Press.

Cooksey, J. M. (1992). *Working with the Adolescent Voice*. St. Louis, MO: Concordia Publishing House.

Cooksey, J. M., & Welch, G. F. (1998). "Adolescence, singing development and National Curricula design". *British Journal of Music Education, 15*(10), 99-119.

Mang, E. (2005). "The referent of children's early song". *Music Education Research, 7*(1), 5-22.

Mang, E. (2006). "The effects of age, gender and language on children's singing competency". *British Journal of Music Education, 23*(2), 161-174.

Mang, E. (2007a). "Effects of musical experience on singing achievement". *Bulletin of the Council for Research in Music Education, 174*, 75-92.

Mang, E. (2007b). "Speech-song interface of Chinese speakers". *Music Education Research, 9*(1), 49-64.

Mang, E., & Chen-Hafteck, L. (2012). *Music and Language in Early Childhood Development and Learning*. Oxford Handbook of Music Education, NY: Oxford University Press, 271-278.

McPherson, G., & Welch, G. (2012). *The Oxford Handbook of Research in Music Education*. New York: Oxford University Press.

The Voice Foundation

voicefoundation.org

第四章

Ross, A. (2011)." Prince of Darkness: The murders and madrigals of Don Carlo Gesualdo". *The New Yorker*, Dec 19, 2011. http://www.newyorker.com/magazine/2011/12/19/prince-of-darkness

Cancionero de Palacio

https://en.wikipedia.org/wiki/Cancionero_de_Palacio

Composers/Musicians of the Middle Ages

 http://musiced.about.com/od/middleages/tp/MedievalComposers.
 htm
Composers/Musicians of the Renaissance Period

 http://musiced.about.com/od/renaissance/tp/RenaissanceComposers.01.
 htm
Renaissance & Baroque Music Chronology: Composer

 http://plato.acadiau.ca/courses/musi/callon/2233/ch-comp.htm
Top 8 Renaissance Composers http://classicalmusic.about.com/od/

 renaissanceperiod/tp/renaissancecomp.htm

第五章

Grout, D. J., & Palisca, C. V. (1996). *A History of Western Music*, (5ed.).
 W.W. Norton & Company.
Palisca, C. V. (2001). Baroque. *The New Grove Dictionary of Music and
 Musicians*. London: Macmillan Publishers.
Great German Composers Haendel

 http://germancomposers.weebly.com/haendel.html
Renaissance & Baroque Music Chronology: Composer

 http://plato.acadiau.ca/courses/musi/callon/2233/ch-comp.htm
Top 10 Baroque Period Composers

 http://classicalmusic.about.com/od/baroqueperiod/tp/
 baroquecomposer.htm

第六章

Downs, P. G. (1992). *Classical Music: The Era of Haydn, Mozart, and
 Beethoven,* (vol.4). *Norton Introduction to Music History*. W.W.
 Norton & Company.
Grout, D. J., & Palisca, C. V. (1996). *A History of Western Music*, (5ed.).
 W.W. Norton & Company.
Rosen, C. (1997). *The Classical Style: Haydn, Mozart, Beethoven*, (Vol.
 1). W.W. Norton & Company.
Classical Net

 http://www.classical.net/
Top Classical Period Composers

 http://classicalmusic.about.com/od/classicalperiod/tp/Top-Classical-
 Period-Composers.htm

第七章

Jamison, K. R. (1995). "Manic-Depressive Illness and Creativity". *Scientific American, 272*(2), 62-67.

Keefe, S. P. (2005). *The Cambridge Companion to the Concerto*, CUP.

Chopin: the poet of the piano
 http://www.ourchopin.com/analysis/etude.html

Composers of the Romantic Period
 http://musiced.about.com/od/lessonsandtips/a/romaticcomposer.htm

Opera Statistics on Operabase
 http://operabase.com/top.cgi?lang=en#opera

Secret operation to exhume Chopin's heart, The Associated Press posted Nov17, 2014
 http://www.cbsnews.com/news/frederic-chopins-heart-exhumed-in-secret-operation-in-poland/

Top 10 Love Affairs of Famous Romantic Composers
 http://musiced.about.com/od/famousmusicians1/tp/loveaffairs.htm

第八章

Composers and their Friends
 http://musiced.about.com/od/famouspeople/a/composersandfriends.htm

Lesnie, M. (2014). Zarathustra: The universe according to Strauss
 http://www.limelightmagazine.com.au/Article/370550,zarathustra-the-universe-according-to-strauss.aspx#sthash.wKUMxiBl.dpuf

Sound Patterns, Microcosms: Musical Styles of the Twentieth Century
 http://academic.udayton.edu/PhillipMagnuson/soundpatterns/

第九章

A Brief History of Sound in Film
 http://macreativesoundproduction.blogspot.hk/2014/03/a-brief-history-of-sound-in-film.html

AFI'S 25 Greatest Film Scores of All Time (2014, March 30)
 http://www.afi.com/100years/scores.aspx

AFI's 100 Greatest American Movie of All Time (2014, October 15)
 http://www.afi.com/100years/movies10.aspx

AFI's 100 Greatest American Movie Music (2014, March 30)
 http://www.afi.com/100Years/songs.aspx

Development of Film and Sound Timeline http://
macreativesoundproduction.blogspot.hk/2014/03/timeline-
development-of-film-and-sound.html

Film Appreciation: Music in Film A Brief History
http://www.twyman-whitney.com/film/essentials/music-history.
html

Film Sound History
http://filmsound.org/film-sound-history/

Music to the Eyes: Hollywood composers who changed the sound of film
http://www.infoplease.com/spot/filmcomposers1.html

The Big Score: A Timeline of Movie Music
http://performingsongwriter.com/movie-scores/

故影集：香港外語電影資料網 Play It Again
http://playitagain.info/site/about/

香港電影評論學會
http://www.filmcritics.org.hk

開眼電影網
http://www.atmovies.com.tw/home/

第十章

Brodman, G. (1992). *American Musical Theatre: A Chronicle*. Munich: Oxford University Press.

Kenrick, J. (2010). *Musical Theatre: A History*. NY: Bloomsbury Academic.

Mordden, E. (2013). *Anything Goes*: *A History of American Musical Theatre*. NY: Oxford University Press.

AFI's greatest Movie Musicals of All Time
http://www.afi.com/100Years/musicals.aspx

Film4.com's Top 50 Musicals
http://www.film4.com/special-features/top-lists/top-50-musicals

Fun in "La La Land" *The New Yorker*, Dec 12, 2016
http://www.newyorker.com/magazine/2016/12/12/dancing-with-
the-stars

Has La La Land been overhyped? Posted BBC news Jan 25, 2017
http://www.bbc.com/news/entertainment-arts-38744603

IMDB Top 100 Greatest Musicals
http://www.imdb.com/list/ls000071646/

Musical Theatre

https://en.wikipedia.org/wiki/Musical_theatre

Pre-Code Hollywood

http://pre-code.com/

The History of Musicals

http://www.musicals101.com/musical.htm

故影集：香港外語電影資料網 Play It Again

http://playitagain.info/site/about/

第十一章

Carr, P. B. & Dweck, C. S. (2011). Intelligence and motivation. In R. J. Sternberg, & S. B. Kaufman, *The Cambridge Handbook of Intelligence*, 748–770.

Dweck, C. S. (2006). *Mindset: The New Psychology of Success*. New York: Random House.

Langer, S. (1953). *Feeling and Form*. New York: Charles Scribner's Sons.

Langer, S. (1954). *Philosophy in a New Key: A Study in the Symbolism of Reason, Rite, and Art*. (6th ed.). Cambridge: New American Library.

Proust, M. (1923). *La Prisonnière*, The Captive. Translated by C.K. Scott Moncrieff, 1922-31; 4 volumes, 1934.

Sacks, O. (2006). "The power of music". *Brain, 129*, 2528–2532.

鳴謝

幸蒙商務印書館邀請執筆分享音樂欣賞的樂事，特此鳴謝。商務印書館秉承一貫尊重學術研究、守護文化承傳的使命，為此書投入豐富資源，其誠意和魄力令人敬佩萬分。張宇程先生在此書的構思及整體編排上給予寶貴的專業意見，又徹底包容各樣的建議，他的肯定和鼓勵是此書能夠順利出版的關鍵。此外，慶幸得到蔡枳音小姐細緻的編輯和校對，提升了參考資料和翻譯的精準和統一性。

感謝積極支援製作此書的楊韻姿小姐，她在每個過程中都付出莫大誠意、包容和努力，細心地提供珍貴的意見，除參與排版及圖像設計外，還兼顧文字及音源的校對，是此書的幕後製作主力。同時，也感謝趙靄君小姐提供了日文翻譯及後期互聯網上資訊的校對。

感謝多位音樂教育界的良師益友多年來的關懷和支持，尤其撰寫推薦序的前輩：英國倫敦大學的 Prof. Graham Welch、岡山大學的小川容子教授及明治學院大學的水戶博道教授。他們享負盛名，對音樂教育研究有領導性的貢獻，能抽空指教拙作，深表謝意。

還有，要向我的博士導師 Prof. Robert Walker 及幾位拓展了我在音樂以外的學習及研究範疇的老師致以深厚的感謝：Prof. John Gilbert（語音和言語科學，Audiology and Speech Sciences）、Prof. Janet Werker（發展認知科學，Developmental Cognitive Science）、Prof. Linda Rammage（語言病理學 Speech-Language Pathology）、Prof. Guy Carden（聲學語音學，Acoustic Phonology）及 Prof. Ann Howard（教育神經科學，Educational Neuroscience）。您們春風化雨，給予我受用不盡的啟發。

衷心感謝過去每位老師給予我的教導和愛護，你們的鼓勵和笑容仍然照亮我。感謝父母將音樂及一切最美好的都送給我，亦給予我信任和沒有邊際的自主學習機會，包容我走自己選擇的音樂路途。

最後感謝我的女兒和丈夫，您們是我的力量和喜樂。此書獻給您們。